本书得到南京大学(苏州校区)全球人文研究院出版基金资助

This is a simplified Chinese edition of the following title published by Cambridge University Press:
The Cambridge Introduction to the Theatre Directing
ISBN 978-0-521-60622-6
© Cambridge University Press 2013

This simplified Chinese edition for the People's Republic of China (excluding Hong Kong, Macau and Taiwan) is published by arrangement with the Press Syndicate of the University of Cambridge, Cambridge, United Kingdom.
© SDX Joint Publishing Company 2023

This simplified Chinese edition is authorized for sale in the People's Republic of China (excluding Hong Kong, Macau and Taiwan) only. Unauthorized export of this simplified Chinese edition is a violation of the Copyright Act. No part of this publication may be reproduced or distributed by any means, or stored in a database or retrieval system, without the prior written permission of Cambridge University Press and SDX Joint Publishing Company.

Copies of this book sold without a Cambridge University Press sticker on the cover are unauthorized and illegal.

本书封面贴有Cambridge University Press防伪标签，无标签者不得销售。

"当代西方戏剧与表演理论译丛"（第一辑）
何成洲　主编

剑桥戏剧导演导论

The Cambridge Introduction to
Theatre Directing

[加] 克里斯托弗·因斯　[英] 玛丽亚·谢福特索娃　著
曾景婷　何成洲　译

生活·讀書·新知 三联书店

Simplified Chinese Copyright © 2023 by SDX Joint Publishing Company.
All Rights Reserved.
本作品简体中文版权由生活·读书·新知三联书店所有。
未经许可,不得翻印。

图书在版编目(CIP)数据

剑桥戏剧导演导论/(加)克里斯托弗·因斯,(英)玛丽亚·谢福特索娃著;曾景婷,何成洲译.—北京:生活·读书·新知三联书店,2023.9
(当代西方戏剧与表演理论译丛)
ISBN 978-7-108-07682-3

Ⅰ.①剑… Ⅱ.①克…②玛…③曾…④何… Ⅲ.①戏剧-导演艺术-研究-西方国家 Ⅳ.①J811

中国国家版本馆 CIP 数据核字(2023)第 123602 号

策　　划	王秦伟　成　华
责任编辑	韩瑞华
封面设计	黄　越
出版发行	生活·讀書·新知 三联书店
	(北京市东城区美术馆东街 22 号)
邮　　编	100010
印　　刷	江苏苏中印刷有限公司
排　　版	南京前锦排版服务有限公司
版　　次	2023 年 9 月第 1 版
	2023 年 9 月第 1 次印刷
开　　本	889 毫米×1194 毫米　1/32　印张　13.375
字　　数	320 千字
定　　价	68.00 元

总　序

近年来，欧美戏剧理论在我国的翻译呈现一个上升的趋势，除了单独出版的译著之外，还出现了几个翻译丛书，比如"戏剧学新经典译丛""二十世纪戏剧大师表演方法系列丛书"，还有 20 世纪 90 年代出版的"外国戏剧理论小丛书"等。总体上看，国内戏剧研究界一方面仍致力于介绍当代西方戏剧理论的一些经典之作，比如《现代悲剧》《迈向质朴戏剧》《空的空间》等，另一方面十分关注理论研究的新成果，例如《后戏剧剧场》《行为表演美学》等。从内容上看，这些翻译著作分为三个板块，分别是戏剧文学研究、剧场的总体理论以及导表演的理论。可以看出，国内戏剧研究界越来越重视理论研究，希望从西方戏剧理论文献中得到一些启发，来思考中国和世界的戏剧问题。

1983 年，余秋雨出版《戏剧理论史稿》，成为我国第一部系统性介绍和研究世界戏剧理论的学术著作。由于写作年代较早，二手文献不足，仅凭细读理论译本并建构体系，实属不易。2014 年此书再版，更名为《世界戏剧学》，删去中国戏剧理论的章节，增加一章略论当代西方戏剧理论，但其整体格局和观点没有大的调整和改变。2008 年，周宁主编的两卷本《西方戏剧理论史》出版，以主要理论家和戏剧流派作为线索，将研究视野延伸到了 20 世纪 80 年代，在西方戏剧的理论研究上取得新的进展。近年来一批中青年学者就西方在先锋戏剧、表演艺术、跨文化戏剧等方面的理论发表

了大量有价值的成果，开阔了戏剧研究的学术视野，提升了戏剧研究的理论水平。

西方在 20 世纪 60 年代以后，出现了一波又一波戏剧革新的浪潮，出现一些新的特点：一是，戏剧文本的地位不断地被削弱，导演的地位得到巩固和加强，出现了一批影响深远的著名戏剧导演，包括格洛托夫斯基、布鲁克、威尔逊、谢克纳、巴尔巴等。二是，观众与演出的关系发生转变，观众不再是被动的旁观者，而是积极的参与者，因而观众在演出效果的生成中发挥着重要的作用。三是，表演艺术溢出了传统剧场的边界，极大丰富与拓展了戏剧概念，表演艺术成为戏剧的一个单独方向。四是，随着地球日益地"扁平化"，不同国家、民族的人交流更加频繁，跨文化戏剧的现象变得司空见惯，在很大程度上改写了戏剧演出的形态和美学特征。戏剧的这些变化与有关的理论创新密不可分，同时也进一步推动理论研究的不断更新与发展。从而我们看到，西方戏剧的理论研究在当代进入一个前所未有的繁荣期，在西方人文社会科学研究的体系中占有越来越重要的地位。

六七十年代，在结构主义符号学和后结构主义的影响下，西方戏剧理论关注性别、阶级、种族、后殖民等问题。另一方面，随着戏剧重心从戏剧文学向剧场转移，戏剧符号学在 80 年代也有了井喷式发展。戏剧符号学的基本思路，依然是将戏剧演出当作一个大的"文本"，关注灯光、舞美、设计等不同要素的结合与互动。之后，西方戏剧的理论研究呈现更加多元的发展态势，发生了一系列有重要影响的学术转向。

第一是跨文化转向。70 年代以来，西方的戏剧理论家们在继承现代主义戏剧研究传统的同时，关注非西方的戏剧形式与理论概念，于是在西方的戏剧理论著作中，能看见越来越多的非西方戏剧

的评述。与此同时,非西方戏剧理论家进入国际戏剧研究的生产与交流阵营,挑战和丰富了西方的话语体系。其中的一个代表是印度的巴鲁卡,他批判了布鲁克根据印度民族史诗《摩诃婆罗多》改编的作品,称它是对第三世界文化财富的剥削和利用。此外,跨文化戏剧理论经历了一个曲折的发展过程,从帕维斯、菲舍-李希特提出的交叉、交织模式到当下学者们在"新跨文化戏剧"理论中提出的多元、平等的主张,再到中国学者提出的"东亚"范式等等。可以看出,跨文化对话成为国际戏剧理论的新常态。

第二是哲学转向。欧美当代哲学家,如德勒兹、巴迪欧,对于戏剧与表演的理论有着浓厚兴趣,不断将哲学与戏剧联系起来,滋润了戏剧理论的话语体系。值得关注的是,现象学作为基本的研究方法引入戏剧研究,使其与符号学成为欧美戏剧理论的两个最重要的根基。随着哲学视角的介入,戏剧、剧场与表演艺术之间的一些共性问题成为研究的焦点。尤其是,事件和表演性(也译操演性或展演性)成为戏剧理论中的核心概念。在谈到后戏剧剧场的时候,有人甚至认为它最显著的特点就是表演性。在文化研究的理论视角逐渐走入僵局的背景下,哲学思想的引入给戏剧理论注入了新的活力和生命力。

第三是科学与技术转向。当前,科学与技术不断地渗透到剧场与表演当中,深刻改变了戏剧的呈现方式和理念,拓宽了戏剧和表演的边界,重塑人们对戏剧和表演的认识。不仅如此,科学技术的研究成果不断被用来与戏剧研究结合,尤其是神经科学、认知科学,以及数字人文。近年来,戏剧研究领域的数据库建设不断取得新的进展,推动了数字人文辅助的戏剧理论研究。可以预计,科学技术的进步将越来越影响到戏剧理论的建构和发展。

第四是泛表演转向。在美国和欧洲,表演艺术早已跳出传统剧

院的束缚，在形形色色的其他空间生成了新型的"戏剧"。在后现代戏剧思潮的影响下，一切皆是表演渐渐成为现实。于是，各种泛表演艺术形态出现了。与此相适应的是，理论家们关注声音、空间、身体、多媒体等要素的能量，深化和拓宽了传统戏剧研究的领域。表演成为各种贯穿不同门类艺术和社会活动的一个旅行概念，尤其是在博物馆、装置展览、旅游、体育、庆典、民俗等领域。而表演与性别、族裔等议题的交叉，丰富了表演理论的内涵，尤其是巴特勒性别表演性理论进一步促进了戏剧与表演的理论创新。

鉴于西方戏剧与表演研究在理论上取得的丰硕成果，有必要进一步推动相关代表性著作的翻译和研究工作。目前我们正在承担国家社科基金艺术学重大项目"当代欧美戏剧理论前沿问题研究"（2018－2022），课题组成员大多是从事西方戏剧研究的专家学者，且英语、德语等外语的水平较高。经商议，决定有计划地选择翻译一批有重大影响的西方戏剧理论文献，不仅服务于我们课题的研究，也能为我国的戏剧理论建设积累一份资源、贡献一份力量。考虑到西方戏剧的丰富性和复杂性，我们这套丛书在原文献的选择上既坚持经典性、前沿性，同时也照顾到戏剧文学、剧场、戏剧与表演总论以及导演和表演的专题研究等不同的领域。

在此，我衷心感谢我们课题组的每一位同事和承担翻译工作的老师们，让我们一起努力推动戏剧理论研究迈向一个新的台阶！

何成洲
南大和园
2020－5－10

目录

插图 I

致谢 I

前言 I

第一章　传统演出与导演的嬗变 001
 古典希腊戏剧：导演作为舞蹈指导　002
 从希腊到古罗马　005
 中世纪欧洲的舞台演出　007
 剧作家-经理人：文艺复兴与17世纪早期剧院　011
 17世纪和18世纪：启蒙运动与演员经理　017
 布景引入：菲利普·雅克·德·卢瑟堡　023
 亨利·欧文：19世纪的演员经理　026
 传统演出的变迁　029
 德国戏剧与艺术总监的作用　033
 导演评论家：戈特霍尔德·莱辛在汉堡国家剧院　035

第二章　现代导演的崛起　　　　　　　　　　045
　　梅宁根的演员与自然主义条件　　　　　　　046
　　　　梅宁根的影响力　　　　　　　　　　　049
　　自然主义理论：埃米尔·左拉　　　　　　　053
　　自然主义导演：安德烈·安托万与自由剧场　056
　　象征主义戏剧：呼唤导演视角　　　　　　　065
　　理查德·瓦格纳：整体戏剧　　　　　　　　071
　　阿道夫·阿皮亚：灯光与空间　　　　　　　075
　　戈登·克雷、阿道夫·阿皮亚与导演理论　　080
　　斯坦尼斯拉夫斯基与心理现实主义　　　　　083
　　　　《海鸥》　　　　　　　　　　　　　　091
　　　　形体动作表演　　　　　　　　　　　　098

第三章　戏剧性导演　　　　　　　　　　　　107
　　弗谢沃洛德·梅耶荷德：喜剧艺术与生物力学　107
　　　　戏剧性、风格化与怪诞　　　　　　　　108
　　　　作为工程师的导演：建构主义与生物力学　115
　　亚历山大·塔伊罗夫：审美化的戏剧性　　　119
　　叶夫根尼·瓦赫坦戈夫：欢庆与场景　　　　126
　　重访梅耶荷德：瓦列里·福金　　　　　　　131
　　戏剧性的政治：阿里亚娜·姆努什金　　　　134
　　　　"大师人物"　　　　　　　　　　　　　135
　　　　戏剧性、隐喻与"东方"　　　　　　　138
　　　　体现平等集体性的导演　　　　　　　　141
　　弗兰克·卡斯托夫与托马斯·欧斯特密耶：戏剧性与暴力　147
　　东欧导演：作为抵抗的戏剧性　　　　　　　155

第四章　叙事剧导演　166

埃尔文·皮斯卡托的政治剧场　168
政治舞台：皮斯卡托的《魔僧》　171
电影与舞台　174
政治化导演：皮斯卡托方法　176
《魔僧》：叙事剧的典范　178
文献剧　180

贝托尔特·布莱希特的叙事剧　182
叙事剧场与卡巴莱　185
演出与导演中叙事风格的发展　187
导演叙事剧：《大胆妈妈和她的孩子们》　192

叙事剧的影响　199
海纳·穆勒与后布莱希特式叙事剧　200
后现代主义的叙事剧导演：罗伯托·齐乌利　205

第五章　整体戏剧：导演成为主创者　214

戈登·克雷与剧场的艺术家　215
马克斯·莱因哈特：《导演手册》　218
导演方法论的集大成者：诺曼·贝尔·盖迪斯　221
彼得·布鲁克：集体创作与导演视角　223
罗伯特·威尔逊：《视觉手册》　233
罗伯特·勒帕吉：电影式自我导演　242
整体戏剧与歌剧导演：罗伯特·威尔逊、罗伯特·勒帕吉、彼得·塞勒斯　249
作为音乐语境的视觉风格化：罗伯特·威尔逊　250
歌剧的影视化与机械化解构：罗伯特·勒帕吉　254
概念政治：彼得·塞勒斯　256
声音与空间：克里斯托夫·马塔勒　262

第六章　创作剧场导演 　　　　　　　　　272

乔尔焦·斯特雷勒、彼得·斯坦因、彼得·布鲁克　　273
　《樱桃园》的三种版本　　　　　　　　　　　　278
列夫·多金与安纳托利·瓦西里耶夫：继承斯坦尼斯拉
　夫斯基原则　　　　　　　　　　　　　　　　　291
　　多金——导演-指导者　　　　　　　　　　　　292
　　瓦西里耶夫的实验剧场　　　　　　　　　　　299
凯蒂·米切尔与迪克兰·唐纳伦：俄国创作剧场观念的挪用
　　　　　　　　　　　　　　　　　　　　　　　307

第七章　导演、合作与即兴　　　　　　　　　324

即兴的理论与政治　　　　　　　　　　　　　　　325
肢体剧场：西蒙·麦克伯尼　　　　　　　　　　　327
伍斯特剧团：媒介式即兴表演　　　　　　　　　333
即兴的悖论：耶日·格洛托夫斯基与尤金尼奥·巴尔巴　339
　格洛托夫斯基范式　　　　　　　　　　　　　　339
　尤金尼奥·巴尔巴：即兴表演与"戏剧创作法"　　348
　沃齐米日·斯坦尼耶夫斯基（迦奇尼策剧团）、安娜·
　　史伯斯基与格热戈日·布拉尔（山羊之歌剧团）　356
　旋律　　　　　　　　　　　　　　　　　　　　360
雅罗斯劳·弗莱特（ZAR 剧团）：协作合唱团　　　363

参考文献　　　　　　　　　　　　　　　　　　　378
索引　　　　　　　　　　　　　　　　　　　　　389
译后记　　　　　　　　　　　　　　　　　　　　407

插图

1. 古希腊剧场
2. 《土地》，第二幕，安托万剧场，1902 年 9 月
3. 《海难》，2010 年，照片由米歇尔·洛朗授权
4. 《赌徒》，2011 年，照片由托马斯·奥林授权
5. 《哈姆雷特》，2008 年，照片由德米特里·马特维耶夫授权
6. 《魔僧》，1927 年
7. 《大胆妈妈和她的孩子们》，1949 年，范本
8. 《丹东之死》，第一幕，2004 年，照片由亚历山大·克林授权
9. 《培尔·金特》，2005 年，照片由莱斯利·斯宾克斯授权
10. 《艾尔辛诺》，1996 年，照片由伊曼纽尔·瓦莱特授权
11. 《原子博士》，第二幕，2005 年，照片由泰瑞·麦卡锡授权
12. 《魔笛》，2010 年，照片由帕斯卡·维克托授权
13. 《三姊妹》，2010 年，照片由维克托·瓦西里耶夫授权
14. 《六个寻找作者的剧中人》，1987 年，摄影：亚历山大·里佐夫，照片由戏剧艺术学院授权
15. 《记忆》，2002 年，照片由莎拉·安斯利授权
16. 《卫城》，1962 年，照片由格洛托夫斯基研究中心提供
17. 《阿赫力：天命》，2009 年，照片由艾琳娜·利平斯卡和格洛托夫斯基研究中心授权

致 谢

本书作者及出版商谨向为本书提供参考资料的所有授权致以诚挚的感谢。尽管作者努力确认书中所有资料的版权来源，仍难免挂一漏万。如有任何遗漏，敬请告知，我们将非常荣幸地在重印时一并加入，并表示感谢。

我们谨向以下单独列出的摄影师致以诚挚的感谢，他们慷慨授权本书选择并出版其优秀作品。图3由米歇尔·洛朗提供，图4由托马斯·奥林提供，图5由德米特里·马特维耶夫提供，图8由鲁尔剧院的亚历山大·克林提供，图9由莱斯利·斯宾克斯提供，图10由伊曼纽尔·瓦莱特提供，图11由泰瑞·麦卡锡提供，图12由帕斯卡·维克托提供，图13由维克托·瓦西里耶夫提供，图14由戏剧艺术学院的亚历山大·里佐夫提供，图15由莎拉·安斯利提供，图16由格洛托夫斯基研究中心提供，图17由艾琳娜·利平斯卡和格洛托夫斯基研究中心提供。

在此还要感谢彼得·塞勒斯、西蒙·麦克伯尼和阿里亚娜·姆努什金以及太阳剧社，尤其是弗兰克·彭迪诺和夏尔·亨利·布拉迪耶，维尔纽斯市立剧院（OKT）的奥德拉·佐凯特和阿格尼·李，鲁尔剧院的尤迪特·海德·凯斯勒和海尔默·谢弗，圣彼得堡欧洲剧院的迪娜·冬妮娜、安纳托利·瓦西里耶夫和戏剧艺术学院，以及帮助寻找照片的亚历山大·沙波什尼科夫。特别感谢妮可·康斯坦蒂努和芭芭拉·舒尔茨在柏林人民大剧院以及乔安娜·

吕尔在柏林邵宾纳剧院所做出的宝贵贡献，感谢托马斯·伊尔默的慷慨付出。还要感谢尤金尼奥·巴尔巴和欧丁剧团，以及梅格达莱纳·玛蒂娜和格洛托夫斯基研究中心。还要向菲利帕·伯特、克里斯蒂娜·科尔特、谢雷纳·阿鲁尔德森和萨莎·谢福特索娃一并表示感谢。

此外，克里斯托弗·因斯还要感谢勒帕吉机器神剧团的同事以及麦克伯尼团结剧团的工作人员，尤其感谢导演彼得·塞勒斯，感谢他们为本书提供的所有素材。感谢加拿大研究首席项目为本研究提供资金支持。作为柏林自由大学"交互表演文化"研究中心的研究员，玛丽亚·谢福特索娃感谢中心提供良好的工作环境，让她得以心无旁骛完成写作。中心的工作人员犹如天使一般既热情又善良，尤其令人感动。

前　言

　　20世纪至21世纪以来，导演一直都以重要创作者的身份活跃于欧洲和北美戏剧界。事实上，无论在节日剧场、实验剧场或外百老汇剧场，还是在德国这样的国家，戏剧观众在很大程度上受到导演名声的吸引前来看戏，他们并不关心剧作家是谁，戏剧演出的内容是什么，甚至也不关心是否有明星参演。对于导演而言，当代戏剧的发展脉络可以在不同表现形式上得以追溯。本书正是对这一重要艺术力量的出现进行的回应，相关研究对理解戏剧艺术中不同创作元素之间的相互作用，背后有何指导原则，以及当代风格如何形成等方面具有重要意义。

　　当代21世纪戏剧导演的作用和地位的演变（将在本书第二章讨论）始于19世纪的演员经理人，以及梅宁根剧院的路德维希·克罗奈克和莫斯科艺术剧院的斯坦尼斯拉夫斯基（Stanislavsky）等人开拓式的不懈努力，他们主要都活跃于欧洲。20世纪上半叶的其他重要导演，从马克斯·莱因哈特（Max Reinhardt）到戈登·克雷（Gordon Craig）再到贝托尔特·布莱希特（Bertolt Brecht），也同样对戏剧导演的当代转型做出了不可或缺的贡献。基于如此丰富的开端，伴随而来的是导演角色和导演方式的极度多样化，这必然导致戏剧创作中理论与实践的相互联系变得越来越复杂。导演成为拥有个人风格的独立艺术家，而不单是经理或管理者，或是演员，或是依赖剧作家的人。

在20世纪的前十年里，斯坦尼斯拉夫斯基坚持认为剧场不是文学。这也正是弗谢沃洛德·梅耶荷德（Vsevolod Meyerhold）通过其高度风格化、戏剧化的手段所传达出的信念，并且在当代导演林林总总的实验方式中得以强化——例如，德国的弗兰克·卡斯托夫（Frank Castorf）和托马斯·欧斯特密耶（Thomas Ostermeier）。然而众所周知，斯坦尼斯拉夫斯基与契诃夫合作，梅耶荷德与亚历山大·勃洛克（Alexander Blok）和弗拉基米尔·马雅可夫斯基（Vladimir Mayakovsky）合作，而其他导演也与自称为"非剧作家"的作家合作，如麦克伯尼与身兼艺术评论家、画家和小说家的约翰·伯格（John Berger）。除此之外，还有布莱希特这样的导演兼剧作家和罗伯特·威尔逊（Robert Wilson）、罗伯特·勒帕吉（Robert Lepage）这样的导演兼编剧。事实上，第五章的主题就是剧场作家，他们不仅编写剧本，还亲自设计布景、服装和配饰——譬如罗伯特·威尔逊（他也是一位出色的灯光设计师）和勒帕吉——有时也自导自演。

以上身兼导演与作家的例子启迪了关涉另一种作者身份问题的探讨，这与第七章剧团设计的关系尤为密切。正如本书所广泛讨论的一样，合作作者远非"仅用文字来写作"那么简单，剧团还要设计口头、肢体和音乐的"文本"或"配乐"，这就是我们所说的表演型作家。正如第六章讨论的创作剧场导演中，演员也可以利用他们的肢体语言充当合作作者的角色，和导演共同创造出各种舞台素材。当然，这种肢体语言有时也可以切换为对话。例如，阿里亚娜·姆努什金（Ariane Mnouchkine）的太阳剧社、列夫·多金（Lev Dodin）的圣彼得堡小剧院、西蒙·麦克伯尼（Simon McBurney）的团结剧团（现通称Complicite）、伊丽莎白·勒孔特（Elizabeth LeCompte）的伍斯特剧团（The Wooster Group）都是

如此。但对于导演而言，最主要的是，无论工作如何纷乱繁杂，无论是否身兼多职，无论他们如何将全部能量倾注于作品中，导演活动本身就决定了导演身份与导演工作。当他们与人合作时，这一点体现得尤为明显。独木不成林，单打独干的导演事实上只能成为孤独的实施者。

当我们分析斯坦尼斯拉夫斯基、梅耶荷德、布莱希特等20世纪早期主要变革者的重要性和影响力时会发现，他们各自的导演方式完全不同，极具个人风格。这一分析主要强调对21世纪当代导演艺术的关注，如第二章主要阐释心理现实主义的排练过程，第三章则分析突出的戏剧性和形体训练，第四章关注政治叙事表演。每一章在概述发展历史后，都使用最当代的戏剧实例来展示本章所阐述的主要趋势与方法。这虽然不是一部教授未来导演"如何做"的书，但我们仍希望借助导演工作方法的细节，尤其是当代导演所阐述的理念来启发戏剧专业人士、在校学生以及普通戏剧爱好者。本书分析了20世纪导演创作戏剧的各类形式与风格，通过对具体作品的案例分析来展示他们方方面面的成就。同样，我们认为导演工作蕴含艺术性、社会性和政治性因素。当然，这也并非为导演艺术所独有。在某些情况下，导演如何训练演员是整个导演工作的基础（如多金、安纳托利·瓦西里耶夫［Anatoli Vassiliev］、格洛托夫斯基、尤金尼奥·巴尔巴［Eugenio Barba］所展现的迥异的导演方法），同时也是导演排练方式、导演与演员互动以及导演与观众关系（如将埃尔文·皮斯卡托［Erwin Piscator］、彼得·布鲁克［Peter Brook］、彼得·塞勒斯与其他人进行对比）的基础。这些例子都展示出歌剧导演的多才多艺，以及在如此高度风格化的工作形式下所面临的机会与挑战。而另一些导演则致力于歌曲戏剧体裁，这也是部分源于格洛托夫斯基称之为"后戏剧时代"的研究。

导演领域涵盖范围很广，为了使其系统化，我们已经仔细研究它如何发生变化，如何进行创新。在某些情况下，我们还将其与已有或新发现的导演实践进行比较，看看两者有何显著差异。通过详细考察这些不同类型后，我们发现导演发展的脉络往往以一种可感知的影响力或曲折前进的方式贯穿于整体的时间、空间和文化中。因此，可以根据不同脉络将导演群体进行分类，并给出定义。这正如蚀刻画的轮廓，不是因为整体形态在画面上占据的显著位置，而在于它们的典型特征是以浮雕的形式彰显出来，进而在原本所处的"位置"上得以凸显和强化。在过去的一个世纪里，导演理论如家谱般的体系业已形成，有些是间接勾连的，譬如克雷、诺尔曼·贝尔·盖迪斯和威尔逊之间的关系。而其他小型表演团体之间则有更直接的联系——例如迦奇尼策剧团、山羊之歌和 ZAR 剧团，它们都继承了格洛托夫斯基体系。后一类剧团更愿意使用术语"领导者"，而不是"导演"。这一用词变化表现出其最重要的矛盾本质，即群体性即兴表演最终是由一个人精心策划来完成的。本书分析了部分类型的创作剧场导演，它们也无一例外地呈现出同样的悖论，然而对这一悖论的反响却各不相同。

我们发现，各类模式之间呈现出相互关联的交叉性，这意味着归为一类组别的导演同样易于为另一类组别所接受：布鲁克出现在本书多个章节中就是一个显而易见的例子。其他导演也很容易交叉到各个分组中去，尤其是姆努什金或布莱希特，他们在第六章以群体性表演创始人的身份出现，但同样也可以贴上"戏剧性"或"叙事性"导演的标签。和前面几位导演一样，我们仍根据占主导地位的导演理念对他们进行分组。

如同精美的壁毯经由点线复杂交织而成，对于何种导演模式会采用何种固定的方式来指导表演，我们也很难做出清晰的界定。同

样,编写导演史也不容易,尽管就某些方面而言,我们已经着手这项工作了。第一章致力于当代导演的"史前"研究,如果这样表述合适的话。这也是对《导演/导演技术:剧场对话》(2009年)的回顾。该书记录了在世导演对其作品的反思,这可以说是提供了与其密切相关的各种资料。为此,本书既能促进对当下导演实践过程的理解,又能帮助理解针对"未来"而言所有导演行为的"历史"。书中的"导演者"和"指导表演"两个体系并驾齐驱,因此我们理应将上述导演都纳入考察范畴。

本书较以往涉及导演人数更多。然而囿于版面,很多国际知名导演只能寥寥数页,而其他新兴导演也只能简单掠过。之于后者,最令人印象深刻的是波兰导演克里斯蒂安·陆帕(Krystian Lupa),他在当前国际舞台上备受瞩目。之于前者,立陶宛的埃曼塔·涅克罗修斯和奥斯卡·科索诺瓦斯(已有对其戏剧风格的政治性讨论)的新颖性以及超现实主义手法都值得给予更多关注,这些使得他们在欧洲声名鹊起,在法国、意大利、德国获都得了巨大成功。还有一些富有创新性的先锋导演,有的开始在国际舞台崭露头角,有的则已经成为中坚力量。本书未能一一将其详细列举,但是在著书过程中都已纳入构思。

事实上,东欧导演这一主题(这里按地理位置划分,并非政治术语)本身就值得著书立说。同样值得大书特书的还有亚洲戏剧。然而令人遗憾的是,本书未能收录众多闻名世界的亚洲导演。原因是多方面的。首先,本书的任务是基于欧洲土壤,对当代导演进行寻根溯源。其次,仅仅承认亚洲导演的名字只是一种敷衍,或者更糟糕的是成为带有绝对侮辱性的"政治正确"的一种姿态。再次,将这些导演置于欧洲语境中是绝对必要的:一方面,展示出他们的现代性如何与他们国家数百年的表演传统并行;另一方面,他们在

欧洲发展了自己独特的导演方式，亦或是独创出的表演风格为欧洲和其他国家导演所学习。很多时候，这种丰富的互鉴时常生发出亚洲与欧洲在工作方式和艺术形式上的跨文化渗透。

 这里概述的语境化类型对于过去的导演来说是不可或缺的。例如黄佐临作为中国现代戏剧最有影响力的导演，深受契诃夫（他于20世纪30年代拜于契诃夫门下求学）、斯坦尼斯拉夫斯基和布莱希特的影响。回首过去，类似的语境化都是必不可少的，例如孟加拉导演桑布·米特拉（Sombhu Mitra）在20世纪50年代后期将易卜生的《玩偶之家》搬上舞台。也只有在复杂语境下，才能对还健在的杰出导演，譬如日本导演蜷川幸雄（Yukio Ninagawa）或韩国导演吴泰锡（Oh Tae-Suk）做出公正的评价。他们都在探索现代戏剧的同时不断挖掘本国的文化传统。由于版面限制，本书无法将所有杰出导演都详尽道来，但毋庸置疑，他们都是世界导演发展进程中的翘楚。

 本书是有关戏剧导演的导论著作，的确不可能从各个角度都进行全面研究。但我们对研究路径进行了分类，并提供了实践、审美、理论、历史等各个方面相关内容的具体细节，目的就是使读者了解各种观点，以期有所帮助，从而引导他们开启各自的学术之旅。现在，需要读者自己在这片由导演与表演引领时尚的广袤而充满魅力的领域中开始去独自探索了！

第一章　传统演出与导演的嬗变

虽然本书聚焦于当代导演的作品与近现代以来明确的执导原则，但将其置于历史语境中考察仍是大有裨益的。本章旨在通过涉猎广泛的综述，一方面为读者提供戏剧导演研究的审美与政治视角；另一方面以特定时代扮演着类似导演的角色却不被认可为导演的各种人物为例，论证了明确戏剧导演功能与地位的必要性。此外，本章还展示了表演创新、特定年代里传统舞台实践面临的挑战与先机、具有导演雏形的各类活动这三者之间的长远联系，而这一联系已经成为当代导演的一个典型特征。

西方戏剧实践有两个主要源头：一个是从古罗马传统改编成喜剧艺术流传下来、文艺复兴时期又再度被引入（尽管形式相去甚远）的古希腊剧场，另一个是中世纪宗教戏剧与皇室盛装庆典的传统。纵使向古追溯，欧洲与其他传统之间的相互影响也可见一斑：古希腊剧场很可能借鉴了亚洲传统或是作用于后者（小亚细亚山坡上开凿的小型圆形露天剧场依旧存在），波斯的哀悼剧（塔兹耶）表演和中世纪神秘剧之间具有极大的相似性。但是，这类交流的相关记录极少。在讨论当代导演时，20世纪中国演员梅兰芳对梅耶荷德和布莱希特以及罗伯托·齐乌利"丝绸之路"中的双向街道所产生的影响闻名遐迩，不过这一历史概述也仅局限于西方传统。

诚然，欧洲演员的地位在历史进程中变动不居，视不同时代的社会情况而定。舞台演出策划者的功能亦然，无论是什么头衔。而

表演风格的变化尤其受到戏剧演出中物理环境的影响。服装（或某种风格的化装）对仪态、发声和人物塑造都产生特定的影响。圆形露天剧场聚集着成千上万的观众，因此需要与众不同的表达风格，既不同于盛装庆典的马车、城市广场的支架平台，也不同于室内剧场的舞台或突出式舞台等。每种场地对表演的组织者都提出了不同的要求，因此自然产生出不同的工种。

古典希腊戏剧：导演作为舞蹈指导

例如，在古典希腊剧场，执导戏剧相当于"指导歌队"。歌队在整场戏剧中数量最多（因此自然也最昂贵），也是演出中最重要的元素，不仅是因为它们代表大众（或者称为观众）、充当评论家角色或介于观众与主角之间，而且因为不论是在相对小型的卫城下的狄俄尼索斯剧场还是超大型的埃皮达鲁斯或科林斯剧场，合唱团都体现出一种观众视角。表演场地周围的山丘上摆放着一排排长石凳，形成大斜度的半圆形，大多数观众都是从远处向下看。因此，合唱团的发展模式自然就成为讨论交流的中心话题。[1]

剧场术语：古典与现代

我们使用的诸多剧场术语都来自古典希腊剧场。"Theatron"一词适用于希腊剧场建筑的所有元素，这一点几乎从未改变。然而，大多数外来词在现代剧场中的指代物与原来的大相径庭。希腊术语"skene"（或"scene"）指后方带门廊的墙，充当背景幕布；而"proskenion"（"proscenium"的来源）指凸起的平台，供主角表演，因此也叫"logeion"或"对话之地"。在它前面的半圆形或

圆形舞台"orchestra",实际意为"舞蹈之地"。同时我们应该谨记,为公众准备的空间"auditorium"意为"聆听之地"(此处"audience"显然是"听众"之意,而非当代"观看者"意义上所指的"观众")。另外,即使是在埃皮达鲁斯这样的大型圆形露天剧场,其音效也令人惊叹。即使一便士的硬币掉在舞台中央的石头小洞附近(可能是祭坛的位置),哪怕坐在最后面、最高处的观众也能清楚地听到叮当声。表示座位的"kerkis"一词和表示座位间过道的"klimakes"一词并未流传下来,因为观众席布局的变化是剧场变化中最大的。

演员们在升高的舞台上扮演各种指定的角色,他们统一戴着面具或穿着制作精美的厚底鞋以增强视觉冲击。这是戏剧表演的原型形象,即便在一定程度上剧本人物具有各自独特的个性也无伤大雅。演员们可能采用几乎相同的表达方式来呈现所有角色,故而不需要剧作家提供太多的指导。因此,合唱团的舞蹈指导在实际舞台表演中往往会成为最具权威的人,当然这一身份也可能是剧作家。剧场还需要一位舞台指导或技术人员,因为至少需要准备好号志灯、起重机或者降落装置作为"意外的救星"(译者注:拉丁语 deus ex machina),可能还需要制造轰隆声的机器,甚至还需要升降机和机关,尤其是阿里斯托芬的喜剧还需要其他舞台效果。希腊剧场与之相似,作为一个经典永恒的结构几乎不需要任何特定场景,虽然在历史上曾经有棱柱式布景(译者注:希腊语为 periaktoi)单元,通过旋转来展示不同的舞台场景。希腊戏剧一般是作为比赛项目之一在宗教节日里表演,结果由城邦公民和宗教领袖来评判。值得注意的是,获奖戏剧的赞助者(the choregus,字面意

思是为合唱团提供资金资助的人）和诗人也会荣膺奖项，但是那些为表演做出杰出艺术贡献的演员却往往不被提及。专门的表演奖直到公元前448年之后才开始设置，这表明相比之前对合唱团有所重视，演员的重要性得以不断提升。希腊戏剧盛行于古典时期的主要城市或节日中心，与之后的伊丽莎白、文艺复兴时期的戏剧一样，主要是作家的戏剧。

当然，不是所有的希腊剧场都具有埃皮达鲁斯等节日舞台表演的规模和重要性，也无法和雅典舞台表演的重要性匹敌：在建造于雅典卫城山丘中、于公元前362年用石头翻新的狄俄尼索斯剧场，或大约公元前330年建造在莱克格斯下的莱克格斯剧院中，所有主要古典剧作家们的创作都在此不断竞相上演。古典时期的所有剧场似乎都被设计成可容纳14000名左右的观众，希腊以外的剧场亦然，譬如在锡拉库扎由希腊殖民者建造、罗马人接管的一个剧场。根据极少的记录，我们可以得知更早期的剧场由木头制成且相当小型。留存下来的最早的文本表明合唱团和演员之间不做区分，因此无须在舞台后面设置另一个结构或幕布，而只需用一面矮墙隔开即可。诚然，彼时的合唱团是戏剧的主要元素。[2] 在古典时期后期似乎就出现了戏剧巡回演出，不过表演者数量极少，因为在今土耳其境内地中海沿岸的山坡上遍布着开凿出来的微小型希腊剧场。譬如就在阿拉尼亚城堡的城墙外：在山坡高处，舞台直径仅20英尺，只高出舞台一个台阶处有个狭窄的平台，后部有面矮墙，观众可以向外俯瞰大海，整个剧场只有5排半圆形的从岩石中开凿出来的座位。这样的私密布置使我们难以想象之前所熟悉的戏剧表演，也就是说，这完全不同于那些在雅典的大型剧院中上演的戏剧。但有一点很明确，在这两种形式的希腊剧院中，控制舞台演出的始终是表演者。早期表演者的动作可能取自民间舞蹈甚至军事演习。在之后

的巡回演出形式中，表演者会使用既定的动作和手势，但同时他们也可能对舞台演出进行重新编排。因此，古典时期作家的剧场是从演员的剧场中诞生的，并且两者始终相伴相生。

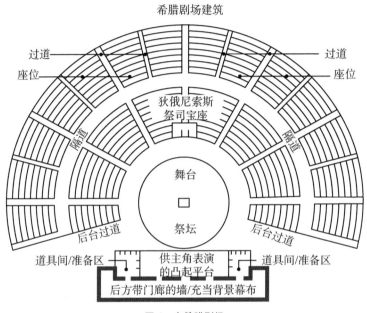

图1　古希腊剧场

从希腊到古罗马

尽管罗马戏剧大多经希腊戏剧改编而来，但两者的舞台形式却大相径庭。和希腊相同的是，起初罗马也只有临时性的木制舞台，或是在公共广场，或是如赛马、角斗一般作为竞技场游戏（译者注：希腊语 Ludi）项目的一部分。但是不同于希腊戏剧以宗教节日为依托，罗马戏剧表演与大众文化进行了前所未有的深度融合。不

同于雅典，罗马直到公元前 55 年才建造了第一个固定的石制剧场，尽管在意大利南部的希腊殖民地也曾有过希腊人建造的剧场。这是庞培大帝（Pompey the Great）在第二次执政期间为赢得大众支持以战胜尤利乌斯·恺撒（恺撒大帝也正是在这个剧场的台阶上遇刺）而建造的，正是这一形式体现出戏剧作为大众娱乐活动的地位。此后，罗马舞台承袭了希腊舞台的半圆形形状，不过也有变化。例如，在法国奥兰治的罗马剧场中，半圆形舞台后部高耸着巨大的砖石柱廊，而观众席则较小。在那段时期，非正式且贴近观众的街头剧场依然存在，特别是罗马哑剧——可能是最古老的戏剧类型，一种反映劳工阶层生活的喧闹粗俗的短闹剧。这里的演员们不化装，刻画的人物几乎总是固定的，而动作似乎都是即兴表演。

笔者认为最重要的一点是，写作与表演之间平衡点的变化反映出表演的大众化语境。譬如，自奥古斯都执政起开始流行由一位戴着面具的舞蹈者进行无声表演（希腊语 pantomimus，也是"哑剧"一词的来源），此外还配有吟唱团，所有表演素材都取自希腊神话。舞蹈场景和技艺精湛的表演者是哑剧的主要元素，罗马剧场甚至还推出"明星"演员，其中最著名的是罗斯奇乌斯·克温图斯·伽路斯（Roscius Gallus Quintus，公元前 126—前 62 年）。莎士比亚曾提到他，尤其引人注目的是他还写过表演作为修辞艺术的专著。通常来讲，罗马剧场似乎是演员的剧场。最受欢迎的罗马剧作家普劳图斯（Plautus，公元前 254—前 184 年）通过大致改编希腊作品来设计戏剧情节。他主要借鉴米南德（Menander，公元前 342—前 291 年）的作品，使用类型化人物——狡猾的仆人、吹嘘的士兵、老人等等。不断打破戏剧假象，允许演员和观众直接对话，并且时常跳出角色，普劳图斯用这些以及其他方式强调演员本身的重要性。比如在一部戏剧中，一个受雇扮演谄媚者欺骗另一角色的人阐

述了自己如何凭借表演技艺而被选中、获得角色指导并得到专门为其租赁的戏服。[3] 普劳图斯作品中的对话充满头韵、双关等修辞技巧，但是结局通常是未知的，反复出现闹剧情形，还有显然是为音乐伴奏设计的长片段。因此，其作品只能作为表演剧本，而非文学文本。相反，塞涅卡的悲剧（主要基于欧里庇得斯）修辞精巧，极其注重语言，强调极端情绪的表达。故而，一般人们认为其悲剧是为阅读或背诵而非表演设计的。[4]

一方面，塞涅卡（Seneca，公元前 4 年—公元 65 年）对伊丽莎白时期的戏剧产生了影响，引领了非同一般的暴力复仇悲剧的潮流。另一方面，即兴创作的喜剧艺术诞生于 16 世纪并成为大众传统，它受到了多种艺术形式的影响，包括具有粗糙的街头剧场传统的哑剧、普劳图斯的类型化人物和滑稽技巧（译者注：希腊语 lazzi）以及威尼斯的狂欢面具。即兴创作、假面以及保留节目都标志着剧场成为纯粹的演员剧场。但是，喜剧形式给予了 17 世纪法国的演员经理人莫里哀（Molière）极大的戏剧创作灵感，并作为 20 世纪导演剧场的基础之一再次兴盛。代表人物有追求身体和非个人主义表演风格的梅耶荷德，法国的雅克·科波（Jacques Copeau），意大利米兰皮科罗剧院创建者乔尔焦·斯特雷勒（Giorgio Strehler），著有《一个无政府主义者的意外死亡》的无政府主义剧作家达里奥·福（Dario Fo）。

中世纪欧洲的舞台演出

作为历史剧的替代类型，中世纪的宗教剧已融入了西方传统，启迪了伊丽莎白和詹姆斯一世时期的英国戏剧（代表作有马洛［Marlowe］的天使恶魔道德戏剧《浮士德博士的悲剧》、本·琼生

[Ben Jonson]以露天市场展台为背景的《巴索洛缪市场》)。宗教剧源于礼拜仪式说教或复活节仪式的戏剧化。穿着礼拜服装、拿着道具的修道士做出各种仪式性的动作和姿态,这些都是礼拜仪式的一部分,但由于戏剧元素很少,故阐释的空间极小。但是,漫长的中世纪见证了各式各样表演形式的诞生,尽管大多数上演于非正式剧场。而这段超过 600 年的时期比文艺复兴以降的整个戏剧发展史都要悠久得多。

当这些礼拜仪式的表演走出教堂后,似乎日渐需要专门负责戏剧演出的组织者或执导者,尽管这种组织或执导大多仍在神学控制之下。在有些演出形式中,组织者或执导者依旧可有可无。例如,1633 年于奥伯阿默高(Oberammergau)首演,至今仍在复演的耶稣受难复活剧,虽有剧本(当然是基于《圣经》),舞台动作却大多为传统所固定,由 17 组活人静态画面组成。与之不同的是,英格兰约克或韦克菲尔德的游行神秘剧的演出必须要有人全面协调,因为一天之中包含从"创造"到"最后的审判"共 40 多个短剧,在不同马车上从小镇的一"站"到另一"站"巡回表演。不过,因为由行会(如《最后的晚餐》的面包师、《十字架》的军械士等都由行会提供)赞助并呈现,表演可能相当简单。一些剧本的台词不到 100 行,很多片段主要是活人静态造型(tableaux)。但也有例外,有一种神秘剧(N. Town Cycle)的表演台词就非常丰富。显然,喜剧部分(邪恶被视为普通人闹剧或场景的片段,如希律王、《第二牧羊人的戏剧》*The Second Shepherd's Play*)需要更多舞台活动,对演员的表现力要求更高,这在很大程度上取决于演员的表演。欧洲广泛流行的表演形式主要有大型活人静态造型(如皇室游行)和民间形式(如哑剧演员剧团和化装或上层社会的比赛和吟游乐师),前者固然需要艺术创造力,后者主要是即兴表演。

中世纪还存在世俗剧：短世俗闹剧和愚人剧（sotties）或民族英雄（如查理曼大帝，英格兰罗宾汉、圣乔治）的偶像描绘剧。后者或是在市场角落的地面上表演，或是在乡村集市搭建的简易平台上表演。16世纪勃鲁盖尔曾在其画作《乡村节日》（*The Village Festival*）中描绘了这种简易平台，极小的表演场地造就了纯粹的演员的剧场。

但是，专门建造的表演场地（整个中世纪都无固定剧场，只有当地木匠为特定表演搭建的临时木制舞台，表演结束就拆掉）在某种程度上需要舞台导演。德国耶稣受难复活剧或英国道德剧围绕一个圆形支架戏台建造多个表演场地，不同场地可以同时表演，可以有大幅度动作。这种情况需要的人员就不仅仅是交通引导员了。法国的圣人剧，如阿诺尔·格雷班的《耶稣受难神秘剧》（*Mystère de la passion*，1450年）包含25000行台词，需要四整天才能完成所有表演。叙事表演不管是时间还是场地都需要精心安排。比如15世纪英国戏剧《牢不可破的城堡》，其中展示世界、肉体和魔鬼的每一幕舞台都设置在等距圆周的位置（这样的观众座位形状有特定象征意义），表演从舞台的一边到舞台另一边，再到圆圈中心的"城堡"；剧本极为复杂，有3700行台词，交织着各种各样的互动风格。再比如，据文献记载，很多类似的支架舞台（葡萄酒市场的一端是天堂，另一端是地狱之口）分布于16世纪的卢塞恩。在此地，巴拉巴谋杀等暴力场景和其他主要场景同时出现在哑剧表演中，并且记录下确切的导演姓名。一份现存的剧本稿件具体展示了伦瓦德·齐扎特（至少从1583年起他就在卢塞恩担任导演，直至1614年去世）如何提升舞台技巧。这份稿件既包含齐扎特的笔记，也包含导演前辈的笔记。这表明，即便到了17世纪初，虽然导演已经负责把控整个表演、指导（非专业）演员，但其基本功能还是

重复和扩大戏剧的传统呈现形式。

值得注意的是，这些中世纪的戏剧形式完好地保留到了文艺复兴时期。15 世纪末至 16 世纪初，诸多作品成为沟通中世纪戏剧与成熟的文艺复兴戏剧的桥梁。乔尔乔·瓦萨里（1511—1574 年）是视觉层面的代表，他于 1569 年创造了一个旋转的棱柱式布景（译者注：希腊语 periaktoi）系统，这是可变视角舞台布景的早期形式（将希腊三角屏在深度上放大为二重级数）。其同胞菲利波·布鲁内列斯基为佛罗伦萨教堂的礼拜仪式戏剧设计了复杂的悬吊与升降设备，教堂祭坛上方的转轮灯代表神圣的唱诗班，天使们飞过巴洛克式的天堂。这些为 17 世纪初由伊尼戈·琼斯设计、本·琼生（1572—1637 年）和他人协作的宫廷假面剧直接制造了复杂的场景效果。在侧重文学性层面有辩论性宣传剧（polemic propaganda plays），这类戏剧为 18 世纪德国天主教反宗教改革戏剧开启了先河，譬如 1553 年由爱尔兰奥索里教区主教约翰·贝尔创作的戏剧。贝尔还在五年后，即 1558 年创作了一部早期历史剧《约翰王》（*Kynge Johan*），将象征性的道德人物和历史事件与具有现实原型的人物角色结合起来，也许正是这部戏剧为莎士比亚创作的《约翰王》提供了范例。同样，1530 年出版的约翰·斯盖尔顿的讽刺剧《雄才大略》（*Magnyfycence*）和大卫·林赛爵士的道德剧《对第三阶级的讽刺》（*A Satire on the Thrie Estates*，爱丁堡，1554 年）都使用传统形式来进行批评或评论。匿名创作的《世人》（*Everyman*）是成熟戏剧的代表，在 1495 至 1595 年间从荷兰语译成英语至少有 3 个版本。剧本把复杂的人物塑造应用于象征性人物和礼拜仪式情节中。最早记录于 1392 年的考文垂圣史剧（Coventry Cycle）最后一次"产出"于 1579 年，即邻郡沃里克郡的莎士比亚 15 岁的这一年。而卢塞恩齐扎特的耶稣受难复活剧的

终演是在 1616 年，即莎士比亚逝世的这一年。诚然，莎士比亚熟悉这类演出的表演风格，他对《哈姆雷特》中激情澎湃的表演给出的评论是"希律王的凶暴也要对他甘拜下风"（希律是耶稣时代统治加利利之暴君，为往时教训剧［motality］及神迹剧［mystery］中常见之角色；out-Herods Herod, III. ii. 14）。

由此可以推断出，莎士比亚对演员的描述可以看成如何准备演出的典范。如果加上戏剧场景的考虑，可以看出导演的作用和影响力在中世纪甚至莎士比亚所处的时代都是微乎其微的。

剧作家-经理人：文艺复兴与 17 世纪早期剧院

有关制作方法、导演原型与演员或剧作家的比较还有很多话题可谈。在莎士比亚戏剧的场景中，我们可以看到演员团体在排练和表演，如《仲夏夜之梦》（1595 年）中的业余演员、《哈姆雷特》（1599—1600 年）中的专业演员。一个故事发生在忒修斯传说时期的雅典，另一个故事发生在准中世纪的丹麦，两个故事都充满了对当代社会的参照性。即使为了达到喜剧效果，《仲夏夜之梦》中"粗鲁的手艺人"形象被讽刺得体无完肤，每一个故事仍都清楚地描述了伊丽莎白时代的观众能够识别的舞台场景。与此同时，相比莎士比亚笔下主要人物的对话，两个案例中演员的脚本都是程式化的。当然在《仲夏夜之梦》中，这表明一种过时的戏剧风格，而在《哈姆雷特》中则更体现出特定的表演技巧。

到达"哈姆雷特"的故乡赫尔辛格（译者注：丹麦王子哈姆雷特的故事发生地）的剧团显然是由一个演员经理，即"演员—国王"经营的。他们所表演的故事（例如狄朵［Dido］和埃涅阿斯［Aeneas］，或者说《贡扎加的谋杀》［*The Murder of Gonzago*］）

为唤起广泛而真实的情感效果而设的固定桥段，正如我们从演员—国王（埃涅阿斯）的眼泪中看到的那样，他为赫库芭（Hecuba）哭泣；虽然他们可以根据需求表演一部戏剧，也可以接受皇室赞助人的插入式演讲，但外部戏似乎建议他们以标准的方式演出，这使得哈姆雷特不得不以作者的身份不断在表演过程中进行干预，因为这一点显然没有被他的对手人物，比如乔特鲁德或克劳狄斯识破。哈姆雷特指导演员的场景经常被视为莎士比亚自己对演员提出的建议，而戏剧场景可以被理解为描绘作家在表演中控制演员表现技巧时的相对无力感。简而言之，哈姆雷特既是作者也是导演，而且作为伊丽莎白时代戏剧的主要特点，哈姆雷特首要的关注点是言语表达的方式。

> 请你念这段剧词的时候，要照我刚才读给你听的那样子，一个字一个字打舌头上很轻快地吐出来；要是你也像多数的伶人们一样，只会拉开了喉咙嘶叫，那么我宁愿叫那宣布告示的公差念我这几行词句。也不要老是把你的手在空中这么摇挥；一切动作都要温文，因为就是在洪水暴风一样的感情激发之中，你也必须取得一种节制，免得流于过火……把动作和言语互相配合起来；特别要注意到这一点，你不能越过人情的常道；因为不近情理的过分描写，是和演剧的原意相反的，自有戏剧以来，它的目的始终是反映人生，显示善恶的本来面目，给它的时代看一看它自己演变发展的模型。
>
> 《哈姆雷特》III. ii. 1 - 9，17 - 24

在《仲夏夜之梦》中，我们更是直接看到了一场排练——尽管

由于帕克的干预而把时间压缩得很短——以及为庆祝一场高贵婚礼而演出的戏剧。这类演出形式至少延续到 1634 年，直到宫廷作曲家亨利·劳斯（Henry Lawes）在路德洛城堡配乐演出弥尔顿的《酒神之假面舞会》时，这都是常见的做法。尽管这群商人受教育程度不高，他们编写的"戏中戏"剧本明显被讽刺为不协调的胡言乱语，但是他们贫乏的表演能力却将一场刻意编排的悲剧转变成了喜剧的滑稽戏高潮。总体而言，这仍然代表着当时戏剧中作家和演员的功能。值得注意的是，作者昆斯（译者注：Quince，意即榅桲，一种乔木）是一名木匠：这是最早被戏剧家们拿来自诩为建筑专家的词（最著名的是易卜生的《建筑师》），可能是指在短暂的中世纪舞台和伊丽莎白时代剧院（如莎士比亚环球剧场）里常用的木质结构。首先，当昆斯抱怨福若特（相当于希神提斯柏）时，他说"你把自己的台词和提词都一股脑念出来了"，我们了解到排练是为演员提供脚本作为提示——每位演员只有自己的台词稿，再加上前面演员的最后一段话——这样的排练模式持续到 19 世纪末，即便廉价的印刷品取代了它的必要性后也延续了很长一段时间。这对戏剧制作产生了一定影响，因为没有演员对演出的戏剧能有一个完整的概览。此外，正如我们所看到的，伊丽莎白时代的剧院可以贴上"剧作家的剧院"这一标签：正是昆斯召集演员并且组织排练，他不仅分配各个角色的任务，而且指导演员如何诵读台词；在听取建议的同时，他还安排具体演出时间和演出地点等场景问题，譬如有关月亮的布景，最终就采纳了他提供的方案，可能也是为了达到喜剧效果故意如此。正如我们所看到的，剧作家扮演了导演的角色，也实现了导演的功能。在《仲夏夜之梦》中，剧作家也以序曲的形式出现在自己的戏剧中。诸多记载都表明，莎士比亚也曾以演员的身份出现在舞台上。这就将昆斯与"演员-经理"模式联系

起来,这也是大部分西方戏剧从最早的世俗表现形式到至少20世纪都奉行的统一标准。即便如此,昆斯也难以掌控全局,因为他的演员常常会打断表演或者要求修改剧本,即便这种行为往往夸张成滑稽的闹剧。毫无疑问,这些现象是能说明一些问题的,正如他的主演被称为"横行的伯顿",掌控了表演本身。

与昆斯的剧团一样,莎士比亚的宫内大臣剧团也奉命要在毫无场景布置可言的宫廷里表演。相比较莎翁环球剧场里极尽可能的奢华装饰而言,这个巨大的舞台除了偶尔放上一两件道具之外,基本上可以说是空空如也。同样,尽管有些戏服可能是仿拟罗马时代的长袍,但无论戏剧故事出自哪一段历史,大多数舞台人物都穿着伊丽莎白时代的标准服装。据记载,马洛的《帖木儿大帝》中就有鲜红的缎子马裤,广为人知的《泰特斯·安德洛尼克斯》中舞台说明的草图也可以为证。[5] 这是一个反幻觉的剧场,只专注语言(哈姆雷特在舞台上只听了一遍就能够将演讲整段整段地复述出来,而莎士比亚的观众们也都见怪不怪了)。对话中包含了人物的地点和位置——莎士比亚或其他伊丽莎白时代戏剧中几乎所有的舞台指示词都被后来的编者添加了进来——壮观的场面极度有限,整个军队必须由一两个演员来代表。这同样适用于文艺复兴时期的戏剧,即便舞台不是光秃秃的——例如安德烈亚·帕拉第奥(Andrea Palladio)1584年在维琴察(Vicenza)设计的奥林匹克剧场(Teatro Olimpico)。室内舞台可能代表着一个精心设计的新古典主义建筑外观,是模仿罗马的正面墙(scaenae frons),其错视画般的城市景观给人的错觉是小巷在急剧后退。据说,这些小巷里坐落的木质和灰泥房屋正面是1585年第一次演出《俄狄浦斯王》所布置的场景,但它的外观是一条带有古典装饰的意大利街道。这一场景从未改变过,无论表演什么剧目,都保持原样;如此精致的舞台场景对剧作

家而言必然是一个限制性因素,尤其是与伦敦的环球剧场或天鹅剧场中的自由想象空间相比较而言更是如此。正如《亨利五世》中开场白清楚地宣布,莎士比亚的空旷舞台是设计者想象的一个中立场域:

> 难道说,这么一个"斗鸡场"容得下法兰西的万里
> 江山?
> 还是我们这个木头的圆框子里塞得进那么多将士?
> 只消他们把头盔晃一晃,管叫阿金库尔的空气都跟着
> 震荡!
> 请原谅吧!可不是,一个小小的圆圈儿,
> 凑在数字的末尾,就可以变成个一百万;
> 那么,让我们就凭这点渺小的作用,
> 来激发你们庞大的想象力吧。
> ……
> 发挥你们的想象力,来弥补我们的贫乏吧。
> 一个人,把他分身为一千个,
> 组成了一支幻想的大军。
> 我们提到马儿,眼前就仿佛真有万马奔腾,
> 卷起了半天尘土。
> 把我们的帝王装扮得像个样儿,
> 这也全靠你们的想象帮忙了;
> 凭着那想象力,把他们搬东移西,在时间里飞跃,
> 叫多少年代的事迹都挤塞在一个时辰里。
>
> 《亨利五世》I.i.11-31

人们通常引用这个著名的段落来说明莎士比亚戏剧的本质特征——事实上也的确如此——但它也可以被看作剧作家导演性功能的一个标志，这显然是为了安排演员们以一种最丰富的想象力和表现力来发表他们的演说，从而给观众的思维带来启发性的刺激。同时，很有可能，尤其是在莎士比亚为某个固定的演员剧团中的某些特定的演员创作中，动作和手势由演员们自己决定——正如昆斯在戏中戏《关于年轻的皮拉摩斯及其爱人提斯柏的乏味的短剧：非常悲哀的趣剧》（*Tedious Brief Scene of Young Pyramus and His Love Thisbe: Very Tragical Mirth*）中所做的那样。

这种视觉奇观的缺乏现象在某种程度上是一种深思熟虑的选择，宫廷假面剧就是一个很好的例证，这种宫廷假面剧与公共剧场则完全相反。剧中依靠场景和精心制作的舞台机械的表演风格已经在法国广受欢迎。在英国，剧作家本·琼生与建筑师伊尼哥·琼斯（Inigo Jones）的合作（从1605年持续到1634年），以及音乐家托马斯·坎皮恩（Thomas Campion）的创作，使得这一风格达到了顶峰。在剧本中而不是在戏剧中，我们可以从标题中看出这种类型的表演目的：《黑色假面剧》（1605年），在这场戏中皇室之光驱逐了黑夜之力；《皇后假面剧》（1609年），在这场戏里琼生介绍了怪诞的反假面，其可怕的不和谐性戏剧化了对和谐的迫切需求，而后这种需求依靠庄严的皇室代表入场来得以满足；又例如《与美德和谐共处的快乐》（1609年）。歌颂皇室观众的道德寓言展现了壮观的布景效果：依赖机械展开的群山，通过百叶窗或精心设计的透视装置瞬间转换的地点。服装是专门设计的，华丽而奇幻。如果要达到剧本中所描述的效果，动作量很大且需要精心设计，而正式的舞蹈——它是假面剧的中心部分且象征着和谐的力量——将以同时代的标准舞步为基础，而反假面的怪诞跳跃几乎可以肯定是为了特殊

表演而设计的。简言之，假面剧需要许多技巧，还需要当代导演常用的那种把表演作为一个整体所进行的集中控制方式。在琼生和他的追随者威廉·达文南特和詹姆斯·雪利的时代，采用的假面剧的剧本几乎没有对话方式，大量诗意的演讲被吟诵或朗诵，戏剧对耳朵的主要吸引力不是语言而是音乐。与伊丽莎白时代的公共剧院不同，这不是一个剧作家—经理人的剧院（莎士比亚也是环球剧场的一位股东）；但可能是第一次，把编剧和协调其他专家活动的职责都汇聚于一个既不是剧作家也不是演员的人身上，他的职业就是假面剧主持人。

与此同时，假面剧开始作为戏剧策略出现在普通戏剧中，如西里尔·图尔纳（Cyril Tourneur）的《复仇者的悲剧》（1606年）或托马斯·米德尔顿（Thomas Middleton）的《女人当心女人》（1625年），以及莎士比亚的最后一部戏剧《暴风雨》——这部戏中，有一个反假面式的人物凯列班、一个发现（一座山向人们敞开，展示了一对恋人在洞中下棋）和一个典型的假面舞会（女神被召唤来祝福婚姻），以及音乐的大量使用。尽管文艺复兴时期这种剧目仍属少数，但从导演的角度来看，不同戏剧元素的扩张是未来事物新生的一个标志。假面剧也是具有高度幻觉的戏剧，被认为是镜框式舞台的起源：在18和19世纪，随着演出变得越来越重视幻觉，这种场景创新成为剧院建筑的标准构成。[6]

17世纪和18世纪：启蒙运动与演员经理

如果莎士比亚剧院是剧作家-经理人式剧院的原型——复兴了古典希腊剧院的一致公认的形式（当然，之后是法国的莫里哀）——剧作家威廉·达文南特（1606—1668年）在王朝复辟后

延续了这一传统。他的假面剧作品如《大不列颠凯旋》(1638 年)是最后一个在英国内战和克伦威尔关闭剧场前演出的。为此,达文南特的团队专享了这项特权,垄断了整个伦敦的戏剧表演。他在英国创立了场景多变的剧院,在某种程度上,他是大陆宫廷剧院的先驱,其中保存得最好的是瑞典的皇后岛剧院(1766 年),有可以滑动的风景幕布和舞台装置。但除了创作自己的戏剧并与德莱顿(Dryden,德莱顿是新古典主义英雄悲剧的主要剧作家)合作外,达文南特还上演了年轻剧作家的新作品。某种程度上,在如何呈现他人剧本和协调工匠设置布景效果中,达文南特可以说是当代导演角色的前身。然而,没有记录表明他如何对戏剧进行了阐释,或向演员详细说明如何实现他们的角色(这两项都是当代导演的基本职能),尽管在一场演出中他的场景可能会改变,但屏幕上绘画的实际场景显示了一场又一场戏中再现的标准场所。

类似的发展可以追溯到法国和达文南特同时代的人,莫里哀(这是笔名,莫里哀原名是让-巴普蒂斯特·波克兰[Jean-Baptiste Poquelin],1622—1673 年)。和达文南特一样,莫里哀也上演了其他剧作家的戏剧,特别是科内尔(Corneille)和拉辛(Racine)的前两个悲剧。但莫里哀不仅仅是拥有自己演艺剧团的经理,同时也是一位才华横溢的喜剧演员,也是"即兴喜剧"——以艺术为灵感的喜剧的作者——这类喜剧几乎成了一时经典,他自己也作为主要角色出演其中。莫里哀可以说是戏剧界的全面人物:一种以魁北克导演罗伯特·勒帕吉为代表的当代戏剧"主创导演"的原型。莫里哀的戏剧所提倡的是一种表演的具身性风格,从 1659 年的《可笑的女才子》(The Affected Ladies)到《心病》(又名《无病呻吟》,The Imaginary Invalid,1673 年,即他去世的那一年),都只有服装作为辅助,剧中动作和肢体语言的传达是由对话来决定的。这种

基于喜剧的演出是预先设定好的，有固定的人物刻画和姿态特征，不需要大量的表演彩排（这是当代导演功能的重要组成部分）；而莫里哀作品的灯光则是当时的标准蜡烛，他的风景则是固定的道具组合。因此，尽管莫里哀把演员和剧作家-经理人的角色都结合在一起，他的重要性仍然在于剧作家身份而不是导演身份。

第一个被称为"导演"的（尽管这一术语是由 20 世纪中叶的剧院历史学家命名[7]）是英国演员-经理大卫·加里克（David Garrick，1717—1779 年）。像莫里哀一样，他也是一位多产的剧作家，同时也是他自己的剧院——德鲁里巷皇家剧院的演员和经理，1747 年他成了股东并接手了制片人的职位。同时，他的戏剧主要是展示他个人表演才能的工具，于是很快就从舞台上消失了。加里克的重要性在于身兼演员和剧院经理两职，他的影响力对 18 世纪的英国和欧洲剧院都至关重要。他创造了一种个人崇拜，这种崇拜恢复了英国舞台的道德尊严，而且提供了关于表演中自然表现的参考标准，在此之后的论述都基于这一标准。因此，约翰逊博士开玩笑说"他的职业使他富有，他使他的职业受人尊敬"；而在加里克去世后，政治家埃德蒙·伯克（Edmund Burke）也称赞他："将自己的职业品质提升到了自由主义艺术的地位，不仅因为他的才干，还因为他生活的规律性和正直性以及优雅的举止。"[8] 对其他人来说，加里克非凡的演技在当时的标准下似乎是"自然的"，但实际源于他情感表达的极端灵活性，这使他成为理论思想的来源。正如法国哲学家和艺术批评家德尼·狄德罗（Denis Diderot）所宣布的那样，加里克的表演本身就"值得去英国亲眼目睹，正如古罗马的所有遗迹值得去意大利亲眼目睹一样"[9]。事实上，加里克成为第一个有职位并出现在戏剧中的真人演员。1864 年，E. A. 萨森(E. A. Sothern)因袭了加里克在戏剧演出中的这一做法。

加里克的表演是18世纪中叶整个运动的高潮，可以被看作英国戏剧的一次范式转变。查尔斯·麦克林（Charles Macklin，1699—1797年）·以对意大利犹太人的研究为基础，推翻了标准的喜剧表演方式，对夏洛克进行激进而写实的描绘，因此一举成名。他挑战了以演说和修辞为基础，在悲剧中表达得最充分的旧式表演方式。加里克是麦克林的弟子，正如麦克林的另一位学生所描述的那样："他能检查出悲剧的所有空话和腔调；如果他有机会说出同样的话，他会让他的学生先像平常一样讲这段话，然后在舞台上说时会更有力量，但保持同样的口音。"[10] 这种自然感与情感（对于时代的敏感）有关——在伦敦舞台上首次登台的三年后——他就出版了专著《表演论》。书中用"身体情感"一词将身体性与情感联系起来，并提出他最开始建立自己的角色时，就要通过具体的身体姿势表达强烈的情感，对角色的情况做出反应，由此他发展出一种完善的人格：一种以行动为中心的角色创造法，被誉为斯坦尼斯拉夫斯基"方法"的前身。[11]

加里克论角色创造

表演是一种"舞台娱乐"，它借助于发音、身体运动和视觉表达的帮助和协助，模仿、呈现或上演因不同的心境和人性善恶之事引发的各种心理和身体情感……

现在来谈麦克白。当邓肯被谋杀时，他迅速意识到自己干了什么，他的野心在那一刻因行为的恐怖而被严重影响；他的能力仅集中于谋杀，没有丝毫随之而来的好处能安慰他、在紧急情况下使他舒适。那时他应该是一个移动的雕像，或者是一个被石化了的人；他的眼睛必须说话，而舌头隐喻性地

> 保持沉默；他的耳朵必须能感觉到想象中的声音，对当前的形势和妻子的声音充耳不闻；他的态度必须果断而持久；他的声音清楚地颤抖着，而且令人迷惑不解。
>
> 大卫·加里克《表演论》，伦敦，1744 年，第 5 页，第 7—9 页

加里克在创作和表演他自己所有戏剧的同时——1740 年至 1775 年间他创作了 20 多部滑稽剧和社交喜剧——他的主要精力集中在莎士比亚身上，他被誉为令莎士比亚重回英国舞台的人，他编排的《麦克白》就像"莎士比亚亲笔写的那样"。[12] 但引人注目的是，除了理查德三世的角色，他所有的人物都穿着 18 世纪的当代服装，包括哈姆雷特、麦克白和罗密欧，以及托马斯·奥特威的《威尼斯得免于难》（Venice Preserved）中的贾菲纳。这些戏剧的背景似乎也都是同时代的，罗密欧发现朱丽叶时（她在加里克的版本中还活着，在死前有一个情感的巅峰）是在一个非常具有 18 世纪新古典主义风格的陵墓中。[13] 即使当时的背景是一座城堡，就像哈姆雷特的埃尔西诺城堡一样，城墙背景下的舞台仍描绘出非常当代化的船只。这种时代性可能主要是由于 18 世纪的剧院对固定物资的使用。正如一本手册所述："舞台应配备足够数量的彩绘场景以满足所有现存戏剧的需求，其中没有太多的变化，很容易减少到以下类别。第一，寺庙。第二，坟墓。第三，城墙等。"[14] 然而，在服装和布景方面与观众的联系也促成了加里克的自然主义。自然主义当然是一个相对的术语，随着每个历史时期甚至国家背景的变化而改变其含义。历史真实性的概念甚至更有争议（在《罗马之父》[The Roman Father] 的标题角色中，加里克作了一幅蚀刻画展示了一个奇异的新古典主义胸铠，一条装饰华丽的及膝短裙从

下面笔直露出，头盔覆盖满了羽毛）。尤其是在莎士比亚戏剧的角色中，加里克以自然的表达和强烈的情感而闻名，但正是在这里，真实性其实是通过假象传达的。在他的表演中，表面上的自然属性也伴随着对机械和舞台技巧的应用，例如：他在 1773 年为《哈姆雷特》发明了一个"假发提升器"，这是一种隐藏在假发下面的机械装置，在遇到鬼魂的时候，它能达到毛骨悚然的效果。

从威尔逊（Wilson）和左法尼（Zoffany）对加里克表演的许多舞台绘画中可以看出，场景具有绘画特征和写实性。同样，对于 1748 年的《罗密欧与朱丽叶》，在最后一幕中，月光下的树木和极具自然风格的蔓生树叶环绕着墓穴。在这一点上，加里克呼应了当时法国的风景实践，而且很快就超越了这一实践。

1751 年，加里克负责重振德鲁里巷剧院的哑剧——这一传统在 19 世纪 80 年代达到顶峰，并一直延续到 20 世纪 20 年代。约翰·里奇（John Rich）于 1717 年将丑角哑剧引入英国（他本人是一名跳舞的丑角演员，角色本身不说话，他一直演到 1760 年），这些戏剧发展成舞台表演技术的奢华展示，整场战斗或火山和其他自然现象都由奢华的舞台效果表现。亚历山大·蒲柏（Alexander Pope）甚至在 1729 年的讽刺性史诗《笨伯咏》（*The Dunciad*）中提及里奇，讽刺他只是一个"乘风破浪，指挥风暴"的戏剧人，而不能够开启民智。这种表演风格被科利·西伯（Colley Cibber）采用并直接与里奇竞争（西伯是剧作家、莎士比亚作品的改编者、桂冠诗人和剧院经理——以及蒲柏《笨伯咏》的"反英雄人物"），且他早加里克一步在德鲁里巷剧院工作。正如詹姆斯时代宫廷假面剧一样，作为盛大的视觉盛典，这些哑剧不只是简单地需要一个舞台经理，而且蒲柏的动词（译者注：原文"Rides in the whirlwind, and directs the storm"中的动词"ride"和"direct"

正好可以用于界定"导演"的特征）对于今天对"导演"一词的使用来说相当准确，虽然在演出中引入的专业表演很少有阐释活动或演员排练。

但是，除了在哑剧中植入视觉效果之外，在加里克创造角色的过程中，他的情感模式通过认真细致的文本分析不断发展，同时结合了他对舞台艺术的具体技术的应用，特别是他的莎士比亚戏剧角色创造也是20世纪导演技术准备的一部分。此外，正如加里克的日记和著述所显示的，他参与了戏剧管理的所有日常工作，主要负责确定节目、演职员名单，与剧作家谈判，监督排练，协调布景美术和商业人士。他还写了一些特别序言，为当代莎士比亚作品的编辑们提供了重要帮助，还写了一些报纸宣传来给他的演出做广告。尽管他仍然是一名演员，是每一场演出的焦点，舞台都以他为中心，但他还是把20世纪剧院中几个岗位的职责和技能结合起来，包括当代导演和制片人以及戏剧构作师和广告宣传人员等方面。

布景引入：菲利普·雅克·德·卢瑟堡

由于加里克在年度哑剧中强调视觉景观，而且他制作的戏剧（包括莎士比亚戏剧）使用了固定但精心绘制的布景，所以毫不令人惊讶，加里克聘请了布景设计的创新者菲利普·雅克·德·卢瑟堡（Philip Jacques de Lourtherbourg）。他将卢瑟堡从瑞士聘请过来，并付给他每年500英镑的高薪，在德鲁里巷剧院安装新式舞台并监督现场布景。卢瑟堡以重现自然效果（特别是月亮和星星或流水的幻影）而闻名，他的幻觉艺术在1773年12月的《圣诞传说》的演出中得以展示（加里克从1691年普赛尔和德莱顿的《亚瑟王》半歌剧中取材了这个故事），其中包括夜幕降临，月亮升至森林上空，一个邪恶巫师的宫殿燃烧着火花和火焰。他使用了彩色玻璃

片,通过它们投射灯笼光来创造大气效果,且开发出我们现在称之为"屏幕"的薄画布,根据灯光条件,薄画布可以是实心也可以是透明。他还擅长通过透明胶片创造出怪异的变化,每一页胶片都画有不同的场景,在前后灯光间来回摆动。他发明了齿轮发条式舞台机械来创造看起来非常逼真的移动背景,还通过设计舞台侧面和平面来创造出一种令人信服的透视深度。

在加里克去世后,卢瑟堡继续发明了一个纯机械化的剧院,虽然规模很小,但它让设计师完全控制了演出,而不需要演员来完成,这在一些重要的方面预示着戈登·克雷的戏剧思想。这就是1781年他在莱斯特广场的一座房子里开演的《艾迪奥武辛》(*Eidophusikon*),在《公共广告商报》(*Public Advertiser*)中,这场演出被描述为"通过运动的图像模仿各种各样的自然现象"。几位当代评论员将此描述为电影的早期先驱。当时大约有130人坐着,他们透过一个巨大的方形窥视孔来观看一个约7英尺宽、3英尺高、8英尺深的微型内部舞台。

开场表演是五幕风光如画,光线或天气不断变幻的场景。每个场景都在三维模型和钟表自动装置上使用了受控照明、幻灯片、彩色丝网滤光片、彩色透明胶片以及音响系统。第二年,卢瑟堡上演了他最受欢迎的作品。这是一幅具有异国情调的想象化景观:用哥特式的电影场景将弥尔顿《失乐园》中的鬼蜮(Pandemonium)片段进行实体化呈现。正如1782年的一篇报纸评论所描述的:

> 在布景的前景位置,绵延不绝的群山之间遥相呼应,五彩斑斓的火焰一直从山底燃烧到山顶,一团混乱的混沌之物在黑暗的威严中逐渐显现,直到它矗立而起。这是一座巨大而结构华丽的神庙内部,明亮得像熔化的黄铜,它

似乎由永不熄灭的火焰构成。在这个壮丽的场景中，台灯前彩色玻璃的效果得到了充分的呈现：它们隐藏在观众面前，随着场景的迅速变化展示出全部的舞台效果，现在又变成了硫蓝色，接着是淡红色，而后变成一种较淡而生动的光，最终变成了一种神秘的玻璃似的透明组合，宛若造就出明亮的熔炉，能熔化各种金属。伴随着这幅奇妙图画，声音产生了同样超乎寻常的音效，刺激着观众的听觉。这是因为，为了在雷声中增添一种更令人敬畏的特征，同时用所有中空机器来猛投球和石头，发出无法形容的隆隆巨响。一位专业助理用拇指扫过手鼓表面，手鼓便发出各种各样的呻吟声，激起了人们对来自地狱灵魂呻吟无限的想象。[15]

随后在1786年，卢瑟堡创作了一部真正意义上的机械化戏剧，展现了当时的一次重大沉船事件——一艘东印度商船号（*The Halsewell*）沉没，300多人因此丧生——表演伴随着不断升级的风暴，一艘在海上颠簸的船只，还有水手们在甲板上挣扎、恐惧的乘客在船舱祈祷（由机械模拟装置再现）的"特写"画面。不管怎样，这位设计师后来成为一家玩具剧院的导演。但这仅是昙花一现，可以说《艾迪奥武辛》仍是当时独一无二的传奇。

不同类型的剧院经理有着迥然不同的布景和景观理念。最为典型的是演员经理，或者是上面的设计师经理，他们都强调景观布局。而诗人经理或者（我们即将看到）德国戏剧经理对风景写实却持反对意见。因此，德国剧院管理者莱辛引用了西伯的话来感叹魔幻场景带来的新风尚（尽管莱辛本人在布景竞争中颇有建树）：

> **戈特霍尔德·莱辛**
>
> 有人影射说,那些精致的场景证明了表演的灭亡。在查理一世统治时期,只有一块非常粗糙的幕布,幕布一拉就是舞台,两边是光秃秃的墙壁,铺着粗糙垫子或覆盖着挂毯。因此,对于最初的表演场地以及后来的所有变化而言,那个时代的诗人可以尽情地自我发挥,没有任何事物用以增进观众的理解,也没有任何事物可以协助演员表演,舞台上唯有赤裸裸的想象力。这里的一切不足都可以通过演员的精神和判断力来弥补,正如一些人暗示的那样,没有场景的演出反而比之后有场景的演出更容易理解。(选自西伯《大不列颠及爱尔兰诗人生平传》第二卷,第78—79页)
>
> 《汉堡剧评》,1768年2月5日,第80页

亨利·欧文: 19世纪的演员经理

19世纪英国和欧洲的剧院都是杰出演员经理的领地。亨利·欧文是这一类型中最成功的典范,也是第一位获得爵士头衔认可的剧院艺术家。欧文的训练具有典型性,并且体现出19世纪戏剧传统的延续性。他接受的戏剧教育来自那个时期几乎所有知名的演员经理们的言传身教。一开始,欧文先加盟温德姆公司,然后师从E. A. 萨森、迪翁·布希高勒(Dion Boucicault)、查尔斯·费希特(Charles Fechter)和埃德温·布斯(Edwin Booth)等人。1881年,欧文的老师布斯在他经营的剧院(也就是后来的伦敦兰心大戏院)出演《奥赛罗》(Othello),两人在每晚的演出中都交替扮演伊阿

古和摩尔人。1871 年，经理贝特曼（H. L. Bateman）将欧文带到了兰心大戏院，他成功扮演了《钟声》中的恶棍角色（该剧改编自法国情节剧《波洛奈斯舞曲》），欧文因这一角色而崭露头角，这也成为他的代表角色。三年后，他成为兰心的领导人物，扮演了莎士比亚所有重要悲剧的主角——其中最著名的是 1877 年的理查三世——到 1878 年，他接管了伦敦兰心大戏院。正如 1878 年 12 月上演的《哈姆雷特》海报上所宣称的那样，他成为"唯一的承租人和经理"。

欧文从来不是偶像派演员。事实上，正如许多讽刺画所证实的那样，他的形象可能近乎怪诞丑陋。1883 年，一位观众在解释他的表演时，认为有必要从一张"塑造得如此完美有力，以至于非同寻常的面部开始描述……宽大的下巴，低矮的头骨，眼睛和眉毛几乎挤在了一起，而这奇异的形状使我们吃惊得居然没有意识到这张脸是如此丑陋"[16]。正如当时所有评论家都一致认为的那样，欧文表演时所展示出的旺盛的精力和强烈的感染力深深地折服了观众。

1879 年，伦敦兰心大戏院重新上演了他的《钟声》，三十年后依然保留在剧目中。不过，他的表演几乎不属于自然主义。一位和他同台演出的演员钦佩地说道："欧文开始拧紧了我们的心，而不是带给我们一场聪明的滑稽表演，比如一个杀人犯可能会经历些什么。"[17] 对于欧文本人而言，一个演员在培养"双重意识"的同时，首要目标则是"再现激情"——也就是在充分控制个人情绪的同时，还要意识到表达这种情绪状态的交流技巧。[18] 而且这种情感外露、高度情绪化的表演风格是极为独特的，正如在一幕场景中，反派恶棍马提亚（Matthias）坐着脱下了靴子，这时话题一转，开始讨论起消失的犹太旅行者所经历的风暴。

> **情节剧表演：维多利亚时期的演员经理**
>
> 欧文的表现方式……在于他的每一个姿势、每一个半身动作，在于他的肩膀、腿、头和手臂的运动，极为迷人……突然，我们看到他的手指停止运动，头顶似乎顷刻间闪闪发光，画面瞬间凝固了——然后，在最慢、最可怕的蜗牛似的节奏中，仍然一动不动、死气沉沉的双手从腿的一侧伸过来……整个人的躯干似乎也被冻住了，观众可以渐渐看到身体一会被拉起，一会被放下。
>
> 一旦处于那种状态——一动不动地——他注视着前方，盯着我们所有人——他在那儿坐了 10 秒到 12 秒，但我可以向你保证，在我们看来，这就像是一辈子那么久，然后他说——用一种深沉且无比美妙的声音说："哦，你在说那个——是吗？"……
>
> 接着，他开始跳起了舞蹈……他滑向一个站立的位置。从来没有人见过，还有谁能像这样慢慢滑起来的画面：一只手臂微微抬起，用灵动的手语让观众领悟到遥远的声音。他像一个受到惊吓的女人，却又不想吓坏和他在一起的人。他胆怯地问道："你没有听到路上雪橇铃的声音吗？"
>
> 爱德华·戈登·克雷《亨利·欧文》，第 56—58 页

与此同时，欧文经常把自己置于表演中的突出位置，因而不断受到批评："欧文时常扮演的是自己的角色而不是戏剧里的角色。他用自己的方式来使观众兴奋、感动或恐惧，但反过来一想，这似乎对故事中其他人物无法产生类似的预期效果。我们把这归因于他的怪诞风格……这可能会让公众震惊……如果这一风格不是演员为

了达成'自我剖析'的效果所采用的神秘表现主义。"[19] 但缺乏心理现实主义理念是这位演员经理的本质特征。当欧文受到抨击时，事实上这也是对他狂热个性的一种致敬。因为他从来不会"伪装自我"，而且"全心全意为观众演出"。[20]

简而言之，和其他所有的演员经理一样，欧文的作品几乎完全是围绕着他本人进行的。比如在兰心大戏院上演的另一出招牌戏《科西嘉兄弟》（*The Corsican Brothers*）的排练趣事中，与欧文对决的演员跑过决斗现场，然后突然停下来，质问道："你不觉得吗，老兄？月亮或许也会照耀着我——它同样照耀着正义和邪恶的人。"[21] 显然，在这种情况下，欧文是同意让他出点风头的。

他们也很注重壮观的场面。譬如，几十年前由埃德蒙·基恩（Edmund Kean）执导的一部戏剧《科西嘉兄弟》——欧文在剧中扮演了一对双胞胎——就缺乏上一代演员所具有的煽动效果，而欧文则用风景奇观来弥补这段观众熟悉的剧本。因此，在一个场景中，兰心礼堂的舞台上演出了一场观众席的镜像，从各个角度展示这些实用的包厢，里面坐了满满一舞台的观众，孩子们用来替代成年人，坐在后面。而在这点上有了变化——在至少90个舞台工作人员的协助下，30个灯光师来操控可移动的软管和煤气灯光，还有15个地面人员——这一场景在不到40秒的时间里就移动到前方幕布的背面，露出了一片森林，到处是独立生长的树木，演员们可以在森林中间和后面穿行，厚厚的积雪（盐）覆盖了整个舞台。

传统演出的变迁

戈登·克雷当时描述了传统戏剧即将被当代导演所取代的历史

现状。他是 19 世纪末一位正处于上升期的年轻演员；为了完善标准体系的不足，他将成为导演艺术最极端的倡导者。克雷是欧文戏剧中一号女主角艾伦·泰丽（Ellen Terry）的儿子，在兰心大戏院当戏剧学徒。他于 1894 年加入 W. S. 哈代莎士比亚剧团，扮演哈姆雷特和罗密欧的角色；也正是在这个剧团中，他获得了第一份独立职位。正如克雷所说，剧组没有一个演员拥有完整的剧本：只有提示剧本。直到 20 世纪 50 年代，英国省级保留剧目剧院仍偶尔使用提示剧本，这些剧本只包含单个演员的台词以及相关提示。此外，整个编排过程正如克雷所描述的那样，当他一到剧组，哈代夫人（饰演乔特鲁德）就要求他"准确地告诉我们你想要什么，我们将照此发挥"——这遵循了由主角控制表演基调、确定上演节奏的标准模式——而排练《哈姆雷特》只花了三天时间，排练《罗密欧与朱丽叶》只花了两天时间。克雷接着断言，"1800 年至 1900 年间的演员从未做过创新——演出的不过是同一部老戏，只是每次演得有差别而已"[22]。克雷用这样较为夸张的方式，试图通过对比来证明他"新戏剧艺术"概念的合理性。其实我们已经看到，演员经理确实曾经培育出了新的艺术表演形式。不过，这仍不失为一个范例来说明导演给剧院提供的品质保证。

当然，任何一个时代都不可能泾渭分明地一分为二。而且越是接近当代，戏剧的历史似乎分支越多，这还没有考虑到现代主义运动和整个 20 世纪、21 世纪戏剧所特有的复杂碎片化特征以及对传统的多重排斥。因此，我们能看到，几乎就在欧文职业生涯起步的 100 年前，独立导演的职位在德国业已成型。同样，直到 20 世纪中叶，传统的演员经理在英国，甚至某种程度而言在美国，都一直主导着戏剧舞台。

这种延续性在约翰·马丁·哈维（John Martin Harvey,

1863—1944年）身上体现得尤为明显。他是20世纪最著名的英国演员经理之一，其职业生涯始于亨利·欧文的剧团，他将维多利亚传统一直延续到第二次世界大战。1905年欧文去世后，哈维接手了伦敦兰心大戏院，继续振兴欧文的明星剧目——包括《里昂邮报》，甚至《钟声》——他本人则扮演欧文的角色，使用同样的道具和背景。1921年，马丁·哈维和欧文一样，也授封为爵士。他凭借《必由之路》（The Only Way）一演成名。这出戏改编自查尔斯·狄更斯的《双城记》，1899年在兰心首次上演。哈维在戏中扮演了自我牺牲的青年英雄西德尼·卡顿（Sydney Carton），这一角色他一直扮演到1939年退休，那时已经76岁了。他还将萧伯纳的美国类情节剧《魔鬼的门徒》改编成一出充满浪漫表演的剧目。如同其他演员经理一样，他在美国和加拿大（哈维特别受欢迎）以及英国进行巡回演出，带去了包括《哈姆雷特》和《驯悍记》在内数量有限的保留剧目，也总会演出《必由之路》，他曾声称这部戏已经演出了3000多场次。在美国，唯一能与他名声相当的是詹姆斯·奥尼尔（1846—1920年），著名美国戏剧家尤金·奥尼尔之父。奥尼尔的剧本《进入黑夜的漫长旅程》就是为了纪念自己的父亲。和欧文一样，他也当过学徒，师从埃德温·布斯，学习表演莎士比亚戏剧。在改编自1883年大仲马的《基督山伯爵》中（由另一位演员经理查尔斯·费希特改编，他于上演四年前逝世），他扮演了典型的浪漫主义英雄爱德蒙·唐泰斯（Edmond Dantes），这成为他唯一的标志性角色，共计演出了6000多场次。

其他的演员经理还包括赫伯特·比尔博姆·特里（Herbert Beerbohm Tree, 1853—1917年），他设计并建造了自己的伦敦皇家剧院。特里专攻莎士比亚戏剧，但他扮演的最著名的古装角色有《软帽子》（Trilby）中的邪恶催眠师斯文加利（Svengali）以及改

编自狄更斯《雾都孤儿》（*Oliver Twist*）中的费金（Fagin），虽然他也精彩出演了萧伯纳《卖花女》（*Pygmalion*）中的亨利·希金斯（Henry Higgins）——众所周知，特里改写了故事结局，通过伊丽莎·杜立特（Eliza Doolittle）的回归来暗示自己的角色取得了浪漫的胜利，从而成为演员经理偏离原作改写的典型例子。

另一个值得一提的现代音乐剧的创始人是奥斯卡·阿斯奇（Oscar Asche，1872—1936年），他曾接受过比尔博姆·特里的训练，并出演戈登·克雷在1903年编排的易卜生的作品《海尔格伦的海盗》（*The Vikings at Helgeland*）。1904年，阿斯奇与女演员莉莉·布莱顿共同创办了自己的剧团，并从《富贵荣华》（*Kismet*，1911年）开始推出一系列著名的异国情调音乐剧，这可以说是维多利亚时代情节剧的现代化开端。在这里，为动作伴奏的音乐以及偶尔插入的歌曲被用来规避19世纪初法律对表演的限制，音乐被用于掩饰场景变化，而歌曲并不完全融入对话或行动。这其中最奢侈的当属《朱清周》（*Chu Chin Chow*），它创下了有史以来最长的演出纪录：自1916年8月至1921年7月共演出2238场次。当然，阿斯奇和布莱顿一起在舞台中扮演着主要角色，但混合着音乐的复杂场景（在这场演出中几乎是连续的，歌曲决定着角色和动作）和舞蹈动作需要大量的技术编排。在伦敦首演一年之后，该剧被特许在纽约上演，所有服装和布景，还包括一模一样的舞台调度以及编舞道具等，都是从伦敦运来的，这预示着将会出现大量获得国际特许经营权的当代音乐剧制作。正如这种预先设定的舞台所暗示的那样，显然阿斯奇在此担任的是当代导演的职务；虽然纽约版的《朱清周》明确将他列为创作人，但他实际上并没有扮演角色（当然，他仍然是伦敦剧团的核心人物）。评论几乎没有提及扮演主角的演员姓名。在纽约，所有的关注都汇聚到场面、骆驼和异国舞者身

上——换言之，关注的焦点是舞台演出和作品本身的性质，正如典型的导演驱动作品一样——而不是像一般的演员经理那样集中在主要人物和本人的表演上。

德国戏剧与艺术总监的作用

从18世纪至19世纪，英国和欧洲的舞台大部分都由演员经理控制，而德国剧院的情况却迥然不同。这在很大程度上是由于德国被划分为各个小的公爵领地或贵族统治的小国，这使得剧院处于专制统治者的控制之下。支持天主教反宗教改革的戏剧已经让独裁者们领略到剧场宣传的强大效应，现在又感受到了法国大革命的威胁。那个时候，皮埃尔·博马舍（Pierre Beaumarchais）的戏剧一般都用来抨击贵族，据信这直接推动了1789年起义。为此，专制统治者总是想方设法来中和戏剧里潜在的激进主义因素，进而控制当地新闻报纸。同时，为确保舞台能传达所谓的积极信息，其中唯一务实的方法（正是这点后来使德国戏剧成为"道德先驱"的代名词）就是让剧院经理成为他们的忠实随从。

通常认为导演的主导作用形成于19世纪后半叶，也正是这个时间，自然主义已然成为那一时代的主流戏剧形式。这种由易卜生开创的戏剧风格要求表现形式尽量客观、人物刻画尽量体现个性，同时还需要强调社会背景（包括环境和生物方面）。这些品质在舞台上转化为风景和心理细节，除了对舞台经理的需求之外，还创造出许多其他的需求。德国是斯堪的纳维亚半岛以外第一个几乎上演了所有易卜生自然主义戏剧的国家。这绝非偶然，因为早在1879年易卜生通过《玩偶之家》（1880年在慕尼黑搬上舞台）开创自然主义运动之前，德国就已经引入了一种处于戏剧界顶端、与监督

人旗鼓相当的导演职衔。他们就是艺术总监：1815 年以后，几乎所有德国宫廷剧院都任命了艺术总监这种公共官员。[23] 沃尔夫冈·冯·歌德就是最早的艺术总监之一，当时他以著名剧作家的身份于 1791 年受命于魏玛宫廷剧院。他创作的作品包括 1771 年的浪漫主义派的狂飙突进运动戏剧《葛兹·冯·伯利欣根》（*Götz von Berlichingen*），尤其是 1787 年的古典诗剧《伊菲格涅亚在陶里斯》（*Iphigenia auf Tauris*）和 1790 年的《托尔夸托·塔索》（*Torquato Tasso*）。在管理魏玛宫廷剧院的时候，他写下了影响深远的 91 条"演员规则"，这为德国近一个世纪的悲剧表演树立了标准。

歌德的"演员规则"（1803 年）

歌德认为，表演有一个前提，那就是不能简单地模仿自然，而应将其与理想相结合，并反映社会的等级观念。歌德的"演员规则"旨在鼓励优美的姿势和流畅的动作，要求演员将"胸部始终处于观众的视野范围内"。这些演员规则还清楚地表明，歌德倡导的舞台演出是高度程式化的，因为他对演员的定位遵循如下原则：站在左边的演员应该小心，不要靠近右边的那个，因为社会地位较高的人（妇女、老人、贵族）总是占据表演区的右侧。另外，不需要刻意追求一幅梦幻般的舞台画面：他要求演员在任何时候都一定要体现出观众意识，要与观众直接对话，而"舞台将被视为一个无形的图表，演员则对其内容进行填充"。

歌德经常被认为是欧洲戏剧界的第一位导演（尽管在我们看来，加里克在英国的名声还要早些）。事实上，歌德的"演员规则"

规定了舞台编剧的美学统一原则，预见了一个世纪后克雷的标准。其他艺术总监还引进了不同的标准。例如，奥古斯特·伊夫兰（这位演员于 1796 年任命于柏林皇家剧院，曾塑造了席勒《强盗》中的角色弗兰茨·摩尔）因其系列作品具有壮观的视觉效果而闻名，这些作品为后来的德国导演树立了效仿的标准。相比之下，作为汉堡新成立的国家剧院的艺术总监戈特霍尔德·莱辛则发展出一种新的戏剧风格——资产阶级悲剧，集中体现在他的戏剧《萨拉·萨姆逊小姐》（1755 年）及其跨学科著作《拉奥孔，论绘画与诗的界限》（1766 年）所带来的美学革命。作为《汉堡剧评》（1767—1769 年）中讨论戏剧新形式理论信件往来的作者，他的影响力着实非凡。

与舞台的创造性元素之间保持距离几乎成为整个 19 世纪的标准。作为官僚阶层的一员，这些艺术总监往往来自剧院以外，而且一旦被任命，他们就会退居幕后，这有别于以前的演员艺术总监。即使不能成为歌德或者莱辛这样的伟大剧作家，他们也会倾向于成为海因里希·劳贝（Heinrich Laube）这样的诗人或小说家。劳贝在 19 世纪 50 年代成为维也纳城堡剧院的艺术总监之前，活跃于 19 世纪 30 年代的德国青年运动中；抑或是成为弗兰兹·冯·丁格斯特德（Franz von Dingelstedt）这样的图书管理员，丁格斯特德从慕尼黑宫廷剧院升迁到魏玛宫廷剧院，然后又从维也纳歌剧院（追随着劳贝）转到城堡剧院。同样，奥托·布拉姆（Otto Brahm）于 1889 年在柏林创立了自由剧场（直接模仿安德烈·安托万［André Antoine］的自由剧场［1887 年］）来推广新自然主义戏剧，并开始担任柏林主要报纸的戏剧评论家。

导演评论家：戈特霍尔德·莱辛在汉堡国家剧院

在导演经理崛起之初，也就是德国艺术总监的形成过程中，我

32

们有了莱辛的理论刊物《汉堡剧评》。这些文章围绕当时的重大戏剧问题，对亚里士多德进行了重新解读，主要反对拉辛、伏尔泰和高乃依的新古典悲剧，赞成由莱辛本人开创的当代资产阶级戏剧。在某种程度上，这种对法国新古典主义的拒绝是为了鼓励在莱辛曾帮助建立和管理的新国家大剧院上演一场别具一格的现代德国戏剧。

戈特霍尔德·莱辛谈戏剧题材和当代性

我要提醒读者朋友们，这些内容只代表一个戏剧系统。（1768 年 3 月 29 日，第 95 篇）

如果我们对悲剧中有关罗马或希腊礼仪习俗的描写反感甚少，为何不能对喜剧如此呢？如果有这样的规则存在的话，第一场景应设置在外国人生活的遥远的国度，而其他场景应该设置在国内。那么这些规则究竟在哪儿适用呢？这些无从得知的强制规定给剧作家带来各种羁绊。他想要精确描述那些人的风俗习惯，而且已经确定了如何采取行动，但此时我们却希望再现我们自己的风俗习惯，这种强迫又从何而来呢？……

……当然，本地的习俗也需要本地的事件。但即便如此，如果仅靠这些悲剧就能够轻而易举地、确切不移地达成目标，那么它必须演得更好，无论这种表演行动会产生怎样的困难……本地的习俗也更容易搬上舞台，并使观众产生错觉。

那么，悲剧作者为什么要放弃这么重要的双重优势呢？……事实上，无论在喜剧还是悲剧中，希腊人除了自己的风俗习惯之外，实在是别无他物可以作为戏剧的脚本了。（1768 年 4 月 1 日，第 96 篇；1768 年 4 月 5 日，第 97 篇）

> 我完全不知道如此多的喜剧作家如何接受这样的规则。在这出戏的结尾，邪恶的角色要么受到惩罚，要么改过自新。在悲剧中，这条规则可能更有效力，它可以使我们与"命运"和解，把不赞成变成"怜悯"。但是……如果我在一个行动过程中集合了不同角色，目的只是想结束这一行动，那为什么这些角色不应该保持原样？否则毫无疑问，这一行动绝对不能是一些简单的角色碰撞：演出的结束只能通过各种角色彼此之间的妥协和变化；而一个角色不够丰富或只关心角色的戏剧，是永远也无法达成目标的。（1768 年 4 月 12 日，第 99 篇）
>
> 《汉堡剧评》，1769 年

莱辛时常被誉为当代戏剧构作的鼻祖（按欧洲大陆剧院的称谓）或文学经理（在英国戏剧界的对应称谓）。他特别强调自己"既不是演员也不是剧作家"，认为剧本写作从来都不是他的主业。[24] 相反，他更愿意视自己为一名评论家。他主编的刊物《汉堡剧评》设计为"所有创作剧本（在他受任于国家剧院期间）的批判名册，且伴随着每一位剧作家和每一位演员的每一个艺术阶段"（1768 年 4 月 19 日，第 102 和 103 篇）。全部剧评被分为 104 个部分（德语用"Stücke"一词）。尽管莱辛记录下了两年内曾考虑上演和已经演出的全部戏剧，但其实际出版的数量仅为 58 部——其中还包括他本人创作的 3 部戏剧。

亚里士多德是第一位公认的戏剧理论家，他的戏剧原则如三一律、净化等概念都建立在对希腊古典悲剧的分析之上。而专注于戏剧流派的莱辛则必然算得上第一位现代戏剧理论家。他的观点无论多么

抽象，总是与特定戏剧的讨论联系在一起。新古典主义为更多的自然主义作品和当代作品奠定基础，在这一戏剧语境下，作为焦点的新古典主义形成了美学革命的中心，并为现代戏剧铺平了道路。紧接着一个世纪后，左拉的自然主义理论代表了真正意义上的下一阶段。

历代剧院管理/导演的风格与类型

- 古希腊时期：可能是由诗人/剧作家担任合唱团的编曲者，同时辅以一名技术人员。
- 古罗马时期：演员经理，且引进了明星主演制（罗歇斯）；可能是由剧作家控制演出形式。
- 中世纪：根据戏剧形式而定的混合体——世俗表演的演员经理；露天历史剧的制作人/协调者，包括管理整个演出及负责舞台效果的导演（这可能也会不利于演员的动作，尽管大部分都是传统动作且已经预先设定好）。
- 文艺复兴时期：主要是剧作家经理，他们认识到相对而言文字比场景更重要，但很大程度上仍是独立表演，例如宫廷假面剧中的演员表演、动作编排以及与设计师/建筑师的协作。
- 启蒙运动时期：演员经理——重新引入明星主演制。但是，情感文化又强调表演中的真情实感，这就使得明星演员能够主导戏剧的诠释、剧团的表演以及场景效果，为此确立了许多现代导演技巧。同时，现实主义和虚幻主义布景的引入也预示着设计师经理/导演诞生的可能。
- 19世纪：主要是演员经理的延续，但间或有其他类型轮流出现，一直延续到维多利亚时代晚期，如官僚经

理(德国:通常出自文学大师,如莱辛和歌德)、商业经
理或经理人(尤其是在美国)、艺术家经理(瓦格纳)等,
以上每一类型都是现代导演的原型。

为了不断发展导演艺术,莱辛关于戏剧和表演新形式的理论维
度必须加以拓展。三位作家对此做出了贡献,他们虽然痴迷于戏
剧,但在舞台方面做的基本都是外围工作。第一位是埃米尔·左拉
(1840—1902年),他为自然主义奠定了理论基础。左拉著作颇丰,
其中包括大量戏剧作品,最知名的有《泰雷兹·拉甘》(*Thérèse
Raquin*,1873年)、《娜娜》(*Nana*,1881年)、《萌芽》(*Germinal*,
1888年),这些都是他小说的戏剧化作品(后两部作品是他享誉盛
名的《卢贡-马卡尔家族》[*Rougon-Macquart*]庞大系列的一部
分)。第二位是阿道夫·阿皮亚(Adolphe Appia)。一直到现在,
瓦格纳最重要的作品都使阿皮亚获得了成功,而阿皮亚关于戏剧的
整体概念又都是基于他对瓦格纳歌剧的设计——以及对瓦格纳演出
的完全否定。然而,阿皮亚真正意义上的戏剧产量微乎其微:他在
赫勒劳剧院的达尔克罗兹学院导演的两部作品(1912年,1913
年),一部在斯卡拉歌剧院演出的《特里斯坦》(*Tristan*,1923
年),两部在巴塞尔上演的瓦格纳的《尼伯龙根的指环》系列
(1925年),另外还有两部作品——在赫勒劳剧院上演的克洛代尔
的《给玛丽带来的消息》(*Tidings Brought to Mary*)和在巴塞尔
上演的埃斯库罗斯的《普罗米修斯》(*Prometheus*)。第三位是戈
登·克雷。同样地,克雷将戏剧重新定义为一门艺术。相较于其他
任何人,他为现代戏剧导演的角色做了更多的辩护。他停止表演后
只导演了六部作品:两部普赛尔歌剧《狄朵与埃涅阿斯》(*Dido
and Aeneas*,1900年)和《爱情的假面具》(*The Masque of Love*,

1901年）；接着是亨德尔（Handel）的《阿西斯与加拉蒂亚》（*Acis and Galatea*，1902年）；他还在英国剧目中重新引入了巴洛克歌剧，有改编自易卜生戏剧和莎士比亚戏剧的《维京人和马奇·阿多》（*The Vikings and Much Ado*，1903年），献给斯坦尼斯拉夫斯基的《哈姆雷特》（1912年）以及易卜生的《王冠伪装者》（*The Crown Pretenders*，1926年）等。

这三位理论家及其影响标志着西方戏剧的一个全新发展方向：导演的主导地位。同时，虽然左拉代表着莱辛一个多世纪前发起的启蒙运动的延续，使得戏剧主题和社会评论成为自然主义的焦点，但由安德烈·安托万和康斯坦丁·斯坦尼斯拉夫斯基发展起来的演出风格（staging）也相应地具有现实性和心理性。这条由瓦格纳首创，阿皮亚和克雷以自己独有的方式来遵循的路线，主要是以美学为基准，并致力于将戏剧界定为一种全新的艺术。

注释：

［1］有关希腊合唱团的讨论，参阅乔希·比尔（Josh Beer）的《索福克勒斯与雅典民主的悲剧》（*Sophocles and the Tragedy of Athenian Democracy*），西波特，康涅狄格州：普拉格出版社，2004年，第45—46页。有关合唱团的讨论，参阅32页之后。

［2］比尔：《索福克勒斯》，第14—16页，记录了合唱团和赞美诗的酒神颂的颠覆性意义。

［3］*Trinummus*（《三便士》）作者：普劳图斯（日期未知）。

［4］有关罗马剧院的更多详细信息，参阅威廉·比尔（William Beare）的《罗马戏剧》（*The Roman Stage*），伦敦：梅休因出版公司，1968年。

［5］这一草图由亨利·皮查姆（Henry Peacham）绘制，已被其后作品广泛复制，如斯坦利·韦尔斯（Stanley Wells）、加里·泰勒（Gary

Taylor）主编：《莎士比亚全集》（*William Shakespeare: The Complete Works*），牛津大学出版社（克拉伦登创办），1988年。

[6] 该建议来自彼得·汤普森（Peter Thompson）：《走近假面剧》，选自《剑桥世界剧院指南》（*The Cambridge Guide to World Theatre*），剑桥大学出版社，1988年，第625页。另一项建议将舞台拱门的起源归因于帕尔马皇家歌剧院；尽管这是第一个将观众与舞台分开的永久性建筑，但它直到1628年才完工，最初也并未指定用于戏剧表演。

[7] 卡尔曼·波尼姆：《导演大卫·加里克》（*David Garrick: Director*），匹兹堡大学出版社，1961年。

[8] 伯克的墓志铭转载于乔治·斯通（George Stone）和乔治·卡赫尔（George Kahel）：《大卫·加里克评传》（*David Garrick: A Critical Biography*），卡本代尔：南伊利诺伊大学出版社，1979年，第648页。

[9] 德尼·狄德罗：《关于戏剧演员的悖论（1770—1784年）》，载杰弗里·布雷姆纳（Geoffrey Bremner）译，《文艺选集》（*Writings on Art and Literature*），哈蒙兹沃斯：企鹅图书出版社，1994年，第120页。

[10] 约翰·希尔（John Hill）：《论演员》（*The Actor*），伦敦：R. 格里菲思出版社，1750年；纽约：布洛姆，1971年，第239页。麦克林建议加里克在1741年扮演著名的查理三世，而当麦克林担任德鲁里巷剧院舞台经理时，加里克是他的部下。

[11] 利·伍兹（Leigh Woods）：《加里克占领舞台》（*Garrick Claims the Stage*），西波特，康涅狄格州：格林伍德出版社，1984年，第13页。

[12] 1769年，加里克在斯特拉特福举办了一场莎士比亚周年纪念，随后他又在德鲁里巷举办了一场庆典，并在那里发表了《莎士比亚颂》。即便如此，他也能剪辑莎士比亚的作品（在1772年的《哈姆雷特》中省略了奥菲利亚发疯和挖墓人的内容），使用著名的内厄姆·泰特版本的《李尔王》，并改编了《安东尼与克莉奥佩特拉》《冬天的故事》和《暴风雨》。

［13］我们所熟知的加里克的舞台布景知识大多来自本杰明·威尔逊（Benjamin Wilson）的当代舞台绘画，他可以将场景做得比实际看起来更真实。

［14］匿名（Anon.）：《爱尔兰舞台的案例——仔细考虑经理人的资质、职责和重要性》(*The Case of the Stage in Ireland—Wherein the Qualifications, Duty and Importance of a Manager are Carefully Considered*)，都柏林：出版社不详，第37页。

［15］参阅查尔斯·奈特（Charles Knight）：《伦敦》，伦敦：亨利·G. 博恩，1851年（V），第287页。

［16］约翰·戴维斯·巴彻尔德（John Davis Batcheleder）：《亨利·欧文——公众生活简记》(*Henry Irving—A Short Account of his Public Life*)，纽约：威廉·S. 葛兹贝格尔，1883年，第149—150页。

［17］爱德华·戈登·克雷：《亨利·欧文》，伦敦：登特出版社，1930年，第55页。

［18］亨利·欧文：《戏剧：演说集》(*The Drama: Addresses*)，伦敦，1893年，第55、157页。

［19］巴彻尔德：《亨利·欧文》，第153页。

［20］同上，第152页。

［21］引自布拉姆·斯托克（Bram Stoker）：《亨利·欧文个人回忆录》(*Personal Reminiscences of Henry Irving*)，伦敦：麦克米伦出版社，1906年（I），第147页。

［22］爱德华·戈登·克雷：《我的岁月故事索引》(*Index to the Story of My Days*)，纽约：维京出版社，1957年，第156、159、160页。

［23］这一职位在1815年后开始流行，是作为一种审查制度用以对抗被打败的拿破仑所建立的等级制度的威胁——而19世纪30年代和40年代德国剧院的普遍衰落归结于艺术总监体系。参阅爱德华·德弗里恩特的《德国演艺史》(*Geschichte der deutschen Schauspielkunst*)，他

本人就曾担任过艺术总监（1848—1874 年）；或参阅西蒙·威廉斯（Simon Williams）的《理查德·瓦格纳与节日剧院》(*Richard Wagner and Festival Theatre*)，西波特，康涅狄格州：格林伍德出版社，1994 年，第 36—37 页。与此同时，并非所有的艺术总监都是当权人物，如海因里希·劳贝因 1837 年在《年轻的德国》(*Junges Deutschland*) 的演出而入狱，在被派往城堡剧院的前五年释放。但是，他们成为戏剧创新的重要来源。

[24] 关于戏剧演出角色的讨论，参阅玛丽·卢克赫斯特（Marry Luckhurst）：《演出法：剧院革命》(*Dramaturgy: A Revolution in Theatre*)，剑桥大学出版社，2006 年。

延伸阅读

虽然有关戏剧史的研究成果已经汗牛充栋，但研究导演的发展或导演历史地位的书籍却不多见。值得一提的是卡尔曼·A. 波尼姆（Kalman A. Burnim）的《导演大卫·加里克》（匹兹堡大学出版社，1961 年），该书详细介绍了 18 世纪的舞台表演实践，并展示了这一时期最伟大的演员是如何将这些技巧运用到舞台表演中的。几乎所有的历史研究都涉及舞台形式和表演风格，然而，直到 20 世纪导演这一角色仍较少提及，但这一信息很重要。标准的概述有奥斯卡·布罗凯特的《世界戏剧史》（波士顿：艾琳和培根出版社，首次出版于 1968 年，后续多次修订。最新版本是与弗兰克林·希尔蒂合著，2008 年版）。此外，还有不同时期详细的戏剧研究。较为相关的研究资料如下：

Beare, William. *The Roman Stage*, London: Methuen, 1968.

Beer, Josh. *Sophocles and the Tragedy of Athenian Democracy*, Westport, CT: Praeger, 2004.

Foulkes, F. J. *Lessing and the Drama*, Oxford: Clarendon Press, 1981.

Hopkins, D. J. *City/Stage/Globe: Performance and Space in Shakespeare's London*, New York: Routledge, 2008.

第二章　现代导演的崛起

19世纪末，戏剧发展的各项条件促成了现代导演的诞生。早在100年前，德国就已经建立了一套艺术总监制度，这一制度最早起源于乔治二世——萨克斯·梅宁根公爵（1826—1914年）。紧随其后的是一群近乎同时代的有识之士，如安德烈·安托万（1858—1943年），他与左拉（1840—1902年）、康斯坦丁·斯坦尼斯拉夫斯基（1863—1938年）、阿道夫·阿皮亚（1862—1928年）以及戈登·克雷（1872—1966年）等人都曾共事过。作为第一批获得现代导演资格的人，他们在20世纪初创造出并代表着戏剧风格发展的主线。每一位导演都倾尽全力做出各自的贡献；但正如我们即将探讨的，他们在戏剧材料处理和演出方式上也有着共通之处：他们都遵循一定的标准，并且都将戏剧理论与戏剧实践相结合，要么从作品中发展理论，要么以理论为基础进行创作。其中两位——安托万和斯坦尼斯拉夫斯基——继续在他们执导的剧目中扮演着重要角色，而克雷则放弃了演艺生涯而集中精力致力于表演改革。另一个值得注意的影响是，身为作曲家的理查德·瓦格纳（Richard Wagner，1813—1883年）创作了自己的歌剧，并在歌剧中增加了布景调试、演出服装设计以及编排演唱者动作等功能；他为戏剧导演（auteur）提供了一个典范，后续的阿皮亚和克雷继承了这一典范，并着手研究具体的设计原则。

梅宁根的演员与自然主义条件

萨克斯·梅宁根公爵作为自己宫廷剧院的经营者，亲自接手艺术总监的职位，这样一来，他就能够自由地进行各种试验。以英语为舞台语言的传统剧场关注演员明星，但是演员经理的模式下的剧场情况则截然不同，这里的艺术总监体系鼓励的是整体性表演。这种舞台上的统一表达以及合作表演是梅宁根剧院演员们的典型特征。

1866年，乔治公爵继承了萨克斯·梅宁根的世袭领地，开始效仿英国著名演员艺术总监查尔斯·基恩（1811—1868年）如何为其历史剧演出所进行的细致研究以及对各种精准细节的把握。基恩为1852年的《麦克白》复制了真实的诺曼城堡，又以当时他出版的同年在尼尼微古城的发掘记录为基础，为拜伦的《撒尔达那帕勒》设置布景。他用三四十页的若干小册子记录了每部作品的历史来源，也正是这些小册子使他在1857年荣膺文物学会会员。同样，萨克斯·梅宁根公爵也早于斯坦尼斯拉夫斯基，根据考古学发现，在1874年为莎士比亚的《恺撒大帝》创作一个真实的古罗马，甚至将恺撒遇刺事件从莎士比亚具有象征意义的议会大厦（Capitol）转移到符合史实的庞贝剧场。作为一名技艺高超的画家，乔治公爵设计了梅宁根宫廷剧院早期舞台的场景、道具和服装，也因此享有盛誉；甚至在1872年雇用了一家布景工作室之后，他继续影响着梅宁根剧团一系列主要著名作品的高度戏剧化布景。但乔治公爵也是最早追求舞台表演中各种元素和谐统一的导演之一，他所谓的"梅宁根原则"其中有一条就是，无论多么壮观的景观，也绝不能超越作品的其他部分。

当时，梅宁根剧院演出的视觉效果极为逼真。即便用现代眼光看来，即使发现背景道具上的褶皱，那种鲜明的角度和强烈的色彩也是极为浪漫的。不过实际上，对图画幻觉产生何种感受很大程度还是取决于对集体场景的编排。

乔治公爵遵循的另一条主要原则是，任何一部戏剧中的演员无论多么出名，只要有需要，他们都必须随时准备好扮演各种配角。此外，那时少有人知道，由于拥有全国的财政资源做后盾，欧洲剧院可以进行大规模排练，这就使得演员在众多人物中也可以极尽所能把每一个角色都塑造出个性；而所有的排练都是以完整的服装在完备的场景下进行的，这就使得表演者能够充分习惯戏剧环境，演出活灵活现的角色。道具和服装材料的真实性突出了真实性和在场感。有一处编排的创新促成了这种现实主义幻觉：梅宁根在一个三维空间编排集体场景，它从观众席斜向延伸，或者沿着多个轴延伸到两侧。虽然这样的编排最终成为标准，但它的复杂性更高了，不仅因为更贴近生活体验，而且它的美学复杂性也增强了其他视觉元素的和谐感。

梅宁根演出的主要元素

- 舞台上的人群编排和人群中角色的个性化，以及他们动作的编排。
- 每出戏的布景和服装都经过历史性考察（与当时仍然常见的普通场景和服装形成对比）。
- 在布景、服装和表演上统一和谐。一部作品的各个方面都应具备相同的品质。
- 集体表演——角色之间可以互换，完全摒弃明星机制——以及长时间的排练、齐全的服装和布景。

- 表演中的人物形体是任何场景中的主要视觉元素。

早期的梅宁根剧目几乎全部来自莎士比亚戏剧和浪漫主义历史剧:《仲夏夜之梦》的(神话)雅典或《冬天的故事》里的伊利里亚,席勒的《强盗》和《华伦斯坦》中的波希米亚城堡抑或被围困的皮尔森城,克莱斯特(Kleist)的《海尔布隆的小凯蒂》(Käthchen von Heilbronn,译者注:又名《考验》)里的中世纪大教堂,奥托·路德维希创作《马加比家族》(Die Makkabäer)中的故事发生地古老的耶路撒冷。梅宁根戏剧优美的布景细节也许和19世纪英国演员经理查尔斯·基恩的戏剧大同小异,但乔治公爵的古典主义品位却超越了这些舞台布景。他将类似的精准绘画法融入表演与布局,营造出身临其境之感,通过这种全新结合的模式进而完全取代英国传统模式戏剧。他所取得的最主要的成就是使得表演中人物的形体逐渐成为主要的视觉元素。

梅宁根(乔治)公爵与他的第三任妻子海琳·冯·赫德伯格(Helene von Heldburg)也是合作伙伴。她曾是一位演员,以艾林·弗兰茨(Ellen Franz)的艺名享有盛誉,也曾担任过公爵的戏剧构作师,并负责剧团的演员培训,而当时由路德维希·克罗奈克(Ludwig Chronegk)担任巡演经理,这样梅宁根公爵就为整个欧洲的现实主义戏剧表演树立了典范。梅宁根剧团直接促进了欧洲自然主义的发展。易卜生早期的英雄悲剧《觊觎王位的人》(The Pretenders)就完全符合梅宁根的历史现实主义。1876年,易卜生在柏林观看了他们的戏剧作品以后就改变了原有的舞台表演形式,将真实的细节融入创作,并于1879年开始创作《玩偶之家》,此后在一系列戏剧作品中践行这一理念。

毋庸置疑,如果没有梅宁根树立典范,自然主义表演艺术几乎

不会有什么改变：我们可以通过在斯德哥尔摩首映的《玩偶之家》和《人民公敌》受到的不同待遇恰当衡量这一典范带来的普遍性变化。皇家剧院排演《玩偶之家》只允许 2 次走位排练、8 次常规排演和 1 次着装彩排（这样可以避免表演中的陈词滥调）。四年后，这家剧院又上演了《人民公敌》，这部剧进行了 32 次彩排，其中 12 次（与梅宁根的实践遥相呼应）只彩排了第四幕的集体场景。反之，乔治公爵也向易卜生学习。1886 年，在他指导易卜生《群鬼》在德国首次上演期间，他和易卜生的来往信件里就涉及墙纸（"彩色、深色"）和家具（"第一帝国的风格，不过……不断变暗"）等细节，以精确重现挪威西部乡村住宅的氛围。[1]

梅宁根的影响力

梅宁根剧团的演出范式风靡了整个西方戏剧界，演出中的导演技巧也在美国得到广泛效仿。如剧场经理奥古斯丁·戴利（Augustine Daly）凭借模仿乔治公爵的风格被称为第一位舞台导演（régisseur），而另一位经理人斯蒂尔·麦凯（Steele Mackay）于 1887 年在本人的戏剧《保罗·考瓦尔》中借用了梅宁根的技巧来呈现集体场景，大卫·贝拉斯科（David Belasco）在追求逼真的舞台布景时也同样受此影响。即使和英国一样，明星主演制（star system）在美国戏剧的舞台上仍是常态，但迫于商业压力和在大陆巡演的要求，美国戏剧界也不得不引入了一种新的管理风格。但是，和英国的演员经理或德国的公职人员艺术总监的不同之处在于，美国发展出商业经理这一角色，也就是制片人经理。当时伦敦剧院唯一的同类型人员是多伊利·卡特（D'Oyly Carte），他专门组建剧团制作吉尔伯特和沙利文的歌剧。但在纽约，这已然成为一种常态并导致了若干剧院的垄断地位，其中的巨头有辛迪加和舒伯特

一家。辛迪加是一家国家剧院和订票联盟,由丹尼尔和查尔斯·弗罗曼(Charles Frohman)始创于 1896 年,据说在其鼎盛时期控制了纽约以及全美国 700 多家剧院。舒伯特一家于 1913 年接管百老汇剧院后,就一直控制到 1950 年代。

这类剧场经理大多数都追求纯粹的商业利益,但无论如何,早期的部分商业经理的确成为现代导演的原型。最典型的例子就是戴利,他在 19 世纪 70 年代创立了自己的演出剧团,并于 1879 年在纽约开设了戴利剧院(1893 年在伦敦开设了另一家戴利剧院)。同时,他还是一位改编了 90 多个剧本的编剧,他的剧团以具有强烈戏剧效果的场景作为演出载体——例如,1867 年的情景剧《煤气灯下》(*Under the Gaslight*)有这样冲击感官的一幕:主人公被拴在铁轨上,迎面而来的火车轰鸣着汽笛,而女主人公则急急忙忙地去营救他——戴利关注的是集体表演带来的一体化效果,而且反对明星主演制。虽然戴利创作的戏剧完全不属于自然主义风格,但他在排练每一部戏剧时都非常关注演员对角色的诠释和舞台调度,同时也把控好服装设计和舞台布景。由于那时的普遍习惯是雇用其他人来演出受委托的剧目,相比英国而言,美国的经理制度能够更早地促进现代导演的诞生。正如 1882 年被弗罗曼一家(the Frohmans)带到纽约的大卫·贝拉斯科(1853—1931 年),他曾担任《朱清周》的演出经理人,被誉为能与奥斯卡·阿斯奇媲美的美国人。

大卫·贝拉斯科被聘为麦迪逊广场剧院(Madison Square Theatre)的舞台经理和常驻剧作家,然后又加盟了丹尼尔·弗罗曼的兰心大戏院,在那里导演了《蝴蝶夫人》(1900 年问世,这部作品激发了普契尼的灵感)。贝拉斯科租下了属于自己的剧院并在那里执导了热播剧《众神的宠儿》(*The Darling of the Gods*, 1902

年）和《西部女郎》（*The Girl of the Golden West*，1905 年，普契尼于 1910 年进行了改编），最终在 1907 年组建了自己的百老汇剧院。他与亨利·米勒（Henry De Mille）合著的 70 多部剧本为他的创作和管理以及演出效果提供了丰富的资源。他还聘请设计师创作出了极其逼真的场景——将绘画效果与三维布景和实物相结合作为道具，并且排练了 10 周（而不是标准的 4 周），同时让演员们各自发挥、创造集体演出效果，如此逼真的场景的确也广受好评。他还率先开发了用电灯来营造情绪氛围。在舞台演出中，贝拉斯科充分运用了现代导演的大部分技巧。但是在那个时代，尽管他的舞台属于自然主义，可戏剧材料却是非写实的。无论他作品的视觉表现是多么自然，角色都是理想化的、感伤的，而大部分表演还是属于情节剧（melodrama）。贝拉斯科逝世于 1931 年，在他辞世之前，相比普罗温斯顿剧团或尤金·奥尼尔早期自然主义的作品，他的戏剧作品就已经过时了。

可以说，与英国的演员经理一样，制片人经理在美国也一直占据主导地位，这确实妨碍了这些国家在导演处理演出和导演创新方面的发展——至少到了 20 世纪中叶才取得了实质性的进展。美国戏剧界只是部分采用了梅宁根风格，和这一风格在德国、法国以及俄罗斯产生的巨大影响相比，实在是相形见绌了。

在滋养易卜生和培育自然主义运动的同时，乔治公爵和作曲家理查德·瓦格纳的关系也极为密切。由于和当时的标准歌剧迥然不同，瓦格纳不得不上演自己的作品。两位改革者交换了意见并观看了彼此的表演。[2] 梅宁根剧团上演了《莱茵河的黄金》（*Rheingold*）和《汤豪塞》（*Tannhäuser*，1855 年上演，1866 年重演）。1875 年至 1876 年间，瓦格纳排练并首演了他的《尼伯龙根的指环》，整个戏剧演出中的节日管弦乐队几乎有一半来自梅宁根剧团；而当瓦格

纳在拜罗伊特（Bayreuth）成立了自己的剧院时，他引进了和乔治公爵相同的布景艺术工作室，使他的演出在视觉上与梅宁根剧团非常相似。

1874年，在柏林取得突破后，梅宁根剧团在德国各地巡演，从斯德哥尔摩（1888年）经维也纳到的里雅斯特（Trieste），以及伦敦、圣彼得堡和莫斯科（1890年斯坦尼斯拉夫斯基在此观赏了他们的作品）。他们还对安德烈·安托万产生了深刻的影响。1888年，安德烈·安托万在布鲁塞尔巡演一部早期自由戏剧作品时和梅宁根剧团共事了一段时间。对安托万而言，他将梅宁根经验融入到了自己的标准自然主义戏剧中，尤其突出的是集体场景的编排以及服装和场景的现实主义——尽管他认为以他提倡的新表演标准来衡量，梅宁根的现实主义并非绝对无懈可击。

同样，梅宁根剧团的作品也对康斯坦丁·斯坦尼斯拉夫斯基产生了重大影响，康斯坦丁·斯坦尼斯拉夫斯基曾在1895年的俄罗斯演出季中仔细研究过梅宁根有关席勒和莎士比亚的作品。[3] 尤其是，除了继承梅宁根在布景和服装方面的考究，斯坦尼斯拉夫斯基还利用了场外音响效果，创造出一个更广泛的现实主义幻象以及更生动的人群场景编排。斯坦尼斯拉夫斯基在19世纪80年代访问巴黎时曾观看过安托万的作品，他将以上元素与安托万的技巧进行了结合。1898年，他和弗拉基米尔·聂米罗维奇-丹钦科（Vladimir Nemirovich-Danchenko）共同创建了一所剧院（即莫斯科艺术剧院），对剧院的这一命名将其与艺术剧院运动紧密联系起来了。

因此可以说，梅宁根体系对现代导演形成的三大戏剧发展方向都产生了重大影响。这三大影响将在下一章节中具体阐述：左拉和安托万确立的路线；斯坦尼斯拉夫斯基引入的变异，他影响了李·斯特拉斯伯格（Lee Strasberg）和哈罗德·克拉曼（Harold

Clurman）；第三个影响由瓦格纳提出，阿道夫·阿皮亚继承发展，最后由戈登·克雷进一步拓展完善。

自然主义理论：埃米尔·左拉

自然主义是一种再现社会的特定形式，或者说是一种戏剧表现手法。自然主义手法由挪威戏剧家易卜生首先应用于他的戏剧创作中。其后，俄罗斯的安东·契诃夫（Anton Chekhov）、瑞典的古斯塔夫·斯特林堡（Gustav Strindberg）、德国的盖哈特·霍普特曼（Gerhardt Hauptmann）和英国的乔治·萧伯纳的戏剧有了不同程度的改变。作为一场泛欧运动，自然主义标志着历史步入现代。它与界定现代性的关键知识和科学事件相一致，并对其做出回应：1859 年达尔文推出了《物种起源》，而约翰·穆勒推出了《论自由》（证明个人权利不受国家束缚）；1867 年卡尔·马克思出版了《资本论》；1876 年亚历山大·贝尔发明了电话；1877 年托马斯·爱迪生发明留声机，1879 年发明电灯，同年尼采推出了《悲剧的诞生》；1899 年弗洛伊德发表了《梦的解析》；1905 年爱因斯坦提出了相对论。自然主义作为一种探索科学和工业时代的道德问题和社会条件的"科学"方式而为社会所提倡，成为现代性的代言人，这在很大程度上要归功于 19 世纪后期法国重要作家埃米尔·左拉。

左拉于 1875 年至 1880 年间在法国期刊上发表了一系列戏剧评论，并以《戏剧中的自然主义》（1881 年）为名集结成册。这些随笔加上他为《泰雷兹·拉甘》所作的序言（1867 年作为小说出版，随后改编成剧本，1873 年首次演出），为自然主义戏剧奠定了理论基础。

自然主义的原则

19世纪盛行的探究与分析运动能够彻底改变所有的科学，而同时把戏剧艺术丢在一旁，好像孤立了它们，这似乎是不可能的……一股不可阻挡的潮流将我们的社会带进对现实的探究……自然主义自身就符合我们的社会需要；它自身就深深扎根于我们这个时代的精神之中；它自身就可以为我们的艺术提供一个活生生、经久不衰的准则，因为这一准则将表达我们当代智慧的本质……

在我们现在的环境里，试着让人们生活在其中：你将写出伟大的作品……

这个准则必将被发现。它也将被证明，比起在历史上所有空荡荡、被虫蛀掉的宫殿里，资产阶级的小公寓里有更多的诗歌。最后我们将看到一切都在现实中相遇……

首先，必须放弃浪漫主义戏剧。如果我们以牺牲角色分析为代价，接纳其粗暴的表演、言辞、固有的行动论调，那将是一场灾难……我们必须回到悲剧中去——并不是，上帝也不允许，借用更多的修辞、它的推理系统、它的宣言、它没完没了的演讲，而是回到它行动的简单性和它对人物独特的心理和生理研究中……在当代的环境中，和我们周围的人在一起。

埃米尔·左拉[4]

自然主义已经在小说中确立，特别是受左拉在1871年至1893年间创作的20部《卢贡-马卡尔家族》系列小说的推动，其副标题带有典型的自然主义特征：《第二帝国时期一个家庭的自然和社会历史》(*Natural and Social History of a Family during the Second*

Empire)。这个系列包括《小酒店》(*L' assommoir*，1877 年)、《萌芽》(1885 年) 和《土地》(*La terre*，1887 年) 等小说。根据左拉的阐述，小说旨在展示"种族是如何被环境所改变的……我的主要任务是成为严格意义上的自然主义者，严格意义上的生理学家"[5]。小说是一种文学形式且仅仅展现作家的视角，可以相对容易地转变为自然主义。但对左拉而言，戏剧固有的多种表现手段——演员、服装、场景和灯光——这意味着形式本身必须被改变，正如他所说的，"一切都是相互依存的"。因此，他呼吁的"导演处理"演出变革和瓦格纳提出的"整体艺术"概念或"全剧场"概念虽然术语不同，但实际上彼此都能相互佐证。

> **服装、场景和环境**
>
> 如果布景、台词、剧本本身都不生动的话，再栩栩如生的戏服看起来都呆板无趣。它们必须沿着自然主义的道路步调一致地前进。当服装变得更精细时，布景亦如此；演员们从夸夸其谈的说教中解放出来；戏剧更紧密地研究现实，角色更贴近真实生活。最重要的是，我们需要在重建（舞台上的）环境时强化幻觉，与其说是为了它们如画的品质，不如说是为了戏剧性功能。环境必须决定人物……对环境的研究已经改变了科学和文学，而环境将在戏剧中扮演重要角色。在这里，我会再次提到形而上学的人的问题，在悲剧中这个抽象的人必须通过他的三堵墙得以满足——而我们当代作品中的生理人却越来越强烈地要求依靠他的背景、产生他的环境来生成。
>
> 埃米尔·左拉[6]

如果没有自然主义表演风格，那么就断然不会有自然主义戏

剧；而如果没有自然主义戏剧，就不会有演出改革。左拉意识到，表演和台词遵循"固定的传统规范"，戏剧的其他表现元素也概莫如此。改革需要一个既能写剧本又能导演剧本的人；而满足这一要求的人就是亨利克·易卜生，他因为第一部剧本（英雄模式的悲剧）的失败，在19世纪50年代不得不成为卑尔根挪威剧院的"舞台经理"，而后于1858年转任为更高级的艺术总监，在克里斯蒂安娜国家剧院工作了四年。易卜生当然推出了优秀的法国剧目，虽然他本人在这一时期上演的剧目都是关于北欧海盗历史的，但他的实际演出经验为他后来的戏剧创作提供了借鉴。无独有偶，在《戏剧中的自然主义》出版不到一年后，易卜生给女演员露西·沃尔夫写了一封信，宣布他将放弃叙事戏剧。然而，左拉的理论和梅宁根的表演技巧最直接的继承者是巴黎的安德烈·安托万。正是安托万的演出风格以及精细的现实主义的影响，包括他对新戏剧和新剧作家的鼓励，促使自然主义成为整个20世纪主流戏剧的默认风格。可以说，在这一点上，安托万起到了决定性作用。

自然主义导演：安德烈·安托万与自由剧场

在法国，安德烈·安托万立即响应左拉对于建立新剧场的呼吁，创办了新自由剧场（1877年），其开场之作便是改编自左拉短篇小说之一的独幕剧《雅克·达穆尔》（*Jacques Damour*），邀请左拉担任剧场顾问。20年后，左拉又主持了他的庆祝酒会。同时，安托万还深受梅宁根的影响。1888年，安托万于布鲁塞尔与梅宁根公司签约之后便将其群体技巧应用于戏剧制作。在1890年的声明《自由剧院》（*Le Théatre Libre*）中，他赞同梅宁根的总体原

则——规定演员无权拒绝任何角色。但是，他的目标是在栩栩如生的群肖像或集体场景中加入精细的自然主义呈现方式（通过服装和化妆），从而超越梅宁根公司。[7]

安托万的作品旨在体现真实性。以其开场之作《雅克·达穆尔》为例，所有舞台上的道具都是日常的二手家具，但是非常结实。这些都是他从母亲的客厅借出来，用手推车穿过整个巴黎运到舞台上的。安托万在剧本副本上仔细罗列着它们的舞台属性与精确位置：

> 圆桌上有2个咖啡杯
> 圆桌上有瓶装干邑白兰地
> 抽屉里有死亡证明
> 小收银台上的一个盘子里有些零钱
> 自助餐台上有1瓶红酒和4个玻璃杯
> 西格纳（应该是离世了的雅克遗孀的丈夫）[8] 手里有一份报纸

这种对精准细节的关注显示了自然主义戏剧的基础——环境与人物的结构性关系；如此，也强调了一些现代导演的关键特性。为体现这种关系，作品的各个方面必须连贯一致。为达到统一效果，不再仅仅关注简单地协调场景、灯光、舞台移动和声效（作为旧式舞台经理），而是要协调好所有不同的元素、角色选派以及表演风格等。此外，安托万扮演了"可怜的雅克"这一角色，他和角色达到了情感的共鸣，为此广受好评。安托万始终坚持"同一性"原则，尽量避免演员总是扮演同一类型角色，也不允许演员在同一部戏剧中一人分饰多角，其目的在于让演员们全身心投入到角色扮演

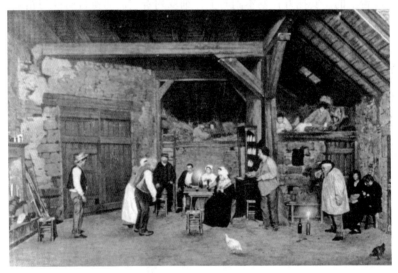

图 2 《土地》,第二幕,安托万剧场,1902 年

中。这尤其体现在他首个剧场"爱丽舍艺术之路"（译者注：Passage de l' Elysée des Beaux Arts）上。在这个小而高度私密的舞台上，尽管安托万（在其中）担任主角，但表演仍需要反复排练。被特写镜头聚焦的演员们必须用一种精细的、内化的、低调的方式表演，同时和团队里其他成员协同打造统一效果。所有这些都强调一点，细致的准备与整体执导控制都是十分必要的。

后来，他拥有了一个更大的拱形舞台剧场——安托万剧场（Théâtre Antoine），舞台和技术资源更加丰富，现实主义风格更加复杂，在所有上演的剧目中以 1902 年改编自左拉《土地》的同名剧体现得最为淋漓尽致。舞台场景具有可触摸的真实性，屋梁由实木制成，干草捆也是实物，甚至有活鸡在洒满稻草的舞台上啄食，而光照也尽可能调弱，使蜡烛看起来似乎是主要光源。

诚然，这种显而易见的现实主义其实是充满悖论的，还需要强化这样一种"错觉"：虽然尽量使对话听起来像是自发的，但实际上仍是按照剧本表演的；虽然表演是真诚自然的，要避免朗诵腔，但演员总是呈现出不同于角色本身的人物形象；舞台布置越是能精准还原日常场景，其实越是掩盖了戏剧真实性。在《土地》（见上图）的场景中，尽管充满了明显的自然性，但在分组时还是仔细权衡以突出主角。舞台场景越是看起来像现实生活，不同元素之间的协调性越是集中，越是细化。而维持这种错觉是发挥现代导演作用的主要元素之一。

自早期作品以来，这些台本（prompt books）一直保留至今，记录了安托万对导演处理（mise en scène）的特别关注。他在与正文交错的空白页上写着每时每刻的舞台指导、演员台词注释、附有舞台调度提示的微型速写舞台计划。从这些小型舞台上的初期作品到奥德翁剧院（Odéon，1906 年、1909 年）上演的《尤利乌斯·恺

撒》（*Julius Caesar*）、《安德洛玛克》（*Andromaque*）等作品，安托万创作的台本几乎都属于同一类型。正如大家争议的那样，虽然他在舞台执导上严谨地追随易卜生、霍普特曼等心系环境的自然主义剧作家，但这种交错着的空白页和对话证明了导演拥有发挥想象的空间。[9] 后来，台本预示了极为接近现代的《导演手册》，包括标记出每一幕开场位置、可移动道具清单及具体位置的舞台计划——以现实主义再现完整物质语境——包括每位演员动作的细化注释、契合特定台词的具体手势，以及关键表演时刻的微型舞台位置草图。安托万也用诸多方式开创了现代导演的典型工作方式。通常而言，任何一部新戏剧都先由作者诵读给全体演职员听。然后，安托万独自处理文本，将表演及其物理语境、概图、舞台调度、演员进出场等进行图像化，接下来再和设计师讨论具体要求。准备好细化的台本后，密集的排练随后就开始了。导演助理负责记录更加细化的注释，比如手势、移动、举止或音调的变化，都要经过反复讨论；服装一旦准备好了，即可用于排练中。这些台本中也有其他相关注释，譬如色彩、台词、舞台空间平面、灯光等。然而，这些都用于强化表演，为角色创造环境，绝非像在后来的克雷或阿皮亚手中那样，成为主要的表达手段。

虽然安托万也创作了象征主义戏剧和诗剧，尝试新的舞台表演形式，但目的总是为了增强对行动进行自然主义再现的效果，对角场景的使用就是个很好的例子。譬如 1893 年《朱丽小姐》（*Miss Julie*）的舞台表演，他在节目介绍中写道，其剧场中"按一定角度布局的装饰物、斜坡的压制、上方的灯光"都已达到斯特林堡在前言中明确倡导的标准——场景的角度调整不仅创造出流动性印象，而且将观众深深吸引至舞台空间里，观众仿佛身处房间一角，而非第四堵墙后面。同样，在法国（1888 年），安托万也是关闭所

有观众席灯光的第一人。在此之前,常规做法一直都只是将灯光调暗。此外还需牢记一点,安托万所经营的是剧作家的剧院。他持续委托法国诗人和剧作家创作新作品,对自然主义小说进行戏剧改编,为其戏剧舞台翻译了所有来自俄国、斯堪的纳维亚和德国的新自然主义戏剧。因此,他在1887年3月至1894年5月间上演了至少112部新剧,其中69部作品来自全新合作的作家——他们之前从未给剧院写过作品。虽然安托万视其工作为制片人导演(régisseur),包括阐释剧本主题,将脚本转换成表演,当然这也是现代导演的主要功能之一,但同样确凿的是,正是他的现实主义导演演出方式反过来也影响了这些作家对素材的处理。

安托万还尝试新的戏剧材料——最为显著的是1888年的《亨特公爵之死》(*La mort du Duc d'Enghien*)。这部戏剧的结构由历史事件和对话限定,主要再现真实记载中的话语,被视为首部文献剧。小自由剧场呈现极简主义的场景和舞台表演,安托万使用了实为80多年前生产的外套和连衣裙——1804年,即历史事件发生的那一年。如此一来,表演的真实效果得到了强化。同年,安托万导演了托尔斯泰的《黑暗的势力》(*The Power of Darkness*),产生了巨大的反响而被认为具有划时代意义。奥托·布拉姆明显是参照这一模式在柏林创立了自由剧场(Freie Bühne),安托万在布鲁塞尔的巡演则是创建比利时自由剧场的直接诱因。巡演也到过英国,以至于剧场经理、剧评家杰克·格兰(J. T. Grein)这样问道:"英国能有自由剧场吗?这样一个免于审查官、习俗、财政束缚的剧场难道没有存在的可能吗?"[10] 格兰在建立独立剧院(被认为只是相对自由的名字,因为审查官仍是英国剧场的控制因素)的第一年(1898年),复制了安托万自由剧场的剧目。尽管如此,正如其他人所评论的那样,安托万的身份介于旧式演

员经理与现代导演之间,因为——除了发挥导演的大部分作用之外——他几乎参演了每一部作品,而且通常还扮演主角:《雅克·达穆尔》中的片名角色、《黑暗的势力》中的老年阿基姆、《群鬼》中的奥斯瓦尔德、《土地》中的福安老头(有1200句对话的台词)等。[11]

安托万的一部早期作品(奥斯卡·梅迪尼耶在1887年5月第二次晚会上创作的《家》)通过摄影被记录下来,标志着现实主义达到的层次,彰显了自然主义的科学性。这是演出中已知最早的戏剧照片。1891年,安托万在易卜生《野鸭》的剧作中大张旗鼓地使用了摄影设备(说明雅尔玛的职业),进而聚焦到相机的象征力量,将其视作再现现实的唯一真实可信的方法,同时也是一种二级图像制作形式。绝非偶然,他也是最早尝试严肃故事电影的欧洲电影导演之一,譬如他于1921年拍摄了左拉的《土地》(基于1902年安托万剧场偶像式的自然主义演出风格)。

精选自然主义大事记

(用加粗表示戏剧事件)

1859年　达尔文,《物种起源》

　　　　约翰·斯图尔特·穆勒,《论自由》

　　　　全景相机的发明

1866年　**亨利克·易卜生,《布朗德》**

　　　　阿尔弗雷德·诺贝尔发明炸药

1867年　卡尔·马克思,《资本论》

1869年　穆勒,《论妇女的从属地位》

1873年　**埃米尔·左拉,《泰雷兹·拉甘》**

1874 年　梅宁根表演者巡演首站德国
1875 年　左拉开始呼吁建立自然主义剧场
1876 年　亚历山大·贝尔发明电话
1877 年　托马斯·爱迪生发明留声机
1879 年　爱迪生发明电灯
　　　　易卜生,《玩偶之家》
1881 年　左拉,《戏剧中的自然主义》
　　　　易卜生,《群鬼》
　　　　亨利·贝克,《乌鸦》
1887 年　斯特林堡,《父亲》
　　　　易卜生,《社会柱石》
　　　　安东·契诃夫,《伊凡诺夫》
　　　　安德烈·安托万建立自由剧场
1888 年　斯特林堡,《朱丽小姐》
　　　　乔治·伊士曼发明柯达相机
1889 年　盖哈特·霍普特曼,《日出之前》
1890 年　乔治·伯纳德·萧,《易卜生主义的精髓》
　　　　易卜生,《海达·高布乐》
1893 年　霍普特曼,《织工》（自由剧场）
　　　　萧,《华伦夫人的职业》
1895 年　西格蒙德·弗洛伊德,歇斯底里现象
1898 年　左拉,《我控诉!》
　　　　莫斯科艺术剧院:契诃夫,《海鸥》
1899 年　契诃夫,《万尼亚舅舅》
1900 年　大卫·贝拉斯科,《蝴蝶夫人》
1902 年　列宁,《怎么办?》

	马克西姆·高尔基，《深渊》
	左拉，《土地》（自由剧场）
1904 年	阿比剧院（都柏林）成立
	契诃夫，《樱桃园》
1905 年	爱因斯坦，相对论
	哈利·格兰维尔·巴克，《沃伊齐的遗产》
	战舰波将金号发生哗变

自然主义过去一直致力于建立戏剧和社会之间的联系，现在也依然如此。将人物的行为举止进行精细化呈现，将室内（显然，易卜生的自然主义戏剧很少有室外场景）和花园（即便契诃夫塑造了谈论森林的人物，但只有高尔基在《避暑客》[Summer folk] 中塑造的人物游离于可控而社会化的环境之外）的三维立体场景进行精确再现，两者共同服务于用当代语言讨论社会问题剧本的舞台呈现。这样一来，基于情感记忆与主观认同，就确立了戏剧表演中真实而又个性化的新标准。除此之外，还需要达到视觉效果统一的标准，布景、灯光、服装、动作、手势等必须相互协调以真实再现日常生活（同时，从口音和环境音效的意义上而言，还需要达到听觉统一）。自然主义倡导的科学性开始强调一种客观性，这样就需要一个外部视角，来协调上述所有元素，以便更好地在舞台上诠释剧本，并且能够控制好戏剧创作的全过程。而在自然主义对舞台表演的期待视野下，要达到上述效果，也需要大量的反复排练。诚然，这是安托万确立的导演定位与功能，然而康斯坦丁·斯坦尼斯拉夫斯基则出于完全不同的目的对此进行完善，虽然两者的保留剧目中也都有象征主义戏剧，安托万甚至还导演了西奥多·庞维勒（Théodore de Banville）的童话幻想剧和维利耶·德·利尔·阿当

(Villiers de l'Isle Adam）精致的想象灵性剧。

象征主义戏剧：呼唤导演视角

19世纪80年代，自然主义的现实准则和制造幻觉标准被引入到戏剧之中。在此之前，另一种完全不同的戏剧制作风格贯穿了整个19世纪且不断发展，其功能类似于现在所说的"当代导演"：召唤统一风格，包含表现力更强的元素。这不仅需要自然主义戏剧导演反复实施的那种控制力，而且需要更广泛的专业知识。理查德·瓦格纳通过《黎恩济》（*Rienzi*）、《汤豪塞》等作品（于1840年和1845年在德累斯顿上演）开创了上述戏剧风格，可以说比左拉呼吁将自然主义应用于戏剧还要早三十多年。显然，瓦格纳戏剧概念的巅峰之作大型系列歌剧《尼伯龙根的指环》始于1850年，所有四个部分的首演和易卜生最早创作的自然主义戏剧《社会柱石》（*The Pillars of Society*）是在同一年推出。直到十年后，安托万才成立了他的自由剧场。

虽然瓦格纳和梅宁根公司关系非常密切，但是瓦格纳艺术的要点是音乐与戏剧的高度融合，由此创造出一种与众不同的基于审美而非现实主义的戏剧统一概念。至少在其一生中，拜罗伊特节日剧院中的场景布置与任何自然主义演出舞台一样追求现实主义（尽管存在于被准历史或神话夸大了的社会而非当代社会中）。如果说自然主义者为了与生活保持完全一致而创造出现实主义的细节真实（细致到安托万的演员们脸上的尘土或斯坦尼斯拉夫斯基舞台演出中的蟋蟀声），那么瓦格纳及其追随者开创了"整体戏剧"形式，以纯审美的方式从形式到灯光在整体上达到统一。随后，挑战自然主义的两大理论家都根植于歌剧传统，这也并非偶然。阿道夫·阿

皮亚就是受到瓦格纳作品的启发，围绕瓦格纳歌剧发展其概念，将其最具影响力的著书命名为《音乐与舞台布景》(*Music and Scenery*)。戈登·克雷也采用歌剧——普赛尔与亨德尔的巴洛克歌剧——来阐释和验证其1904年《论剧场艺术》一书中的概念。

51 　　在同一时期，象征主义诗歌运动转移到戏剧中，在某种程度上影响了阿皮亚和克雷所致力的戏剧种类。奥雷里昂·吕涅-波(Aurélien Lugné-Poë)于1893年在巴黎组建了象征主义作品剧场(Théâtre de l'Œuvre)。莫里斯·梅特林克(Maurice Maeterlinck)的《佩利亚斯与梅丽桑德》(*Pelléas et Mélisande*)是该剧场的首场演出，后由德彪西(Debussy)改编为歌剧；德彪西曾将斯特芳·马拉美(Stéphane Mallarmé)的《牧神的午后》(*L'après-midi d'un faune*)编译为乐曲，1912年尼金斯基(Nijinsky)为俄罗斯芭蕾舞团编排的芭蕾舞一时声名狼藉，而其中由德彪西改编的乐曲却成为象征主义的典范之作；爱尔兰诗人威廉·巴特勒·叶芝受日本影响而创作的《为舞者而作的四出剧》(*Plays for Dancers*)构成其在都柏林创立的阿比剧院剧目的一部分，该剧目还包括约翰·米林顿·辛格(J. M. Synge)与格雷戈里夫人(Lady Gregory)的自然主义戏剧。克雷与叶芝的合作显示了与艺术剧院的联系，为阿比剧院的演出提供设计以及一套多功能象牙屏幕。[12] 令人瞩目的是，所有这些象征主义戏剧的主要作品都有音乐或舞蹈版本，譬如理查·施特劳斯将奥斯卡·王尔德的《莎乐美》(*Salome*)改编为歌剧。

精选大事记：象征主义、表现主义和艺术剧院

（加粗表示戏剧事件）

1857年　夏尔·波德莱尔出版《恶之花》

1872 年	弗里德里希·尼采出版《悲剧的诞生》
1876 年	瓦格纳《尼伯龙根的指环》首映在拜罗伊特举行
1886 年	让·莫雷亚斯发表《象征主义宣言》
1890 年	莫里斯·梅特林克,《玛兰公主》《闯入者》《盲人》
1891 年	奥斯卡·王尔德,《莎乐美》(1896 年首映)
	弗兰克·韦德金德,《春之觉醒》
	托马斯·爱迪生发明活动电影放映机
1893 年	梅特林克,《佩利亚斯与梅丽桑德》
1896 年	阿尔弗雷德·雅里,《愚比王》
1898 年	斯坦尼斯拉夫斯基建立莫斯科艺术剧院
1899 年	阿道夫·阿皮亚,《音乐与舞台布景》
	阿瑟·西蒙斯出版《象征主义文学运动》
1900 年	西格蒙德·弗洛伊德出版《梦的解析》
	奥古斯特·斯特林堡,《到大马士革去》
1901 年	斯特林堡,《一出梦的戏剧》
1902 年	列宁发表《怎么办?》
1904 年	阿比剧院(都柏林)建立
1905 年	爱因斯坦,相对论
	克雷出版《论剧场艺术》
	战舰波将金号发生哗变
1907 年	斯特林堡建立亲密剧院
1908 年	斯坦尼斯拉夫斯基改编自梅特林克《青鸟》的同名剧在莫斯科艺术剧院上演

	斯特林堡,《鬼魂奏鸣曲》
1909 年	奥斯卡·科柯施卡,《暗杀者,女人们的希望》
1911 年	梅特林克获诺贝尔奖
1912 年	赫尔瓦特·瓦尔登创造"表现主义"这一术语
	尼金斯基,《牧神的午后》
	卡尔·荣格出版《无意识心理学研究》
1914 年	第一次世界大战爆发
1916 年	乔治·凯泽,《从清晨到午夜》
1917 年	俄国共产主义革命
1920 年	罗伯特·维内的电影,《卡里加里博士的小屋》
	尤金·奥尼尔,《琼斯皇》

吕涅-波改编自梅特林克《佩利亚斯与梅丽桑德》的同名剧强调了象征主义所要求的不同导演方式,同时使用神话和仪式来创造错觉和幻景。象征主义戏剧需要高度非写实的、内涵化的舞台,他们认为只能通过隐喻性的符号语言诉诸想象以传达精神的实质,象征主义拒绝表象主义、质疑物质世界的真实性。因此,《佩利亚斯与梅丽桑德》中的大多数场景都在半明半暗中表演,演员们像梦游者一样缓慢移动,一本正经而夸张地做出各种动作,单调而断断续续地说话,以长时间的停顿和重复为显著特征。观众透过环绕舞台的薄纱,好似"透过时间的薄雾"来观赏整场表演。

这与梅特林克在 1896 年《日常生活中的悲剧性》一文中提出的目标相一致。在这篇文章中,他提出了"静态剧"(static drama)

的概念。

> **《日常生活中的悲剧性》**
>
> 诚然，真正美丽而伟大的悲剧，其美丽与伟大存在于言语而非动作中；而且不只是存在于用来伴随并解释动作的言语中，因为在表面上看来必要的对话之外还有另一组对话。诚然，戏剧中唯一重要的是那些起初似乎无用的言语，因为这些才是精华所在。你几乎总能在必要的对话之外找到另一组似乎多余的对话；但是仔细想来，你会发现这是灵魂能够深刻聆听的唯一对话，因为灵魂只有在这里才能受到洗礼……
>
> 选自《谦卑者的财富》（1916 年）

吕涅-波在他的其他作品中也使用这样的典型手法，将言语和动作分离开来。譬如亨利·德·雷尼埃（Henri de Regnier）的《守护者》（*The Guardian*，1894 年），演员藏在乐池中"背诵"文本，哑剧演员在绿色薄纱帘后的舞台上以缓慢的、不同步的动作来传达情感。梅特林克的《室内》（*Interior*，1895 年）与此相似。表演发生在一间房子里，只能透过花园的窗户看到它。花园里，一个陌生人、一位老人和他的两个女儿在讨论怎样把一个孩子溺亡的消息告诉室内的家人。观众能看到屋里的人正在对他们听不到的谈话做出反应。他们没有说话，用"严肃、缓慢、稀疏的方式"移动、做手势，仿佛"因距离产生精神超脱"。[13] 这种音视二分法带来了仔细调度舞台移动、协调表演中各种因素的需要，旨在加强象征主义者追求的超越世俗的遥远感。

象征主义戏剧也公开挑战 19 世纪社会盛行的主流道德与物质主义。王尔德的《莎乐美》最初为法文本，象征主义导演吕涅-波

执导《莎乐美》同名剧在巴黎首演（1896年，直到1905年才通过审查，允许在英国上演），和梅特林克的《玛兰公主》（*La Princesse Maleine*，1889年）形成呼应。《莎乐美》和《玛兰公主》都讲述了年轻的女主人公无法摆脱只有死亡才能带来的激情，戏剧通过演员重复简单短语创造出梦一般的氛围。莎乐美传奇本身即可谓世纪末浪漫主义的象征，在海涅、福楼拜、马拉美、于斯曼以及马斯内的《希罗底亚德》（*Herodiade*）中重现。根据王尔德的阐释，莎乐美的七层纱之舞获得了精神上的胜利，超脱了以希律王为象征的乱伦、不育的社会建制。

一切表现都是象征性的。月亮（奥伯利·比亚兹莱在插画中把它与王尔德的脸呈现在一起，表达作者的掌控意识）主导着戏剧，所有人物都下意识地感知月亮所反映出的莎乐美的内心；用明确的基督徒形象表现莎乐美的激情与殉难，以此成为审美宗教和性升华的象征。

作为自然主义戏剧的对立面，《莎乐美》用色彩和音乐节奏的审美价值取代了情节和人物塑造（局限于象征社会的希律和希罗底，具有讽刺意味）。对话变成咒语，唤起舞蹈，莎乐美不断揭开身上的纱是精神启示的暗喻。正如王尔德本人所评论的那样，他"认为戏剧是最客观的艺术形式，并使之与抒情诗和十四行诗一样成为一种尽可能彰显个人的表达模式"——这一切都使得《莎乐美》成为象征主义戏剧的经典之作。这一点已经体现在其他人对戏剧《莎乐美》的征用中，如古斯塔夫·莫罗（Gustave Moreau）等世纪末画家、洛伊·富勒（Loie Fuller）等舞蹈家、理查·施特劳斯1905年的戏剧（剧本采用了王尔德的所有文本，该剧在很大程度上在舞台上取代了他的原本）以及艾拉·娜兹莫娃（Alla Nazimova）的电影。

关于戏剧作品，无论何种不同的改编，所强调的都是一种度，即象征主义戏剧在舞台呈现中需要何种程度的阐释才可以实现其梦幻般的或幻想的品质。而且正是这种阐释功能——以及用精确、细化的方式协调动作与言语的需要，呈现出自然主义与象征主义舞台演出的典型特征——可以用于定义何为现代导演，并基于所表演的戏剧类型的具体风格来探索新的表演方式。

理查德·瓦格纳：整体戏剧

理查德·瓦格纳是一位杰出的戏剧导演，他与宫廷的官僚经理，即19世纪德国的艺术总监（参见上文，原书30—32页）完全不同，其作品使得当代导演在剧场表演中承担着重要角色。瓦格纳不仅是社会主义者、1848年欧洲革命的支持者——为此不得不到巴黎避难，而且是布莱希特之前唯一一位创建并经营只上演自己作品剧院的艺术家。瓦格纳在筹划其创作的歌剧演出时所发挥的功能的确与当代导演十分相似。

瓦格纳在舞台表演上的主要创新是整体艺术（Gesamtkunstwerk）或称之为"整体戏剧"（total theatre）——他在多篇著作中对此做出了概述，并在其歌剧作品中至少部分地贯穿了这一理念。

整体艺术

艺术家只有将艺术的每一个分支统一为普遍的艺术品才能获得充分的满足感……在普遍的艺术品中，他是自由的，也有能力完全自由……艺术品的最高联合形式是戏剧；只有当艺术的每一个分支接近丰腴状态时，戏剧才能接近丰腴状态……

> 在一座完美的戏剧大厦里，仅仅为了满足艺术需求就要制定法律和规制……观众调动自身所有的视听能力让自己仿佛就在舞台之上，而表演者只有使自己完全沉浸于公众之中才能成为艺术家……这些结合在一起的姐妹艺术在多变的舞蹈中相互完善，展现自我，诠释自我；根据唯一的规则-目标制定者——戏剧行动提出的即时要求，他们时而集体表演，时而成双成对，时而又回归到孤独的辉煌。
>
> 理查德·瓦格纳《未来的艺术品》，1849 年

诚然，瓦格纳提出"整体艺术"概念——作为"未来的艺术品"，音乐、诗歌与动作（舞蹈与手势）在其中达到更高的审美融合[14]——这正是乔治公爵（Duke Georg）成功追求的动作、场景与灯光等方面。对于瓦格纳而言，西方表演艺术已被污染，因为（他在《歌剧与戏剧》的开篇说到）"一种表达手段（音乐）被当作目的，而目的（戏剧）却被当成手段"[15]。近期有位评论家非常专业地总结了瓦格纳的解决方案。

> 瓦格纳的想法有关一种基于神话题材的新戏剧，恢复作者、表演者与公众（均为主动参与者）之间几乎可谓神圣的关系。他认为，伯里克利时期的雅典戏剧节已经达到这种效果……如今，重新整合各种艺术形式的时机已成熟，使其融合为一体，即"整体艺术"（英语用"total work of art"翻译也许是所有译法中争议最小的），使德国人学习雅典精神（因为整体艺术也包含强烈的民族主义）……他认为，音乐的贡献始终不是仅仅停留在形式

上，仅供修饰和自给自足的，其功能是在神话中注入生命活力并直接作用于感官。言语在任何时候都要可听清、可理解，要将建筑、绘画、雕塑等视觉艺术融入舞蹈、音乐与诗歌这三种艺术之中。建筑在建设剧院时再次变得美丽、有用，绘画提供舞台布景，雕塑通过塑造歌唱演员的鲜活肉体而获得重生。

<div style="text-align: right">卡内基《瓦格纳与戏剧艺术》，第 47—48 页</div>

可以说，与艺术总监体系一样，瓦格纳与导演在德国剧院中的新兴地位有着密切关系。19 世纪中叶，尤金·斯克里布（Eugène Scribe）一手遮天，主导了法国戏剧界，英国剧院又很少上演原创作品，这时候瓦格纳的作品给德国带来了专属的挑战与机遇（因为在这个时期，他在德语国家以外制作的唯一一部歌剧遭遇了华丽的失败：1860 年巴黎上演的《汤豪塞》）。从 1842 年在德累斯顿首演《黎恩济》却前景黯淡，到凭借大型四部曲《尼伯龙根的指环》于 1876 年成功建立拜罗伊特节日剧院，瓦格纳成为革新德国戏剧的驱动力：并非其他作曲家与剧作家的模范——对于其他人而言，他的卓识远见过于另类、宏大，而且难以效仿——而是考虑到他的导演演出方式。其剧本采用神话素材，采取英雄主义处理方式，歌剧拥有包罗万象的音乐主题与庞大的规模，在这种情况下，绝对需要统一呈现，而这种统一呈现只有导演在台下把控才能得以实现。毫无虚言，只有艺术总监体系等制作方式能够戏剧化地呈现瓦格纳的作品，以此追溯性地证明其艺术的合理性。在当时，几乎所有的主要艺术总监都或多或少和瓦格纳有这样或那样的关系。

瓦格纳为剧场新风格的形成开辟道路，或许几乎与此同等重要

56 的是他对拜罗伊特节日剧院的设计，这注定成为 20 世纪众多剧院效仿的范例。[16] 未划分的（无等级的）倾斜座位使观众只把注意力集中于完全透视的舞台上（而非其他观众身上，与标准包厢和看台有别），把完全不同于当时所有标准观众席的等级体系结构的民主象征意义引入戏剧中，同时改变了每位观众与舞台画面的关系，因为（正如瓦格纳所坚持说的那样）：

> 他一旦坐下来，[观众] 的确会发现自己身处只为观看演出而设计的"希腊剧场建筑"中。在他和可视的舞台画面间无任何确切、有形的东西。相反，双台口的建筑设备为舞台增加了梦幻的遥远感。[17]

这些新的舞台建筑特征有助于在舞台呈现中执行统一性与逼真性等新标准。但有必要指出的是，这种实际的视觉印象绝不适用于瓦格纳歌剧的神话素材。

舞台幻觉应该彻底，这样观众才可能迷失在表演中。基于如此设想，神和英雄的场景布置都过于自然：在裁剪出的布或平坦的背景幕布上，树上的每片树叶都被涂上了颜色；在维多利亚号志灯标准技术的辅助下，"女武神"（Valkyrie）以群马奔腾于半空开场；莱茵少女（Rhinemaidens）出场时使用了滚动的"游泳设备"和蒸汽云。一旦毫无想象空间，也就无法用音乐来表达精神世界。瓦格纳开创了复杂的绘画性浪漫主义，后来成为德国戏剧演出艺术的标准，譬如莱因哈特的招牌戏《仲夏夜之梦》演出里的森林（使用了活兔子作为道具）就再现了这种艺术。从 1905 年一直到 1939 年，瓦格纳的剧目表也始终保留了这部戏剧。

阿道夫·阿皮亚：灯光与空间

阿道夫·阿皮亚和戈登·克雷标志着全新导演类型的兴起，即理论家。他们与实际舞台表演可能只有些许联系，但发挥着卓有远见的催化剂作用，提出了导演方式与戏剧呈现的抽象概念。阿皮亚与克雷都强烈反对自然主义运动，前者不断探索适用于更多风格化戏剧或诗剧的有效舞台演出方式，其中的现实主义场景布置否定了神话剧或古典主义戏剧的象征主义层次。

从 19 世纪 90 年代开始，阿皮亚为《尼伯龙根的指环》、《特里斯坦与伊索尔德》（*Tristan und Isolde*）、《纽伦堡的名歌手》（*Die Meistersinger*）、《帕西法尔》（*Parsifal*）提供理论著述、场景介绍以及诸多设计——但实际上他只能在 30 多年后导演其中一部歌剧。这部歌剧就是《特里斯坦与伊索尔德》；1923 年，该剧受托斯卡尼尼（Toscanini）邀请在斯卡拉歌剧院（La Scala）上演时，观众反应不一。虽然他关于《莱茵的黄金》（*Rheingold*）和《女武神》（*Die Walküre*）的构思被瑞士巴塞尔的导演奥斯卡·魏特林（Oscar Wälterlin）采用，但是这些在 1924 年和 1925 年间的作品却引起强烈反对，《指环》的其余演出计划还因此被突然取消，阿皮亚自此不再在剧院工作。除此之外，阿皮亚一生只导演了三部作品，其构思只应用于两部非瓦格纳作品的导演处理中，其中最为成功的是在赫勒劳节庆剧院上演的格鲁克《奥菲欧与尤丽狄茜》（*Orfeo ed Euridice*）的其中一个版本，表演的舞者都接受过达尔克罗兹（Dalcroze）的韵律舞蹈训练（1912—1913 年）。[18]

然而在某种程度上，缺乏舞台工作经验也是一种优势。正如他的瓦格纳作品所展示的那样，激进的实验引起了强烈反对，无论如

何都只能局限于本地观众，而出版与国际展览会则可以吸引更多关注；克雷也效仿了这一模式。诚然，阿皮亚的著述——从《建构瓦格纳戏剧之舞台》(Staging Wagnerian Drama，1895 年)、《音乐与舞台布景》(Die Musik und die Inscenierung，1899 年) 等图书，到尚未出版的剧本，再到《理查德·瓦格纳与〈导演处理〉》(1925 年) 等论文——在戏剧世界广泛宣传其理念与各种剧幕草图，另外伦敦、阿姆斯特丹与苏黎世的国际戏剧博览会以及德国马格德堡（Magdeburg）等地的一系列展览会，也都展示了他的设计与构思。

这些展览会展示了在舞台上绝不使用幻觉艺术手法的例子，倡议将实体物与空的空间、光与影结合起来，用动态表演区代替彩绘布景。当时，布鲁克纳兄弟为梅宁根公司和瓦格纳提供的就是彩绘布景。即便要再现地点，也只用最粗疏的笔触，有意反对 19 世纪 80 至 90 年代拜罗伊特精细的视觉现实主义，阿皮亚的概念场景才能从必不可少的舞台构成元素中创造出抽象但特别戏剧性的环境，从而使象征主义原理具体化。[19]

阿皮亚追求极简主义场景，而非现实主义细节。因此，在关于《女武神》的舞台设计（发表于《音乐与舞台布景》）中，他把山简化为一个洞穴和一个升到顶的斜坡，使之在天空的映衬下形成鲜明轮廓。当时，标准设计是将彩绘平面与独立式立体物相结合，与之相反，阿皮亚把整个场景都设计为立体的，每个平面都可作为表演空间，一切都是统一的；而后用光的变化显示气氛的变化。虽然阿皮亚关于瓦格纳作品的设计几乎都在舞台空间之内，但实际上他还想要突破舞台台口。譬如 1925 年在巴塞尔上演的埃斯库罗斯的《普罗米修斯》，他的设计是演员从一个斜坡上不停地跑下来，跑过乐池，进入观众席，尽管这不切实际。

阿皮亚认为，空间必须是动态的，以便演员与观众互动。通过

对瓦格纳的研究以及构思《指环》时附加的场景介绍，他得出以下结论：平面垂直的舞台布景、水平的舞台面与纵向移动的演员会制造出不和谐的光学冲突。为达到视觉统一效果，应该用不同层次的斜坡、台阶与平台代替垂直面与水平面，这样才能和演员的移动融为一体，提高不同维度移动的可能性和人形的动态感。另外，可通过灯光转换把代表天空的背景幕变为视觉移动区；灯光也会统一舞台形象的不同元素，达到色调的明暗对比效果，使一切充满情感。

> **阿皮亚关于灯光的看法**
>
> 　　灯光与演员一样，都必须变得主动……灯光具有几乎奇迹般的灵活性……正如音乐一般，它可以制造影，把光束和谐分布到空间中。如果这个空间服务于演员，那么我们在灯光里就拥有一切空间表达的力量……
>
> <div style="text-align:right">《演员、空间、灯光与绘画》</div>
>
> 　　灯光不再局限于照亮画布，还可延伸到空间里，使之充满生动色彩与无限变化……通过把场面调度从毫无生气的绘画和幻想的枷锁中解放出来……因此通过给予它可能的最大限度的灵活性和自由，我们也给予剧作家想象的自由……这一戏剧改革的影响甚至是无法估量的。
>
> <div style="text-align:right">《韵律舞蹈与戏剧》[20]</div>

除了特定戏剧的场景布置，阿皮亚还明确给出设计以展示其韵律动态性、平衡与视觉统一的原理。虽然这些一般都呈现为空荡荡的舞台空间，所有手段用以烘托的人的形体并未出现，但它们为达尔克罗兹的学校进行身体训练做了准备。

59 　　阿皮亚向着抽象戏剧进发。在抽象戏剧中，音乐与灯光会给正在唱歌的/说话的、移动的/跳舞的表演者创造一种氛围语境，用于增强情感表达。

> **阿皮亚谈氛围场景布置**
>
> 　　以《齐格弗里德》(*Siegfried*)第二幕为例，我们如何在舞台上呈现森林？……为了创造场景，我们不必费力地将森林视觉化，但必须仔细想象在森林里发生的一系列事件的顺序……[舞台导演]会将森林视作演员四周的氛围；只有与活生生的、移动着的生物相联系才能创造出这种氛围，这一点是必须注意的……那么舞台演出就变成及时的画面创作……我们不再需要费力地制造森林假象，而是制造出人处于森林氛围里的假象。
>
> 　　　　　　　　　　　　　　《评论改革者的导演处理》[21]

　　阿皮亚提出的灯光"音乐"戏剧手法、韵律空间与三维演出舞台具有广泛的国际影响力，尤其是被应用于法国导演雅克·科波的作品和苏联导演尼克拉·奥赫洛普科夫（Nicolai Okhlopkov）的"现实主义戏剧"中；而且几乎同时间也影响了德国，在1913年于赫勒劳节庆剧院上演的作品《奥菲欧与尤丽狄茜》中，阿皮亚引入了显性楼梯，成为20世纪20年代利奥波德·耶斯纳（Leopold Jessner，他在赫勒劳节庆剧院观看过表演）等表现主义导演的标志性舞台形式。虽然瓦格纳的遗孀科西玛（Cosima）拒绝对瓦格纳原来的歌剧呈现形式做出任何改变，但是阿皮亚的概念在20世纪30年代还是逐渐被采用了。不过，只有等维兰德·瓦格纳（Wieland Wagner）在1951年接管后，这些概念的重要性才真正得到认可。

他在1955年推出的纪念项目中明确指出,"新拜罗伊特风格"来自阿皮亚:"来自音乐精神本身与三维感的表演空间……色彩与灯光的象征力量,有节奏地和空间相协调。"[22] 所有这些都隐含着导演的功能:他/她发挥的这种功能就是阿皮亚本人在关于瓦格纳歌剧演出舞台的著述中标记的"词调诗人"(word-tone-poet)——戏剧作品的敏感的创作型阐释者,能够协调作品的所有技术与设计元素,以此创造出统一效果。

科波在其执笔的颂词中准确总结了"大师的"激进舞台变革:"对他而言,纯粹的舞台创作艺术仅仅是文本或音乐创作的具体化,演员身体灵动的表演以及身体对空间与群体做出的反应才使之合乎情理。"[23]

关于理论

关于戏剧的著述有很多——从亚里士多德关于古希腊悲剧中有效戏剧技巧的分析或罗马演员罗斯奇乌斯提出的基于修辞的表演概念,到大卫·加里克的《表演论》和丹尼斯·狄德罗的《关于戏剧演员的悖论》——大体而言,这些都反映了那个年代的审美语境和戏剧中的创造性等级。演员经理盛行之时出现了关于表演的理论。随着剧作家/导演不断增加,他们开始把焦点放在结构、呈现或舞台技巧上。这一变化是以戈特霍尔德·莱辛的《汉堡剧评》为开端。同时,既非描述性的(如狄德罗)戏剧,又非技术规约性的(如加里克)戏剧,莱辛与后来的理论家们试图改变戏剧本质,在舞台呈现、戏剧焦点甚至戏剧本身的概念方面取得了革命性进步。

同样值得注意的是,在每个例子中,理论家的目的与

前面一次改革的目的都截然相反。1635年，红衣主教黎塞留（Cardinal Richelieu）建立了法兰西学术院（Académie Française），将新古典主义戏剧规则应用于法国戏剧。这一举措将喜剧与悲剧（只认可这两种体裁）严格区分开来，使之服从于三一律，主题和题材取之于古希腊戏剧，譬如以《费德尔》（*Phèdre*，1677年）为代表的让·拉辛的悲剧诗。这种风格风靡欧洲，成为下面一个世纪的主流模式，就好比法国剧作家尤金·斯克里布提出的一种独特戏剧结构类型——佳构剧在19世纪中叶风靡欧洲。莱辛对新古典主义发起了挑战。左拉否定佳构剧及其之前的浪漫主义表演风格，倡导自然主义戏剧，得到易卜生的回应，至今仍是西方戏剧的默认模式。但是直到受审美统一支持者的挑战，自然主义才得以正式确立：这点尤其是以阿道夫·阿皮亚与戈登·克雷为代表。

戈登·克雷、阿道夫·阿皮亚与导演理论

戈登·克雷赞同阿皮亚的诸多观点，并独立得出与之相似的结论，这点不足为奇，因为两位改革家都是设计师——虽然克雷在职业生涯的起步阶段是亨利·欧文旗下的演员，被观众认可为英国知名的青年演员之一，后来才将精力逐渐转向新剧场艺术的创作中。

与阿皮亚一样，克雷尤其关注舞台动作与灯光的重要性，他甚至更为激进地改变了舞台空间，以赋予它们精神价值。与阿皮亚类似的是，克雷的实际导演经历也极少。他自己的舞台导演作品——

三部巴洛克歌剧（普赛尔与亨德尔）的破冰之作，1900 年到 1903 年之间的两部其他作品，在斯坦尼斯拉夫斯基的莫斯科艺术剧院上演的《哈姆雷特》（1912 年），在哥本哈根皇家歌剧院上演的易卜生《觊觎王位的人》（1926 年）——这些和他巨大的影响力相比似乎也只是沧海一粟。[24] 但他和阿皮亚是最早选择以出版的形式传播自己思想的戏剧艺术家：他最早的著述于 1891 年出版，而阿皮亚在此三年前则初涉出版行业。除了和阿皮亚一样关注写书，他还为三本期刊编辑、撰写文章，包括《页面》（*The Page*，1899—1901 年）、《木偶》（*The Marionette*，共 12 期，1918—1919 年）与最知名的《面具》（*The Mask*，共 15 卷，40 多期，1906—1929 年）。他还出版了一系列概述其戏剧理论的书籍：《剧场艺术：第一对话》（1905 年）、《论剧场艺术》（1911 年）、《发展中的剧场》（1919 年）、《戏剧产品：1926》以及视觉素材集——包括《伊莎多拉·邓肯：六种舞台动作设计》（1906 年）和各种《蚀刻作品集》（1908 年，1910 年）以及《向一种新型剧场前进》（1913 年）。与阿皮亚一生中的作品不同的是，克雷的这些作品都被广泛译介。20 世纪 20 年代，《论剧场艺术》被相继译为法语、意大利语、匈牙利语、西班牙语、波兰语、俄语，甚至被译为日语。

　　莱辛以期刊形式发表理论著作，记录他对其执导的系列作品的看法，他认为这些作品从诸多方面而言都有失败之处；而阿皮亚的书籍以及克雷的诸多出版物则代表了在某些重要方面独立于舞台的抽象理论。克雷的书籍与期刊以戏剧形式的文章呈现观点：一种苏格拉底式对话与辩论（克雷采用了笔名）。阿皮亚和克雷的这些卓有远见的理念或概念可以容许有各种不同的阐释，能够避免在舞台表演中出现各种实质性问题，因而比实际演出流通得更广泛——他们通过出版物或国际性展览会的形式来充分展示各种呼吁想象的设

计，这些都对其理念和思想提供了有力的支持和延伸——克雷是首位广泛使用国际展会传播理念的戏剧艺术家。

意识到有必要在演出中实现视觉和听觉的统一，阿皮亚确认在戏剧作品中需要一种支配性声音，即为导演。克雷也秉持相似的原则，在概述导演功能中提出了一种范式——他认为导演是控制戏剧的艺术家。直到20世纪中叶，无论在英国还是美国的英语舞台上，演员经理、舞台监督或业务经理一直占有主导地位。但是从1900年起，戈登·克雷决定性地突破了这一传统，他断言需要一位能够独立支配一切的戏剧艺术家来控制戏剧制作的方方面面。

同样重要的是，阿皮亚和克雷还开创了一种实践，即导演发布戏剧声明、出版理论书籍或发表阐释/推广其做法与艺术原理的文章。虽然其追随者——从贝托尔特·布莱希特到尤金尼奥·巴尔巴，从梅耶荷德到马塔勒——为改变表演风格或以特定方式革新剧场而写作，但是阿皮亚和克雷为现代导演提供了理论上更广泛的舞台语境。斯坦尼斯拉夫斯基也想改革戏剧，他在著作中记录了他的戏剧实验以及他对自己的导演成长历程的观察，这为他期待的改革铺平了道路。20世纪20至30年代，克雷提出了艺术剧场概念，影响深远。他证明了导演职位的合理性，也证明了表演可被广泛模仿这一想法的合理性。斯坦尼斯拉夫斯基的著述对20世纪50至60年代之后诸多主要导演的工作方式产生了影响，这些导演在各个主要方面推动了当代戏剧的发展。其中，阿里亚娜·姆努什金、耶日·格洛托夫斯基（Jerzy Grotowski）与尤金尼奥·巴尔巴都公开感谢斯坦尼斯拉夫斯基。彼得·布鲁克虽然对其受益之处的态度更加谨慎，但他确实承认斯坦尼斯拉夫斯基的作品对于演员的普遍意义。[25]

斯坦尼斯拉夫斯基与心理现实主义

康斯坦丁·斯坦尼斯拉夫斯基最初是一名演员,后来成为一名导演,促成这一转变的主要因素是新剧院的工作环境,即他与聂米罗维奇-丹钦科于1897年创建的莫斯科艺术剧院。他的业余戏剧导演经历比较重要,但是他多年以来在业余剧场以及后来生涯中为了成为一名好演员而付出的努力——他并不像米哈伊尔·契诃夫那样是"天生的"演员——引领了他对导演工作的认知与实践。[26] 他不屈不挠地致力于个人的演艺使命,正是这一点成为1905年他和聂米罗维奇-丹钦科争吵的导火线:"对于导演这份工作,我一点儿也不嫉妒[聂米罗维奇-丹钦科]。这不是*我喜欢的活动*,我出于必要而做它。"[27] 后来,他还断言自己不是"天生的"导演:"作为导演,我的成功对剧院[莫斯科艺术剧院]而言很重要,并非对我很重要……想想吧,令我骄傲的演员的位置让予卡察洛夫(Kachalov)和其他人,我为此付出了怎样的代价。"[28]

众所周知,斯坦尼斯拉夫斯基和他的合伙人的关系到那时已经严重恶化,但是他们仍然各自坚守着当初促使他们一起创办公司的理念。斯坦尼斯拉夫斯基和聂米罗维奇-丹钦科因不满俄国当时的表演标准——"惯用手段"与"蹩脚表演"而走到一起,斯坦尼斯拉夫斯基鄙视其为"戏中戏",并且一生都在与之斗争。他不断对表演原则进行定义,后来被称作他的"体系"。两人还严厉批判当时妨碍整体工作的明星综合征。如果演员从自己的衣橱里随意挑选服装,舞台布景不是为特定作品来布置,而是像道具一样根据剧院储藏间里可以找到的东西来进行回收或利用,那么实现艺术的内聚力就无从谈起。他们还非常同情演员的社会地位低下,他们认为,与之密

不可分的是演员们骇人听闻的工作环境以及戏剧被视为不同于绘画、音乐等严肃艺术的商业行为和娱乐这样一个不争的事实。

斯坦尼斯拉夫斯基谈传统戏剧的没落

他[聂米罗维奇-丹钦科]和我一样,认为20世纪末,过去光辉的传统已变为简单可行的工作技巧,戏剧变得惨淡凄凉。当然,我不再谈论首都和省会城市里天赋异禀的人气演员。整体而言,演员的文化水平基本都较之前高得多,这要归功于戏剧学校。但真正"天赋异禀"的人才很少;戏剧行业一方面掌握在酒吧店主手里,一方面掌握在官僚手里。在这种情况下,戏剧如何繁荣发展?……

就一般道德标准而言,我们一致认为,必须为演员们提供与受过教育的人相匹配的环境,这样才能期望他们举止得当、体面。请记住演员的那种居住环境,尤其是地方上的……什么空间是留给演员的?舞台下的一两个小房间,这种房间更像马厩,没有窗户,没有新鲜空气,总是很脏,因为不管打扫得多勤快,天花板上总会掉下腐蚀性的灰尘,这个天花板也就是舞台地板,布景上总会掉下对眼睛和肺有害的干漆……演员没有休息室,没有属于自己的角落房间或化妆室,在我所写的这个时代这些地方是不存在的。这些美丽的仆人不得不在肮脏的走廊和化妆室徘徊,等待上场。不停地抽烟……聊八卦、调情、散播丑闻,演员身处这种非人道的环境中,自然能产生各种各样的故事,缪斯女神的仆人们(译者注:演员)就在这样的环境中度过四分之三的人生。

《我的艺术生活》,第159—162页[29]

导演这一身份虽然在讨论为什么要建立莫斯科艺术剧院时明显不是最重要的,但是对于如何使作品成为统一整体却至关重要。随后,聂米罗维奇-丹钦科这样写道,导演是"三张脸的生物":教演员怎样表演的阐释者或教师,"反映演员个人品质的"镜子,"整部作品的"组织者。[30] 作品"最重要的元素"是"其内在意义、整体画面的力量与美丽"[31]。

斯坦尼斯拉夫斯基认为自己首先是一名演员,最终这种意识使他坚信除非演员亲身参与戏剧制作,否则无法取得最好的结果。正因如此,在导演了契诃夫的四大剧作之后,1905 年,他为前莫斯科艺术剧院演员弗谢沃洛德·梅耶荷德在戏剧-工作室确定了"实验室型"的可能性("戏剧-工作室"是梅耶荷德创造的术语)。这一尝试由于各种原因失败了,但是演员们的持续投入对戏剧的创作过程必不可少,这一观点随后得以不断发展。在这样的过程中,导演既非暴君,又非操纵者,而是合作者,他的任务是赋予演员能量:1914 年,斯坦尼斯拉夫斯基注意到,可以将导演比作助产士,以"把握生产的正确方向"[32]。

斯坦尼斯拉夫斯基关注导演的特定角色,这一角色从不凌驾于演员之上,且总是积极与之互动,我们可以从中看到 20 至 21 世纪现代乐队指挥的影子。这一新晋导演类型是戏剧实践的催化力量,有时甚至是革命力量。斯坦尼斯拉夫斯基是这一类型的鼻祖,他经常发生转变,又坚持采用相互矛盾的导演方式,直至 1938 年去世。

斯坦尼斯拉夫斯基明确指出演员对表演负有创作责任,这一观点在诸多方面影响着俄国导演学校,从其关门弟子玛丽亚·克内贝尔(Maria Knebel)、鲍里斯·佐恩(Boris Zon)到安纳托利·瓦西里耶夫、列夫·多金。斯坦尼斯拉夫斯基强调演员的创作责任,其影响远不仅限于俄国。譬如,雅克·科波受到斯氏与其他莫斯科艺

术剧院理念的启发,组建了演员实验团队"科皮亚尔",在不同程度上影响了20世纪60年代出现的一系列主流导演。这些导演是强有力的革新者,他们在关系密切的团队中发展演员,成为集体实验不可分割的一部分。他们还创造出不同的艺术惯用语,大多数惯用语与心理现实主义无丝毫联系。其中一位是阿里亚娜·姆努什金,她提出了一种"集体创作"的思考,且一开始就称其为演员驱动力。这种想法从科波的谱系树发展而来,而且始终秉持斯坦尼斯拉夫斯基的实验室/戏剧-工作室原则。

然而,这当然是后话。斯坦尼斯拉夫斯基的戏剧之路始于梅宁根演员1890年第二次访问俄罗斯期间。剧团作品中随处可见的协调性让他印象颇为深刻。他十分欣赏克罗奈克导演群戏的方式。其中最吸引他的是宛若图片拓印的服装,可以说是准确再现了历史。斯坦尼斯拉夫斯基夜复一夜地将这些服装样式都记录在笔记本上。这也为他的第一部作品——于1898年在莫斯科艺术剧院上演的《沙皇费奥多尔·伊万诺维奇》(*Tsar Fyodor Ioannich*)中的服饰提供了范本。这种写实的舞台布景理念与左拉自然主义理论中的要素之一"环境"相吻合。又因该理念鼓励艺术的社会实用性,从而引起了俄罗斯知识界左翼与自由党的强烈共鸣。该思想独立于左拉的理论而在俄国文坛中扎根,并借助于激进文章而得以不断发展,例如1862年尼古拉·车尔尼雪夫斯基(Nikolay Chernyshevsky)的《怎么办?》(*What Is to Be Done?*)和1897年列夫·托尔斯泰的《艺术论》(*What Is Art?*)。斯坦尼斯拉夫斯基与聂米罗维奇-丹钦科的理念也体现了这一思想痕迹。他们认为莫斯科艺术剧院应向大众开放(大众性)。但是,这个词语很快从剧院的命名提议中删除了。然而斯坦尼斯拉夫斯基仍抱有设想,期待实现人人有权欣赏艺术的民主目标——莫斯科艺术剧院的票价显然不是为了娱乐。他认

为作为一名导演，画面的清晰性（写实性）以及感情的完整性（斯坦尼斯拉夫斯基思想的托尔斯泰维度）为广大群体提供了理解的可能性，而这些人也是剧院的潜在观众。

以 1891 年托尔斯泰的《启蒙的果实》（*The Fruits of Enlightenment*）为开端，斯坦尼斯拉夫斯基在莫斯科艺术剧院创作了第一批作品，其中克罗奈克在他作品中留下的印记是毋庸置疑的。他早期的作品也是如此，其中大多是业余作品。另外，安托万是否直接影响了斯坦尼斯拉夫斯基尚不确定，尽管斯坦尼斯拉夫斯基明确采用了"环境"的概念和对安托万来说至关重要的社会和自然细节在舞台精确再现的思想。而在左拉的鼓励下，有一种观点认为下层社会阶级的生活是戏剧的重要主题。这是否影响了斯坦尼斯拉夫斯基，同样未知。

斯坦尼斯拉夫斯基戏剧选择背后的社会政治思考绝非简单明了。他执导了同时代的霍普特曼、易卜生、托尔斯泰、高尔基的作品。这些剧作家都是由安托万发掘出来的。上演当代作家的作品并表达他们的关注，是莫斯科艺术剧院目标的必要部分。剧团的主力作家是契诃夫，斯坦尼斯拉夫斯基最初接触他时还心怀忐忑，对他隐晦的表达方式也感到陌生，一直持续到 1904 年他执导了契诃夫的《樱桃园》（*The Cherry Orchard*）。在执导契诃夫作品时，斯坦尼斯拉夫斯基遇到以下问题：将聂米罗维奇-丹钦科所提出的戏剧的丰富"内在含义"与外在有形表达融合在一起；当栩栩如生的阐释手段也无法恰当表达"内在"时，要对"外在"进行调和。

当执导象征主义剧作家梅特林克的作品时，他发现情况尤其如此。1904 年，他将梅特林克的作品《盲人》（*Les Aveugles*）、《闯入者》（*Intérieurs*）和《不速之客》（*L'intruse*）以三部曲形式上演，却未能传达出作品中的神秘世界。1908 年，他的作品《青鸟》

(*The Blue Bird*)较为成功，不仅因为他偶然发现了使用黑色天鹅绒幕布可以使事物消失的秘密，还因为他当时已充分意识到了演员舞台动作风格化的价值。这不仅意味着演员逐渐脱离日常行为式表演，即严格意义上讲的"自然主义"式表演，并摆脱"日常行为"与"环境"的搭配；也意味着逐渐脱离艺术即是事物本质再现的理念。当完成梅特林克的作品后，斯坦尼斯拉夫斯基通过引证《青鸟》及其他短篇戏剧，反思了其导演工作的不足之处，从而得到一套似乎普遍适用的法则。1910年，他将该法则记录在日志中：

> 舞台风格化出现在莫斯科艺术剧院绝非偶然。这是剧院发展的必由之路，我们大家都参与其中。莫斯科艺术剧院从来都不是纯粹的自然主义剧院。它始终只与作者的精神和风格一致。当剧院上演纯粹的现实主义戏剧时，例如《黑暗的势力》（1902年），其中所有细节都是写实的，也因此得以帮助演员表演。这也是作者本人所要求的（作者的自评）。[33]

继而，斯坦尼斯拉夫斯基以《海鸥》（*The Seagull*）中康斯坦丁（Konstantin）的口吻评价道"新的戏剧出现了，新的形式出现了"[34]。梅特林克所促进的对新形式的探索，包括对新导演方法的探索，是有必要的；而契诃夫又以另一种方式，促使莫斯科艺术剧院必须学习和掌握他的这种新风格。

自然主义与现实主义

尽管斯坦尼斯拉夫斯基似乎将"自然"和"现实"这两个词作为同义词使用，但二者之间的区别仍需加以论

证。前者是指作品的表面，后者的外在则包含了内在理由，因此更为全面。二者分别对现象和事物状态进行描述或分析，后者包括定位及说明。早在1898年的《海鸥》中，斯坦尼斯拉夫斯基就充分认识到这一区别，并指导演员们去体现角色有意识和无意识的心理情感动机。斯坦尼斯拉夫斯基所追求的灵感，即他所命名的"心理现实主义"，需要心理冲动、感觉、行为和真实表演的一致协调。这一灵感来自他曾在俄国见过的托马索·萨尔维尼（Tommaso Salvini）和一直在人物直观性与真实性塑造上令人难以望其项背的俄国演员米哈伊尔·舒普金（Mikhail Shchepkin）。

斯坦尼斯拉夫斯基十分着迷于自然主义的表面、近乎摄影般的"背景"呈现，因而他用详细的细节描绘了契诃夫作品里的房间、长廊、家具和花园，还将声音背景添加进画面中，有青蛙声、蟋蟀声、长脚秧鸡声、狗吠声、远处的钟声等，为人们置身其中和故事的发生提供了可信的环境。聂米罗维奇-丹钦科曾向斯坦尼斯拉夫斯基抱怨，在康斯坦丁表演时，青蛙呱呱地叫个不停。他指出《海鸥》"以精妙笔触写就，因而戏剧演出应该更为谨慎对待"[35]。他在给契诃夫的信中提到了《万尼亚舅舅》（Uncle Vanya，1899年）的首演之夜，他指出演员们过度渲染的倾向应归咎于导演和他"喜欢强调事物、噪音和外部效果"。在他写给契诃夫关于《三姊妹》（The Three Sisters，1901年）的信中，他又谈及了"杂乱"的主题，他用"冗余的细节……到处都是动静、噪音和惊叫声"[37] 来形容斯坦尼斯拉夫斯基。

契诃夫对他的戏剧的成功总是如履薄冰，但从不错失机会讽刺

斯坦尼斯拉夫斯基对"噪音"的沉迷。和聂米罗维奇-丹钦科一样，奥尔加·克尼珀（Olga Knipper）也对此不以为然。（注：奥尔加·克尼珀是莫斯科艺术剧院的女演员，曾在《海鸥》中扮演阿尔卡金娜，不久后成为契诃夫的妻子。）当斯坦尼斯拉夫斯基要求契诃夫允许他"安排一列不冒蒸汽的火车驶过"时，契诃夫幽默地回应道，只要火车可以"悄无声息"[38]地出现，他便不反对。这个笑话似乎是针对斯坦尼斯拉夫斯基的，但斯坦尼斯拉夫斯基不是只注重外部作用的导演。撇开"杂乱"，作为导演的他一直在寻找这两个问题的一箭双雕方案，即如何传达舞台元素的意义以及如何集中观众的注意力。因此，他向聂米罗维奇-丹钦科指出：

> 考虑到这一点，我在戏剧场景中加入了青蛙来创造完全安静的环境。戏剧中的寂静不是通过沉默而是通过声音来传达的。如果不用声音来填满寂静，就不能创造出寂静的效果。为什么？因为后台的人，有管理人员，有不速之客，他们和观众席上的观众都会制造出声音，打破舞台的氛围。[39]

斯坦尼斯拉夫斯基关于舞台安静的言论与坚决反对现实主义的导演罗伯特·威尔逊的论点是一致的，通过并置的对立，可以最好地引导舞台上的所见和所听——正如斯坦尼斯拉夫斯基的作品，通过声音感知寂静。[40]

在其他作品中，斯坦尼斯拉夫斯基试图把"细节"变成一种导演手段，而不是图像手段。例如，他借用了安托万"第四堵墙"的策略，这是安托万惯常使用的策略，也是由他命名的。在戏剧《海鸥》中，他让剧里观戏的观众坐在舞台边缘，背朝观众席，以便将

所有能量聚焦在舞台上,建立演员的"关注圈"和演员与角色之间以及演员、角色与观众之间必要的张力。[41] 因此,他能够通过不同的场景和结构"片段"(斯坦尼斯拉夫斯基的术语,也被译为"单元")来遵循一开始就建立起的情感基调,使作品具有达成度和连贯性。作为莫斯科艺术剧院的艺术总监,奥列格·叶甫列莫夫(Oleg Efremov)在1980年的作品《海鸥》中,就相当高调地使用了斯坦尼斯拉夫斯基的设计,以其睿智的幽默展示了它的大胆和效果。

然而,即使那些引发讽刺的青蛙和狗也不仅仅是为了表现氛围,它们还为演员提供了支持,帮助他们在规定的语境中找到、感受和表达自己的角色。背景声音所营造的氛围帮助演员深入角色,不仅可以明确他们的感觉、想法和情绪,当然这属于"心理现实主义"具体化的必要内在过程,还可以识别出在规定情境下,他们面对其他角色时可能做出的反应,包括他们会做什么以及会怎么做。此外,这些策略能够帮助演员找到在特定的情况下以及在特定的时刻,适合他们角色的节奏。音响背景也为打开戏剧场景之门提供了一把音乐钥匙,在维持演员演出的同时,也用持续的音乐性——节奏、节拍、语速、语调,引导着观众,"告诉"他们这是什么样的场景,并激发他们的情感互动。换句话说,斯坦尼斯拉夫斯基在担任导演的初期阶段,一直自发地寻找在包含各种构成元素的舞台背景语境下如何帮助演员的方法。在本例中构成元素为声音背景,这些元素和演员有机地结合在一起,共同完成运作。

《海鸥》

斯坦尼斯拉夫斯基的作品《海鸥》的配乐可以让我们深入了解他是如何设想这一过程的。值得注意的是,他称他的导演手册或提

示手册为乐谱（分曲），就像在音乐中一样，以暗示这一过程的组织性和结构的正式性。斯坦尼斯拉夫斯基独自在他哥哥乡下的家里制作了这份手册，并把它交给了莫斯科艺术剧院的演员们，那时他们正在莫斯科郊外的普希金诺（Pushkino）等待排练。手册清楚地表明，此时的斯坦尼斯拉夫斯基正是后来被他否定的独裁导演，他决定着剧本的诠释，控制着音效、设计、服装和其他所有制作环节，完全不允许演员发挥创造力。这是这位新导演的第一个典型特征，他拥有预先合作前的一面，只执行他单一且统一的概念。然而，这种抢先一步和精准的表现使人们着迷于近距离观察这样一位导演是如何想象一部作品的；尽管偶尔会出现令人紧张的镜头，但这份手册的想象力引人注目。

以第一幕的结尾为例，它显示了斯坦尼斯拉夫斯基对幕首和幕尾的细致关注：这些戏剧上的转折点使其能够在戏剧性时刻增强对人物隐藏情绪的暗示、巩固信息、营造对变化的预期、提升紧张感等。这个例子证实了之前提到的关于声音背景的几个观点。相对而言，这是所有主角都发现自我的场景，这个场景本身可以被视为一个高潮，或某种方面而言也可以称为"总结"。一系列的事件共同促成这个场景，我们可以简单概括为康斯坦丁的戏剧以失败告终；阿尔卡金娜察觉到特利哥林与妮娜之间的暧昧；阿尔卡金娜与康斯坦丁发生冲突，他俩都害怕失去各自的爱人——阿尔卡金娜爱着特利哥林，而康斯坦丁爱着妮娜；玛莎和多尔恩迎来剧终。斯坦尼斯拉夫斯基把契诃夫的剧本和他本人的指导评论并置，分别位于手册的正反页。下列加粗的数字为连续的场景，以供二者文本相互参照诠释。在俄罗斯原著中，斯坦尼斯拉夫斯基在每一页都对自己的注释重新编号，总是从序号"1"开始。还需要注意的是，由于这次改变了场景的节奏，英文译者便增加了契诃夫

文本中没有的停顿标记。

契诃夫的文本：	斯坦尼斯拉夫斯基的指导：
玛莎：我太痛苦了！没有人，没有人知道我有多么痛苦！（她将头轻轻靠在多尔恩的胸口）我爱康斯坦丁！ 多尔恩：大家都疯了嘛！都疯了！到处都是爱恋……这魅惑人的湖水啊！（温柔地）114 我的孩子，要我怎么帮你呢？帮什么呢？……我要怎么做呢？……115	114 玛莎啜泣着，屈膝将头枕在多尔恩的腿上。保持15秒。多尔恩轻抚着她的头。狂乱的华尔兹声更响了，教堂的钟声、蚂蚁的歌声、青蛙的叫声、秧鸡的叫声、守夜人的敲门声，以及各种其他夜间活动的声音。115 幕落。[42]

显然，斯坦尼斯拉夫斯基规范了演员们的动作和手势，对契诃夫的舞台指导做了补充。因此，当玛莎透露和重复信息的时候，玛莎的头从多尔恩的胸部移到他的膝盖。更重要的是，这一动作之后停顿的时间精确到15秒：一是因为这给予了演员空间来确认他们彼此之间的情感；其次，就像乐谱上的停顿一样，它也是整首曲子音乐性不可或缺的组成部分。它的音乐性因音调和音色的对比而令人印象深刻，如华尔兹、铃铛和青蛙等相对比，其中玛莎的啜泣也是一种声音。这种多音夜曲帮助演员们，尤其是玛莎，找到他们内心的情感基调，这样玛莎的啜泣声就不仅仅是"噪音"了。同样值得注意的是这首曲子的抒情和诗意，尽管这样的意境可能会被玛莎跪在多尔恩的膝盖旁夸张的抽泣所破坏。还要注意的是，斯坦尼斯拉夫斯基的幕布落在了一个非常精确的点上，就在第二个"What（什么）?"之后。

斯坦尼斯拉夫斯基作为导演，对契诃夫作品的回应十分具有想

象力，同时也可视为是对演员的指导。在此，以停顿为例。停顿是他为契诃夫创作的手记中一个突出的特点。大多数时间按照 5 秒、10 秒、15 秒或组合式精准划分，并发挥多重效果：心理、情感、结构、叙述、音乐以及达到拥抱人生精神维度的目的，这也是斯坦尼斯拉夫斯基一直在他的作品中强调的"人类的精神生活"。这个例子在第四幕中出现的时间相对较短。第三幕结束已经过去两年了。多尔恩刚刚问了康斯坦丁是否知道妮娜的近况。多尔恩对康斯坦丁"说来话长"的回答是，让他"长话短说"——这是契诃夫典型的冷幽默。契诃夫在这段对话之后加上了"停顿"。斯坦尼斯拉夫斯基标注下的停顿是这样的：

> 37. 一个停顿。康斯坦丁双手扶着头，双肘搁在膝盖上。他的目光固定在一点上。多尔恩坐在椅子上摇晃着，随着康斯坦丁讲述的故事变得越来越悲伤，也摇晃得越来越慢。最后，在停顿的时候，他完全停止了摇晃。整个场景就是这样进行的。他们都一动不动，好像被冻住了一样。麦德维坚科回到炉子旁。在康斯坦丁故事的开头，玛莎走到波琳娜身边，波琳娜搂着她，抚摸着她的头，把她紧紧地搂在怀里。（我想她们两人彼此理解，各自都有自己的苦恼。）玛莎脸上的表情也在不断变化。[43]

这份指导清晰地展现了斯坦尼斯拉夫斯基将上面提到的所有目的都纳入考虑之中，并把它们编织成一份生动的乐谱，像演奏音乐一样，在表演时刻，由演员作曲，从各个层面上流淌出来。

第三个例子选自第四幕结尾处，突出了康斯坦丁和妮娜在"内心"或"心理"现实主义方面的心理情感互动：

契诃夫的文本：	斯坦尼斯拉夫斯基增添的文本：
康斯坦丁：妮娜，我诅咒过你，恨过你，撕毁了你的来信与照片，但我又时刻知道我属于你，我的心永远属于你。妮娜，我不能停止对你的爱意。自从我失去了你，自从我的故事得以出版，生活对我来说已经无法忍受了。我忍受着痛苦……我仿佛一个90岁的老人。我祈祷你回来，我亲吻你走过的土地。无论我往哪里看，我都能看见你可爱的脸庞、你甜美的微笑，这是投射进我人生中最美时光里的阳光…… 妮娜：（混乱）他为什么要说起这个？为什么呀？ 康斯坦丁：119 妮娜，我在这个世界上是孤独的。没有一个人的爱可以温暖我。我很冷，很冷，就像住在地牢里一样，我写的东西都是干巴巴的、无情的、阴郁的。留下来，妮娜，我恳求你！或者让我跟你一起走！ 妮娜迅速地戴上帽子，披上斗篷。	**119.**（康斯坦丁欣喜若狂地抓住她的手，吻了吻。妮娜试图松开手，转过身去，以免他看到她的脸。康斯坦丁却离她越来越近。）[编者注释说这里曾被聂米罗维奇-丹钦科用黑色铅笔划掉，他肯定在一直"监视"着斯坦尼斯拉夫斯基，这也是他向契诃夫保证过的。] **120.** 妮娜穿过整个舞台，跑向落地窗（原文如此），在那里戴上帽子，披上斗篷。康斯坦丁跟在她身后。 **121.** 在任何情况下都不能停顿。 **122.** 她打开落地窗（原文如此）出去（风吹进房间的声音）。然后她停了下来，靠在门框上抽泣起来。靠着路灯柱的康斯坦丁一动不动地站着，凝视着妮娜。风从敞开的门呼啸而过。"请给我一些水好吗？"她抽泣着说。 **123.** 康斯坦丁慢慢地走开（水

120 康斯坦丁：妮娜，为什么？天哪！（看着妮娜穿戴好；一个停顿。） **121** 妮娜：我的马车在门口等我……请别送我。我自己走……（哭泣） **122** 能给我一杯水吗？**123** 康斯坦丁（递给妮娜一杯水）：你要去哪？ 妮娜：去城里。（一个停顿。）**124** 你母亲在吗？**125**	壶靠近舞台前面的镜子），把水倒进玻璃杯里（玻璃杯碰击水壶的声音），然后递给她。一个停顿。妮娜喝下。（在餐厅里的谈话） **124.** 妮娜用手帕擦去眼泪，忍住了啜泣。康斯坦丁手里拿着玻璃杯，一动不动地站着，倚在灯柱上，呆呆地望着一个地方。这就是他真正死亡的地方。 **125.** 妮娜说话时忍住了啜泣。[44]

在这个场景中，尤为重要的是行为中人物塑造的精确性、复杂性和细微差别，即"心理现实主义"，这也是斯坦尼斯拉夫斯基一直致力探索的。但这并非一帆风顺，无论成功与否，妮娜的"从整个舞台到落地窗前的奔跑"属于他将内在的心理驱动力与外在的身体表现相结合的初步尝试。这是心理生活动力原理的雏形，也是让·贝内代蒂（Jean Benedetti）的译著《演员的自我修养》（*An Actor's Work*，2008 年）中所探讨和强调的"体系"的一部分。

妮娜"如何"逃跑以及类似关于真实表演的问题催生了斯坦尼斯拉夫斯基的"情感记忆"技巧，这需要演员从内心来挖掘以演好角色。在斯坦尼斯拉夫斯基看来，真实是与自发、系统、自然的行为联系在一起的，但可通过他不断描述的艺术"法则"而形成。诀

窍就在于找到自然表演的艺术,而这一说法无疑导致了以"自然主义"误读斯坦尼斯拉夫斯基的艺术目标。正是为了这种表演,他开始设计"系统"性的心理和身体练习。斯坦尼斯拉夫斯基对康斯坦丁的评论是"这是他真正死亡的地方",将人们的注意力引向了"灵魂"的内部运动,即斯坦尼斯拉夫斯基所指的内心。提示基本上也是要求演员什么也不做,只是"死气沉沉"特别空洞地看着,这正是对自然表演的呼唤。在这一点上,斯坦尼斯拉夫斯基很清楚,导演和演员面临的挑战是,在说了什么、没说什么、做了什么和没做什么之间的某个间隙,去体现那个看不见的时刻,角色死亡发生的时刻。还要注意的是,斯坦尼斯拉夫斯基拒绝了契诃夫文本中的停顿,这是一个不同寻常的举动,因为他几乎痴迷于使用停顿。但在这里,他作为导演似乎想要一种连贯动作下戏剧般的紧迫感。

斯坦尼斯拉夫斯基通过身体动作塑造"细节"的能力在第四幕的这段中表现得非常明显,《万尼亚舅舅》《三姊妹》和《樱桃园》的导演手册中都淋漓尽致地体现了这些细节。然而,这不仅仅通过动作来表达感觉。在《海鸥》中,斯坦尼斯拉夫斯基实际上是在"重组材料,赋予其不同于作者的形状"[45]。这之所以可行,是因为斯坦尼斯拉夫斯基已经把戏剧和文学区分开了。早在1909年上演屠格涅夫的《乡间一月》(*A Month in the Country*)时,他已经明确区分了"文学戏剧"和"动作戏剧"。[46] 在这部作品中,斯坦尼斯拉夫斯基用舞台动作逻辑代替了文本逻辑,即需要删除屠格涅夫文本中的一些场景,而为了舞台工作流畅增加新场景。斯坦尼斯拉夫斯基的处理方式表明,戏剧本身就是一种艺术。在这种情况下,导演不仅是作者思想的翻译者,而且也是另一个独立实体的创造者。

形体动作表演

导演身份和作品原著的身份问题是斯坦尼斯拉夫斯基与聂米罗维奇-丹钦科两人矛盾关系的症结所在。这一问题在制作《海鸥》时尚不明显,但在《乡间一月》时已到了无法挽回的地步。因为涅米罗维奇除了是一位有主见的导演,他还花费了大量心血成为一名剧作家,对他来说剧本至关重要。相反,斯坦尼斯拉夫斯基在作品《三姊妹》之后,就开始质疑作家至高无上的地位,这从他 1902 年的笔记中可以窥见一斑:

> 作者在纸上书写,而演员用身体在舞台上书写。
> 歌剧的乐谱不是歌剧本身,剧本不是戏剧,直到两者都在舞台上血肉相连。
> 戏剧是文学、音乐、生动的文字、鲜活的人物、灵动的动作和舞蹈在真实的艺术背景下的综合体。[47]

强调演员用身体书写必然给剧院带来不同的观点。它不仅继承了瓦格纳整体艺术的观点,强调戏剧是"综合体",还强调了对演员自主性的信任,因为演员不是作者语言的模仿者,而是他们自己非文字语言的创作者。随后,在 1909 年上演《乡间一月》期间,斯坦尼斯拉夫斯基写道:这样的演员

> 把诗人的作品,即有创造力的作家的作品,作为自己的创作主题,并且和诗人一样独立地进行创作,虽然他们并非以语言的形式,而是以形象的形式。诗人用词句来创造,而演员的创造虽不可言传但可意会。[48]

无疑，我们可以通过这些思想模型发现"体系"的种子，因为它对想象力和其他心理、生理训练技巧的渴求都是为了帮助演员用身体来书写言外之意。

这时，斯坦尼斯拉夫斯基已经不是他曾经的"独裁导演"，也就是克罗奈克所建立的形象了，他改变了很多。尽管他进行了自我批评，但在他看来，出现克罗奈克这样的导演是"缺乏训练有素的演员"的结果，在他们缺席的情况下，"一部作品的重心就转移到了舞台上。为了代言每个人的创造性，导演变成了一个独裁者"[49]。（我们将在第五章中看到，斯坦尼斯拉夫斯基同时代的戈登·克雷也经历过这种情况。）作为导演，斯坦尼斯拉夫斯基对"体系"钻研得越多，就越能把重心转移到演员身上，如此避免了"导演的才能"掩盖了糟糕的表演。[50] 这不仅意味着导演和演员们围坐在桌边，通过阅读和阐释剧本来消除导演操控力，这也是当时莫斯科艺术剧院里普遍接受的做法，尤其是应用在契诃夫作品制作中；这也意味着一种完全不同的方法，即演员从一个既定节目的一开始，便根据自创台词法进行设计，在动作中，运用他们的身体来表演。同时，这也带来了视角的转变，从"情感记忆"转向"身体动作方法"。一方面，每一个动作始发于身体而非认知；另一方面，无意识的复苏触发了思维里和行动中的自我意识、精神状态以及扮演角色所需的情感。二者都是通过"肢体动作方法"完成的。在这个过程中，导演是一个提示者、帮助者、引导者——用斯坦尼斯拉夫斯基的话说，实际上就是一个"助产士"。

斯坦尼斯拉夫斯基采用这种方法开辟出了导演的另一个维度，即教育者的维度。当然，与聂米罗维奇-丹钦科所谓的"指导演员如何表演"的教师不同，斯坦尼斯拉夫斯基指的是从演员身上发掘

个性、促进他们自我赋权的教师。1934 年至 1938 年间,斯坦尼斯拉夫斯基对演员进行的最后一次实验训练中产生了一种刻苦的动作排练方法,即"用身体写作",这也是一种掌握剧本结构和顺序的途径。这种方法被称为行动分析或主动分析,与斯坦尼斯拉夫斯基早年推广的"圆桌论坛"的讨论所提倡的研究纸上文字正好相反。玛丽亚·克内贝尔和米哈伊尔·克德罗夫(Mikhaïl Kedrov)传承了这一方法,并于 1948 年成为斯坦尼斯拉夫斯基剧院的导演。他们尝试将剧本结构与表演结合。这种基于自创台词练习法的创作模式,如同上文提到的"肢体动作方法",寻求与所选文本的结构相一致,但其主导者为演员。在这一过程中,导演是一个重要的存在,他帮助演员在排练中走好他们的路线,促使设想的作品具有生命力,活在当下,活在舞台上,也正如斯坦尼斯拉夫斯基所说的:"在这里,今天,现在。"这里的导演似乎已经被抹去了,但事实上,他/她的投入已经融入了这部作品,因为演员是戏剧表演的媒介。为此,借用斯坦尼斯拉夫斯基的话说,"重心"不能完全走向"演出"。在其他国家,这种好似看不见摸不着但实际完全存在的导演方法的继承者不是别人,正是耶日·格洛托夫斯基,我们将在本书后面的章节进行专题讨论。

注释:

[1] 参阅克里斯托弗·因斯主编:《自然主义剧场资料手册》(*A Sourcebook on Naturalist Theatre*),伦敦和纽约:劳特利奇出版社,2000 年,第 77 页。

[2] 艾林·弗兰茨年轻时曾与科西马·李斯特保持着亲密的友谊。科西马的第一任爱人是音乐家汉斯·冯·彪罗,他被乔治公爵任命为梅宁根宫廷剧院的指挥。众所周知,冯·彪罗对瓦格纳作品的热情导致了科

西马与瓦格纳的绯闻,她于 1869 年离婚并与他再婚。1876 年,公爵和艾林在拜罗伊特观看了演出;而 1877 年,瓦格纳和科西马在梅宁根执导自己的作品。

[3] 斯坦尼斯拉夫斯基观看过梅宁根 1890 年在莫斯科演出的《恺撒大帝》,也对他们在 1895 年巡回演出时增加的剧目《威尼斯商人》印象深刻。

[4] 艾伯特·伯梅尔(Albert Bermel)译:《戏剧中的自然主义》,选自埃里克·本特利(Eric Bentley)主编,《现代阶段理论》(*The Theory of the Modern Stage*),哈蒙兹沃斯:企鹅图书出版社,1976 年,第 359、364、365 页。

[5] 法国国家图书馆,手抄本,NAF 10345 之后,第 14—15 页。

[6] 伯梅尔译:《戏剧中的自然主义》,第 369 页之后。

[7] 安托万批评梅宁根旗下演员,因为他们的服装虽然精准符合时间和地点的要求,但在材质上有问题,过于崭新和干净。参阅琼·肖蒂(Jean Chothia):《安德烈·安托万》,剑桥大学出版社,1991 年,第 61 页。

[8] 安托万的舞台指导和导演实践细节可参考肖蒂的《安德烈·安托万》,此处第 7—10 页。

[9] 参阅肖蒂:《安德烈·安托万》,第 14 页。

[10] J. T. 格兰,参阅迈克尔·奥姆(Michael Orme):《J. T. 格兰:一个先驱者的故事(1862—1935)》(*J. T. Grein: The Story of a Pioneer, 1862-1935*),伦敦:穆雷出版社,1936 年,第 70 页。

[11] 参阅肖蒂:《安德烈·安托万》,第 132 页。

[12] 使用这些屏风的作品包括叶芝的《沙漏》(1911 年)和《在贝勒海滩上》(1914 年)。

[13] 舞台效果的讨论由吕涅-波提出。参阅贝蒂娜·纳普(Bettina Knapp):《戏剧导演的统治:安托万和吕涅-波》,《法语评论》,第 61 卷第 6 期(1988 年 5 月),第 871 页之后。

[14] 观点由瓦格纳在 1849 年的文章中阐述：《艺术与革命》(*Die Kunst und die Revolution*) 和《未来的艺术品》，并且在《歌剧与戏剧》(1851 年) 中详细展开。

[15] 理查德·瓦格纳著，朱利叶斯·卡普主编：《瓦格纳书信集》(*Gesammelte Schriften und Briefe*)，莱比锡：赫西和贝克尔，1914 年 (IX)，第 21 页。

[16] 尽管这不是此类设计的首创，因为至少有一个更早的例子，但在 1837—1839 年间，瓦格纳曾在里加的剧院担任指挥者，拜罗伊特节日剧院证明了这种形式的成功，是迄今为止最著名的例子。

[17] 理查德·瓦格纳：《拜罗伊特节日剧场》(莱比锡，1873 年)，参阅赫伯特·巴斯 (Herbert Barth)，《山坡上的节日剧场》(*Der Festspielhügel*)，慕尼黑：李斯特出版社，1973 年，第 11 页。关于拜罗伊特节日剧院及其舞台的更全面的讨论，参阅威廉斯的《理查德·瓦格纳与节日剧院》，第 117 页之后。

[18] 阿皮亚执导的戏剧作品只有五部：两部独幕剧 (1903 年在巴黎举行了一场个人的私人性表演)；《奥菲欧》，与赫勒劳的达尔克罗兹合作 (1912—1913 年)；《特里斯坦》(1923 年)；一场在日内瓦举行的爱国庆典 (1925 年)。除了奥斯卡·魏特林执导的《指环》系列的两部之外，阿皮亚的设计还被用于两部后续作品的布景设置，《给玛丽带来的消息》由作家克洛代尔亲自执导 (赫勒劳，1913 年)，埃斯库罗斯的《普罗米修斯》(巴塞尔，1925 年) 同样由魏特林执导。

[19] 有关阿皮亚与象征主义之间关系的更为详细的讨论，参阅理查德·比彻姆 (Richard Beacham)：《阿道夫·阿皮亚：戏剧艺术家》(*Adolphe Appia: Theatre Artist*)，剑桥：剑桥大学出版社，1987 年，第 3—5 页。比彻姆还对阿皮亚与拜罗伊特的关系进行了综合分析，第 150 页之后。

[20]《演员、空间、灯光与绘画》(1920 年，第 105 页) 和《韵律舞蹈与戏

剧》(1911年，第74页)，沃尔瑟·福尔巴赫（Walther Volbach）译（选自阿皮亚专题，贝尼克图书馆，耶鲁大学）。

[21]《导演处理的改革新理念》(第28页)，沃尔瑟·福尔巴赫译（阿皮亚专题，贝尼克图书馆，耶鲁大学）。

[22] 拜罗伊特的纪念项目，参阅卡尔·雷伊尔（Karl Reyle）：《阿道夫·阿皮亚和新舞台》，摘于《美国-德国评论》，1962年，8—9月刊，第19页。

[23] 雅克·科波：《阿道夫·阿皮亚的艺术与作品》，选自《喜剧报》，1928年3月12日。

[24] 他还与奥托·布拉姆和马克斯·莱因哈特在柏林短暂合作，为伟大的意大利悲剧作家埃莉奥诺拉·杜斯和诗人叶芝设计了作品，并为伊莎多拉·邓肯的现代舞蹈表演设计了布景。

[25] 虽然格洛托夫斯基在各种文本中都谈及斯坦尼斯拉夫斯基，特别是在他的演讲及其他口头报告和评论中，可以说他对这位俄罗斯戏剧实践者最丰富的反思可以在他发表的演讲《回应斯坦尼斯拉夫斯基》中找到，很遗憾这篇演讲似乎没有英文版本，但可以参考波兰文的意大利语翻译，"Risposta a Stanislavsky" *in Opere e sentieri. Jerzy Grotowski*, *tetsi 1968 - 1998*，II（安东尼奥·阿蒂萨尼［Antonio Attisani］和马里奥·比亚吉尼［Mario Biagini］主编，罗马：布尔泽尼出版社，2007年，第45—64页）。同样，巴尔巴的著作也提供了一系列他对"大师"的观察，但也许没有哪一个能像他在采访中的评论那样简洁，见《尤金尼奥·巴尔巴对话玛丽亚·谢福特索娃：重塑戏剧》，选自《新戏剧季刊》(*New Theatre Quarterly*)，2007年第23期，第99—114页。彼得·布鲁克在著作中总是对自己受到的影响避而不谈，而在他的两部类似论文的著述中斯坦尼斯拉夫斯基却是不容忽视的人物。一篇是《谁在那里？》(*Who's There?* 1996年)。另一篇是《为什么？为什么？》(*Why? Why?* 2010年)，主要由

世阿弥元清、阿尔托、克雷和梅耶荷德的文本汇编而成。无论如何，布鲁克就像直接影响他的格洛托夫斯基，将其归因于戏剧实验室和以演员为中心的戏剧概念，而这又间接地与斯坦尼斯拉夫斯基联系在一起。

[26] 1936年，契诃夫来到英国的达林顿府教表演之后，成为英国化的"迈克尔"。

[27] 让·贝内代蒂编译：《莫斯科艺术剧院信札》(*The Moscow Art Theatre Letters*)，伦敦：梅休因出版社，1991年，第225页；原文斜体字。

[28] 同上。

[29] 让·贝内代蒂编译，伦敦和纽约：劳特利奇出版社，2008年。

[30] 约翰·科诺斯（John Cournos）译：《我在俄罗斯剧院的生活》(*My Life in the Russian Theatre*)，伦敦：杰弗里·布莱斯出版社，1968年，第155页。

[31]《莫斯科艺术剧院信札》，第165页。

[32] 康斯坦丁·斯坦尼斯拉夫斯基著，玛丽亚·谢福特索娃译：《导演笔记》(*Zapisnye Knizhki*)，莫斯科：瓦格里斯出版社，2001年，第196页。

[33] 同上，第172—173页。

[34] 同上。

[35]《莫斯科艺术剧院信札》，第33页。

[36] 同上，第64页。

[37] 同上，第120页。

[38] 同上，第185和186页。

[39] 同上，第37页。

[40] 威尔逊对"并置"的评论体现在马克·奥本豪斯的录像中：《海滩上的爱因斯坦：歌剧中不断变化的形象》(*Einstein on the Beach: The Changing Image of Opera*)，奥本豪斯电影/布鲁克林音乐学院制作，

1985年。

[41] 这一短语出现在康斯坦丁·斯坦尼斯拉夫斯基的著作《演员的自我修养》,让·贝内代蒂译,伦敦和纽约:劳特利奇出版社,2008年,第99页;选自《专注和注意力》章节,第86—118页。

[42] 大卫·马格沙克(David Magarshak),S. D. 巴卢哈特(S. D. Balukhaty)编译:《斯坦尼斯拉夫斯基执导的〈海鸥〉》(*The Seagull Produced by Stanislavsky*),伦敦:丹尼斯·多布森出版社,1952年,第174—175页。俄文本参阅 S. D. 巴卢哈特:《莫斯科艺术剧院上演的〈海鸥〉:斯坦尼斯拉夫斯基的导演笔记》(*Chaika v Poctanovke Moskovskovo Khudozhestvennovo Teatra, Rezhisserskaya Partitura KS Stanislavskogo*),列宁格勒:艺术出版社,1938年,第166—167页。

[43] 同上,第259页;俄文本,第261页。

[44] 同上,第278—279页;俄文本,第282—285页。

[45] 大卫·理查德·琼斯(David Richard Jones):《工作中的伟大导演》(*Great Directors at Work*),伯克利和洛杉矶:加利福尼亚大学出版社,1986年。

[46] O. A. 拉基夫赫瓦(O. A. Radishcheva):《斯坦尼斯拉夫斯基和聂米罗维奇-丹钦科:戏剧关系史(1909—1917年)》(*Stanislavsky i Nemirovich-Danchenko: Istoria Teatralnykh Otnoshenyi, 1900—1917*),莫斯科:演员·导演·剧院出版社,1999年,第19页。

[47] 引自让·贝内代蒂译,斯坦尼斯拉夫斯基著:《我的艺术生活》,伦敦:梅休因出版社,1999年,第124页。

[48] 引自玛丽亚·谢福特索娃译:《斯坦尼斯拉夫斯基和涅米罗维奇-丹钦科》,第20页。

[49]《我的艺术生活》,第114页。

[50] 同上。

延伸阅读:

Beacham, Richard. *Adolphe Appia: Theatre Artist* (Directors in Perspective), Cambridge University Press, 1987.

Benedetti, Jean. *Stanislavsky: His Life and Art, A Biography*, London: Methuen, 1999.

Carnegy, Patrick. *Wagner and the Art of the Theatre*, New Haven, CT: Yale University Press, 2006.

Carnicke, Sharon Marie. *Stanislavsky in Focus: An Acting Master for the Twenty-First Century*, London and New York: Routledge, 2009.

Chothia, Jean. *André Antoine* (Directors in Perspective), Cambridge University Press, 1991.

Innes, Christopher. *Edward Gordon Craig: A Vision of Theatre*, Amsterdam: Harwood Academic Publishers, 1988.

Knapp, Bettina. *The Reign of the Theatrical Director: French Theatre, 1887–1924*, Troy, NY: Whitston, 1988.

Koller, Anne Marie. *The Theater Duke: Georg II of Saxe-Meiningen and the German Stage*, Stanford University Press, 1984.

Merlin, Bella. *Stanislavsky*, London and New York: Routledge, 2003.

Stanislavsky, Konstantin. *An Actor's Work*, trans. Jean Benedetti, London and New York: Routledge, 2008.

My Life in Art, trans. Jean Benedetti, London and New York: Routledge, 2008.

Worral, Nick. *The Moscow Art Theatre*, London and New York: Routledge, 1996.

第三章　戏剧性导演

弗谢沃洛德·梅耶荷德：喜剧艺术与生物力学

梅耶荷德是 20 世纪最大胆的实验家之一，他探索了各种令人叹为观止的戏剧创作手法，正是在他的带领下，开始出现戏剧的导演方向。和斯坦尼斯拉夫斯基一样，他也是一名演员，并在斯坦尼斯拉夫斯基的《海鸥》中扮演了康斯坦丁·特里波列夫，取得了巨大的成功，他还在全国各地以及圣彼得堡著名女演员薇拉·科米萨尔日芙斯卡娅（Vera Komissarzhevskaya）的剧院演出。尽管他是一名享有盛誉的演员，但他还是全身心投入于导演工作，其中包括他在马林斯基剧院（Mariinsky Opera）制作的作品。他最后一次登台演出是在 1916 年至 1917 年亚历山大剧院（Aleksandrinsky Theatre）的会演期间。这座剧院十分庄严，与马林斯基剧院一样，也是圣彼得堡帝国剧院的一部分。在排练中，他继续代理演出，向演员们"示范，示范，再示范"。[1] 他的即兴表演技巧和"瞬间灵感"的才能使他成为一名杰出的演员兼示范者——这一角色对他一生的导演工作至关重要。与斯坦尼斯拉夫斯基的不同之处在于，梅耶荷德首先把自己定位为导演。

1908 年至 1917 年，梅耶荷德在亚历山大剧院担任舞台指导。考虑到剧院与贵族精英的紧密联系，他本不太可能在这里任职。事

实上，是剧院开明的总经理将他引进剧院，为沙皇体制下的剧院注入了新活力。正是在亚历山大剧院时期，梅耶荷德化名达佩尔图托博士（Doctor Dapertutto），开办了剧场工作室，用来培训演员。回到莫斯科后，他继续沿用这一形式。剧团的许多学生日后都成了杰出的表演家。训练演员也为他和他的团队提供了基本的艺术理解，为他的导演工作奠定了基础。经过1917年十月革命后的一系列动荡，1920年，梅耶荷德被苏联政府召回莫斯科。对于苏联政府，他持公开支持态度。此后，除了20世纪30年代在圣彼得堡（后改名为列宁格勒）导演了一两部作品之外，他几乎只在莫斯科担任导演。在遭受了难堪的政治攻击和羞辱之后，尤其是他的剧院也倒闭了，他于1939年前往列宁格勒寻求他的职业前途。1939年6月，他在列宁格勒因莫须有的罪名被捕，被押解回莫斯科，关押在臭名昭著的卢比扬卡（Lyubyanka）监狱，在那里他不断受到非人的折磨，一直到1940年2月被处决。可以说，直到生命的最后一刻，他仍然是一名共产主义者，献身于苏联并致力于用戏剧作品来变革苏联社会。

戏剧性、风格化与怪诞

梅耶荷德的作品传记中有几个细节揭示了他导演活动范围之广，这些活动促使他不断创新戏剧形式。和布莱希特相似（见第四章），梅耶荷德的创新模式是借鉴了游乐场、市场等其他类型的受欢迎的表演，并且通过重新发现被历史湮没的习俗，尤其是宗教仪式，将其与古希腊悲剧相联系，以及忘我地发掘喜剧艺术，他对于喜剧的执着只有二战后乔尔焦·斯特雷勒（见第六章）可与他比拟。他不排斥主流戏剧的传统，融合了不同的表演和视觉形式，并与建筑师、设计师、画家、雕塑家和剧院之外的其他从业者密切

合作。

　　这类合作不仅是梅耶荷德创造力的主要来源，也让他更接近克雷曾设想的"整体"作品的理想。克雷也是梅耶荷德的模范导演兼设计师。梅耶荷德在他的职业生涯中与各类作曲家合作，在戏剧中加入了音乐，以期在艺术之间建立一个动态的界面。其中最引人注目的是迪米特里·肖斯塔科维奇（Dmitry Shostakovich），他受聘在剧院里弹钢琴，并于1929年受邀为弗拉基米尔·马雅可夫斯基的《臭虫》（*The Bedbug*）谱曲。马雅可夫斯基当时已经以反传统的先锋派而出名，肖斯塔科维奇也正因为打破常规的创作而饱受质疑。梅耶荷德邀请同样激进的建构主义艺术家亚历山大·罗德琴科（Aleksandr Rodchenko），他同时也是雕刻家、平面设计师、摄影师，来设计这部作品：正是罗德琴科引进了透视法。

　　梅耶荷德是第一个执导过马雅可夫斯基所有剧本的人，而马雅可夫斯基也是同时代俄罗斯作家中唯一一位在艺术和政治上都与梅耶荷德能产生如此深刻共鸣的剧作家，以至于为了满足梅耶荷德的导演需求，马雅可夫斯基毫无异议地改写了他的剧本。

　　亚历山大·勃洛克著有神秘主义、象征主义之作《杂耍艺人》（*The Fairground Booth*）。梅耶荷德早期与其合作，并于1906年在科米萨尔日芙斯卡娅的剧院上演。与多年后《臭虫》碰撞之声截然不同，梅耶荷德高度肢体表达的作品中暗流涌动着一丝神秘感。在这部作品中，他扮演皮埃罗（Pierrot），为这部作品贡献了自己非凡灵动，甚至芭蕾舞般的表演。作为导演，梅耶荷德的关注中心并不是这部作品的神秘色彩，因为他一直将其看作讽刺作品，在其1908年和1914年的版本中更是如此，这些版本也是他最初作品的续作，也表明了他对这一作品的重视。相反，他主要关注的是柯伦巴因（Columbine）、皮埃罗和哈利奎恩（Harlequin），以及他们为

探索即兴表演、木偶戏、面具、舞蹈、歌曲和喜剧风格的笑话和哑剧所提供的机遇。

演出的舞台中央搭建了一个小型的露天市场摊位，还配置了幕布、提词盒等。当摊位被拉进舞台展区时，所有的机械装置——绳子、滑轮、电线——都被观众看得清清楚楚。此外，梅耶荷德利用前舞台和剧场包厢进行表演（哈利奎恩就是通过其中一个包厢快速逃离的），由此开始了表演空间的扩展。这完全出于他对空间规划的痴迷，每个空间都是为手头作品量身定制的。在这方面，梅耶荷德实现了自己的抱负，成为一名导演兼设计师，更重要的是，成为一名无所不能的导演。在20世纪30年代中期，他曾说过"导演必须是剧作家、艺术家（舞台设计师）、音乐家、电工、裁缝"等。[2]

导演的"必要"素养

导演必须了解构成戏剧艺术的所有领域。我曾有机会观看爱德华·戈登·克雷的彩排，总是折服于他没有大声嚷嚷"给我忧郁的灯光！"，而是准确地说："打开3号和8号灯！"他甚至可以和木匠进行专业的交谈，尽管他自己可能造不出一把椅子……当服装保管员拿来新完成的服装时，导演不能哼哼唧唧，"这里紧一点，这里松一点"，而要准确地指出，"把这个缝撕开，在这里放一根金属丝"。只有这样，懒惰的助手才不会像他们通常做的那样，认为这是不可能改变的，你也不必听信他们的话。斯坦尼斯拉夫斯基为了理解舞台艺术的本质，在巴黎学习了制版剪裁。

导演必须知道如何安排一切。他没有权利像一个专门研究儿童疾病或性病的医生那样……一个导演如果只会拍悲剧，

> 而不知道如何拍喜剧或滑稽剧,那他注定要失败,因为在真正的艺术中,高雅与低俗、苦涩与滑稽、光明与黑暗总都是对立统一的。
>
> 我是一个涉及面很广的演员:我扮演喜剧和悲剧角色,甚至还扮演过女性角色。我学习过音乐和舞蹈,除此之外,还学习过法律,为报纸撰稿,从事翻译。我认为自己是一个文学家和教师,这一切对我的导演工作都很有帮助。如果我还知道其他的专长,它们也会很有用。一个导演必须上知天文,下懂地理。有一句习语说的是,专业的"专"贵在"窄",而导演却是世界上最广泛的专业。
>
> 亚历山大·格拉德科夫《梅耶荷德谈话录·梅耶荷德的排练》,第 126—167 页

导演叶夫根尼·瓦赫坦戈夫(Yevgeny Vakhtangov)是斯坦尼斯拉夫斯基的学生,他在日记中写道:"这是一位天才的舞台导演……他的每一部作品本身就是一部新的戏剧,每一部都可能引导一种新的潮流。"[3] 这种预见产生于 1921 年,也就是梅耶荷德再次进行改革之前。首先是《宽宏大量的王八丈夫》(*The Magnanimous Cuckold*,1922 年)中精彩的蒙太奇,然后是《钦差大臣》(*The Government Inspector*,1926 年),这是他整个职业生涯中独一无二的具有成熟情节结构的作品。然而,这一切都发生在梅耶荷德在亚历山大剧院的最后一部作品之后,这也是该剧院有史以来承担的最昂贵的项目,即高贵华丽的《假面舞会》(*Masquerade*)。《假面舞会》是米哈伊尔·莱蒙托夫(Mikhail Lermontov)关于上流社会阴谋和复仇谋杀的戏剧幻想曲。1917 年 2 月,它在街头的枪声中上

演，预示着十月革命的到来。亚历山大·戈洛文（Aleksandr Golovin）担任过狄亚格列夫（Diaghilev）领导的俄罗斯芭蕾舞团的设计师，也参与了这部作品的设计与服装。这场无与伦比的视觉盛宴标志着一个时代的结束。

当时帝国剧院的芭蕾舞和歌剧已经将华丽的视觉作为其形式上的一个既定特征，而梅耶荷德发明的这种夸张的有声戏剧形式是指《杂耍艺人》中本能的、受欢迎的世界。他在精心创作的结尾，加入了一个意想不到的元素：一个陌生人戴着一顶喜剧风格的面具，戴着帽子，披着斗篷。在梅耶荷德看来，陌生人角色在莱蒙托夫的剧本中是个更具有强烈命运感色彩的人物，他像乐团指挥一般指挥着音乐的主题。这部作品无疑证明了梅耶荷德在每一部作品中都能创造出"一种新戏剧"的能力。然而，正如米哈伊尔·契诃夫所指出的，梅耶荷德"无法忍受等待，他内心的某种东西一直在敦促他"，而这也妨碍了他在以后的作品中牢牢地确立和巩固这些新趋势。[4] 梅耶荷德不停歇的实验精神如此强烈，甚至激发了同样渴求实验的毕加索，他开玩笑地告诉梅耶荷德，他把他视为竞争对手。[5] 继《假面舞会》之后，他的下一部"新戏剧"是1918年的《神秘滑稽剧》（*Mystery-Bouffe*），这是马雅可夫斯基关于资本主义被乌托邦式的后革命未来击败的讽刺寓言。如今，导演梅耶荷德正受到席卷全国的政治动荡的影响。

《假面舞会》和《神秘滑稽剧》是梅耶荷德导演多样化发展的里程碑，《杂耍艺人》作为广为流行的戏剧，拒绝以文学为导向的文本解读，不重视人物的塑造和舞台技术细节的宣传，却是他毕生反对写实或幻想类戏剧斗争中第一次毫无疑问地取得成功的战斗，无论这是基于梅宁根式的自然主义还是斯坦尼斯拉夫斯基式的现实主义。用他的话说，这是一部"纯粹戏剧化"的作品，既然达到了

这个目的，就没有回头路可走了。[6] 梅耶荷德所指的"戏剧性"是具体的。它与俄国形式主义作家维克多·什克洛夫斯基（Viktor Shklovsky）所提出的"文学性"概念相关，即文学固有的特性让文学独一无二；文学不可简化的本质不是，也不可能是，"像生活一样"的复制品。戏剧性，与之相似，指的是什么能使戏剧本身不可简化。而对梅耶荷德来说，这一原则必然要求以这样一种方式进行指导，即有意提高戏剧本身作为一种活动的趣味性、艺术性、技巧性和乐趣。这是一种不同于"生活"的活动。

梅耶荷德还与什克洛夫斯基分享了这样一种观点，即艺术形式不能仅仅假装存在，就好像它们是自己产生的一样。梅耶荷德认为，幻想戏剧一直依赖于"第四堵墙"，对于其而言这种伪装是不可避免的。因此，"戏剧化"是一种表现导演是如何指导的必要，也就是说，当一件作品正在完成时，要表现出准备就绪的过程。在这一点上，梅耶荷德很可能受到了什克洛夫斯基的思想的影响，即文学（也就是梅耶荷德所指的"戏剧"）应该"揭露"它的结构和构成手法。以《杂耍艺人》为例，当摊位被拉伸至空中时，设备就"暴露"了。（比如，没有放下窗帘，以掩盖正在发生的事情。而这种掩盖手法在当时是很常见的，尤其是在自然主义和现实主义作品中。）梅耶荷德与什克洛夫斯基的不同之处在于——这是一个巨大的不同——他坚信戏剧和其他艺术一样，对社会有益。相比之下，什克洛夫斯基更接近革命前"为艺术而艺术"的观念。

《杂耍艺人》是一个重要的孵化器，孕育了梅耶荷德作为导演的想法，以及他想要导演的作品类型。1912 年，他发表了影响深远的文章《杂耍艺人》（*The Fairground Booth*，又名 *Balagan*），在这篇文章中首次出现"纯粹戏剧性"（pure theatricality）一词。梅耶荷德把它写成了一份宣言，把"戏剧化"和他所称的"即兴剧

场"(the theatre of improvisation)和"假面剧"(the theatre of masks),还有木偶剧和童话剧联系在一起。这些都是他采用了十多年的广受欢迎的演出形式。因此,他把"戏剧性"与杂耍联系起来。在杂耍中,观众被迫"承认演员的表演是纯粹的戏剧表演",与哗众取宠的演出联系起来。在他看来,没有哗众取宠的笑剧、滑稽戏和身体戏法,包括杂耍、戏剧,简直是不可想象的。[7] 梅耶荷德坚持认为,哗众取宠的演出方式会"帮助现代演员重新发现戏剧性的基本规律"。[8]

基于同样的象征,梅耶荷德将"戏剧化"与"风格化"联系在一起,尤其是手势和动作。随着时间的推移,他越来越多地把"风格化"与他曾在1902年看到的来访莫斯科的日本戏剧团中的轻描淡写的"诗意"联系起来。除此之外,他也将"风格化"与他非常欣赏的中国演员梅兰芳表演中的省略表达联系起来。梅兰芳对布莱希特的史诗戏剧概念也产生了深远的影响。1935年,梅兰芳在莫斯科,由梅耶荷德和他的朋友兼合作者——电影制作人爱森斯坦(Eisenstein)共同接待。梅兰芳的可塑性和清晰的动作是梅耶荷德在他的文章中定义风格化的一部分。文中他列举一个哭泣木偶的例子:"木偶把手帕从眼睛旁边拿开。"在梅兰芳表演的中国古典戏剧中,演员不断地耸肩,表示他在哭泣。梅耶荷德断言,"风格化的戏剧动作"是一种"想象的姿势",其目的"不是模仿,而是创造"。[9] 换句话说,它与明确地呈现日常行为无关,比如用"真实的"眼泪哭泣。

最后,梅耶荷德将"戏剧化"与"怪诞"联系起来,将怪诞定义为一种"混合对立,有意识地制造刺激感官的不协调性,并只依赖其独创性"的手法。[10] 他评论道:"20年后荒诞并不是什么神秘的东西。它只是一种戏剧风格,带有尖锐的矛盾,并在感知层面产

生持续的变化。"[11] 再以《杂耍艺人》为例：它的神秘尺度和它的打闹剧是有计划地并列在一起的，美丽和邪恶的效果总是相互对立的。随后，在 1910 年，他上演了莫里哀的《唐璜》（*Dom Juan*）。他用怪诞的概念来表现强烈的空间对比，让演员们在舞台前部表演，并将其与舞台的深度和浅层的前台相对照，在前台中，演员们突然从他们的角色中走出来，暴露他们的伪装。这种空间游戏当然允许"感知层面的转变"。

他还在《唐璜》中指导唐璜和斯格纳瑞尔（Sganarelle）这两个角色的演员——他们是经验丰富的亚历山大剧院的演员，但最初都抵制了他的实验——强调不同的语言节奏，或突然地转变节奏，或似乎随意地加速、减慢节拍和节奏。音乐性包括节奏、时间点、乐句划分、调音、声音的抑扬顿挫、手势和动作。这些歌唱模式是整个作品音乐性不可或缺的一部分，也发展成为梅耶荷德的主要指导原则之一。此外，他还深刻地意识到，明确动作不仅是他所有作品力度所不可缺少的，而且就其作为作品的本质而言，无论他们声称的是什么"新戏剧"，动作成为他导演方向的标志。

作为工程师的导演：建构主义与生物力学

在音乐性、动作、建筑和视觉结构上的协调性让梅耶荷德很容易就找到了柳波夫·波波娃（Lyubov Popova）。作为建构主义者的一员，柳波夫·波波娃为《宽宏大量的王八丈夫》设计了一套复杂的连体衣，梅耶荷德打算把它设计得足够结实，可以在街上表演。梅耶荷德是一位有政治动机的导演，他希望自己的戏剧为人民服务；他相信，把它带到大街上是最有效的方法。1917 年十月革命后，他对大众戏剧的热情充满了浓厚的意识形态色彩，并与布尔什维克的事业步调一致。他认同建构主义反艺术思潮（"艺

术"是"资产阶级"),这与20世纪20年代初的实用主义思潮是一致的。然而,他们的方法和他的方法一样,不是具象的,而是抽象的:马不是被描绘成马,而是一个圆圈。蒙太奇的原理突出了所展示图像的非具象性。"建构主义者"这一名称来自当时盛行的社会"建构"思想,而这一思想又是由布尔什维克的社会建设政策衍生而来的。为此,建构主义者更愿意自称为"工程师"而不是"艺术家"。

同样,梅耶荷德也沉迷于成为工程师导演,他负责波波娃抽象、机械般的建筑——由多层平面构成的几何结构,通过楼梯、滑道、轮子、通道和平台连接起来——以便指挥演员。他们跑啊,滑啊,跳啊,跨啊,不化妆,穿着象征着剧团与工人阶级的团结的蓝色工作服,表演了无数的杂技和喜剧。轮子或快或慢地转动着,配合着动作的节拍和节奏。波波娃的布景太过笨重,不能像预期那样轻易地转移到室外,尽管该剧团在1923年的巡演中设法把它搬到了基辅和哈尔科夫(Kharkov)公园的露天舞台上。然而,大体上,梅耶荷德不得不勉强满足于剧院能够容纳下工人和红军战士。

在他建构主义时期的剩余作品中,例如滑稽的《塔列尔金之死》(*Tarelkin's Death*,1922年),具有明确政治性,甚至带有煽动性的《翻天覆地》(*Earth Rampant*,1923年)、《来尤湖》(*Lake Lyul*,1923年)和《还我欧洲》(*Give Us Europe*,1924年)。梅耶荷德用充满热情的导演方式来鼓动观众参与其中,比如在群众集会上,工人们打电话或讲话打断演出,红军乐队在具有特殊政治意义的时刻演奏,诸如此类。梅耶荷德一直着力赋予观众新的生命力,认为观众是剧院内在意义形成的第四要素,而这也是他所擅长的。剩下的三要素分别是作者、导演和演员。[12]

在这一时期，梅耶荷德努力在他的正式实验中改变观众的社会构成。在《塔列尔金之死》中，表演空间不断扩大，曾接受过梅耶荷德训练的优秀演员伊戈尔·伊林斯基（Igor Ilinsky）在舞台的吊杠上摆动着。马戏团的技术加入了电影中，包括使用屏幕。在《翻天覆地》中，机器泛滥成灾，舞台和观众席被一种广角镜头效果填满：卡车、汽车、摩托车、起重机；甚至设想了一架飞机，但事实证明它太难操纵了。巨大的探照灯照亮了整个空间，经常伴随着机关枪的射击声。然而，尽管这些作品表面上混乱无序，但这些建构主义作品完全依赖于梅耶荷德精准的导演，而他正是凭借这些作品又再次绑牢了他早已赢得的"独裁导演"的名声，把演员和合作者的意志置于自己的愿景之下。它们也依赖于"极其清晰的阐述"。他认为导演必须"向观众宣布"，观众才能理解接下来发生了什么。就像他所有的作品一样，它们依赖于他对节奏的敏感。在他看来，"节奏的天赋"是"导演最重要的品质之一"。[13]

最重要的是，这些作品依赖于演员强大的体力、耐力、敏捷性、柔韧性、多功能性和协调性——这些技能都是由梅耶荷德的生物力学训练发展而来的。生物力学理论的灵感来自北美的弗雷德里克·温斯洛·泰勒（Frederick Winslow Taylor）。他曾研究过工厂工人的动作，以确定怎样才能提高他们的生产力。例如，泰勒的时间-运动研究表明，手部有节奏的运动比在直线上做的运动更有效，而有节奏的运动比没有节奏的运动更有效。在工作的"周期"中，工作间隙的休息确保了更高的生产力。在实践中，梅耶荷德寻求他称之为"高效"（模仿泰勒）的技术，以便在赋予身体塑造的形式的同时建立演员的能量和阻力。为此，他发明了类似著名的哑剧"射弓"的练习。它包括三个连续的部分：手臂拉回一个想象的弓弦来与手臂和动作的想象对象相结合（"拒绝"）；箭头的释放，可

以说，是这动作的核心（"致命一击"）；强调动作的完成，就像一个标点符号（"句号"）。整个练习被塑造成一系列被赋予了明确形状的芭蕾舞步，并以一个明显的手势结束，比如，一个夸张的动作，来表示它的结束。"弓"的练习还要求使用整个身体，而不仅仅是手臂，从而鼓励运动的流动性。

其他的练习强调合作伙伴的工作——例如，在《宽宏大量的王八丈夫》中，抓住一个合作伙伴的胸部或肩膀。这些练习被设计来刺激梅耶荷德所说的演员的"兴奋性"。正是这种或那种行为的外在行为或进行行为引起了与其相适应的情绪。换句话说，梅耶荷德反对斯坦尼斯拉夫斯基的早期"情感记忆"技巧，即通过演员回忆过去经历的情感来唤起情感。[14] 生物力学训练有不同程度的复杂性，有些发展成综合学习，激发了演员的创造力。此外，它们给予了梅耶荷德更大的导演范围，因为成熟的演员技巧是解放演员和他自己的工具。矛盾的是，生物力学理论的僵化，加上它的"泰勒主义方法"（见下框），导致了一种有纪律但自由的实践。

如果我们观察一个熟练工人的动作，我们会注意到他的以下动作：（1）没有多余的、无益的运动；（2）节奏；（3）正确定位身体重心；（4）稳定。以这些原则为基础的动作以其舞蹈般的品质来区分。一个熟练的工人在工作中总是让人想起一个舞蹈家，因此工作近乎艺术。一个人高效率工作的景象给人以积极的快乐。这同样适用于未来演员的工作……

泰勒主义的方法可以应用于演员的工作，就像它们可以应用于任何形式的工作，以达到最大生产力……

> 剧院的泰勒化将使原本需要 4 小时完成的演出在 1 小时内完成成为可能。
>
> 梅耶荷德《未来的演员和生物力学》[15]

这里不能不说起《钦差大臣》(1926 年)，一个混有邪恶效果的诙谐作品，用梅耶荷德的话来说，是一部怪诞的作品。据说在这个作品上流淌的墨水比俄罗斯其他任何一个作品都多。这是因为梅耶荷德在导演上的创新。例如，在最后一场戏中，真人大小的木偶对观众要了一个天真的把戏，它们代替了角色，直到它们的头掉下来露出演员的头。但正是通过这部作品，梅耶荷德实现了他的主张："导演的艺术不是执行者的艺术，而是作者的艺术——只要他赢得了权利。"[16] 他重新组织了果戈理戏剧中的场景，并从他的小说中补充了一些片段。他比以往任何时候都更有信心地根据自己的目的进行剪辑，挑战那种认为文本是固定的、"正确的"观点。在这一过程中，他作为一个创造者而不是一个解释者或"执行者"来负责作品的舞台布景，他表现得像一个"作者"。本书后面的章节中，作者型导演的概念引起了人们的注意，这一概念的根源就在这里。

亚历山大·塔伊罗夫：审美化的戏剧性

瓦赫坦戈夫对梅耶荷德的钦佩远远不敌塔伊罗夫对他的敌意。的确，塔伊罗夫在 1921 年出版的《导演笔记》(*Notes of a Director*)读起来就像是对梅耶荷德的公开论战，目的是在一个多产且富有激烈竞争的领域中清楚界定他自己的版图。这并不是说他对斯

坦尼斯拉夫斯基有什么特别的感情，他把斯坦尼斯拉夫斯基当作梅耶荷德的典型对立面，使得他免于成为"自然主义戏剧中的反艺术本质"的主要倡导者。[17] 但梅耶荷德像其他人一样激起了他的愤怒，因为梅耶荷德在许多方面都与他自己对剧院的追求很接近。塔伊罗夫把他的努力称为"剧院的戏剧性"[18]。

塔伊罗夫的攻击仅仅是基于梅耶荷德作品的一部分——1921年，梅耶荷德正处于职业生涯中期，接下来将会有更多的作品——这意味着塔伊罗夫必然关注梅耶荷德的"风格化"戏剧。梅耶荷德的"风格化"（比喻性表达、哑剧、杂技）的组成部分与塔伊罗夫1914年在莫斯科创立的卡梅尼剧院（Kamerny的意思是"Chamber"）相似，这一事实激起了塔伊罗夫的批评之火，正如梅耶荷德所关注的将造型和视觉艺术联系起来一样。这不禁让塔伊罗夫感到困扰，因为他也提倡多方面的艺术活动，称其独特的变体为"合成戏剧"，即"不能容忍戏剧、芭蕾、歌剧等独立的演员"，但需要一个"大师级演员"才能够"同等轻松"地表演上述所有艺术形式。[19]

撇开所有的竞争问题不谈，在实质问题上，塔伊罗夫不同意梅耶荷德的观点。他在梅耶荷德的艺术融合中发现了后者对演员的控制。在他看来，梅耶荷德为此提升了有贡献的从业者，尤其是设计师的角色，同时把导演的角色变成了木偶操纵人。具有讽刺意味的是（鉴于塔伊罗夫对斯坦尼斯拉夫斯基的忽视），斯坦尼斯拉夫斯基在1905年把戏剧实验工作室交给梅耶荷德管理的时候，也考虑过梅耶荷德对待演员就像木偶一样，演员们在他压倒一切的导演中心的观念下工作，而不能够充分发挥他们自身的创造能力。

在塔伊罗夫对梅耶荷德的看法中，始终萦绕着他的是一种类似演员被逐出舞台的幻觉。他指责梅耶荷德把情感内容从戏剧里抽离出来，而用炫耀的、空洞的形式取而代之。卡梅尼剧院的运作方式

介于斯坦尼斯拉夫斯基的以演员为中心的剧院和梅耶荷德的"风格化剧院"之间。塔伊罗夫认为,卡梅尼剧院患有"无形的痴疾",而梅耶荷德的"风格化剧院"则导致了萎缩,可以说是"死亡"的形式。对于这种中间的第三种方式,塔伊罗夫提出了"情感充沛形式的戏剧"的公式;他为自己导演的每一部作品提供了线索,并想通过其找出最准确的所谓"反自然主义艺术戏剧"。[20]

在这样一个剧院里,导演是演员的担保人,演员是"戏剧艺术的唯一和至高无上的承担者"。[21] 这位导演不仅确保了各个演员的创造力,协调了他们的集体努力,而且还解决了他们之间可能危及他们工作本质的任何纠纷,而这些一直是通过合作方式进行的(请参见方框中的内容)。在这些情况下,导演既不是整个过程的附属

导演的角色

戏剧艺术是一门集体艺术。舞台行动之所以出现,是因为表演过程中发生了冲突:是个体"行动者"或其群体之间发生的相互关系和冲突的结果。为了使冲突不被偶然控制,为了使舞台活动有序而不混乱地进行,使其在一个统一的戏剧艺术作品中不是分散,而是以一个接一个和谐的形式呈现出来,显然这需要有专人来协调。必须有人创造性地去努力争取这一结果,调节和指导所产生的冲突——软化、加强、消除、创造——以便引导所有行为达到和谐的结果。

这个"专人"就是导演。

由于戏剧是集体创造力的产物,它需要一个导演,导演的内在作用是协调各个独立个体的创造力。

亚历山大·塔伊罗夫[22]

物，也不是它的遮蔽力，而是与这一过程始终有着内在的整体联系。从塔伊罗夫的观察中可以推断出，他与斯坦尼斯拉夫斯基有很大的不同。斯坦尼斯拉夫斯基使得演员拥有主动权，而把导演置于"助产士"的次要位置（毕竟，正如斯坦尼斯拉夫斯基的意象所表明的那样，助产士本人并不能生出婴儿）。塔伊罗夫也认为导演是至高无上的，导演与演员处于平等地位。对塔伊罗夫来说，这是可能的，因为戏剧需要演员和导演之间的相互信任和互动。此外，他们的关系不能简单地说成"实际的"抑或"正式的"，在所有关系建立之前他们首先必须拥有情感。用塔伊罗夫的话来说：

> 导演和演员的作品只有在创意上不可分割，才能产生真正的戏剧艺术——初学表演的演员学生要在他们"教育生活"的第一步就必须学会对导演的同情和作为导演对演员的同情，否则他们就没有同台演出的机会，更没有团队精神。因此，这也就意味着没有戏剧。[23]

塔伊罗夫反复强调"艺术"一词，这表明他偏爱精美的戏剧作品。因为他一直都希望将自己的作品进行精炼、打磨、美化。这些作品与梅耶荷德的作品相比更加喧闹热烈，几乎经常被视作彼时的珍品。塔伊罗夫建立了一个连贯的作品组合，每一个作品都致力于感官的愉悦，每一个作品在感官上都要引人注目而不只是纯粹的抒情。而且，塔伊罗夫选择的剧本采用了卡梅尼的第三种方式。因为他们一方面抵制日常生活中的"自然主义"，另一方面又抵制了梅耶荷德的"程式化戏剧"（至少在马戏节目是如此）。

最能体现卡梅尼美学风格的戏剧是奥斯卡·王尔德的《莎乐

美》和保罗·克洛代尔（Paul Claudel）的《交换》（*L'échange*），这两部戏剧都是在 1917—1918 年集中上演的；而让·拉辛的《费德尔》和夏尔·勒科克的轻歌剧《吉罗弗莱与吉罗费拉》（*Giroflé-Girofla*）于 1922 年上演：其中一个演员的仪式、手势以及准备适当的言说结合其他演员喧闹的步伐和惬意的动作等都完美地烘托出隆重的庆典感。塔伊罗夫还挑选了苏联作家弗谢沃洛德·维什涅夫斯基（Vsevolod Vishnevsky）的《乐观的悲剧》（*Optimistic Tragedy*），于 1933 年成功搬上了戏剧舞台。尽管塔伊罗夫以他一贯引人入胜的方式来导演，但考虑到文本的倾向性，第一眼印象的确让人觉得这个选择令人惊讶。塔伊罗夫的作品可能过分关注"外表"，但这些作品却充分利用了卡梅尼演员们情感充沛的活力和强度。例如，《费德尔》的多维空间、演员的层级定位以及宏大叙事的表演，现在如此夸张，如此耀眼——非常清晰，这正是塔伊罗夫自最早舞台排练以来就一直奉行的表演风格——现今已经内化为他的"情感充沛形式"这一概念了。

　　1917 至1918 年间，卡梅尼的美学价值观，甚至他的唯美主义，在没有道歉声明的前提下公之于众，为此引发了激烈的争议。其中最强烈的反对者包括梅耶荷德和无产阶级文化团体（"Proletkult"一词来源于"proletarian culture"），他们把卡梅尼等人和他们所谴责的所谓"资产阶级"相提并论。这些年爆发了各种革命、内战以及第一次世界大战，在这样的时间段对他们的攻击无异于明确宣称了意识形态上的敌意。在这一系列人类灾难中，经济、社会和个人等方方面面遭受的损失是如此之大，以至于在一个这样的时代，精美的剧院似乎显得无比轻浮。然而，无论被认为是轻量级的还是其他的，戏剧作品能够引起激烈争论的事实表明，剧场实践对于周围的社会和政治斗争而言确实非常重要。

"戏剧的戏剧化"是塔伊罗夫有关"戏剧性"（teatralnost）的变体，要求导演对舞台编剧给予谨慎的关注。正如阿道夫·阿皮亚所设想的那样，他拒绝使用二维空间，也拒绝将彩绘布景应用于三维空间及其多个动作平面。不仅阿皮亚是他的主要参考对象，科波同样也是，他对裸露舞台的偏爱和塔伊罗夫的观点很合拍，即流线型的空间增强了演员的表演效果。对塔伊罗夫来说，服装既不实用，也不用于照相，而是演员的"第二层皮肤"和"风景人物的可见面具"。[24] 例如，费德尔的服装是由正方形、长方形和三角形的面料层层缝制而成，这些都是为了通过强烈的视觉意象捕捉他所饰演的人物的"本质"。一般来说，服装与舞台设计的几何学相协调，舞台设计总是展示台阶和平面、角度不同的平台，以传达深度。（相比之下，一个巨大的圆形平台是《乐观的悲剧》之关键。）在塔伊罗夫的所有作品中都体现了这样的和谐，在此，一大批建构主义艺术家都提供了协助，尤其是斯特恩伯格兄弟（Sternberg brothers）和亚历山大·埃斯特尔（Aleksandra Exter），以及前卫艺术家纳塔莉亚·冈察洛娃（Natalya Goncharova），冈察洛娃以她的彩绘底布和俄罗斯芭蕾舞团的服装制作而闻名。

从他在《导演笔记》中的观点来看，芭蕾舞在俄罗斯文化生活中占有核心地位，对塔伊罗夫产生了深远的影响。10年来，俄罗斯芭蕾舞团在全球范围内产生了巨大的影响。这家芭蕾舞团在过去10年里汇集了俄罗斯最杰出的创意人才，必然也对塔伊罗夫产生了重要影响。芭蕾舞的优雅在塔伊罗夫的导演工作中起到的指导作用，远远超出了苏联学者以及国外学者所认为的程度。他优先考虑演员之间和演员与导演之间的团队协作精神，在他看来，这点类似于设置精密的芭蕾舞团（corps de ballet），其运作与舞蹈设计总监（maître de danse，相当于指导舞蹈的导演）息息相关。这种团队精

神只能来自共同的纪律、技术、艺术原则和目标，就像芭蕾舞和它的"流派"概念一样。塔伊罗夫认识到"流派"意识对芭蕾舞团及其工作的凝聚力的基础重要性，这说明了为什么他对导演的"职责"的理解浸润在他坚信导演以及演员需要树立流派意识来形成风格的信念中。[25]

当然，有关技艺、思想和价值的流派对戏剧而言是不可或缺的，这一点其实并非塔伊罗夫独有的见解。这也是聂米罗维奇-丹钦科和斯坦尼斯拉夫斯基从莫斯科艺术剧院成立之初就一直追求的目标。它不仅在莫斯科艺术剧院的各种官方事务中发挥作用，而且还始终贯穿于斯坦尼斯拉夫斯基的五个剧院工作室中。对于志同道合的人而言，这些工作室是名副其实的孵化器，他们接受了同样的培训，对自己的技艺、表现和职业期望有着相同的观点。"流派"这一原则就嵌入了斯坦尼斯拉夫斯基的"系统"中，因为研究这一"系统"的构成能够帮助演员们在一个真正意义上的整体中工作。塔伊罗夫并没有莫斯科艺术剧院或工作室的流派渊源，也不是斯坦尼斯拉夫斯基成立的周边团体中的一员（也不属于莫斯科艺术剧院，即便他彼时有一种被流放的感觉），但这丝毫不影响他与丹钦科以及莫斯科艺术剧院的密切联系。然而，尽管塔伊罗夫并没有像梅耶荷德和瓦赫坦戈夫那样是从斯坦尼斯拉夫斯基学派中培养出来的，但他对斯坦尼斯拉夫斯基成就的认识一点也不亚于整个戏剧界的从业者、评论家和学者；并和所有同人一起认识到，这一学派赋予了戏剧制度上的合法性。此外，塔伊罗夫强调流派无可争议地对戏剧表演质量的提升是颇有裨益的，这促使他像梅耶荷德和瓦赫坦戈夫那样，学习斯坦尼斯拉夫斯基如何对演员进行训练。

叶夫根尼·瓦赫坦戈夫：欢庆与场景

在斯坦尼斯拉夫斯基和梅耶荷德两位大家中，瓦赫坦戈夫与前者的关系比后者更为密切——尤其是采纳了斯坦尼斯拉夫斯基的研究方法。尽管诸如后者一样，但他其实也建立了一套独特的导演方法。瓦赫坦戈夫加入了第一工作室，在那里，他建立了斯坦尼斯拉夫斯基的心理现实主义，一开始也过度强调他老师的教导作用。1920 年，第三工作室成立，由瓦赫坦戈夫执掌，在此他逐渐形成了自己的风格，不再固守栖息于斯坦尼斯拉夫斯基的羽翼之下。在那里瓦赫坦戈夫坚持不懈地避免对自然主义进行简单复制，那时这种简单复制总是与斯坦尼斯拉夫斯基真正的作品相混淆。无论如何，在这一点上他们和莫斯科艺术剧院是保持一致的，尽管瓦赫坦戈夫在他的笔记本中宣称作为"生活的一部分"的戏剧必然灭亡，但他并不想盲目地接受所谓的与梅耶荷德的"戏剧性"保持对立。[26]对瓦赫坦戈夫来说，戏剧性以及梅耶荷德的"风格"和"怪诞"是戏剧成为戏剧的绝对必要条件，只要它们没有脱离充满情感的活脱脱的生命力，而且只有心理情感经验上训练有素的演员通过戏剧这一载体进行表演时才能直抵情感深处。要达到他所说的"情感上的真实"，不是从人的"本性"深处提取——这是斯坦尼斯拉夫斯基作为不受外界影响的"自然"表演的试金石——而是通过想象使得它们来源于生活但比日常生活的内涵要更丰富。在那个时代，当如何命名一种方法或风格成为一个问题时，瓦赫坦戈夫提出了他对"戏剧性"的定义，即"富有想象力的现实主义"。[27]这个层面的导演可以称为"舞台作品的雕刻家"。[28]

大家普遍认为，瓦赫坦戈夫调和了梅耶荷德和斯坦尼斯拉夫

斯基的对立观点，不过再怎么重复这一观点也没有多大意义，因为他对前者的钦佩和对后者的热爱丝毫没有妨碍他成为一名独立的演员、导演和教师。此外，尽管这些观点在 20 世纪 30 年代趋于一致，但它们依然保留了各自的特质，瓦赫坦戈夫也是如此，不过他却罹患癌症于 1922 年英年早逝。瓦氏的三部代表作品给他带来了显赫声誉，分别是《埃里克十四世》（*Erik XIV*，1921 年）、《两个世界之间》（又名《鬼附身》，*The Dybbuk*，1922 年）和他的最后一部作品《图兰朵公主》（*Princess Turandot*，1922 年）。这些作品都关注"情感真实"以及审美创新和怪诞幻想而得以精心制作，并以实施社会责任感的策略为动机。而此时，梅耶荷德和斯坦尼斯拉夫斯基的影响力就不再那么关键了，重要的是他对戏剧的独特的感觉，他把戏剧视为一种庆典、一个假日。正如瓦赫坦戈夫所说的："如果没有欢庆的感觉，表演也就无从谈起。"[29]

《埃里克十四世》中的"欢庆"被理解为想象力的自由发挥，集中体现出米哈伊尔·契诃夫式的国王。表演是刺耳、震撼、急促的，又体现出一种吊诡的轻快与活跃。瓦赫坦戈夫从结构上将其抵消，使得它看起来像一个独奏，与表演的其余部分显得格格不入。这些都是瓦赫坦戈夫的伎俩，让契诃夫把埃里克的疯狂外化，同时赋予它"情感上的真实"而非绝对的逼真。契诃夫浓妆艳抹的特征——黑色之字形眉毛、丰满的嘴唇、人造皮肤——以及独特的黑白相间服装，明显的锯齿状、不平衡的衣领衬托出埃里克的疯狂，这些都是瓦赫坦戈夫对"生活片段"规范的"怪诞"替代。

"欢庆"以舞蹈、音乐和宗教仪式的形式出现在《鬼附身》里，这是安斯基（Ansky）1914 年创作的犹太神秘剧，讲述的是一个新

娘在婚礼前夕被一个相信自己是她命中注定丈夫的男人的灵魂附身。在这里，瓦赫坦戈夫预言了几组"尖锐的矛盾"（梅耶荷德语），特别是在他的作品中对乞丐的描述，他把这些乞丐描绘成一群不安分的动物——青蛙、猴子、鬣狗、猪——穿着一点点的衣服，用一点点化妆品来搭配，还有那些既压迫他们又压迫新娘的沉着稳重的资产阶级。瓦赫坦戈夫的同时代人并没有因为这一矛盾而误读他的社会评论，而是赋予了瓦赫坦戈夫耀眼夺目的成就：穿着洁白礼服的新娘，被圣贤们以一种程式化的方式包围，欣喜若狂地死去，期待着来世能再见到她的新郎。

《图兰朵公主》根据卡洛·戈齐（Carol Gozzi）的童话改编而成，它被证明是瓦赫坦戈夫独一无二的壮举。尽管它的面具、哑剧、杂技和感染性的歌唱、舞蹈和音乐（由曼陀林、巴拉莱卡、响板和管弦乐队协奏而出）一方面很容易与梅耶荷德联系起来；但是，另一方面，又和塔伊罗夫有着千丝万缕的联系（这部作品与同年的轻歌剧《吉罗弗莱与吉罗费拉》相比较），《图兰朵公主》中令人愉悦的创造性带给观众惊喜——这是源源不断的练习曲和他们培养出自发性的结果。从第一次排练开始，瓦赫坦戈夫就要求他的演员们想象自己是意大利巡回演员团（因此是喜剧演员），并找到相应的"意大利人"（他的意思可能是"柔弱的"）气质：这将为演出确定下基调。[30] 演员们推开纸墙，在观众面前建造或引进新的"风景"。他们竖起"北京"等这样的标语，以此说明行动发生的地点，或在着了色的太阳下进行，或借助滑轮又落下一轮月亮，与观众开玩笑，互相打趣和嘲笑，并以多种不同的方式表示，这一切都是"戏剧"。演员们戴着色彩鲜艳的纸面具；椅子上挂着几块闪闪发光的布，暗示着缎子的摆设；黑色的羊毛线是这个或那个美人的头发；从演员的鼻子到腰间都有长长的丝带以示留有胡子。在不胜

枚举的幽默而又狂欢化的例子中，这些只不过是零星几个，目的都是为了唤起观众和演员一起想象这个舞台大世界。用康斯坦丁·鲁德尼茨基（Konstantin Rudnitsky）的话来说："这欢乐景象的节日之美似乎驳斥了 20 世纪 20 年代初莫斯科的日常生活，当时莫斯科仍然处于寒冷、黑暗、半饥饿状态。"[31]

这部作品的成功很大程度上归功于瓦赫坦戈夫对演员的指导，以及他意识到：

> 对于导演来说，最重要的是找到一把打开演员心扉的钥匙，也就是告诉他如何找到所需要的东西。你要用诸如 ABC 这样简单的方法直截了当地告诉他如何去做。在大多数情况下，问题都是明摆着的——要么演员没有感受到主题，要么没有从根本上理解任务要求，要么本质不强，要么被文字束缚着，要么离激励行动很远，要么他太紧张，等等，诸如此类。[32]

契诃夫在《回忆录》（1928 年）中证实了瓦赫坦戈夫的话，也提到了瓦赫坦戈夫是如何以一种对幽灵存在的敏锐感觉来指导创作的，从而使作品始终具有对话性，始终具有鲜活性；这也是《图兰朵公主》作品大获成功的一个重要原因。

瓦赫坦戈夫的"导演天资"

众所周知，他的导演才能要归功于他的舞台作品。然而，这只是他的一个方面，另一方面则是他的导演才华如何在指导演员彩排中体现出来。

导演与演员的关系是一个复杂而困难的问题。关于这个问题，可以做几十场讲座，但如果导演对演员没有独特的判断力和敏锐的理解力，讲座的结果将等于零。而瓦赫坦戈夫完全拥有这种理解力，他把理解力描述为这样一种感觉：一个人被牵着手，被小心、耐心地领着去他该去的地方。他隐隐约约地站在演员的旁边，好像是在牵着他们的手。演员们从不觉得瓦赫坦戈夫对自己有什么约束，但他们也不能偏离瓦赫坦戈夫对这部戏的构想。当演员执行瓦赫坦戈夫的指示和想法时，演员们觉得就是在顺从本意而为之。瓦赫坦戈夫的这种惊人的天资完全打消了这样的疑虑：在诠释角色的过程中谁起到决定性作用？是演员还是导演呢？要想成为瓦赫坦戈夫这样的导演，就应该学会更加人性化，更加关注普通人。艺术和道德问题就这样完美地融为一体。

　　瓦赫坦戈夫还有一个更令人惊叹的特质：当他坐在礼堂里参加排练时，他总想象大厅里好像坐满了观众。舞台上发生的一切都是通过挤满大厅的这些想象中的观众的眼睛看出来的。他为观众上演他的戏剧，这就是为什么他的作品总是令人信服又思路清晰的原因。他并没有患上导演职业病。但是，这种"病"在今天看来非常普遍，它促使导演只为自己上演戏剧。

　　患有这种病的导演感觉不到他们的观众，几乎总是从纯智力的角度来处理他们的工作。他们患有一种特殊形式的智力利己主义。

　　米哈伊尔·契诃夫《谈瓦赫坦戈夫》[33]

重访梅耶荷德：瓦列里·福金

梅耶荷德在苏联留下的遗产一直未能公开，直到 1955 年正式平反后才公之于众。不过全面平反的进程很缓慢，直到 1980 年代后期，反对派的最后残余消失殆尽，才没有再遭遇抵制。即便如此，如果那些熟悉他作品的人还活着且能够辨认的话，遗产本质上是否属于他本人，这点也无从确认。原因在于这四大巨头始终是纠缠交织在一起的——斯坦尼斯拉夫斯基、梅耶荷德、瓦赫坦戈夫、塔伊罗夫——到 20 世纪 80 年代末，剧院的演出实践是如此复杂，以至于把他们拆开似乎是人为的败笔，无论好坏，对整个戏剧界而言都是一种破坏。尽管如此，导演、演员、学生、学者、评论家、家人和朋友们，都有必要对他所做的贡献进行适当的确认和认可。为了实现这一目标，在莫斯科成立了两个机构（第一个于 1955 年成立），最终直接催生了 1991 年成立的梅耶荷德中心。主任瓦列里·福金为恢复梅耶荷德的名誉进行过多次努力，并且发挥了重要作用，在他的领导下该中心一直延续至今。

尽管瓦列里·福金参与了为梅耶荷德正名的运动，但他并不只是梅耶荷德的模仿者。他在莫斯科多家剧院的导演生涯，尤其是在 20 世纪 70 至 80 年代的索威曼妮可剧院（Sovremennik）和叶尔莫洛娃剧院（Yermolova），都充满了显著的活力和戏剧性。尽管秉承了梅耶荷德的精神，但他也有自己独特的印记。他语气坚定，但并不咄咄逼人。尽管他希望摆脱几乎公式化的、已经根植俄罗斯国内戏剧界的现实主义，尽管他对经典和当代剧目的选择或多或少与苏联其他冒险导演的剧目一致，但他总是有一种紧迫感，目的是能够触动社会的神经，并通过强烈的隐喻与观众交流他们的希望和

期待。

2002年，福金接受了圣彼得堡亚历山大剧院的导演职位，同时也继续担任莫斯科梅耶荷德中心的主任一职。正是在这里，梅耶荷德用《假面舞会》使这座城市着迷不已，于是福金开始通过当代人的眼光重新发现和复兴这一经典。他对"新形式"的追求旨在不断保持新的意义，这是他对商业和精英价值观的反击。而这些价值观在20世纪90年代末席卷了整个新俄罗斯，甚至剥夺了年轻一代的思考能力，更遑论年轻一代知道伟大的俄罗斯文化正是他们宝贵的集体遗产。因此，审美追求是他发起此次运动的重要内容，旨在通过高质量的戏剧来吸引和保持观众的兴趣，以"教育"观众，而避免做任何形式的说教或公开宣传。这是一种典型的俄罗斯导演式方法，继承了所有讨论的这四个方面：连续性（即兴表演）、通过练习曲提高导演的技能、激烈的导演-演员互动以及剧团/学校的凝聚力。

丝毫不奇怪，考虑到福金的古典文学研究成就，果戈理、陀思妥耶夫斯基和托尔斯泰都是他在圣彼得堡进行研究的中心人物，研究始于2002年对著名的《钦差大臣》的关注。他将果戈理的核心人物赫列斯达可夫（Khlestakov）塑造成一个邪恶的暴发户，这几乎是对新资本主义出现以来在这个国家引人注目的黑手党式老板的一种模仿。自始至终，这部作品以其制作速度、可塑性、指向性以及语言和视觉上的修辞而著称。2008年的一次重拍中，演员阵容发生了变化，我们看到了狡猾的赫列斯达可夫。事实上，这部作品刻画了一群狡猾的机会主义者，他们这些人——而赫列斯达可夫正是他们的缩影——都像墙头草一样随风而动。对观众来说，这部作品则不断勾起他们的回忆，时时提醒他们在既不稳定也不确定的日常生活中，当面对各种欺骗时自己是多么脆弱。此外，观众从日常

经验中能够非常清楚地认识到这些人物的隐喻性转换，暗示了从人们头脑中召唤出来且暴露在舞台上的公民责任感的缺失使得整个社会危机四伏。

福金的《钦差大臣》很明显在向梅耶荷德表达敬意，主要体现在以下几个方面：它使用了奏鸣曲，与为演出而写的乐谱形成共鸣；"怪诞"并置；动作扩展到观众空间，以及其他打破舞台和观众席之间障碍的手段；从梅耶荷德1926年作品中借用来的密切组合。此外，还有一个突出楼梯和平台作为客栈，借用了《神秘滑稽剧》和《宽宏大量的王八丈夫》中的舞台设计。另一处向梅耶荷德致敬的是他在这座建筑旁的签名。此外还有1836年《钦差大臣》出版物的广告海报，这些海报同样张贴在2008年福金上演果戈理作品《婚事》（*The Marriage*）时用于张贴广告的圆形墙壁上。

总而言之，福金发展了自己的戏剧风格：或强调一种超现实主义，集中体现在他2002年导演的陀思妥耶夫斯基的《双重人格》（*The Double*）中所发生的故事；或强调一种浮夸的模仿，集中体现在2008年执导托尔斯泰的戏剧《活尸》（*The Living Corpse*）中所讲述的那样。例如，在第一个场景中，令观众惊讶的是，男演员穿着连体泳衣，戴着泳帽，半个身子都浸泡在水中。这些奇怪而又冷漠的人物对男主角而言就像一个合唱团，而主人公身穿晚礼服，浑身湿透。在整部影片中，一面凸出的黑色镜子在演员们的镜头中旋转，反射出他们消失的身影。在《活尸》中，一个巨大的、华丽的十字形金属楼梯，经由通道连接在一起，使得整个舞台都充满了一种"失落的灵魂"的意境——这是对俄罗斯当时形势的另一个隐喻。设计师亚历山大·博洛夫斯基（Aleksandr Borovsky）是大卫·博洛夫斯基（David Borovsky）的儿子。20世纪70年代，他在莫斯科著名的、被誉为"布莱希特式"的塔甘卡剧院（Taganka

Theatre）担任导演尤里·柳比莫夫（Yury Lyubimov）的设计师，并因此成名。而福金则培养了导演与设计师之间的和谐关系，这种关系已经成为俄罗斯导演作品的一个显著特征。他和梅耶荷德一样，寻求最大限度地发挥演员对设计的积极运用及其视觉冲击力。

然而，《婚事》才是福金作为导演的职业生涯的力作。"戏剧性"是这部作品的主导原则，因为在大部分表演中演员们都在冰上滑冰，嬉笑玩耍，看起来很天真；因为他们使用由长板组成的圆形空间——溜冰场、斗牛场和马戏团整合在一起——来展示果戈理天真、苦涩、甜蜜的角色是如何被包裹在竞争激烈的大千世界里，在那里他们都是普普通通的庄稼汉。就连反英雄波德科列辛（Podkalesin）也同样如此，他逃避了婚姻，以再一次懒洋洋地躺倒在床上结束剧情，一直到最后他都还穿着溜冰鞋。在这部大胆、轻松、精致的作品中，演员们经过 6 个月的训练，可以像滑冰高手一样滑冰。福金的立场是一种戏剧化，他重视手工艺的价值，同时以娱乐的精神参与道德和社会对话，然而其公民的严肃性丝毫没有减弱。

戏剧性的政治：阿里亚娜·姆努什金

特定的社会条件很大程度上决定着特定的戏剧从业者在特定的时间和特定的地点以何种方式来影响到其他从业者及其背后的原因。有时这些可能仅是一个可以称之为历史"尘埃"的小问题——由于 z 的原因，在 y 的情况下，x 吸收了事件后留下的粒子。这些残留在流动中的粒子不一定是理性的或完全有意识的，但它们可以被观众发现，有时是通过一定的研究得以发现。梅耶荷德直接影响了福金，因为福金有意重新发现梅耶荷德；梅耶荷德也间接地影响

了福金，因为他是在一个戏剧环境中接受教育的。在这个环境中，来自梅耶荷德的元素被很好地编织进了戏剧作品的整体结构中，以至于这些元素不再给人感觉有明显的"梅耶荷德主义"。此外，福金尽力使梅耶荷德式的社会承诺适应当前的环境。但作为导演，他并没有扮演革命社会所产生的那种鼓动性的角色。相反，在民主国家的社会体制中，他在努力扮演着一个独立的教育角色。

"大师人物"

无论是在时间、空间、社会文化还是政治领域等方面，梅耶荷德对姆努什金的影响都绝不能以上述的"尘埃"来界定。这主要体现在她对"戏剧性"这一概念的理解上。对她来说，戏剧是"非现实主义"的代名词。[34] 再进一步说，"现实主义是敌人"，因为"戏剧是一种转换或变形的艺术。画家画的是画过的苹果，不是苹果"。[35] 姆努什金高兴地谈论她的"书本大师"——梅耶荷德、查尔·杜兰（Charles Dullin）、科波和路易·茹威（Louis Jouvet），他们和斯坦尼斯拉夫斯基一起，"谈论了我们需要知道的关于剧院的一切"。[36]

她还记得科波曾建议，每家剧院都应该有一个属于自己的独特的演出场所。1964 年，她和一群大学朋友以"巴黎学生剧场协会"为班底在巴黎的卡杜舍利（Cartoucherie）创建了"太阳剧社"。卡杜舍利是温森斯林园（Forest of Vincennes）中一座废弃的军火工厂。三个巨大的带有铁制天窗的弹药库对她如何工作产生了很大的影响——当然，艺术上而言，是空间上造成的影响；在管理上同样也有很大的影响，因为她的办公室、木工车间和其他车间以及整个公司的厨房和餐厅都在那里，这可不是件容易的事。1970 年，太阳剧社由 50 人组成的团队里大约有 25 名演员。到了 2004 年，一

个75人的团队中大约有38名演员，大致与今天相同。此外，自20世纪80年代中期以来，太阳剧社的演员来自五湖四海，使其全然成为一个国际化和跨文化的演出公司。

她还在世的老师是贾克·乐寇（Jacques Lecoq），她只上了他六个月的课，另外还有斯特勒。在《1789》（1970年）和《1793》（1972年）两部作品中，姆努什金主要参考了乐寇的形体性和斯特勒对即兴喜剧的发展，从中她又加入了中国京剧里的杂技成分。例如，在《1789》的整个场所活动的组织中，观众都在四个平台之间同时走动，展示不同的场景，召集了广场和市场上的喜剧表演。所有不同社会阶层的人物都在这些平台上蹦蹦跳跳地游荡，没有什么比一个戴着一顶饰有羽毛的帽子的朝臣爬上舞台更炫耀的了。在《黄金时代》（*The Golden Age*，1975年）剧作中，她运用了类似的喜剧技巧，在一个描绘北非移民工人狭窄住所的场景中表现得尤为突出：一个穿着工人裤子、戴着黑色面具的丑角单肩倒立，双腿朝天"睡觉"。这张图片不但充分展示了姆努什金是如何对一个角色或一个局势进行戏剧化处理的，而且间接地提出了一个社会政治观点——间接性可以用于定义"戏剧性"，这是那个时代的一个敏感有争议的话题。

姆努什金也很容易接受让·维拉尔（Jean Vilar）的观点。维拉尔是一位导演，他在导演法国和其他国家的经典作品（尤其是莎士比亚的作品）时以使用干脆的语言和稀疏的布景而闻名于世，他上演这些作品是为了让观众了解或不断提醒观众不要忘记我们的世界文化遗产。维拉尔是1947年阿维尼翁音乐节的创始人，1969年他邀请姆努什金到阿维尼翁（Avignon）演出。姆努什金特别喜欢他的民主构想，即让所有社会阶层的观众都能到剧院欣赏，而不是像法国那样，只让中产阶级的观众欣赏。以这种方式决定的"受欢

迎的"剧院是维拉尔的理念，也是姆努什金永恒的理想，就像他认为剧院是一种"公共服务"的观点一样。

如果低估了维拉尔之于姆努什金作为导演的社会责任感的重要性，这对姆努什金来说是一种伤害。而且，和他一样，姆努什金的社会项目从一开始就和她的艺术事业紧密相连。影响特别深的是，维拉尔坚信，只有高水准的剧院才配得上"大众剧院"的称号，无论经济上还是艺术上，社会的所有阶层都能接触到它。她经常暗指这是"人人共享的精英剧院"。[37]正如她所说的，她建立了一个社会多元化的受众群。在她职业生涯的早期，她与工业和服务行业（后者包括医院）建立关系，这些行业的员工成群结队地乘坐公交车，可以通过各种各样的行业协会和工会将他们组织起来。

姆努什金对剧院民主化的贡献包括降低票价，在剧院内提供廉价的食物，特别是为那些直接从工作中来到剧院的人提供便利（前有维拉尔做了榜样），并展示与戏剧相关的书籍和其他材料，以陶冶观众的情趣。直到今天，观众还可以在演出前、演出后或演出相对较长时间间隔期间，阅读对他们开放的信息。如果时间容许的话，可以吃一顿反映戏剧主题的饭——印度菜。例如，在《印度之歌》（*The Indiad or the India of their Dreams*，1987 年）或者《奥瑞斯特三部曲》（*The Atrides*，1990—1992 年）中，服装、色调、搭架和舞台等等都由卡塔卡利舞（Kathakali）赋予灵感。

环境的主题还在于弹药的装饰，观众在弹药库里面聚餐约会，这抓住了当前作品的精髓。例如，数百尊小佛像被涂画在太阳剧社的巨大墙壁上，以传达《突然清醒的夜晚》（*And Suddenly Wakeful Nights*，1997 年）中的西藏主题，每尊佛像都被一盏小灯照亮。在真正意义上，姆努什金指挥着整个空间，为观众创造了一个感官盛宴。她巧妙地通过空间引导观众，在她的神奇领域的无数刺

激的帮助下激发他们的反应。这也是一个充满仪式的领域，多年以来，每天晚上都从姆努什金的三次响亮的敲门声开始，从室内打开巨大而沉重的大门欢迎观众进来。它的辉煌之处在于提醒观众，他们身处一个特殊的地方——剧场。在开放给观众观看的区域里，演员们以歌舞伎的方式（每次演出都如此）热身、穿衣、给脸扑粉等等。

姆努什金在创立太阳剧社之前，曾在印度、日本、巴厘岛、泰国、柬埔寨等地游历。她不但在演出中见过许多无名大师，还邀请亚洲大师来给她的演员传授，让他们沉浸在自己的激情中。同样，她也给观看演出提供了卡杜舍利的便利。因此，从后来的例子中能看到，来自西藏表演艺术学院（TIPA）的多尔玛·乔登在这里待了三个月，教授西藏传统的歌曲和舞蹈，这些歌曲和舞蹈成为《突然清醒的夜晚》的必学曲目。随后的 2001 年，一批舍兴寺院的藏族僧侣在太阳剧社的舞台上表演舞蹈。为了上演《洪水中的鼓手》（*Drums on the Dike*，1999 年），剧社首先邀请韩国著名鼓乐大师金德洙（Kim Duk-Soo）给太阳剧社的演员们上了一堂大师课，然后由他的学生韩在硕（Han Jae Sok）继续和演员们在一起进行为期 6 个月的打击鼓强化训练。作为一位对热情活泼的打击乐尤为青睐的导演，姆努什金在作品上演的开场和结束时都采用炽热的鼓声，同时在表演期间也用充满鼓声的动作来标志具有戏剧性的转折点。

戏剧性、隐喻与"东方"

太阳剧社的空间不仅是导演的空间——一个由演员表演的嵌套的场景，这也是一个完全戏剧化的空间，除了把观众从单调的现实中拉出来，还把演员的注意力集中在他们正在呈现产品的戏剧性上。换言之，就像她为《洪水中的鼓手》创作的木偶一样，一组演

员扮演木偶,另一组演员扮演他们的操纵者。正如姆努什金所说,这是一种"工具",从心理上、从现实主义、从自然主义可以"拯救演员,拯救我们自己"。作为一名导演,她的任务是"戏剧化地揭露现实"。[38] 因此,在《洪水中的鼓手》这个故事中,演员扮演木偶,木偶扮演人。姆努什金和她的剧作家朋友爱莲·西苏(Hélène Cixous)共同虚构的一个中国村庄,讲述了那里上演的贪婪和腐败;它揭露了开发商肆无忌惮的动机,结果导致了整个村庄被淹,村民被淹死。她们通过对这样一个"现实"的舞台改编,让生活在各个地方的观众都能够识别出来。然后,姆努什金隐喻性地转置——而她的木偶是人类的隐喻——从作品中可以推断出故事之外的相关内容,就像寓言或童话故事中发生的那样。她以令人吃惊的效果总结道,演员和木偶把自己的比喻——迷你木偶——乱七八糟地扔进由翻滚的丝绸制成的洪水中。

正如姆努什金所理解的那样,戏剧根植于隐喻而非直白的语言中。但是,自从1981年她的歌舞伎表演《理查二世》(Richard II)一开场,演员就以最快的速度在花道上奔跑。在她看来,戏剧在很大程度上依赖于亚洲的表演形式——这样才能达到戏剧性的顶峰。然而,太阳剧社的演员复制的这些都不是真正的歌舞伎、卡塔卡利舞或文乐木偶戏等。它们是姆努什金对一个想象中的东方的所谓想象形式的自由变异。她一直使用"东方"这个词,而不是"亚洲"这个词,这倒并不是没有东方主义的含义。正如《印度之歌》的副标题所暗示的,这是她的"梦想"中的印度,就如同她心目中的大亚洲一样。

姆努什金的东方是她想象中的东方,无论"真实的事物"是如何激发出她的想象,给了她什么样的诗意自由。然而,她的亚洲之行与其说是逃离欧洲,不如说是逃离文本戏剧的局限。在她看来,

文本戏剧不仅催生了现实主义，而且在希腊悲剧和莎士比亚之后，杀死了肉体。从太阳剧社建立之初，她的目标就是有形的剧场，一个充满运动、敏捷、活力和欢乐的剧场。她在亚洲直接体验过的各种戏剧为她提供了一个普通的剧场，在那里，演员灵动的身体、音乐、声音、丰富的色彩、服装的质感、化妆、面具和头饰结合在一起，构成了一个奢华、感性的整体。考虑到姆努什金相信亚洲是戏剧的中心，她经常引用阿尔托的话，阿尔托在她之前就以类似东方主义的色彩发现了东方，她的任务也正是恢复"身体"至高无上的地位，在这里一个由语言建构起来，致力于"资产阶级"的一致性和舒适性的戏剧早已被驱赶出去了。[39]

用阿尔托的话来说，姆努什金从不厌倦地宣称"东方是演员的艺术"；并补充说，用她的话来说，西方已经掌握了文本的艺术。[40] 虽然这是一种党派之见，界定过于简单化；但她确实坚信，戏剧可以且必须围绕演员展开（她与斯坦尼斯拉夫斯基、科波、杜兰和茹威的观点相同）。换而言之，她的戏剧是一个以演员为中心的戏剧，演员们不断地被他们学到的新形式所扩展。同样地，他们必须以想象的方式进入另一种文化世界，以便在物质上体现这些文化世界，尽管他们没能复制那些世界。这种义务随着每一部新作品的出现而不断增加，这一点在他们从藏族舞蹈跳到韩国鼓乐和日本木偶戏时就体现得非常清楚了。姆努什金对演员的严格要求是承认了他们在创作过程中的作用。在太阳剧社，这一作用建立在即兴创作的基础上，而且表演要向公众展示。演员们根据自己的想象，穿着服装、戴着面具或化了妆进行排练，这些都与作品的成形没有特别的关系，姆努什金认为这会刺激即兴发挥。他们可以排练任何他们想扮演的角色。姆努什金没有强加任何的角色，而是假设谁最适合哪个角色。这一点不仅对她，而且对所有人而言，也都越来越明

确地认可了。

体现平等集体性的导演

事实上,姆努什金对演员的关键角色的肯定,从她如何形容自己作为一位导演的角度就可窥见一斑,她所有的术语或多或少都是互为匹配的。因此,作为导演,她"提供了一个工具",这样演员们就不会陷入心理问题的泥潭,也可以被"拯救"或帮助"避免"可怕的"现实主义";她"有事可做";她把自己比作在比赛中支持、煽动和激励球队的球迷;导演说得越少越好,因为把自己的想法强加于演员的导演通常是焦虑、匆忙或自恋的;她不以导演为荣,因为导演和演员互相学习、相互教导、彼此塑造。[41] 那么,作为一名导演则意味着"给"每位演员提供"正确的眼界和一把好桨,然后我们必须一起来划船"。[42]

这些是摘自 2002 年到 2003 年的零星评论,表明了姆努什金在"导演"这一主题上的缄默。对评论回顾一番,有助于填补她的沉默。早在 1993 年,有一次当她在采访中被逼问时,她这样回答,她有时像是一位"向导"、一堵"墙",甚至是一名"拳击手"。[43] 而更早在 1974 年,也就是太阳剧社因上演《1789》和《1793》而享誉全球之后,她在回答另一位记者采访时,沉思良久说,在一家演出公司担任导演意味着,对这家公司在创作集体方面的民主信誉负有责任——这些词很偶然地让人想起了塔伊罗夫的"集体创造力"。这时候她感到四面楚歌,因为她在一个平等的集体中担任导演的资格受到了质疑。在思索了这个问题之后,她得出结论说,集体工作需要根据人们的任务和能力做出贡献:演员和导演扮演不同的角色,他们各自的角色不能也不应该减弱。1993 年,她还试图详细说明导演与其他合作者之间的不同之处。

> **导演的职能**
>
> 　　我并不认为只有当我不再拥有任何职位时，才能真正进行集体工作，因为这也是一种错误的态度。我认为，如果说集体工作意味着压制每个人的具体职能，这是错误的。我说的不是等级制度，而是职能。我认为演员的角色将永远和我的角色有着根本的不同。唯一的事情，也是最基本的，就是对话应该变得越来越丰富，越来越平等，但它仍然是两个履行两种不同职能的人之间的对话。也许我们需要找到某种民主集中制。真正的问题不是我减少，而是每个人增加，这是在发生的过程中。（1974 年）
>
> 　　导演是团队中唯一一个没有任何实际意义上的作品的人，而且他们的感知和辨别能力的相对自由可能会得到更大的发展，因为他们不受"工具主义者"（拥有身体的演员、舞台编导以及他们的结构和材料）的限制。（1993 年）
>
> 　　　　　　　　　《合作型剧院：太阳剧社手册》，第 57、219 页

　　自 1965 年始，太阳剧社的演出实践中就植入了"集体"这一概念，包含即兴和设计。然而，它的第一部作品是从现存的戏剧中演变而来的。《1789 年》和《1793 年》的文本、人物、对话、场景和动作都经过精心设计：它们是经过充分设计的作品，正是这种整体设计将太阳剧社定义为一个协作性设计和物质性的剧场，这一设计理念也为之后的《黄金时代》所继承。但是，经营这样一家规模如此巨大的设计型剧社的代价非常大，这使得姆努什金转而开始关注现有剧本。因此，她转向莎士比亚，然后转向埃斯库罗斯和欧里庇得斯，并赋予西方文本以亚洲的舞台形式。为了加强他们的亚洲

品质并与东方艺术完美融合,她让旗下作曲家兼音乐家雅克·勒梅特(Jacques Lemêtre)在演出中不停地演奏音乐。勒梅特根据演员的表演不断改变乐器、音调、节奏和音步,这一演奏风格一直延续到她后续的作品中。之后,她又导演了莫里哀的剧本《伪君子》(1995年),在此沿袭了自《1789》以来的做法,围绕两个情节构建了这部作品——第一,围绕着宗教原教旨主义;第二,围绕着年轻主人公的爱情故事。按照惯例,姆努什金并不按照固定的程式来导演,而是在观察的基础上进行各种尝试。她这次"戏剧化"地揭示了"现实"与宗教激进主义的关系,在她看来,宗教激进主义代表了所有教派的激进主义。在此之后,西苏开始为她的《印度之歌》写作。

直到《最后的沙漠行旅店》(*The Last Caravanserai*,即《奥德赛》,2003年)中,该剧社才恢复了文本编创,不再借鉴亚洲的形式。但是在姆努什金的要求下,该剧仍然专注于亚洲戏剧内在的情感状态,而不是探索人物的心理。对于姆努什金来说,状态通常是可识别的情绪——愤怒、恐惧等等,情绪以广泛的、指示性的笔触来表达。这家剧社再一次使用了其他戏剧性元素,比如用厚厚的浓妆,起到了面具的作用。

《最后的沙漠行旅店》讲述的是移民问题,这是21世纪初(不仅是在法国)公众丑闻的一个主题。姆努什金和她的演员们在桑加特进行了调查研究,与被拘留者进行了数百小时的谈话,仔细询问他们的经历。桑加特是一个靠近加来的移民拘留中心,来自那里的难民——伊拉克人、库尔德人、阿富汗人、车臣人——大多是战争和/或政治和宗教迫害的受害者,他们都试图不顾一切抵达英国。姆努什金通过鼓励演员即兴创作类似或相反的事件,使演员从他们收集的材料的实际工作中转移出来。出于同样的原因,她让他们在

想象中的电话亭大小的小房间里设计对话和活动。有限的空间使他们不得不采取迂回的方式,暗示而不是表演他们所研究的东西。姆努什金声称,演员们的设计是如此轻松,以至于他们只是简单地把"布景设置"拿在手里;尽管有她的帮助,他们也很好地导演了自己的作品。[44] 这里很可能是每个个体"增加"的结果,意识到他或她在"对话"中的"功能",姆努什金在 1974 年看到的正是这种"集体工作"(见原书 102 页方框)。

在这部作品中,姆努什金引入了一种新颖的戏剧元素——电影制作中使用的玩偶。在整个演出期间,玩偶上一个接一个地播放独立的场景,演员们快速地进出,几乎拥抱了整个舞台。她用最经济的手段导演了每一个场景:宗教激进派谋杀一名年轻女子的事件让人震惊,当时她骑着洋娃娃的大篷车突然转过身来,露出了她悬挂的尸体——这是打破这个故事的几个场景之一,尽管所有人都预料到了它的高潮;人类"交易"中的投机者以飞驰的娃娃出现,推着某人越过障碍,霸凌某人或数钱;奔跑的人像试图跳上"欧洲之星"(译者注:Eurostar 是一条连接英国伦敦与法国巴黎及比利时布鲁塞尔的高速铁路,这里指铁路上行驶的高速列车),这是由娃娃上的铁丝网和声音的嗖嗖声所暗示的;一个女孩在床上哭泣。姆努什金在每一个片段中都建立了一种紧迫感,即使是在滑稽的片段中,她将它们组合成两个部分,大约 6 个小时的拼图,呈现出一种史诗般的长度,这一直是她的典型导演风格。

《转瞬即逝》(*Ephemera*,2006 年)延续了之前的集体主义构想。这是一部蒙太奇的小插曲。该片还使用了洋娃娃来避免故事中潜在的"现实主义"。许多故事对演员来说都具有个体性,有些则是痛苦的家庭回忆。剧情把观众带回到 2009 年上映的电影《海难》(*The Shipwrecked of Mad Hope*)中,这是一部近乎梦幻般的蒙太

图 3 《海难》(Les naufragés du fol espoir)，阿里亚娜·姆努什金，太阳剧社，2010

奇（洋娃娃现在已经不在了）；演员们扮演无声电影演员，表演各种虚构的电影片段。奢华、复杂、有趣，这部电影充满了对无声电影夸张、戏剧化的戏码：夸张的动作表现了爱情、恶行、幸福、失落；暴风雪是由纸和旋转的扇子构成的，角色也因此而颤抖和弯曲，在银灰色的灯光下吹过冰冷的北极风；音乐模仿动作。在这部戏剧化的作品中，我们可以看到姆努什金在向她出生在俄罗斯的父亲致敬。她的父亲是一位移民，一位流亡海外的法国电影制片人。

个人性很少出现在姆努什金的作品中，因为她是一位关切亟待解决的社会问题的导演，并且发挥了重要作用。20 世纪 60 年代的热点问题在法国大革命中找到了它的变体，在《1789》和《1793》中体现得淋漓尽致。阿诺德·韦斯克 1967 年的作品《厨房》(*The Kitchen*) 首次提出了诸如与劳动力剥削相关的问题，随后在她的作品《黄金时代》中也提出了类似的问题。此后，她间接谈到了战争、饥饿、种族灭绝、自相残杀、弑母、原教旨主义、经济和政治压迫，以及在各种情况下争取自由、尊重和尊严的斗争。她编排了一个情节，其灵感来源于《伪证城市》(*The Perjured City*, 1994 年)，这部电影讲述了 20 世纪 90 年代初在法国和德国发生的血液污染丑闻，以及引发的政治、法律和金融腐败等相关问题。同时，她还编排了第二个关于无家可归的情节。无家可归的主题突然回归，再加上政治流放的主题，这些都重新出现在《最后的沙漠行旅店》中。所有姆努什金导演的这些作品都着眼于过去和现在的历史，她是一个在历史中看到自己的负责任的公民。用她的话来说："世界是我的国家，它的历史就是我的历史。"[45]

姆努什金的公民责任感与她的导演身份是分不开的，如果这点以戏剧的形式出现在她的作品中，说明这存在于她的日常生活中。她在人道主义活动中是不屈不挠的，类似的例子很多，但有一个就

足够了。1996 年,她在卡杜舍利为大约 300 名受到驱逐威胁的移民提供了几个月的庇护。这些人之所以为人所知,是因为他们的居留身份没有合法化(有些是在法国出生的儿童,法国公民在法律上也是如此),他们在神父的帮助下得以在圣伯纳德教堂(Saint-Bernard Church)避难安生,但不断遭到警察的驱赶。他们每天在表演结束时回到卡杜舍利,这时卡杜舍利的空间成了他们生活的地方。姆努什金通过宗教和世俗协会、知名的人道主义组织和媒体,以其他的方式为他们的事业奋斗。如果忽视了她人性中这种亲力亲为、积极主动的一面,就会削弱她作为一名导演的视野,而她在这方面的同行,或许是她唯一的同行,就是彼得·塞勒斯。塞勒斯也提供了许多例子(对梅耶荷德的崇拜者而言,这并不奇怪),其中一个突出的例子是 2002 年出演欧里庇得斯的作品《赫拉克勒斯的孩子们》(*Children of Herakles*,2002 年)。在这部作品中,难民和移民青年扮演着无声的角色,讨论美国的移民政策,并在表演结束后拍摄电影,讲述当代世界的恐怖主义是如何以多种形式迫使人们寻求外界庇护的。

弗兰克·卡斯托夫与托马斯·欧斯特密耶:戏剧性与暴力

弗兰克·卡斯托夫与托马斯·欧斯特密耶二人相辅相成,他们的作品涉及社会及政治有关的一系列问题。卡斯托夫 1951 年生于且长于东柏林,但由于(也不仅限于)他对经典作品的大胆结构,卡斯托夫名扬城外,而这也是他直言不讳地批评民主德国政府严苛统治的工具。1992 年,卡斯托夫出任德国柏林人民剧院总经理兼艺术总监。在经营剧院期间,他像一开始那样邀请了其他不墨守成规的导演们,例如克里斯托夫·马塔勒(Christoph Marthaler)、赫

伯特·弗里施（Herbert Fritsch）和勒内·波列许（René Pollesch）等人，后者尤其接近卡斯托夫强硬的反传统主义。卡斯托夫在柏林人民剧院的作品拥护的是普通老百姓，继1989年柏林墙倒塌之后，老百姓的生活在统一过程中经历了混乱而又彻底的转变，联邦德国"弟兄们"对他们施加了相当大的诋毁与羞辱。

即便是在相对较晚的2001年，在卡斯托夫导演了陀思妥耶夫斯基的《被侮辱与损害的》（*The Insulted and the Injured*）时，他的舞台剧仍然展现出了早年社会中的痛苦和人际交往中的困难，而它们并没有随着德国民主化而从此消失。演员们在狭窄的冰面上一遍又一遍地摔倒又爬起来的场景，无非是用一种戏剧化的方式来表明前民主德国的日常生活是多么不稳定。之前在2000年基于陀思妥耶夫斯基的《群魔》执导的《群魔》再现了社会主义革命的矛盾，以及那些有欲望和权力去作恶的个人是怎样破坏它的意识形态和内在固有的令人生疑的理想的（从陀思妥耶夫斯基的观点来看）。尽管卡斯托夫持续导演了一系列作品，其中大多由小说衍生而来，就像他在20世纪90年代所做的那样（分别是1992年的《发条橙》以及1997年的《猜火车》），但他通过执导2002年的《白痴》、2005年的《罪与罚》以及2011年的《赌徒》一直与陀思妥耶夫斯基进行隔空的深度对话。

欧斯特密耶1968年出生于彼时的联邦德国。从1996年到1999年，他在柏林德国剧院的分院巴拉克（Barack）声名鹊起，与柏林人民剧院一样，巴拉克坐落于柏林东部。在巴拉克，他生动形象地执导了新晋作家的充满暴力色彩的作品，尤其是马克·雷文希尔（Mark Ravenhill）以及大卫·哈罗尔（David Harrower）的作品。相比之下，他们的伦敦同人就显得相对逊色，比如马克思·斯塔福德-克拉克（Max Stafford-Clark）于1996年在皇家剧院执导的《购

物与做爱》(*Shopping and Fucking*)。欧斯特密耶在色情作品上使用的剧照如此极端，尤其是在被高度夸大的情况下，这些照片近似于新自然主义，比如在《购物与做爱》的一个场景中，一个破碎的瓶子被挤进了男人的肛门。这种暴力色情的目的恰恰是，不仅要将性暴力，而且要将所有类型的暴力都作为社会淫秽暴露出来。这是资本主义的残酷无情的机制造成的，使得年轻人遭到背叛并陷入混乱。

1999 年，欧斯特密耶受邀接管因彼得·斯坦因（Peter Stein）（参阅第六章）而闻名世界的柏林列宁广场剧院（Schaubühne am Lehniner Platz）。在这里，他建立起对现代剧作家的兴趣，尤其是萨拉·凯恩（Sarah Kane）和马里乌斯·冯·梅焰堡（Marius von Mayenburg）。欧斯特密耶毫无拘束地展现了《摧毁》(*Blasted*，又名《炸毁》*Zerbombt*，2005 年)，其中布景被炸得粉碎。[46] 在那之后的 2011 年，他这么说道："我所做的一切都包含了很多萨拉·凯恩。"时间已经充分证明，凯恩毫不妥协的阴冷的恐怖气息十分契合欧斯特密耶的戏剧性；比起卡斯托夫，她更倾向于侵害与挑衅的风格。对于欧斯特密耶来说，他在柏林邵宾纳剧院里中产阶级观众们面前展现的挑衅，与他对资本主义以及他 1999 年称之为的"资本主义现实主义"（与社会主义现实主义相反）的不信任有关，其中"资本主义现实主义"以"行动就是好的"美学为基准。[47] 卡斯托夫的挑衅讲的是共谋问题，他要与观众分享的是生活的毅力以及生活的种种恶行。

卡斯托夫的作品传递出来的毅力与达达主义的荒谬息息相关。他的角色看不到这种荒谬：他们只是他们，存在并行动；他们只是肉赘，仅此而已。而观众可以看到，且随着演出的进行（一般 5 小时左右），看到的观众会越来越多。它侵占了如此流行的戏剧资源，

将它们作为杂耍、滑稽剧、卡巴莱、泡吧——任何一种可能属于资产阶级艺术及社会的东西。卡斯托夫绝不会使用布莱希特的"间离效果",尽管有考虑过,因为卡斯托夫选择的是流行戏剧模式。相反,他使自己的角色和观众都沉浸在流行中,包括流行/摇滚音乐、体育运动和街头文化的狂热。这使得角色成为正常的城市人物,即使是古怪的人物,观众既不是观察者也不是同情者,而更像是与他们对话的战友。换言之,观众通过角色夸张的动作看到一个熟悉的世界,若能够以滑稽、讽刺或者有趣的眼光看待他们,那这个世界就是充满活力且触手可及的现实。因此,它是"真实",因其具有传奇色彩的以及言过其实的成分。

《白痴》就是在这样的框架之下处理日常的粗俗与媚俗的。将军的三个女儿在陀思妥耶夫斯基的笔下都患有癫痫病,穿衣、走路、打手势、嚼口香糖、嘴巴里满着说话而食物却掉了下来:这是所有角色的共同行为。当她们看起来不像是小明星或者妓女(这个不需要卡斯托夫或者演员们的徒劳无功)时,她们穿着牛仔裤、夹克衫,戴着牛仔帽,与卡斯托夫的长期合作设计师伯特·诺伊曼(Bert Neumann)创造的环境相得益彰,其中"拉斯维加斯酒吧"的霓虹灯很显眼。角色在一排排陡峭的台阶上间断地上下运动,让人联想起好莱坞电影楼梯上的合唱。他们消失并重新出现在广阔的旋转舞台上,而其他场景则旋转进入视线,其中许多场景发生在构成场景的塔状建筑的高层。舞台上的另一个观众席高耸入云,与舞台成为镜像,同时将观众置于表演的内部和外部,可以欣赏到的场景包括前东柏林典型的啤酒吧和香肠餐吧。

卡斯托夫在这个引人注意的旋转木马上不断地展示,又不断将视线聚焦于此。与勒帕吉一样,表演时拍摄的场景近景(通常能看到摄影师)是在更广阔的全景上突出显示的。有时,隐含公寓楼的

房间中的事件与地面事件同时发生。在其他时候，它们在水平和垂直方向上都相对设置：垂直方向指示建筑物的不同楼层。窗口/框会亮起，表明它们是空的（角色进入其中以进行视频录制），否则它们会截然不同。通常，摄像机会放大特定的场景，就像罗戈任认为白痴是他的情敌时，会谋杀他无法拥有的女人时那样。在这之后，他让白痴躺在她的身边，而他躺在对面，然后继续在她的尸体上发牌。荒谬和平庸，这里以事实的方式呈现，但又被抵消了。当场景发生变化，白痴又回到了刚刚离开的这个聚会上，他不顾一切地吃起了饭，像他一向那样的"现实"。卡斯托夫认为，现实实在令人难以忍受。在《罪与罚》（2005 年）中，当铺老板（一位老妇）被谋杀，接着是孕妇谋杀案，更为血腥，卡斯托夫口说着指导，就好像他在大声喊叫一样，当演员念台词时大部分情况也在喊叫。扮演拉斯柯尔尼科夫的著名演员马丁·乌特克（Martin Wuttke）挥舞着斧头，以故意的"观我"方式将自己和墙壁洒满了鲜血。一部可能是模仿谋杀电影的戏剧记录了这一过程，与其说它戏剧化了现实，不如说它是在模仿现实。技术再次为卡斯托夫提供了戏剧性工具，尽管这种情况是模棱两可的，因为很难说是否可以认真对待特写镜头中捕获的残暴行为。不管它如何转变为贫困、侮辱和伤害的主题，卡斯托夫在这里将其用于"纯粹的"杂耍目的，这在道德上或视觉上并没有使人反感。在《赌徒》中，卡斯托夫回归到一种更温和的歌舞杂耍，夹杂着卡巴莱式的冷漠和达达主义式的胡言乱语，但温和程度仍然不够。舞台上成堆的土豆令演员们行走艰难，各种各样的演员在假鳄鱼的下颚滑动，大猩猩、吃力的小红帽以及其他明显随机的行动、图像和歇斯底里的爆发，再加上卡斯托夫无处不在的视频放映，这是他标志性戏剧性的重要组成部分。尽管卡斯托夫没有传达任何具体信息，但他对德国总理安格

图 4 《赌徒》(Der Spieler),弗兰克·卡斯托夫,柏林人民剧院,2011

拉·默克尔有关如何工作才能赚钱的言论的影射，以及其他有关 2011 年欧元危机的趣闻，让观众会心一笑。

对于卡斯托夫所有看似混乱的作品，实际上他都在冷静地指挥全体演员。大多数人已经与他合作了数十年，且创造性地与他合作，并为柏林人民剧院的流行风潮做出了贡献。在后柏林墙时代的短短几年里，此种风潮包括街头剧院、便宜的门票、失业者的免费座位，以及让附近一带不论以何种方式失去产业者加入进来的其他方式。欧斯特密耶在邵宾纳剧院冷漠的街区，冷静地执导与他喜欢的英国和德国当代剧作家的思想理念相矛盾的作品，尤其是《娜拉》（2002 年，易卜生的《玩偶之家》的德语名）、《海达·加布勒》（*Hedda Gabler*，2005 年）以及《哈姆雷特》（2009 年），后者是欧斯特密耶的"中部"莎士比亚，前部和后部分别是《仲夏夜之梦》（2006 年）以及《奥赛罗》（2010 年）。

欧斯特密耶的戏剧性以震撼的技术大获成功。《娜拉》的结局令人震惊，因为她突然开枪杀死了丈夫（而易卜生的女主人公则砰地关上了身后的门）。在其他地方，演员们在他们昂贵的客厅中央的一个水族箱里戏水，这是一种炫耀性消费。欧斯特密耶让演员们在水里表演，不是仅仅为了装饰，而是一种大肆夸张的需要。《海达·加布勒》的结局也令人震惊，一部分是因为欧斯特密耶指导卡塔琳娜·舒特勒（Katharina Schüttler，也出演了《摧毁》）扮演了一名无精打采的年轻妻子，她也没有意识到自己被困在一个雅皮士屋子的玻璃墙里，每个进去的男人都可以随意触摸她；而且，当她突然遭受暴力袭击后，当她用锤子砸碎洛夫伯格的电脑以摧毁他一生的工作时，这个瘦骨嶙峋的迷失生物似乎没有能力召集足够的能量杀死自己。欧斯特密耶在电脑中发现了易卜生戏剧中海达所烧手稿的当代形式。但此外，海达的自杀之举令人震惊，因为她最亲

近的那些人试图修复手稿的草稿页,丝毫不去检查他们听到的枪声。旋转舞台是作品的主要特征(尽管欧斯特密耶不像卡斯托夫那样经常使用它)。当演到海达的身体斜靠在墙上时,欧斯特密耶对易卜生进行了重新评估,他强调了年轻的海达是一位成功的妻子,她因富足社会的风俗和期望而无能为力。在这方面,她和凯恩塑造的女性形象如出一辙。

《哈姆雷特》中场景的转换靠移动平台完成,而不是靠旋转舞台来完成。上面是乔特鲁德与克劳狄斯的再婚宴会,下面是哈姆雷特父亲葬礼的土地,发生在手持喷水器产生的"雨水"中,该雨水落在敞开的黑色雨伞上,并在整个过程中反复出现在哈姆雷特身上,就像他是要操纵周围一切的人。这两个演出空间构成了欧斯特密耶的基本理念,即某些东西"腐烂"在了资本主义世界而不是在丹麦,在这个世界里,过度饮食、性、利己主义、自恋以及自利的政治行为极多。冯·梅焰堡(他也是欧斯特密耶的长期文艺顾问)的译本保持了原味,并为哈姆雷特提供了一系列比如关于其母亲对性的痴迷的下流评论。否则,哈姆雷特会直接向听众解释正在发生的事情以及原因。莎士比亚剧情的醒目的戏剧化使欧斯特密耶的演员可以放任地演出,而拉斯·艾丁格(Lars Eidinger)的哈姆雷特会适时脱口妙语,显然是受到了欧斯特密耶的鼓励,可以在哈哈大笑的观众允许的范围内夸大这一角色。

因此,在《哈姆雷特》的闹剧参数中自由程度相当高的体现之一就是导演与演员的关系。全剧仅有6位演员,乔特鲁德兼饰奥菲利亚,这不仅产生了激动人心的时刻,有些还带有乱伦的味道,而且还允许在全景视野中换假发和名人风格的服装。醉鬼的脸掉进食物盘子和哈姆雷特的滑稽动作注定一样愚蠢,尤其是他对腹部周围填充物的滑稽展示使他看起来很胖。欧斯特密耶让哈姆雷特始终如

一地录制事件视频,最重要的是他本人(作品以艾丁格/哈姆雷特录制他的"生存还是毁灭"视频为开端)作为揭示剧院制作机制的附加装置。哈姆雷特在泥巴上翻滚,用泥遮住他的脸,吃掉它,让其他人吃掉,并将其与血液混合。泥浆和血液的肮脏存在是素材(最靠近舞台的观众也会被它们弄脏)。因此,这提醒人们,这个疯狂的"看到什么"剧院是对疯狂时代的一种反驳。哈姆雷特和你我一样生气。

东欧导演:作为抵抗的戏剧性

姆努什金的隐喻戏剧性是与她"演此而意彼"的原则相关联的。因此,她作品中所展示的事物既隐藏又揭示了其内在的真实内容。这是东欧导演戏剧性的原理。当他们的国家隶属于苏联阵营或在苏联势力范围内时,这是规避审查制度的迂回策略。隐喻戏剧性成为他们抵抗的武器。对不同的人说不同的话不仅是一种手段,这一点对话者可以理解,而且是在表达自由无法实现的情况下暗中刺激舆论的战略。在这方面,东欧的戏剧性扮演了政权的政治评论家和社会事务评论员的角色,这使那些导演面临监禁或流放的风险,因为导演要对作品负责,因此他们比演员更容易受到苛刻严厉的惩罚。苏联的情况与格鲁吉亚差不多,鲁斯塔维里国立剧院(Shota Rustaveli State Drama Theatre)的导演罗伯特·斯图鲁瓦(Robert Sturua)上演了一针见血的作品《理查三世》(*Richard III*,1978年)。剧名角色用的是如此夸张的表演(一位超级驼背的理查跨步登场并闯入舞台),以至于很难分辨暴政和偏执狂的形象是半开玩笑的嘲讽、纯粹的讽刺还是疯狂的滑稽表演。这使斯图鲁瓦否认了该作品是对政权的抨击,理由是"只是戏剧"——而非真实。

在这种情况下，戏剧化的政治存在着危险，幸运的是姆努什金不知道，并且这一方法可能从梅耶荷德那借鉴而来，因为像斯图鲁瓦这样的保守派导演要么在莫斯科学习过，要么与在莫斯科受过培训的老师保持着密切联系。无论梅耶荷德在俄罗斯以外的东欧地区的踪迹如何，可以肯定的是，东欧导演建立了自己的隐喻戏剧性传统，这一传统以其极其大胆、十分古怪的装置而著称。这些是斯图鲁瓦一代（出生于1930年代）的导演在波兰利用得尤其充分的，但是罗马尼亚的希尔维乌·普卡雷特（Silviu Purcarete）是下一代（1950年代出生）的比较有说服力的例子。普卡雷特1990年在克拉约瓦国家剧院上演了抗击性的滑稽剧《麦克白场景中的乌布王》（*Ubu Rex with Scenes from Macbeth*），该剧院在罗马尼亚剧院中扮演着重要角色。如剧名所示，这部电影是阿尔弗雷德·雅里（Alfred Jarry）和莎士比亚的混合作品以及一场完备的决战，是使用雅里剧作中的乌布夫妇的作为，对齐奥塞斯库总统及其妻子直至1989年去世为止所犯下的政治和个人恐怖行为进行了讽刺。

符号学并没有因此而消失，从中发展出自身真正风格的普卡雷特在2008年又回到了克拉约瓦，并在《一报还一报》（*Measure for Measure*）中回到了类似的权力、残酷和暴力主题上。在这里，它也具有轰动性，戏剧性视觉效果强，其救济院/医院餐厅形象的特写展示出一个好色的安哲鲁（转动的眼珠、舌头和几乎全部展示的生殖器）和掠夺成性的妇女（甚至伊莎贝拉也露出乳房或腿，加强了无所不在的性骚扰），针对东欧剧变后罗马尼亚的权力精英的腐败。演员不断从地板上扫掉木屑和垃圾——这是对国家现状的隐喻。换句话说，这里的戏剧性与梅耶荷德率先提出的政治使命不谋而合，只是与梅耶荷德不同的是，它没有革命性的热情。缺乏这种

热情使姆努什金发动了公民民主批评。普卡雷特在尤金·尤内斯库（Eugene Ionesco）的《国王正在死去》（*Exit the King*，2009年）中回归到这种戏剧性，他用法语执导，也曾经在法国居住过。再次，他作品的荒诞性质（"荒诞性"是因为图像、动作、模仿和手势被推到了极点）使演出的模棱两可得到淋漓尽致的发挥，这种模棱两可在于一个善良（或疯狂）的国王（或医院、救济所或疗养院中的家长/患者）被一个貌似理性的臣民/仆人/护士/绅士所迷恋，而他们的举止和言辞的表达同时又很奇怪。所有这些都是以夸张的方式进行的，但自相矛盾的是，看上去却不失为无动于衷的"冷酷"。

政治和社会批评的戏剧性，无论是在表演哪种戏剧（通常是莎士比亚，所以很容易进行隐喻转换），都以这种荒谬的惯用语出现，成为东欧导演的标志。他们获得或被授予东欧国家发言人的角色，而后者总处于铁腕控制之下。重要的是要注意，戏剧性是一种对话的形式，这在当时成为一种必要，之后演变成一种高度复杂的美学，其中深刻地嵌入了批判性观点。确实，它们经常被足够深地掩埋在过多的令人吃惊的自负、翻滚的视觉和听觉图像以及运动和舞蹈中，乍看上去非常不协调，使它们看起来完全是个谜。

在过去20年里，这种变形最为明显的国家是立陶宛，体现在艾幕塔斯·尼科鲁修斯（Eimuntas Nekrosius）和奥斯卡·科尔苏诺夫（Oskaras Korsunovas）的作品之中。尼科鲁修斯生于1957年，是比科尔苏诺夫大12岁的学长。只需引用尼科鲁修斯丰富的作品集中1997年的《哈姆雷特》，这是一件非凡的万花筒，其中的每件作品都会吸引目光，同时震撼人心，因为它整个迷宫的构图既吸引人眼也吸引人心。在一个这样的片段中，一个年轻无知的哈姆雷特（由一个国家级摇滚偶像扮演）被折叠起来，形成一个小盒子的形状，就像一个胎儿。这张照片描绘了他在变化之海中的新生以

及准备不足的状态——涉及他父亲王国的社会变化,以及他作为人类的精神变化。

水从中央舞台上悬挂的巨大冰块上一点一点地滴落,预示着那段时光在可怕的冲突中一点一点地流逝,却几乎没有留下任何实质性的东西。除了为演员们创造危险的环境外,他们在脚下形成的水坑中跌落和滑行(隐喻地展现出危险的埃尔西诺冰河)。这种冰,这种水,也产生了一种类似于绝望的感觉,并且到处是诡异地潜伏着的玻璃碎片。声音的巨响——摇滚音乐、电子效果、不确定的声音——它们层次分明,有时又是故意的含混不清。尼科鲁修斯有一种错综复杂的审美观,使观众总处于不确定的境遇,但也许在这种水汪汪的、玻璃化的背景下,既可以发现立陶宛共产主义历史的创伤,也可以发现该国随后变革的创伤。尼科鲁修斯的《哈姆雷特》是一部预言剧,具有开放性,能够接受多种阐释,但它给观众留下了一种不仅使他自己、他的演员以及他的现场观众都感受到的感觉,而且还发出了更大的声音,这种声音可能不再声称要代表一个国家,但仍具有形成集体共鸣的意境。

科尔苏诺夫的导演创造力同样丰富,他在2008年的《哈姆雷特》中采用了尼科鲁修斯作品的存在主义线索。(毕竟,尼科鲁修斯融化的冰可以看作对存在和虚无的幻想。)然而,他坚定地把它编织成一部作品,这部作品可能首先涉及社会表演和虚假,以及他们如何欺骗和背叛每个人。这种思想的缠绕将每幅图像包裹在一起,每一幅都比下一幅更超现实,包括长着人类大小的老鼠头的人鼠,这无疑是在暗示莎士比亚戏剧中提到的捕鼠器。不管怎么说,影片开场的场景就够刺激的了,演员们排着队坐在化妆桌旁,盯着镜子问,然后逐渐在集体狂欢中大喊:"你是谁?"这个"你"就是"我",在镜子里加倍地反射。"我"就是在某处却看不见的我,就

图5 《哈姆雷特》,奥斯卡·科尔苏诺夫,OKT剧团/立陶宛维尔纽斯市立剧院,2008

像哈姆雷特父亲的鬼魂一样。事实上,"你是谁?"是莎士比亚第一行"谁在那儿?"的立陶宛语翻译,这是对鬼魂说的话,使科尔苏诺夫将"你/我"化身为鬼魂。因此,"你/我"成为一个存在而不是存在(以及自杀)的问题,这个问题根植于哈姆雷特的"生存还是毁灭"这个难解之谜中,同时也存在于戏剧幻象的制造过程中。

除了剧场的形象就这样被迅速地召唤出来之外,还有死亡的形象:哈姆雷特父亲的鬼魂只不过是躺在这几张桌子上的一具尸体。后来,当哈姆雷特刺激奥菲利亚(第三幕,第一场),并借此使她疯狂时,他们就成了祭坛或墓地,呈现一种正式的,纯粹是敷衍的、哀伤的姿势,并且用白色花瓶里的白花来装饰。这个场景以一种超现实主义的方式预示了奥菲利亚的死亡。随着哈姆雷特将奥菲利亚放逐到修道院,大量的血红色的纸片和塑料的平面形状从空中滚落下来,到此这个场景也画上了句号。人鼠将场景视作战场一样进行审视,这也预示着演出的结尾,其中仍躺在地板上的这些红色小块象征着尸体。

在整部作品中,科尔苏诺夫采用他一系列的形象暗示,来作为欺骗主题的变体而反复出现。哈姆雷特说自然之镜必须举起,这个自然之镜是我们这个时代的镜子,是一个幻想、一个谎言。在这个问题中,"你是谁?"被"我是谁?"放大翻倍,化为沉默。作品的结尾徘徊在未完成的事物的寂静中,好似乐器无法演奏出最后的音符。为了给观众带来个人化的视听感受,导演深知他的视野必须实现强烈的个人化,这给21世纪的戏剧界带来前所未有的挑战与困境,科版《哈姆雷特》正是在这一困境的抗争中应运而生:科尔苏诺夫编导这场戏,而观众们则基于自己的经历用自己的方式来进行各种解读;当铁腕控制不再,而社会上的各种诱惑仍将人们困在实际生活之网时,他可以毫无拘束地、谦逊地承担起导演作为代言人

的角色。

注释：

［1］亚历山大·格拉德科夫（Aleksandr Gladkov）著，阿尔玛·劳尔（Alma Law）编译：《梅耶荷德演说集，梅耶荷德的排练》（*Meyerhold Speaks*，*Meyerhold Rehearses*），阿姆斯特丹：哈伍德学术出版社，1997年。第176和173页是关于"瞬间灵感"的讨论。格拉德科夫曾是梅耶荷德的学生，他还指出，"实际上，梅耶荷德扮演了他在舞台上塑造的所有角色"，第174页。

［2］同上，第132页。俄罗斯的"艺术家"这个词既有"演员"的意思，也有"舞台设计师"的含义。这里指的是后者。因此，上面是对格拉德科夫俄文本英译的修正。

［3］引自阿拉·米哈伊洛芙娜（Alla Mikhailova）的引言，米哈伊洛芙娜等著《梅耶荷德与胡多泽尼克/梅耶荷德与布景设计师》（*Meierkhold i Khudozhniki/Meyerhold and Set Designers*，双语版），莫斯科：格拉特出版社，1995年，第61页。

［4］同上。

［5］季娜伊达·赖赫（Zinaida Raikh）1928年12月16日的信件，《梅耶荷德最喜爱的演员及妻子》，《剧院》，第2期（1974年），第34页。

［6］梅耶荷德，爱德华·布劳恩（编译、评论）：《梅耶荷德论剧院》（*Meyerhold on Theatre*），伦敦：梅休因出版社，1969年，第125页。

［7］同上，第122—128页。严格来说，"cabotin"是一个法语词，指云游艺人。梅耶荷德在此对"cabotinage"的大力辩护主要集中在云游艺人的戏剧类型上，但同时也抨击了MAT对这个词的贬义理解，即把"cabotinage"等同于三流或拙劣的表演。

［8］同上，第126页。

［9］同上，第129页。

[10] 同上,第138页。梅耶荷德所强调。

[11] 格拉德科夫:《梅耶荷德演说集》,第142页。

[12] 在另一篇开创性的文章《风格化剧院的首次尝试》(*First Attempts at a Stylized Theatre*,1907年)中,梅耶荷德谈到了当前实践中假定的"剧院三角",即导演是剧院事件三角的顶点,作者和演员站在剩下的两个角落。他用一条笔直的水平线取代了这一模式,其中包括作者、导演、演员和观众,他们共同定义了剧院。请参阅布劳恩:《梅耶荷德论剧院》,第50页。

[13] 格拉德科夫:《梅耶荷德演说集》,第121和126页。

[14] 《未来的演员和生物力学》(*The Actor of the Future and Biomechanics*,1922年),布劳恩:《梅耶荷德》,第199页。梅耶荷德强调外在行为如何刺激情绪,与早期斯坦尼斯拉夫斯基的方法相反。斯坦尼斯拉夫斯基随后通过身体行为的方法对其进行修正,正如前一章内容所示。

[15] 梅耶荷德引自布劳恩:《梅耶荷德》,第198—199页。

[16] 同上,第209页。

[17] 亚历山大·塔伊罗夫:《导演笔记》(译自威廉·库尔克[William Kuhlke],并由其作序)科勒尔盖布尔斯,佛罗里达:迈阿密大学出版社,1969年,第107页。

[18] 同上,第143页。

[19] 同上,第54页。

[20] 同上,第47和65页(塔伊罗夫所强调)。

[21] 同上,第90页。

[22] 同上,第90页。

[23] 同上,第131页。

[24] 同上,第125页。

[25] 尤其参阅《笔记》的第93—94页,第90页关于"职责"。

[26] 柳博芙·文德罗夫斯卡娅(Lyubov Vendrovskaya)和加利娜·卡

普捷列娃（Galina Kaptereva）合著，多里斯·布拉德伯里（Doris Bradbury）翻译：《叶夫根尼·瓦赫坦戈夫的笔记、文章和回忆录》（*Evgeny Vakhtangov [Notes by Vakhtangov, Articles and Reminiscences]*），莫斯科：前进出版社，1982 年，第 140 页，相关引用。

[27] 同上，第 156—158 页。这也可以被翻译为"奇妙的现实主义"。参阅第 153 页有关"情感上的真实"的段落。

[28] 同上，第 138 页。

[29] 同上，第 37 页。

[30] 同上，第 251 页；对《图兰朵》做评价的鲍里斯·扎哈瓦（Boris Zakhava）是瓦赫坦戈夫最重要的演员之一，同时也参加了该剧的演出。参阅尤里·扎瓦茨基（Yury Zavadsky）：《老师和学生》（*Uchitel ya i uchineky*），莫斯科：伊斯库斯特沃出版社，1975 年，第 202—203 页。

[31] 莱斯利·米尔恩（Lesley Milne）主编，罗克珊·珀玛（Roxane Permar）译：《俄苏剧院：传统与前卫》（*Russian and Soviet Theatre: Tradition and the Avant-Garde*），伦敦：泰晤士与哈德逊出版社，1988 年，第 55 页。

[32]《叶夫根尼·瓦赫坦戈夫》，第 121—122 页。

[33] 米哈伊尔·契诃夫：《叶夫根尼·瓦赫坦戈夫》，第 208—210 页。

[34] 大卫·威廉姆斯（David Williams，合著并编辑）：《合作型剧院：太阳剧社手册》，伦敦和纽约：劳特利奇出版社，1999 年，第 173 页。值得注意的是，théâtralité 的最后一个"é"在语言上与 teatralnost 的俄语"nost"完全相同，这意味着用法上的完全相似。

[35] 阿里亚娜·姆努什金：《对话法比耶纳·帕斯科：当下艺术》（*Entretiens avec Fabienne Pascaud: l'art du présent*），巴黎：普隆出版社，2005 年，第 58 页。除了插入方框之外，所有的法语的翻译出自玛丽亚·谢福特索娃。

[36] 同上，第 77 页。

[37] 同上，第 82 页。

[38] 同上，第 173 页和第 68 页。

[39]《合作型剧院》，参考阿尔托第 173 页。参阅安托南·阿尔托著，玛丽·卡罗琳·理查兹（Mary Caroline Richards）译：《戏剧及其重影》(The Theatre and its Double)，纽约：格罗夫出版社，1958 年，第 74—88 页。

[40] 玛丽亚·谢福特索娃：《与市民对话的剧院：采访阿里亚娜·姆努什金》(A Theatre that Speaks to Citizens: Interview with Ariane Mnouchkine)，《西欧舞台》(Western European Stages)，第 7 卷，第 3 期（1995—1996 年），第 9 页。也可参阅《对话法比耶娜·帕斯科》，第 162 页；《合作型剧院》，第 217 页。

[41]《对话法比耶娜·帕斯科》，第 15、173 页和第 162 页、93 页、138 页、17 页、25 页，分别对应每个识别点。

[42] 同上，第 201 页。

[43]《合作型剧院》，第 219 页和第 56 页有关早期采访。

[44]《对话法比耶娜·帕斯科》，第 70 页。

[45] 同上，第 60 页。

[46] 采访安德鲁·迪克森（Andrew Dickson），《卫报》，2011 年 11 月 13 日。

[47] 马文·卡尔森（Marvin Carlson）：《戏剧比战争更美：20 世纪后期德国的舞台导演》(Theatre Is More Beautiful than War: German Stage Directing in the Late Twentieth Century)，艾奥瓦：艾奥瓦大学出版社，2009 年，第 166 页。

延伸阅读

Braun, Edward (trans. and ed. with a critical commentary).

Meyerhold on Theatre, London: Methuen, 1969.

Carlson, Marvin. *Theatre Is More Beautiful than War: German Stage Directing in the Late Twentieth Century*, Iowa City: University of Iowa Press, 2009.

Gladkov, Aleksandr. *Meyerhold Speaks, Meyerhold Rehearses*, trans. and ed. with an introduction by Alma Law, Amsterdam: Harwood Academic Publishers, 1997.

Tairov, Aleksandr. *Notes of a Director*, trans. and with an introduction by William Kuhlke, Coral Gables, FL: University of Miami Press, 1969.

Vendrovskaya, Lyubov and Galina Kaptereva (comp.). *Evgeny Vakhtangov* [Notes by Vakhtangov, articles, and reminiscences], trans. Doris Bradbury, Moscow: Progress Publishers, 1982.

Williams, David (comp. and ed.). *Collaborative Theatre: The Théâtre du Soleil Sourcebook*, London and New York: Routledge, 1999.

Worral, Nick. *Modernism to Realism on the Soviet Stage: Tairov-Vakhtangov-Okhlopkov*, Cambridge University Press, 1989.

第四章　叙事剧导演

19 世纪早期的德国，由于艺术总监体系和宫廷剧院的盛行，政治与戏剧之间的关系一直都非常密切（参阅第一章）。无独有偶，第一位导演经理人也是诞生于德国——这不同于在英格兰商业剧院（某种程度上还包括北美）占主导地位的演员经理，也不同于后来出现的商业大导演（如弗罗曼），他们控制了整个美国的绝大多数剧院。

马克斯·莱因哈特就是这样一位极具影响力的导演经理人。从奥托·布拉姆那座自然主义和奉行民主的柏林德意志剧院起步，一直到 20 世纪 30 年代，他都一直处于掌控德国戏剧舞台的地位。1906 年，他接管了德意志剧院——在那里他建立了一所表演学校——同时创立了柏林室内剧院进行实验演出：卡尔·施特恩海姆（Carl Sternheim）的讽刺剧，理查德·佐尔格（Richard Sorge）的表现主义，以及他对格奥尔格·毕希纳（Georg Büchner）或弗兰克·韦德金德（Frank Wedekind）的具有强烈社会效应的戏剧的重新发现。他还在维也纳和萨尔茨堡（Salzburg）建立了剧院。1918 年，他在柏林的剧场代表作里又可以加上巨大的舒曼马戏团建筑设计。每年夏天，他都要去德国和匈牙利巡回演出以扩大他的影响力，1920 年与理查·施特劳斯共同创办萨尔茨堡音乐节，并推出了诸如《苏姆伦王妃》（*Sumurun*，1911 年，伦敦）或《奇迹》（*The Miracle*，1924 年，纽约）等大型巡回演出。从真正意义上

说，莱因哈特为整个德国的戏剧制作设定了标准，他控制着德语戏剧中相当大的份额。在纳粹时代之前，他都是广受社会认可的德国商业剧院的典范，后来他的整个戏剧帝国因为他的犹太血统而被没收。他可以被视为欧洲、英国和美国（20 世纪 30 年代，他在美国制作了好莱坞电影）商业戏剧的象征。部分是因为掌管着这么多剧场的责任，部分是来自导演大型作品的责任，莱因哈特成为一个典型的控制型独断者。他精心注释的《导演手册》涵盖了表演的每一个动作和姿态，他作为导演的工作将在第五章进行论述。

同时，莱因哈特可被视为叙事剧的先行者。和布莱希特一样，莱因哈特在卡巴莱表演（《声与烟》）开始了他自身的事业，而他的"五千人剧院"（由舒曼马戏团改建而成）则需要庞大的演员阵容和各种合唱乐章来方便广大观众观看，引入夸张的戏剧手势和动作，这可以被视为预示着布莱希特的叙事表演风格。他还执导过极具煽动性的政治作品，例如 1903 年在德国首演的高尔基的《底层》(*The Lower Depths*)，以及 1904 年上演的斯特林堡的《朱丽小姐》，这直接导致德国皇帝把莱因哈特和危险的社会主义宣传联系在一起，对其进行驱逐。[1] 事实上，埃尔文·皮斯卡托和贝托尔特·布莱希特都把他们所受到的部分训练归功于莱因哈特，因为他们都曾在莱因哈特的德意志剧院里担任过戏剧构作，而莱因哈特执导了布莱希特在柏林的首部作品《夜半鼓声》(*Drums in the Night*)。不过，由于他的戏剧帝国的规模和商业性质，他的剧目大都属于折中主义以至于显得不关心政治，然而叙事剧具有明显的甚至尖锐的意识形态立场。

117

> **开幕手册，沃尔纳剧院，1930 年**
>
> 现在比以往任何时候都更有必要表明自己的立场：站在无

> 产阶级一边。剧院比以往任何时候都更需要狂热地把自己的旗帜钉在政治的桅杆上：无产阶级的政治。越来越迫切的要求：戏剧是行动，是无产阶级的行动。舞台和群众，一种创造性的统一，不是在"时事戏剧"中，而是在无产阶级的斗争剧场中。
>
> 埃尔文·皮斯卡托[2]

埃尔文·皮斯卡托的政治剧场

20世纪20年代的戏剧爆发点在柏林。战争、左翼革命和右翼政变、罗莎·卢森堡和卡尔·李卜克内西等劳工领袖被谋杀、社会两极分化加剧、通货膨胀以及比20世纪30年代美国遭受的金融危机严重得多的大萧条，都暴露出工业资本主义的弊端。1914年第一次世界大战爆发后，莱因哈特与其他92名艺术家、演员、作家和学者签署了一份宣言，承诺支持国家的战争，自此剧院也参与其中。在政治围栏的另一边，1919年，剧作家恩斯特·托勒尔（Ernst Toller）当选为短命的慕尼黑工人共和国总统（当托勒尔因为政治行动被捕入狱时，他的工作由皮斯卡托接替），并以标志性的形象奔走于军队的敌对各方之间——他自己的工人民兵和"黑色国防军"——来呼吁和平与民族团结。与之相对的是俄国，列宁提供了一个英雄政治行动的典范，推翻了北半球最专制的独裁政权。这一切形成了一种创造性的骚动，这种骚动在德国舞台上表现尤为明显，因为德国传统上主张建立"道德法庭"。这里最大的挑战来源于如何再现20世纪初的这种全新而又独特的社会现实，叙事

剧为此应运而生了。

> 对新题材的把握需要一种新的戏剧和剧场形式。我们可以用英雄双韵体来谈论金融吗？……石油与五幕形式相抵触……到目前为止，黑贝尔和易卜生的戏剧技巧还不足以使一篇简单的新闻报道戏剧化。
>
> 贝托尔特·布莱希特[3]

作为一个在佛兰德（Flanders）战壕里工作的年轻人，皮斯卡托的战争经历使他的生涯转向政治化，这使得他成为最早且也是最直接对这一挑战做出回应的导演。然而，似乎没有剧作家能够应对这种新的现实，他要么发展自己的叙事材料，要么改编剧本来拓展他的观点。甚至在1928年，皮斯卡托就评论道："我们缺乏富有想象力的作品来表达当今世界的所有力量和问题，这绝非偶然；这是我们这个时代的复杂性、分裂性和不完全性导致的。"[4] 对于皮斯卡托和布莱希特而言，自然主义不可避免地会代表资产阶级的社会观点，不管它的目的是政治性的还是反社会性的，表现主义都（布莱希特最初被其吸引，其早期戏剧《巴尔》[Baal] 和《夜半鼓声》是该运动的里程碑）由于其主观性和个人主义而遭到摈弃。除了《三便士歌剧》（The Three penny Opera），布莱希特在20世纪20年代的写作主要是"教育剧"。所以，皮斯卡托建立了一个戏剧团队来改编素材，由于他们创作的戏剧的关注点是如此广泛，蒙太奇逐渐成为他们的标准结构。

在20世纪20年代早期，皮斯卡托就在自己的宣传舞台上采用政治上激烈但在戏剧上简单的作品，那时皮斯卡托接管了柏林一座有代表性的自然主义剧院——自由人民剧院（Freie Volksbühne），

该剧院由奥托·布拉姆于1890年创办，他把易卜生的剧作、左拉的原则和安托万的实践带到德国。借助当代媒介，皮斯卡托扩展了这座标志性的现代工人阶级剧院。他将影像搬上现场舞台，在那个时期，电影正是现实主义的象征。他于1926年导演的埃姆·韦尔克（Ehm Welk，一位激进的无产阶级记者和作家）的《戈特兰的风暴》（Storm over Gotland），通过现场演员、舞台动作展示了个体的活动、演员个体激情和社会责任；同时通过投射到屏幕、填满了舞台布景的背面电影，展示了群体的行动：他们大声抗议战争，他们对革命高涨的热情，他们为胜利挥舞的旗帜。最后，巨大的红旗从舞台上空落下。个体演员被电影画面的力量和规模所淹没。演出结束后，皮斯卡托被自由人民剧院开除了，原因有二：一是韦尔克本人抱怨他的剧本由于电影的引入遭到极端的改编，二是露骨的政治宣传牺牲了"艺术"品质。

皮斯卡托创立了自己的舞台（皮斯卡托剧院），他的贡献尤其在于为剧作家和其他导演创立了一种剧本创作范式："我们需要的文学现在才开始出现，希望我们的剧院能给它一个强有力的促进。"[5]

> 塔索的呐喊在我们这个世纪钢筋水泥的空间里没有回音，就连哈姆雷特的神经衰弱也得不到一代手榴弹投掷者和破纪录者的同情。人们最终是否会认识到，一个有趣的英雄只是在他自己的时代才有趣，昨天还很重要的悲欢离合对于我们战争的当下却显得荒谬和无关紧要。
>
> 我们的时代……把一个新英雄捧上了神坛。与有着私人命运的个体相反，时代和大众的命运是新戏剧的英雄元素。
>
> 埃尔文·皮斯卡托[6]

1927—1928 年演出季的剧目表明了他的目标，上演的戏剧有抵抗军国主义的反战经典作品、莎士比亚的《特洛伊罗斯与克瑞西达》(Troilus and Cressida)、毕希纳的《沃伊采克》(Woyzeck)；同时公布的还有另外两类戏剧：第一种属于新形式的文献剧，即尚未成文的《经济状况》（副标题为《石油》，直接引用了上述布莱希特的观点）或《小麦》（布莱希特对股市操纵的研究虽未完成，但为他的《屠宰场的圣约翰娜》[St. Joan of the Stockyards] 打好了基础）。这些戏剧揭露了操控社会的看不见的力量。第二种是分析历史辩证法的戏剧，旨在为当代事件提供政治视角。比如托勒尔的《哈啊！人生如斯！》(Toller's Hoppla, We Are Alive!) 或《魔僧》(Rasputin)，剧本由皮斯卡托和他的戏剧构作团队改编自阿列克谢·托尔斯泰的作品，皮斯卡托称之为"哗众取宠"之作，以及由布莱希特改编的哈谢克的漫游小说《好兵帅克》(The Good Soldier Schweik)。这些剧目形成了一个主题序列，正如皮斯卡托所说："在《哈啊！人生如斯！》概述了 10 年的德国历史（1917 年至 1927 年），《魔僧》概述了俄罗斯革命的根源和驱动力之后，我们想在《好兵帅克》的讽刺聚光灯下阐明整个战争体系。"[7]《魔僧》的舞台表演为皮斯卡托的导演方法、作品的规模以及他对多媒体的使用提供了最佳案例。

政治舞台：皮斯卡托的《魔僧》

皮斯卡托的目标是发展一种新的戏剧形式。这种戏剧形式本质上是政治性的，但又特别现代，就像他在回顾自己工作时说的：

> 在我所有的作品中，《魔僧》的戏剧反响最强烈，效果最明确……正是在这里，我有机会最鲜明、最清楚地

实现我的目标。通过对表演的"政治"反馈，证明了编排这一材料的动机以及处理的目的和形式都是合理的。[8]

托尔斯泰的原作是一部情节剧，讲述了僧侣拉斯普金对沙皇俄国的影响以及导致刺杀拉斯普金的宫廷阴谋，并以1917年十月革命作结，它在戏中被呈现为一种"诗性主义"。皮斯卡托经常修改他所导演的剧本，《魔僧》的演出过程展示了他的方法。到这个戏剧团队（包括像利奥·拉尼亚、沃尔特·梅林［Walter Mehring］、费利克斯·加斯巴拉以及皮斯卡托本人在内的剧作家）完成工作的时候，原来的场景被削减到8个，增加了19个新场景。托尔斯泰笔下的写实性角色增加到数千名演员：31名演员兼演56个有名字的角色，加上"吉卜赛舞者、士兵和普通人"——剧照显示，当时现场有80多人，都聚集在圆屋顶内的平台上和周围的舞台上。高潮围绕着"列宁在苏联第二次代表大会上的演讲"。最后把标题扩展为《魔僧、罗曼诺夫家族、战争和反抗者》，也集中反映出这一变化。

在对剧本进行大范围修改的同时，皮斯卡托正在与他的舞美设计和技术人员一起制定场景设置。在这个过程开始之初，皮斯卡托就决定了舞台的视觉概念：用半个地球代表世界的北半球（确切地说，是德国、俄罗斯和奥地利，即该剧的焦点）；它是活动的，可以转动甚至裂开。

所有的情节、考量、视角都围绕着这一概念建立，这一概念实实在在具体化了新场景的材料，呈现了1915年至1917年间的全球事件，其间交织了历史人物的生平，以及在工业产出和军事战略的国际背景下设置的地方事件和个人阴谋。主人公变成了历史力量的

马前卒，整个情节给人的总体印象是事件的前进不可阻挡。这张外部环境的复杂之网应该从双重角度来看：对无名的群众而言是胜利的肯定，对于在名义上控制的个人（皇帝们和将军们）来说则是悲剧。环球的形象及其作为组织原则的潜力决定了托尔斯泰文本的改编方式。对于处理这样一个全景式主题来说，它的流动性和运动性是必不可少的。

图6 《魔僧》布景设计，埃尔文·皮斯卡托，诺伦多夫广场剧院，柏林，1927：图解部分和展示半球舞台使用的平面图

的确，这里强调的是地球的机械性：皮斯卡托剧院计划为《魔僧》设计的是将中间位置用一张地球的照片填满，半开着以展示内部的楼梯和平台以及钢框架结构。在这张工业图周围是主要人物的缩略图——我们只能通过演员的名字来确定他们的身份，因为他们的外貌和化妆与他们所代表的历史人物非常相似，以下人物是柏林观众一眼就能认出来的：沙皇和皇后、拉斯普京、德国皇帝和列宁。地球上覆盖着用于制作飞艇外壳的坚硬光滑的布料（有意指向

战争机器），涂上不反光的银色，这样胶片就可以投射到它弯曲的表面，而聚光灯又不会折射到它上面。整个构造直径 49 英尺，高 24.5 英尺，重量超过 1 吨。这个构造完全机械化，安装在一个旋转的平面上，内部可再细分为 12 个部分；也可以安装在迷你舞台上面。这些有两到四层，一层接着一层，有 14 个不同的入口组合。外壳的铰链覆盖着每个部分，像三角形的门一样折叠起来，像梯形的襟翼一样举起来，也可以飞到整个地球的顶部，然后抬起顶部展示里面的表演场景，也可以呈现为一个投影的屏幕。

电影与舞台

为了筛选戏剧场景素材，拍摄了超过 10 万米的胶片以及大量的新闻短片和其他纪录片，其中许多片段取自俄罗斯电影《罗曼诺夫家族的覆亡》（*The Fall of the House of Romanoff*），该片是根据新闻短片剪辑而成的。影片构成了一个序幕，从伊凡雷帝（Ivan the Terrible）到最后一位沙皇尼古拉二世（Nicholas II），一路追溯俄罗斯的历史。随着时间轴在几个世纪的推移，影片中反复出现群众起义、被镇压、被砍杀和被枪杀的场景。在表演过程中，电影被用作与个人行为的对比，或用作评论，就像在一个穹顶打开的场景中，坐在装饰豪华的房间里的皇后嘲笑着人民起义的报道，在她头顶上方 16 英尺高的屏幕上响起了枪声，电影场景呈现出在仅仅 4 年后，布尔什维克就在叶卡捷琳堡处决了她和沙皇及其全家。这种效果是如此惊人，以至于在每一场演出中，正如蒂拉·杜里埃（饰皇后，Tilla Durieux）回忆的那样："我演的时候被吓呆了。"[9] 也有些时候，三个不同的电影画面同时投射到上层屏幕上，一个演员正在背景的开口处表演，在圆顶弯曲的表面上，从而形成额外的对比效果。

在舞台右侧，8 英尺宽的屏幕占据了整个舞台的高度，提供了

进一步的评论的来源。在这些日期和事件的"日历"上，以及连续滚动的垂直带上，都列出了观点和引用。因此，在序言中每一挣扎的人群的镜头旁边，不仅用日历列出了运动的名称和发生日期，还对此进行了一系列的评论：**"被他们的领导人背叛了……士兵们有枪……"** 同时，在每一位沙皇的肖像背后，都有一个同样简洁的注释："被刺死……**精神失常，死时胡言乱语……**"或者在沙皇在他总部发布爱国指令的场景中，还同时与护士调着情。在一系列对比鲜明的影片中，他部队士兵的尸体躺在前线的烂泥中，同时日历还

电影与舞台

需要指出的是，即使在1927年，电影仍然是一个相对较新的媒介，这一年诞生了第一部有声电影《爵士歌手》(*The Jazz Singer*)，所以皮斯卡托对电影的运用是当时的一个亮点。正如皮斯卡托剧院的视觉顾问所描述的那样：

两个放映机并排安装在观众身后……旋转安装在柱上，可以很容易地改变仪器的高度。

一个把电影投射到整个半边球幕，另一个将解释文本投射到相应的屏幕上……一台简单的机器被用来从舞台后面进行反向投影……为了在三个放映机同时运行时保持胶片速度一致，电影的速度必须加以控制……通过每个放映机上的时钟来实现。此外，作为一个重要的创新，我有一个特殊的过滤器，以一种特殊阴影的平行平面玻璃的形式，插入到放映机镜头前面的光的路径……这增加了图像的对比度，使观看更轻松、更流畅。

冈特·洛克[10]

引用了他写给皇后的一封信中的内容,"我领导的军队的生活是健康的,有鼓舞人心的效果",此外还附上了实际的伤亡人数。[11]

电影对演出的场景进行评价,语言投射则对两者都进行评价,其方式是在表演中创造多个对立的极点,提供多个视角,并在反讽的对立中建立主题点。事实上,由于屏幕上的图像比舞台上的演员要大得多,这就突出了角色作为个体的无足轻重。与此同时,电影的纪实性也强调了戏剧传统的虚假性,而通过历史人物的外貌与电影形象的对应关系,这种真实体验转移到历史人物身上。因此,看起来虚假的不是演员,而是他们所代表的社会,电影则展示了这些角色与现实脱节的程度。

政治化导演:皮斯卡托方法

电影给舞台动作提供的这种对应和延伸正是皮斯卡托的导演笔记关注的,并使他有可能扩展表演范围,从"[传统]戏剧动作的内部曲线"到"最真实、最全面的时代史诗,从它的根源到最后的影响"[12]——换句话说,从戏剧到政治行动。这部作品的制作方式及其纪实性质,即便在十年之后,仍然触动了人们的神经,激发了人们的热情,这从皮斯卡托收到的恐吓信中就可以看出来。普通人指控他玷污了德国的名声,同时前德皇开启了针对诽谤的诉讼,在多处场景中,德皇威廉与奥地利的弗朗茨·约瑟夫(Franz Josef)和俄罗斯的尼古拉二世在穹顶的不同部分出现,每个人都说着同样的陈词滥调。就像1927年皮斯卡托的诉状所证明的那样:

> 原告所戴的面具是不会错的。原告显然与"其他"两位皇帝有关联。作者在他们口中说出的词语表达了相同的思维过程。当昔日的弗朗茨·约瑟夫皇帝被描述成一个彻

头彻尾的白痴，而沙皇尼古拉二世被描述成一个固执己见、毫无个性的傻瓜时，人们不得不得出这样的结论：原告也具有类似的特征。[13]

为了引起争论，皮斯卡托在后来《魔僧》的编排（该演出持续了两个半月，这对20世纪20年代的柏林来说是相当长的一段时间）中节选了一部分进行印刷，作为一种额外的记录形式。威廉胜诉获得了对皮斯卡托等人的禁令之后，在"三位皇帝"的场景中，利奥·拉尼亚（也是合著者）替代保罗·赫姆（Paul Herm）出现在舞台上，扮演原本由赫姆扮演的德皇，并用朗读法院判决的摘录代替了德皇的演讲。

皮斯卡托剧院有自己的技术部门，他们的记录很能说明问题。他们搭建了如此复杂的机械化舞台，并在施工过程中进行必要的技术改造——耗时1690小时（加班1050小时），仅完成穹顶搭建就需要1122平方米的材料和246个工时，16个人夜以继日连续工作了24小时，终于及时完成了开场的准备工作。因而，建造整套设备总共耗费了4516个工时。正如皮斯卡托的舞台经理带着受挫感写道："我们需要的不是一个剧院，而是一个巨大的装配车间，里面有可移动的桥梁、起重机和吊车……有了这些，只要按下一个按钮，几吨的重量就可以在舞台上自由移动。"[14] 在演出期间，除了80多名演员之外，管理这个复杂的场景还需要24名舞台工作人员，外加摄影和灯光技术人员。这种强度和规模要求一个几乎是军事组织的总指挥，指挥超过100人——在皮斯卡托执导的照片中，他摆出一贯的支配性的姿态，伸出手臂发号施令。

他的导演笔记几乎全部是关于球形舞台的移动，电影、日历和

表演场景的整合，群体场景中大量演员的编舞，以及每个片段的预期效果。涉及主要演员的排练或表演的注释相对较少，这反映出他们与皮斯卡托合作多年的默契程度。在排练中，第一步是弄清楚他们的角色的政治意义。此外，那些习惯于皮斯卡托否定"资产阶级舞台上不动的装饰景象"的演员发现自己"迷失在庞大的机械构造中，无法冷静地发展自己的个性表达"，虽然他们的角色本身就是讽刺性的，与自然主义或古典戏剧的主观性有很大的不同："每个角色都是一个社会阶层的鲜明表现。值得注意的不是它的个人特征，也不是它的个体复杂性，而是它的类型，一个特定的社会和经济观点的代表。"正如皮斯卡托所评论的："排练的大部分时间都花在了与每个演员探讨文本的政治意义上。通过对材料的内在指令，演员可以自己塑造他们的角色。"[15] 所以，他的演员们一旦能与他的愿景和要求保持一致，就可以开始扮演各自的角色，并自行发展个人的手势和动作。与此同时，正如皮斯卡托所承认的，"适应新的舞台装置的正确的表演风格还没有完全形成"[16]——这也是布莱希特关心的问题。

《魔僧》：叙事剧的典范

《魔僧》确实是叙事剧行之有效的典范：不但在其延展范围，而且在同步评论来源的多样性方面，以及电影使用的方式上，都揭示出个体依赖于更广泛的社会环境。通过对比的影像和现实层次的同时呈现来实现同步表演，用同步表演取代传统的顺序式戏剧结构。这提供了一种小说式的优势，能够掌控观众或读者的判断。而且，叙事剧尝试用不止一个视角来展示场景，通过改变视角或提供一种独立视角，使得全面实现现实远景成为可能。此外，机械化的舞台环境、军国主义印象和现代主义象征都使其成为一种特殊的当

代戏剧形式。

皮斯卡托的理想是"成就一架戏剧机器,就像打字机一样具有内在的技术性",这将会是20世纪心性的象征,并且很有可能直接面对全球重要的热点问题。因此,他在作品中,有意不隐瞒戏剧机器是为了表现他的戏剧科学和特定的当代视角——以及通过避免幻觉来表现表演中的现实性。《魔僧》的球体就象征着这一点——尽管存在持续的技术故障,但是球体旋转时发出轰鸣声,以至于有时演员们不得不大声喊叫;旋转带来的沉闷的回响和晃动的不安全感,必定创造出一个生动的(如果不是故意的话)画面,是一个世界分崩离析和人类受机器支配的画面。

机器缺陷与皮斯卡托作品的创新性本质上密不可分,同时强调了他的戏剧是一种实验性戏剧,这样形成了一种创造性的混乱氛围。几乎所有的评论家都认为这种氛围令人兴奋,无论他们多么不喜欢他的意识形态。皮斯卡托总是将他的叙事风格与科学、客观、理性、记录性特点结合在一起。然而,他的伙伴们,例如政治性的艺术家乔治·格罗兹(George Grosz,他为布莱希特设计戏服)和贝拉·巴拉兹(Béla Balázs,电影评论家,他为巴托克歌剧《蓝胡子城堡》[*Bluebeard's Castle*]写过剧本),都评论过他演出当中的"酒神"(迷醉)效果;出现在《魔僧》演出手册当中的利奥·拉尼亚的论述提醒观众,他们"不仅是观众,而且是瓦解帝国主义的伟大戏剧的参与者……他们形成了一个不可分割的统一体,是世界历史的一部分:他们是1927年的戏迷——着迷于《魔僧、罗曼诺夫家族、战争和反抗者》"。这样做的政治理由是要证明没有任何人可以保持中立,战争所释放的革命力量仍在运作——的确,观众被史诗般的事件所吸引,自发地站起来与舞台上的演员们歌唱《国际歌》。确实,这是对皮斯卡托政治戏

剧的一个标准性回应。同样地，在《哈啊！人生如斯》落幕时，母亲的话——"只有一种方法——要么吊死自己，要么改变世界"——让楼上包厢里的"无产阶级青年"自发地抬起头来，对着舞台前排骚动不安的付费观众高唱《国际歌》。

> 这种情感上的确定是政治戏剧的"唯一正当理由"。戏剧的美学性或艺术性品质仅取决于它在多大程度上"唤醒我们对政治的兴趣和热情，也就是人类目标……就其本身而言，[政治剧院]不能改变权力结构，但它可以充当有价值的预备"的贡献。
>
> 利奥·拉尼亚，《魔僧》演出手册

文献剧

皮斯卡托的叙事剧也倾向于极致的现实主义。这在他1929年执导的沃尔特·梅林的作品《柏林商人》(*The Merchant of Berlin*)中达到了顶峰，这是他的"编剧合集"之一——莎士比亚《威尼斯商人》的改编版，剖析了当时德国遭受过度的通货膨胀。他使用了一个旋转舞台，两个舞台升降机或桥梁，以及两个按相反方向转动的踏车（或利用滚动带在相反的方向并排移动——这与皮斯卡托指导的布莱希特的《好兵帅克》剧本中所用的结构相同），这样可以在上面安装完整的场景，包括四个屏幕和用于卡通或电影的纱织幕布投影，由设计师拉兹洛·莫霍利-纳吉（Lazlo Moholy-Nagy）特别拍摄的镜头，以及一系列复杂的声效。和《魔僧》一样高度机械化，它的布景本身就是制作的焦点，象征着柏林社会的流动性和个人的不安定，同时最后桥梁的起起落落代表社会阶层的相对变化。

就像评论所表明的那样,它在剧院外的街道上创造了如此惊人而又栩栩如生的生活画面:

> 对于我们的时代来说,只有瞬间才是活生生的。报纸是当下的历史。电影将一系列现实新闻的头条和当天事件的剪报都投射在幕布上……多好的设备!……街道数以千计向前向后向左向右的步调声从中缓缓流出:士兵队伍、贫穷的妓女、在职人员、证券交易所人员、犹太商人、纳粹党人。舞台上的交通路口。瞬间的现实。高架铁道穿过这座桥驶向亚历山大广场站。地铁 U 型标志亮起。电车摇铃。汽车鸣响……[17]

在 1933 年纳粹暴动之后不久,皮斯卡托被迫逃离德国。他发现在斯大林统治下的俄国比在沙皇统治下的俄国更加专制。因此,他逃亡到美国(正如恩斯特·布施[Ernst Busch]曾描述的那样),在那里他为纽约社会研究新学院开设戏剧课程,教过的学生里还包括马龙·白兰度(Marlon Brando)。第二次世界大战之后,他又回到了西柏林,开始组建自由人民剧场,在这里他创作了当代形式的纪实戏剧,展示了在《代理人》(*The Deputy*)中罗尔夫·霍胡思(Rolf Hochhuth)如何抨击教皇应对大屠杀负有不可推卸的责任,或是再现《士兵》(*The Soldiers*)中英国的决定如何导致德累斯顿被炸,彼得·魏斯(Peter Weiss)的《调查》(*Investigation*)中的奥斯维辛集中营和纽伦堡审判的调查。他还重用了他的"球形舞台"(globe-stage)来完成最后一部作品:这是可与《魔僧》相媲美的作品——汉斯·格利穆特·基尔斯特(H. H. Kirst)的《军官起义》(*Uprising of the Officers*),是一部讲述二战中一群军官

试图暗杀希特勒的纪实片。

皮斯卡托 20 世纪 60 年代的文献剧可以视作从他 20 世纪 20 年代的叙事剧中直接发展而来。尽管两者都影响了全世界的政治戏剧，但是皮斯卡托早期舞台实验产生的影响堪称最大，尤其是影响了布莱希特——他在与皮斯卡托合作的同时仍在研究他的戏剧理论。正如布莱希特后来承认的那样，皮斯卡托还以"'一种完全原始和独立的方式'发展了'陌生化效果'。最重要的是，戏剧的政治转向是皮斯卡托的成就，没有他，奥格斯堡人（Augsburger）戏剧［布莱希特指称自己的方式］简直就无法想象"[18]。

贝托尔特·布莱希特的叙事剧

正如我们会看到，布莱希特的叙事剧同样拥有皮斯卡托作品的诸多特质，作品所拥有的突出特质是提供多重视角和自带评论。在创造目标（理性、客观）与效果（情感反应）之间的矛盾方面，它也与皮斯卡托的很相似。然而，尽管布莱希特持有的观点是，认为舞台应总是有可识别的剧场特性，但这打破了标准的自然主义第四堵墙的幻觉。而且，与皮斯卡托复杂的机械感完全不同的是，布莱希特的舞台呈现总是极简的——他作品中最具机械感的是《大胆妈妈和她的孩子们》（*Mother Courage*），它使用旋转舞台代表她那辆日益破旧的马车上的无尽旅途。这些特点以及布莱希特的蒙太奇结构有时被归功于梅耶荷德。的确，就像梅耶荷德一样，布莱希特受到中国演员梅兰芳风格化表演的影响。但是实际上，布莱希特很清楚爱森斯坦的电影也是基于蒙太奇结构，但他看过的第一部梅耶荷德的作品是在 1930 年，那是在他创作出叙事剧之后的一段时间。

不同于皮斯卡托（他评论道"在内容被定义之前，布莱希特喜欢在所有东西上贴上标签"[19]），布莱希特的重要性在于为叙事剧理论做出了贡献，即通过反对"戏剧性"或"亚里士多德式戏剧"来定义戏剧。标准戏剧式剧场的表演与叙事相对，观众的投入削弱了行动空间，无法将观众变成观察者并促使他们采取行动，产生情感对抗理性。戏剧剧场的目的是唤起情感，而叙事剧场的目的在于迫使观众做出决定。戏剧剧场通过"暗示"起作用，用已知、固化的性格来表现人；而叙事剧场通过"争论"起作用，把人视为探索的主体，可改变且处于不断变化中。在戏剧结构方面，悬念着重的是结局，每个场景都以线性进行有机整合，这与动作过程中的悬念形成对比，它是独立场景的蒙太奇手法，情节发展具有曲线性。这一切都基于否定笛卡儿标志性的论断"我思故我在"，此处被重新表述为"社会存在决定思想"。应该注意的是，布莱希特最重要的论文——《当代戏剧是叙事剧》和《剧场的文学化》是作为《马哈哥尼城的兴衰》和《三便士歌剧》的注解而写，它们作为民间歌剧形式，具有布莱希特定义为"叙事"的许多特质。

> 戏剧剧场的观众说："是的，我也有同感。我就是这样的。这是唯一自然的。它将永远是这样。这个人的痛苦令我动容，因为他没有出路。这是一门伟大的艺术，它烙上不可避免的印记。我正同舞台上那哭泣的人一同哭泣，和在笑的那些人一起欢笑。"
>
> 叙事剧场的观众说："我绝不该这样想。那不是这样做的方法。这最令人惊讶，也几乎是不可信的。这必须停止。这个人的痛苦令我动容，因为他本来应该有出路。这是伟大的艺术；

> 这里似乎没有什么是不可避免的。我正在笑那些在舞台上哭泣的人,正在为那些笑着的人哭泣。"
>
> 布莱希特《娱乐性和教育性戏剧》[20]

还应该注意的是,叙事剧的整个概念都是基于观众理论的,这恰恰是因为这种戏剧类型是通过其可能引起的公众反应来得以验证的。

正如布莱希特在给瑞士叙事剧作家弗里德里希·迪伦马特(Friedrich Dürrenmatt)的一封公开信中说的那样,"今天的世界只能描述给今天的人们,当它被描述为一个多变的世界时……今天的世界确实可以在舞台上展现,但前提是必须将其识别为可变的"[21]。这直接反映在他的戏剧中。布莱希特有一首名为《改变世界,它需要它!》(*Change the world. It needs it!*)的歌曲,在一场接一场的演出之后,布莱希特戏中的人物向观众展示了该主题的各种变化:

> 如何安排一个更好的结局?
> 人可以改变人吗?世界可以被改变吗?……
> 我的朋友,这是您要找到的一种方法,
> 帮助好人获得幸福的结局。
>
> (《四川好人》中的沈黛)

> 您已经看到了什么是常见的,什么是不断发生的。
> 但我们问您:
> 即使很常见,发现它也很难解释。

这里的常见，应使您惊讶。

这里的规则，应认为是滥用。

在您发现滥用的地方，请提供补救措施。

（最后合唱《例外与常规》）[22]

除了直接呼吁通过受众采取政治行动来实现社会变革之外，这也清晰地描述了布莱希特叙事戏剧的目标和预期效果，观众被期待对剧中所表达的观点持有批判的态度。

叙事剧场与卡巴莱

布莱希特曾与喜剧演员卡尔·瓦伦汀（Karl Valentin）在慕尼黑的政治性卡巴莱同台演出——有一张著名的1921年照片，他在露天游乐场标志性的移动舞台（"长椅歌"，Bänkelgesang）上吹奏单簧管，而清瘦的瓦伦汀在吹奏大号。这是关于布莱希特叙事剧基本原则的一个说明样本。

主持人（compère）的第三人称旁白，以及"角色"和表演者之间的明显差异重现在布莱希特叙事表演原则中。他的叙事剧场概念是对卡巴莱环境的直接转化。观众在叙事剧场里可以抽烟喝酒，他们具有自我意识，会主动批判，而且不会对表演产生情感投入。标语牌——无论是用标题介绍戏剧场景，还是对表演进行评论——都将成为布莱希特剧院的重要表现方式。布莱希特坚持认为，表演机制应暴露出来抵制戏剧幻想，这一点完全体现在卡巴莱中的舞台管弦乐队上。布莱希特最著名的歌曲之一是《三便士歌剧》中演唱的《暗刀麦奇》（*The Moritat of Mackie Messer*），这恰恰是与布莱希特与瓦伦汀在慕尼黑露天卡巴莱中表演的麦奇（Moritat）同一风格。而这并非巧合，布莱希特首次亮相柏林时

在《狂野舞台》卡巴莱中便演唱了他已众人皆知的歌曲《遇难士兵传奇》(Legend of the Dead Soldier)。他在台上唱完第三节诗后，观众吹口哨、大声辱骂、扔酒杯，让他下台。挑衅仍然是他叙事剧重要的组成部分，在巴登-巴登（译者注：德国城市Baden-Baden，著名的温泉疗养城市）首演《马哈哥尼城的兴衰》中，歌手吹着锡哨来回应观众的起哄声。

> 他从扮演小丑的瓦伦汀那学到最多，瓦伦汀在啤酒馆里表演。在他扮演执拗的雇员、管弦乐音乐家或摄影师时，他做成了滑稽短剧，他们憎恨他们的雇主，这使他们看起来可笑。雇主是由他的搭档扮演的，他的搭档是一位受欢迎的女喜剧演员，她常常把自己垫高，用深沉低音说话。当奥格斯堡人［布莱希特指称自己］制作他第一部戏时，戏中包括持续30分钟的战斗，他问了瓦伦汀他应如何处理士兵："士兵在战斗时是什么样的？"瓦伦汀立即回答："他们脸色苍白。吓死了。"
>
> 布莱希特[23]

的确，布莱希特于1923年为瓦伦汀撰写了一部简短的无声滑稽剧电影剧本《理发店里的怪事》(The Mysteries of a Barbershop)；而在布莱希特早期叙事作品中，标志性的把演员脸部涂白，就来自瓦伦汀的手笔。布莱希特承认的另一个有影响力的人是表现主义剧作家弗兰克·韦德金德，尽管他对布莱希特的重要性不在于像《春之觉醒》(Spring's Awakening)这类戏剧，而是韦德金德的卡巴莱式气质。韦德金德曾在慕尼黑著名的《十一个刽子手》(Elf Scharfrichter)卡巴莱中演出。显然，布莱希特自己刺耳的歌唱风格以及他与库尔特·威尔（Kurt Weill）一起创作的歌剧

音乐基调是在模仿韦德金德。1918 年,布莱希特为韦德金德撰写的讣告中写道:"生命力是他最好的特征……他站在那里,一头红短发,样子丑陋、残酷,散发危险气息,在吉他伴奏下用高鼻音歌唱,略显单调且未经训练过。从未有歌手让我如此震惊,如此激动。"[24]

演出与导演中叙事风格的发展

虽然皮斯卡托和布莱希特都在莱因哈特那里接受了早期训练,但皮斯卡托立刻开始了他作为导演的生涯,然而布莱希特的职业生涯开始于诗人、卡巴莱歌手和剧作家,然后才开始导演生涯。他的作品——主要是他自己的戏剧——几乎都是联合导演的。他与埃里克·恩格尔(Eric Engel)合作了 1923 年《城市丛林》(In the Jungle of Cities)在慕尼黑的首演;与演员奥斯卡·霍莫尔卡(Oskar Homolka)共同导演了 1926 年柏林版的《巴尔》(他也扮演了主角);协助恩格尔执导了 1928 年的《三便士歌剧》,并于同年协助皮斯卡托导演他自己改编的《好兵帅克》。他独立导演的第一部作品是改编马洛的《爱德华二世》,这部剧在慕尼黑室内剧院上演(1924 年)。随后是与库尔特·威尔合作的第一部作品:在巴登-巴登制作的《马哈哥尼城的兴衰》,这部作品在莱比锡首演时他是助理导演。在这过程中,布莱希特不仅学习了导演技巧,而且聚集起了日后成为他自己剧团核心的成员。《马哈哥尼城的兴衰》使罗蒂·兰雅(Lotte Lenya)首次取得成功,而海伦娜·魏格尔(Helene Weigel)则在 1928 年柏林首映的《人就是人》中开始了她的布莱希特时期。卡斯帕·奈尔(Caspar Neher)在《城市丛林》中首次担纲舞美设计,而后继续参与了布莱希特在 20 世纪 20 年代和 30 年代几乎所有戏剧和歌剧的设

计，并于 1948 年在瑞士再次与布莱希特合作，演出布莱希特改编的荷尔德林的《安提戈涅》以及柏林剧团演出的伦茨的《私人教师》。恩格尔持续执导布莱希特的作品：从《城市丛林》《人就是人》《三便士歌剧》和《马哈哥尼城的兴衰》，到战后 1949 年在柏林重演的《大胆妈妈和她的孩子们》，这些都是他与布莱希特共同执导的戏剧。

除了将卡巴莱融入他的剧院，旨在培养具有自我意识——然后再具备批判精神——的观众外，布莱希特还着手彻底改变表演的基本原理。布莱希特沿袭皮斯卡托，但以一种极简主义、赤裸裸的舞台方式表现（这有助于强调布莱希特作为一个剧作家所重视的语词，以及皮斯卡托剧场以精巧的机械装置趋于压倒一切的态势），通过改编卡巴莱的风格来改变剧院的整体视觉面貌。标语牌介绍了场景，在表演区域前后的屏幕上投影文字或是乔治·格罗兹的卡通漫画（但不是在皮斯卡托的作品中出现的移动电影）——所有这些都引入了对比视角或为场景设定了特定的视角。同时，遮蔽掉所有场景变化的标准剧院幕布被替换为悬在一根明显电线上的半高帘子，剧院灯光始终是亮的（象征着科学实验室，而非印象主义的致幻空间），正如在 1928 年的《三便士歌剧》中那样，聚光灯在舞台上方是可见的。正如布莱希特诗中所言：

> 给我们舞台打光，电工。
> 我们如何能让剧作家和演员提出观点？
> 当世界还处于半明半暗……
> 我们需要观众清醒甚至警惕……
> 请让我们的帷幕半高，不要阻断舞台。
> 向后倾斜，让观众

> 意识到繁忙的准备工作是如此
> 巧妙为他而设……并让他观察
> 那不是魔法，而是
> 劳作，我的朋友们。[25]

布莱希特叙事剧的政治前提，是智性的而非情绪化的观众反应，表演上的去神秘化以及对理念上工人阶级公众利益的实质性呼吁，所有这些特质都在这首诗中得以强调。

类似地，布莱希特要求一种截然不同的表演形式，这就颠覆了传统的移情表演风格。因此，当布莱希特在柏林剧团排演伦茨的《宫廷侍从》（*The Court Chamberlain*）时，他要求演员们使用间接的第三人称代词："她"代替"我"或"他"代替"我"。另外，演员在排练时要求他们以"他说"或"她说"作为每句话的开头，或将话改写为辩证性的"不是/而是"用法，来表明其他可能性（例如，"她要求他不要离开，而是陪着她"）。演员与角色分离的方法——与斯坦尼斯拉夫斯基的方法形成鲜明对比——这种技巧的设计用来允许演员创造场景或角色的"姿势"：用于特定场景的通用表达。

这是陌生化效果（或间离效果，简称为"V效果"）的基础，它并非与精神病学术语相对应，而是表示出视觉转换中的疏远：使普通/日常看起来陌生，或是显示了公认面貌下隐藏的现实——讽刺的是，它确实与华兹华斯19世纪浪漫主义诗学格言"使熟悉的事物变得新颖"相同。通过表演来实现陌生化效果的其他技巧被阐明为

> 把言语翻译为过去时态。

包括舞台指导和言语评论。[26]

这样做是为了在表演中产生一种潜意识的想法,演员对角色的批判方式被刻画成一种鼓励观众客观看待的方式,也就是引导观众能够将角色与演员分离,并对角色表演进行批判。

> **街景**
>
> 为叙事剧院创建一种基本模式相对容易点。经过实证实验,我选择了一个事件,它可以在任何街角发生,作为极简的代表性示例,即"天然"叙事剧院:交通事故的目击者向旁观者演示了不幸是如何发生的。围观者要么未目睹事故发生,要么不同意他的说法,并且看待事故的方式"不同"——重点是驾驶员行为或受害者行为演示,或两者的行为都进行演示,以便旁观者对事故做出自己的判断……
>
> "创造幻象"这一标准戏剧的主要标识符消失了,这一事实至关重要。街头示威者的表演具有可复制性的特点。事件已经发生,如此重复……例如,如果未重现事故造成的冲击,则他的表演未失去任何价值;的确,那将没有那么有价值了……
>
> 这处街景必须在剧场中出现的基本要素是,展现了具有实际的社会意义的境况。
>
> 布莱希特[27]

但是,布莱希特为人所知的陌生化效果绝不是要排除情感的表达。布莱希特的目标是获得这样一种效果——"不是即兴创作而是引述……而是带有全部潜在的意味,人类表达完全具有可塑性"。[28]

的确，他的主要男演员恩斯特·布施——尤其主演的那些他标志性戏剧作品的主要角色：《高加索灰阑记》(*The Caucasian Chalk Circle*) 中的阿兹达克，《伽利略传》(*The Life of Galileo*) 中的伽利略和《大胆妈妈和她的孩子们》中的库克——以及女演员海伦娜·魏格尔，她在布莱希特大部分成熟的作品中担任主角，这两位绝对不是没有感情的表演者。实际上，在"冷静"口吻下，布莱希特的剧院也成为极其暴力情感的一种。因此，1929 年他"进一步尝试制作一部具有教育性的作品"，此剧为《巴登-巴登的教育剧》(*The Baden-Baden Cantata of Acquiescence*)，当观众看到一个巨大的小丑被切割成碎片时，他们晕倒了。或是《高加索灰阑记》——1954 年布莱希特执导——天真的格鲁雪带着孩子逃脱，全副武装的士兵追赶，穿过峡谷上方一座摇摇欲坠的桥（实际上，舞台上方悬着的几英寸的地方，重演了《李尔王》中爱德伽说服盲目自大的葛罗斯特时，处于悬崖的边缘的场景），唤起了纯粹的戏剧性反应，但最终的所罗门式的判断更具有情感上的震撼：

> 阿兹达克："真正的母亲是她，她能将孩子从圈里拉出来……拉出来！"（总督夫人将孩子从圈里拉出；格鲁雪已经放手了，惊呆地站着。）[29]

柏林剧团演出时，将年幼的孩子从格鲁雪的手里拉出来，这个动作不是一次，而是两次。第二次，女演员小声哭泣了——而观众则放声大哭。在所有这些情境下，我们应该注意的是，语言极具指示性，舞台几乎是光秃秃的，有马戏团元素（小丑/绳索）或是元戏剧元素，并且戏剧环境非常简单。常用的修辞性与强化

的手段来激发观众情感的方式是矛盾的。然而事实上,少就是多。

> 实际并非如此——尽管已经提出了——如果说叙事剧……在任何方面都只是非戏剧的剧场,它呐喊着"此处理性——彼处情感"(感觉)。叙事剧绝不会拒绝情感,尤其不会拒绝对正义的热情,对自由的渴望,以及正义的愤怒:实际上是在试图加强或创造这些情感。它旨在唤起观众的批判态度,这对于叙事剧来说,这种态度永远都达不到它所要求的激情程度。
>
> 贝托尔特·布莱希特《对话弗里德里希·沃尔夫》[30]

导演叙事剧:《大胆妈妈和她的孩子们》

布莱希特早在1931年《人就是人》演出中就已展现其导演才能,那部戏中彼得·洛尔(Peter Lorre)担任主角盖利·盖伊。不过,为布莱希特赢得了欧洲最佳导演荣誉的是1949年柏林《大胆妈妈和她的孩子们》,尽管舞台设置和马车这一主导象征几乎与1941年利奥波德·林特贝格(Leopold Lindtberg)执导的苏黎世首演版本完全一致,因为两者的舞台设计师都是泰奥·奥托(Teo Otto),他也为布莱希特/劳顿的《伽利略传》做过舞台设计。记录在案的可能是恩格尔,但指导演员们排练并且协调作品中各个要素的却是布莱希特。该作品收录在已出版的《经典案例手册》(*Modellbuch*)中——手册是为其他导演提供如何对布莱希特戏剧作品进行舞台编排的指南——同时也作为经典剧目收录在柏林剧团的戏剧作品集中,由此我们能看出这部剧作受到广泛关注,并且得

以不断重演。

布莱希特将排练和准备过程分为 15 个不同的阶段。哪怕作为作者,哪怕是作品完成十年后,在执导一部作品的初始阶段都要包括:

1. 剧本分析:故事浓缩到不到半页信纸,将动作分解为多个部分,确定转折点,"寻找使得故事易于讲述的方法和途径,并延伸其社会意义"。

2. 确立布景:在此之后才有作品。

3. 选角以及演员们第一次排演。

4. 通读:"用最少的表达或描述……阐释剧本分析。"

5. 进行排练:"主要事件按部就班地描绘出来,以这样或那样的方式来探索。"

6. 布景排练:"设计实现到舞台上……表演所必需的一切都必须以可用的形式建造(墙壁、坡道、讲台、窗户等)。在这之后,不进行无道具排练。"

7. 细排练:"单独排练每个细节。"

8. 通排:把每一节排成一个连贯的模式。

9. 书中缺少第 9 条。——译者注

10. 回顾和验证排练:反复探索剧中所具有社会价值的认可和冲动是否被传达出来,故事是否讲述优雅和完整,同时对所有组别进行拍摄。

11. 节奏排练:校准场景的速度及长度。

12. 服装和技术排练。

13. 台词通排:无提词员,伴随手势快速朗读整个文本。

14. 预演：确定公众的反应，然后再进行集体讨论，"在预演过程中，根据［观众］反应进行排练"。

15. 首演："导演不出席，这样演员可以无拘无束地表演。"[31]

特别值得注意的是，在排练过程中的初期布景设置，以及对于演员的分组的指示，都是基于设计师的草图。需要注意的另一项技巧是，布莱希特在排练期间使用摄影来记录手势和姿势。不过，最重要的阶段是细节排练。柏林剧团的一位成员在《戏剧作品集》中所言，回应了他的戏剧剧本内的戏剧性原则，"每个场景都细分为一系列情节。布莱希特制作时仿佛每一个小情节都可以单独拎出来并独自演绎。它们被一丝不苟地完成，就连最小的细节也不放过"[32]。与此同时，当一年后布莱希特在德国慕尼黑室内剧院导演一部新作品《大胆妈妈和她的孩子们》，这部演出是基于柏林的"原样板"记录，他仍向演员甚至是舞台工作人员征求意见，他发现"无论有无样板，他们都可以展示出任何他们想要的东西。好的话，东西马上就会被接受"[33]。精心准备和即兴演出的结合使得作品精致而热情，理性客观叠加（从而加深）出强烈的情感语境。所有这些组合在一起，形成了一种非常有辨识度的柏林剧团风格。它还强调了视觉和物理元素，因为布莱希特的一贯要求是"不要谈论它。为我们演出来吧"！他最初排练的重点是分组和手势（正如表演中"样板"的记录照片一遍遍在排演中清晰地显现出来）。在排练过程中，布莱希特遵循了他舞台设计师的草图，尤其是内尔的。在内尔看来，舞台应该被设计为一种让观众体验某些事物的空间，因此他将人物包括在内，人物作为他装置图中的居民，演绎出场景中的关键事件。

完全对应于他将场景分解为独立情节的技巧,布莱希特抵制用传统类型的情节结构来排他的戏剧。正如他在《戏剧小工具篇》(*Short Organum for the Theatre*)中指出的那样:

> 由于公众未被邀请被扔在故事中,就像被扔进河里一样被动地来回游,因此,个别事件(剧中的)必须以这样一种方式绑在一起,结点显而易见。这些事件不应该没有痕迹地一个接着一个发生,相反,应创造可能。[34]

这种从戏剧文本到舞台呈现的延续方式意味着他的戏剧本身包含了大量的导演性评论,阐明了布莱希特上演自己作品的方式。我们拿《大胆妈妈和她的孩子们》中的一个关键场景"石头开始说话"为例,大胆妈妈的最小孩子,哑女卡特琳,唤醒了城镇中沉睡的市民,这个城镇在夜间将要被袭击。面对袭击军队威胁农民的牲畜以此强迫他们保持沉默,农民的妻子用宿命论的口吻催促痛苦的卡特琳——农民妻子自己无法生孩子,担心小镇上孩子的生命——"祈祷,可怜的孩子,祈祷!我们无力阻止杀戮"。但是,当农民们跪下时:

> **卡特琳**趁无人留意偷偷溜到手推车旁,拿出她藏在围裙下的某物。然后,她爬上梯子到达马厩屋顶。

这一动作与剧中其余部分的苦涩基调形成鲜明对比,以此得以强化;它的情感力来自具体的刻画,也来自暂时摆脱以自我克制为本质的整体叙事方式。这点在以下两方面的对峙中得到了强调。一方面是少尉和他的士兵们试图用语言来阻止卡特琳;另一方面是当

卡特琳开始击鼓时，她无声却富有说服力的行动。这一设置强调了动作可以预见，并且（在布莱希特的其他戏剧中一样）只有在场景结束之后才得以实现。

> **少尉**：上膛！上膛！（*在举起枪时大喊*）
> 　　　　*最后一次：停止击鼓！*
> **卡特琳**　*泪流满面，尽可能大声击鼓。*
> **士兵**　*开火。卡特琳被击中，几声击鼓声后，然后慢慢一蹶不振。*
> 　　　　*到此结束。*
> *但是卡特琳的最后一声鼓声淹没在镇里的炮火声中。*
> *在远处，可以听到混乱的警报声和枪声。*
> **前一士兵**：她成功了。

无论最后的声音是她最终颤抖的鼓声——代表着她生命逐渐消逝——唤醒了小镇，还是杀死她的枪声，卡特琳无私的牺牲、少尉无情的驳回、镇上立即响起的炮声以及第一士兵自发钦佩刚刚被杀害的女人之间的张力，都形成了清晰的情感操纵序列。甚至，"冷静"的口吻也能放大情感反应。

实际上，布莱希特剧院是一种具有特殊情感影响力的剧院，在这里"A效果"成为一种情感强化剂。另一个明显的例子是海伦娜·魏格尔，她在表演中被带到次子尸体旁时，表演出了著名的"沉默式尖叫"。在《买黄铜》（*The Messingkauf Dialogues*）中，布莱希特以魏格尔作为他叙事剧本创作技巧中的一个例子：

> 奥格斯堡人剧院（指布莱希特）将他的戏剧分割成一

系列独立的小短剧，使得表演以跳跃方式前行……他这样做是为了让每一个单独的场景都可以被赋予一个历史标题或社会政治类标题……奥格斯堡人拍摄魏格尔给自己上妆。他将影片分割，每一帧都显示完整的面部表情，独立并具有自己的含义。他赞赏地说道："你看，她是个多棒的女演员。""每个手势都可以分解为任意多个手势……这里出现的一切都是为了别的目的……"[35]

在"沉默式尖叫"场景中，因害怕失去所有财产，大胆妈妈无法承认自己死去的儿子，不敢公开表达自己的悲伤，这种技巧带来了极为悲痛的冲击力。她的头向后仰，嘴巴大张，双眼紧闭，魏格尔成为巨大悲痛的象征——无声的事实加剧了情感迁移。布莱希特曾一度宣称，作为戏剧，《大胆妈妈和她的孩子们》旨在成为情感沉迷者（指向第三帝国的戏剧修辞过度）的戒除课程。这非常明显地避免了修辞性过度，无声地回荡在观众的脑海里，比任何实际发声都可能更有力。同时——由于意识到大胆母亲的戏剧性境况使得她无法表达悲伤，事情变得更加复杂——这变成了一种姿态，将观众的注意力集中在物质主义/资本主义体系的不人道上，它最终会在无休止的战争中爆发出来。标准表达或修辞的缺席，使得它的共情更加强烈。而且，正如卡特琳的牺牲一样，这个"短剧"的基本特质体现在身体而非语言上。确实如此，布莱希特的剧院在表演中极具身体性。例如，在大胆妈妈的长子哀里夫表演的军刀舞中，《经典案例手册》中的照片显示，演员的脚高高跃出舞台。这是马戏团里的飞跃，显示出布莱希特叙事剧场的精髓在于其剧场性，这种精髓在他的后继者的当代作品中得到了延续。

198　剑桥戏剧导演导论

图 7 《大胆妈妈和她的孩子们》（哀里夫的军刀舞），贝托尔特·布莱希特，慕尼黑室内剧院，1949

叙事剧的影响

20世纪四五十年代,政治导演琼·利特尔伍德(Joan Littlewood)将布莱希特的叙事原则引入英国,开始在曼彻斯特推行她的政治宣传剧(就像皮斯卡托所做的那样),以音乐厅而非布莱希特的卡巴莱为根基创造了一种本地的对应物,制作了像是戏剧联盟1963年的《多可爱的战争》(*Oh! What a Lovely War*)等类作品,作品也使用标语牌和投影(如布莱希特)及投影有日期和统计信息的滚动日历(源自皮斯卡托)。约翰·奥斯本(John Osborne)的戏剧《愤怒的回顾》(*Look Back in Anger*)于1956年(与柏林剧团首次伦敦巡演同年)为英国戏剧注入了新的动力,他本人也在布莱希特的《四川好人》(*The Good Person of Sechzuan*)中饰演运水工,并在戏剧作品如《路德》(*Luther*,1961年)中引入了叙事特征,在《卖艺人》(*The Entertainer*,1957年)中结合了音乐厅。布莱希特的影响力遍布英国的政治剧场,像约翰·阿登(John Arden)或大卫·埃德加(David Edgar)这样的剧作家的作品就具有典型的布莱希特式风格。而霍华德·布伦顿(Howard Brenton)则更甚,他在《柏林贝尔蒂》(*Berlin Bertie*,1992年)中创造了一个名叫贝托尔特·布莱希特的角色。还有大卫·黑尔(David Hare)改编了布莱希特的《伽利略传》和《大胆妈妈和她的孩子们》(1994年,1995年)。此外,皇家剧团(the Royal Court,作为新剧的孵化器,其影响力非同寻常)的导演,从林赛·安德森(Lindsay Anderson)、乔治·迪瓦恩(George Devine)或是威廉·加斯基尔(William Gaskill)到马克斯·斯塔德-克拉克(Max Stafford-Clarke),他们都采纳并改编了布莱希特的戏剧构作原则。布莱希特的影响力也同

样体现在像山姆·夏普德（Sam Shepard）、托尼·库什纳（Tony Kushner）和伍斯特剧团这样的美国戏剧里。的确，在20世纪下半叶的英国、欧洲和美国，很难找到一位导演不受叙事剧的影响。它也将持续为当代德国导演的创作提供活力源泉。

叙事剧被重新定义来展现当代后千禧年世界，这种方式中最引人注目的例子是海纳·穆勒（Heiner Müller，继海伦娜·魏格尔后担任布莱希特柏林剧团的导演）的戏剧和作品，以及罗伯托·齐乌利（Roberto Ciulli）在鲁尔剧院以及与欧洲以外剧院合作的作品——这些都表明了叙事剧院在国际上的吸引力。布莱希特开创了叙事剧，魏格尔和柏林剧团推动了叙事剧的发展，在此基础上实现了叙事剧的蓬勃兴盛。

海纳·穆勒与后布莱希特式叙事剧

穆勒在柏林剧团中的地位——自1992年起一直领导着德国戏剧导演的五人团体，该团体是布莱希特去世后成立的（其中包括彼得·扎德克和彼得·帕里兹），并于1995年被任命为唯一导演——给予了他特别的声望。像布莱希特一样，穆勒是一位重要的诗人和剧作家，同时也是一位导演。他扩展了布莱希特的辩证法，将叙事剧重新定义为通过"意图与物质，作者与现实之间的矛盾"来反映"时代的矛盾本质"。[36]像布莱希特一样，穆勒按照拼贴的原理来构建自己的戏剧和演出，并通过分割动作来强调戏剧的本质即过程。但是，穆勒将其发展为"台球式戏剧构作"，让每个场景相互碰撞。当布莱希特坚持一种"跳跃"进行的非线性表演时，穆勒则走得更远："不是一件接着另一件事出现，这在布莱希特那里仍是规则。如今，如果要迫使观众选择，必须同时提出尽可能多的观点。"更激进的是，穆勒把布莱希特的理性、科学的戏剧重新解释

为"社会幻想的实验室"。[37]

其中一个例子是他改编了布莱希特的"教育剧"《措施》(*The Measures Taken*),将其改名为《使命:革命的回忆》(*The Mission: Memories of Revolution*)。穆勒的标题指的是牙买加一次失败的奴隶起义,它由法国革命者挑动,却在拿破仑夺取政权后被抛弃。文本将布莱希特戏剧的关键场景与毕希纳19世纪经典作品《丹东之死》(*Danton's Death*)和让·热内《黑奴》(*The Blacks*)结合在一起,在一连串漫长的意识流的梦境独白的拼贴画中,无名叙述者在电梯中穿越时空来执行"老板"的重要任务——"在我心中他是第一号人物"——这基于穆勒的自身经历。正如他在序言中指出的那样:

> 我的一段经历成为该剧本的一部分,那是我去中央委员会大楼见[民主德国总统]昂纳克的路上乘坐的自动电梯。[一种原始的乘客电梯,由一连串的开放式隔间组成,这些隔间在一个建筑物内不断缓慢向上或向下移动,从不停歇。]每层都有一位持枪的士兵,坐在自动电梯入口对面。中央委员会大楼是给权力俘虏的高级机密监狱。[38]

1980年,穆勒开始在柏林人民剧院排演这部戏,并于1982年将它重登在波鸿舞台上,在那里他第一次与埃里希·旺德(Erich Wonder)接触,后者为这部作品做了舞美设计,随后他又在穆勒执导的其他作品中工作,形成了一种标志性的、可立即识别的视觉风格。旺德是卡斯珀·尼尔(Caspar Neher)的学生,他的作品结合了康定斯基(Kandinsky)或罗斯科(Rothko)等艺术家的形

式和色彩，在贫瘠的城市和工业街景中进行了合成，创造出独立的幻觉效果；正如一位剧院设计史学家所指出的："搭建表演环境不仅是为了说明戏剧文本的元素，而且实际上是要成为文本本身。"[39]

舞美设计/导演合作的重要性

德国戏剧关键的标志性因素之一是导演与某个特定舞台设计师之间的密切合作。这开始于布莱希特通过与卡斯珀·尼尔贯穿职业生涯的长期合作，以及一同塑造了这一风格的当代叙事导演，像是罗伯托·齐乌利，或"后戏剧式"导演，像是克里斯托夫·马塔勒。只有像罗伯特·威尔逊这样本身也是设计的作者导演才能与之匹敌。其他导演可能会与特定的编剧或作曲家合作（例如，阿里亚娜·姆努什金与爱莲·西苏或彼得·塞勒斯与约翰·亚当斯）来确定主题方法。但是，特定的导演/舞美设计的合作伙伴关系所提供的视觉连贯性会带来独特的风格印记。

穆勒指出，只有批判地看待布莱希特，他才能在当代戏剧中发挥作用。除了《使命》之外，穆勒还为布莱希特的戏剧写了几篇"反文本"：把1934年的"教育剧"《霍里亚人和库里亚人》（*The Horatians and the Curiatians*）修改为《霍里亚人》（*The Horatians*，第一部于1973年上演），将布莱希特1938年的《精英人种的私生活》（*Private Life of the Master Race*）改为《战役：德国的场景》（*The Battle: Scenes from Germany*，1975年）。

《战役》是穆勒修订版叙事风格的一个很好的例子，它在5个

"德国场景"的短片中探讨了法西斯主义主题,始于1934年的"长刀之夜",终于1945年俄国人向战败柏林人分发面包。该剧的重点是恐怖手段对无能为力者的心理影响,而恐怖以幽默的方式呈现:当三个士兵在俄罗斯前线雪地里挨饿时,他们模仿最后的晚餐,射杀并吃掉一个同伴,然后为他们同类的相食行为辩护:

> 士兵1号:现在他的战友情增强了我们的火力。

在布莱希特戏剧中,行为被如实呈现,一切人物行为都符合可认知的(也许站不住脚的)逻辑;而与此形成鲜明对比的是,《战役》中的画面怪诞而超现实。因此,在一个场景中,一个屠夫杀死了一名被击落的美国飞行员,但害怕报复,就在妻子催促下溺死了自己,而其妻子又将飞行员的碎尸卖给顾客,两人的精神状态处于一种狂热的梦幻中,充斥着整个舞台:

> 动物/人的内里。内脏横飞。血雨腥风。一个超大尺寸的洋娃娃悬挂在降落伞上,上面布满星星和条纹。穿着SA制服的野猪向玩偶射击……木屑从子弹孔中溢出。射击没有声音……当娃娃空了,它被从降落伞上扯下来并撕碎。戴着野猪面具跳舞。他们把破布踩成碎屑。[40]

穆勒所呈现的是主观、诱人的恐惧幻想,此时希特勒的党卫军就像死亡天使,随着瓦格纳的音乐,扇动他们黑色的翅膀。这种强调心理的幻象效果则转变成他的导演风格。与布莱希特相比,穆勒导演布莱希特的作品更注重外部因素、动作和舞台场面设计,而不是演员的个性特征。动作趋于放慢,编排趋于夸大,语言是反复吟

诵，而非表达个人的情感或思想。

因此，穆勒在 1979 年上演的《哈姆雷特机器》(*Hamletmaschine*) 中充满了梦幻元素，还有一系列慢动作和碎片化的声音，这吸引了罗伯特·威尔逊，他成为穆勒多部作品的搭档，而这反过来又成为发展威尔逊导演风格的关键。因此，穆勒 1979 年的《贡德林的生活与普鲁士莱辛的梦幻尖叫：一个恐怖的故事》(*Gundling's Life Frederick of Prussia Lessing's Sleep Dream Scream: A Horror Story*) 成为威尔逊 1984 年《内战》(*Civil Wars*) 的一部分，穆勒的《记忆地图》(*Description of a Picture or Expl-osion of a Memory*) 成为威尔逊《阿尔刻提斯》(*Alcestis*) 的序幕。反过来，威尔逊也执导了穆勒的《四重奏》(*Quartette*) 和《哈姆雷特机器》。1984 年，他导演了夏普蒂埃的歌剧《美狄亚》(*Medea*)，其间插入了《海岸边被阿尔戈英雄摧毁的美狄亚及风景》(*Despoiled Shore Medea Material/Landscape with Argonauts*) 作为序幕，并在《死亡毁灭与底特律2》(*Death Destruction & Detroit II*) 的拼贴中使用了部分穆勒的手稿。威尔逊的个人网站主页上有一张他和穆勒在一起的合照，这当然也绝非偶然。值得铭记的是，威尔逊还曾在 1998 年和 2007 年为柏林剧团执导了布莱希特的《飞越大洋》(*Flight across the Ocean*)、《三便士歌剧》——这既表明了不同导演方法和风格的融合，也说明了叙事剧定义在过去几十年发展演变的方式。

确实，穆勒的讽刺性片段作品对后现代戏剧和后戏剧剧场具有重要意义。因此，穆勒的重要性被描述为用"开放式"想象形式的"合成拼贴"代替了布莱希特封闭式说教形式。汉斯-蒂斯·莱曼 (Hans-Thies Lehman，后戏剧剧场的定义者) 认为他创造了多种含义，通过"蒙太奇戏剧构作……在其中，人物和事件的现实水平在

人生与梦想之间变得模糊不清……外在于任何同质化的时间与空间概念"。[41]

后现代主义的叙事剧导演：罗伯托·齐乌利

齐乌利的意大利背景，有助于他形成宽阔的国际视野（他曾促成与伊朗、塞尔维亚和土耳其的剧院进行交流的计划；及他的"丝绸之路"项目，在该项目中他的剧团为从伊拉克到中国的当地演员提供管理与培训）。齐乌利的职业生涯始于合同制导演，他先后与哥廷根、杜塞尔多夫、斯图加特和慕尼黑的剧院以及在柏林的皮斯卡托自由人民剧院合作。1972年，齐乌利成为科隆剧院的艺术总监，他在那开发了以即兴创作和与演员自由交流为特征的"工作进展"系统。和其他叙事剧导演一样，他开始与一位特定的舞美设计师格拉夫-艾扎德·哈本（Gralf-Edzard Habben）合作，后者为作品提供了极为生动的视觉图像。1980年，哈本、齐乌利的戏剧构作海尔默·谢弗（Helmut Schäfer）和他一起组建了一座新型剧院，即鲁尔剧院，这是一个他们自己拥有的有限公司，并与鲁尔河畔米尔海姆市地方政府签约。米尔海姆市为他们提供了一个废弃的水疗中心，他们将其改建为一个舞台，并在1981年以改编自韦德金德《露露》（*Lulu*）开场。（在布莱希特之后，越来越多的叙事剧导演将剧本视为原材料，用作新作的基础：穆勒秉承重新加工文本的原则，而齐乌利将其推向极致。）就其组织结构而言，鲁尔剧院在德国是一种非传统的艺术机构选择，《法兰克福汇报》称其为"联邦德国最不寻常的非市政剧院：一半是云游艺人，一半是永久的独立团体"。

齐乌利认为他的作品是直接从布莱希特和穆勒演化而来的。对他而言，剧院本身就是政治性的：一个对话的空间，一个改变世界

的工具。他的最具标志性的作品之一是《三便士歌剧》（1987年）。在此剧中，齐乌利本人扮演了几个较小的角色，其中包括一位异装的妓女、小丑似的看守（红鼻子是鲁尔剧院作品经常出现的妆容）。的确，这也成为一种对布莱希特的评论，通过20世纪20年代的德国卡巴莱中的设定动作来强调戏剧性，而不是19世纪初期的英格兰歌舞（布莱希特最初的动作被指定为维多利亚女王加冕礼前夕的表演），并将布莱希特的动作视为一系列多样性行为：通过歌曲和小丑闹剧而彼此分离的短剧。

各种因素将齐乌利的作品与布莱希特的叙事原则联系在一起，特别是对现实主义表现的反抗，或者是观众作为积极参与者的概念，他们在智力上介入，想象着其他的可能选择。然而，齐乌利明确地追随了海纳·穆勒，在鲁尔剧院唯一详尽的分析中广泛引用了海纳·穆勒，如下所示：

> 布莱希特主要关注戏剧中的启蒙活动……今天的戏剧更多的是试图让人们卷入过程中来，关乎参与。正如我在《战役》中描述的那样。听众应该问问自己，在这种情况下我会怎么做？他们应该意识到，在这种情况下，他们也可能是法西斯分子。我认为这是积极且有益的。[42]

因此，尽管齐乌利声称是跟随布莱希特来激发观众的融入，但实际上他的作品还是建立在穆勒的美学之上。他的意图是通过一种奇妙的现实主义风格来扰乱日常感知的标准框架，通过一种荒诞的现实主义风格阐明只能用视觉来表达的神秘难解的主观维度，导向一种"意象剧场"。同时，齐乌利的理论立场赋予演员和观众都可以享有特权。

剧本成为根据演员的经验进行改编和塑形的原始材料,齐乌利在排练中对其进行了探索和编排,而他长期合作的戏剧构作海尔默·谢弗赋予了它们最终的形态。齐乌利的作品以拓展的即兴创作为基础,他本人在其大部分作品中扮演角色:《小王子》(*The Little Prince*,2005 年)中的人物——一个年迈、忧郁和醉酒的小丑,或《美好假期三部曲》(*Trilogy of the Beautiful Holiday*)里滑稽地、脸色惨白地坐在独轮车上的假国王(对戈尔多尼的即兴表演,2004 年)。与此同时,他还扮演了导演的角色,为他的作品带来了元戏剧基础。因此,在《一切会更好——越来越好》(*Everything Goes Ever Better-Ever Better*,这是奥登·冯·霍瓦斯 [Ödon von Horvath]对 20 世纪 20 年代的原法西斯主义奥地利的讽刺性作品中的一幕)中,齐乌利扮演一位电影导演,他坐在一张颓废的咖啡桌上,研究着自己的胶片影像;或者在让·热内的《银幕》(2003 年)中,他身着白色洛可可式服装,以仪式主持人的身份引导观众,穿过他安排的场景,就像一本"死亡之轻、生命之灰暗"的相册中的快照"[43]。这个风格化的元剧场是齐乌利在戏剧事业早期建立的。他在 1985 年执导了霍瓦斯的作品《卡西米尔和卡罗琳内》(*Casimir and Caroline*),剧中哈本的场景(向布莱希特致敬)代表了完整的慕尼黑啤酒节剧院,并设有舞台式样的平台,小丑在表演,观众在闲逛。借助这一元剧场连续体,齐乌利作品中所表达的图像拥有了一种可辨识的风格化的相似性。同时,齐乌利的作品从不被认为在首演时就完成了。在演出期间——在许多情况下,持续伴随巡演和齐乌利"丝绸之路"项目的合作——它们在不断地发展,就像冒险旅行进入可能的想象世界,在这个世界里,齐乌利剧团里的演员也是共同作者。

图 8 《丹东之死》(Dantons Tod，第一幕)，罗伯托·齐乌利，鲁尔剧院，2004

> 我提倡的理论中有这四类作者。第一类是剧作家，第二类是[集体]导演、戏剧构作和舞美设计，第三类是演员。我确信创造性的活动不停留于此，它还在观众中——我将其称为第四类作者。观众应同意进入未知世界。这段旅程中观众有责任不断地做出决定……这是识别出最终在个人身上能否带来任何变化的唯一方法。戏剧揭示了所谓的现实背后的东西，剧院里的幕布就是一个隐喻。
>
> 罗伯托·齐乌利[44]

与现代媒体所创造的技术幻象形成鲜明对比的是，齐乌利的"意象剧场"的目标是在他的舞台上呈现出图像的"裂缝"，从而在观众群体中暗示出一个超越图像的世界。正如他所说，"揭开一个我们已经知道的世界的帷幕是毫无意义的"[45]。模糊性和矛盾性是齐乌利和哈本对戏剧材料视觉处理的原则。因此，在彼得·汉德克（Peter Handke）的《卡斯帕尔》（*Kaspar*，1987年）戏剧上演时，演员们扮成令人毛骨悚然的木偶——头发散乱、脸色苍白、可卡因式别致的妆容，或扮成险恶的官僚——身穿黑色西装，戴着领带和墨镜，有个匹诺曹似的鼻子，戴着明显系着橡皮筋的小丑帽或戴着圆顶礼帽和黑眼罩，他们站在几乎空旷的舞台上。或者在《丹东之死》（1986年和2004年）中，演员们组成了一个马戏团猴子合唱团（戴着全脸猴子面具，穿着红色"女郎乐团"队服）。布莱希特借用了卡巴莱的主体和结构，而齐乌利则借鉴了马戏团的流行艺术，呈现清晰的视觉形象，打破了剧本的框架。他的作品之一《小丑之夜》（*Clowns in the Night*，1992年拍成电视剧）完全聚焦在小丑原型上，而小丑则被囚禁在像监狱一样的马戏场围栏后面。

注释：

［1］参阅格奥尔格·福齐斯（Georg Fuchs）著，康斯坦丝·康纳·库恩（Constance Connor Kuhn）译：《剧场革命》，伊萨卡，纽约：康奈尔大学出版社，1959年，第17页。

［2］《皮斯卡托戏剧集锦分册》（*Blätter der Piscatorbühne Kollektiv*），第8册，柏林，1930年4月，第12页。

［3］贝托尔特·布莱希特：《论戏剧》（*Schriften zum Theater*），美因河畔法兰克福，1967年，第192页。（该来源的所有引用转译自克里斯托弗·因斯。）

［4］埃尔文·皮斯卡托：《政治剧场》（*Das politische theater*），《红旗》（*Die Rote Fahne*），1928年1月1日，第53页。

［5］皮斯卡托剧院的宣言，1927年。（皮斯卡托的所有翻译均来自克里斯托弗·因斯。）

［6］皮斯卡托：《政治剧场》，莱茵贝克北汉堡：罗沃尔特，1963年，第132页。

［7］同上，第179页。

［8］同上，第172页。

［9］参阅《戏剧评论》（*Drama Review*）第22卷，第4期（1978年12月），第92页"皮斯卡托部分"。本期《戏剧评论》转载了大量照片。

［10］"戏剧《魔僧》的电影改编"，《柏林报》的电影增刊（无日期），科隆，斯坦费尔德档案馆。

［11］《魔僧》的语录摘自皮斯卡托剧院的台词手册，柏林艺术学院。

［12］《政治剧场》，第161页。

［13］节选自柏林艺术学院利奥·拉尼亚重印于《政治剧场》的文稿，第177页。

［14］尤利乌斯·里希特（Julius Richter），"《魔僧》/皮斯卡托剧院演出之

后",第二幕(1928年),第40页之后。

[15]《政治剧场》,第151—153页。

[16] 同上,第152页。

[17] 伯恩哈德·迪布尔(Bernhard Diebold),《法兰克福报》,1929年9月11日,金特·吕勒(Günther Rühle)编:《共和国剧院》(*Theater für die Republik*,再版),美因河畔法兰克福:费舍尔出版社,1967年,第962页之后。

[18] 布莱希特,《买黄铜》(约翰·威利特[John Willett]译,1965年):《布莱希特的戏剧、诗歌、散文》(*Bertolt Brecht: Plays, Poetry, Prose*),伦敦:梅休因出版社,1985年,第69页。

[19] 同上,第181页。

[20] 布莱希特:《论戏剧》,第63—64页。

[21] 同上,第8—9页。

[22] 布莱希特:《戏剧寓言》(*Parables for the Theatre*,译自埃里克·本特利[Eric Bentley]和马贾·阿普尔鲍姆[Maja Applebaum]),纽约:格罗夫出版社,1961年,第96页;《犹太妻子和其他短剧》(*The Jewish Wife and Other Short Plays*,译自埃里克·本特利),纽约:格罗夫出版社,1965年,第143页。

[23] 布莱希特:《买黄铜》,第69—70页。

[24] 约翰·威利特译:《布莱希特论戏剧》(*Brecht on Theatre*),伦敦:艾尔·梅休因出版社,1964年,第3—4页。

[25] 布莱希特著,约翰·威利特译:《诗》(*Gedichte*)。参阅《贝托尔特·布莱希特戏剧》(*The Theatre of Bertolt Brecht*),伦敦:梅休因出版社,1967年,第161页。

[26]《论戏剧》,第109—110页。

[27] 同上,第90—93页。

[28] 同上,第110页。

[29] 布莱希特著,埃里克·本特利译:《高加索灰阑记》,纽约:格罗夫出版社,1965年,第126页。

[30]《剧院》(*Theaterarbeit*),柏林:赫歇尔出版社,1967年,第254页。

[31] 同上,第256—258页。

[32] 同上,第14页。

[33] 同上,第315页。(考虑到德国的分裂状态,东柏林的合奏团不允许在西方演出,所以必须为慕尼黑排练全新的演员阵容。)

[34] 布莱希特:《剧院的小机关》("Kleines Organum")第67号,《论戏剧》,第166页。

[35] 布莱希特:《买黄铜》,第75页。

[36] 海纳·穆勒与霍斯特·劳伯(Horst Laube)的采访,《今日剧院》(*Theater Heute*)特刊,1975年,第121页。

[37] 穆勒:《时代剧院》(*Theater der Zeit*),第3卷,第8期(1975年),第58—59页。

[38]《使命》,《剧院机器》(编),译自马克·冯·亨宁(Marc von Henning),伦敦和波士顿:费伯出版社,1995年,第60页。

[39] 克里斯·索尔特(Chris Salter):《纠缠:技术与性能转化》(*Entangled: Technology and the Transformation of Performance*),剑桥大学,麻省理工学院,2010年,第63页。

[40] 穆勒:《战斗》,《今日剧院》特刊,1975年,第120页,第130、131页。

[41] 参阅约翰森·卡尔布(Jonathan Kalb):《海纳·穆勒戏剧》(*The Theatre of Heiner Müller*),剑桥大学出版社,1998年,第19页。

[42] 穆勒,参阅弗兰克·M·拉达兹(Frank M. Raddatz):《斯芬克斯大使:论鲁尔剧场美学与政治的关系》("Botschafter der Sphinx: Zum Verhältnis von Ästhetik und Politik am Theater an der Ruhr"),《时代剧院》特刊,2006年,第135页。

[43] 乌尔里希·多伊特（Ulrich Deuter），《德国南方报》（*Süddeutsche Zeitung*），2003 年 10 月 22 日。

[44] 罗伯托·齐乌利，参阅拉达兹：《斯芬克斯大使》，第 98 页。

[45] 同上。

延伸阅读

Brecht, Bertolt. *Brecht on Theatre*, trans. and ed. John Willett, London: Eyre Methuen, 1964.

Plays, Poetry, Prose, trans. John Willett, London: Methuen, 1985.

Innes, Christopher. *Erwin Piscator's Political Theatre*, Cambridge University Press, 1972.

Kalb, Johnathan. *The Theater of Heiner Müller*, Cambridge University Press, 1998.

Piscator, Erwin. *Political Theatre*, trans. Hugh Rorisson, London: Methuen, 1980.

Styan, John. *Max Reinhardt*, Cambridge University Press, 1982.

Willett, John. *The Theatre of Bertolt Brecht*, London: Methuen, 1977.

The Theatre of Erwin Piscator: Half a Century of Politics in the Theatre, London: Eyre Methuen, 1978.

第五章　整体戏剧：导演成为主创者

在当代戏剧中，一些导演开始公开致力于打造"整体戏剧"。通常，这些导演既创作也导演他们的作品——也就是说他们经常代替剧作家——编排动作、设计场景、布置灯光，有时甚至登台表演，这些都使得他们具有"作者"（auteurs）的资格。"作者"一词来源于新浪潮电影运动，指电影导演在电影制作全过程中的主导地位，以至于他或她都是"作者"，因为整部作品是作者的自我表达。我们已将此术语用于形容包揽整个创作过程的戏剧导演。[1] 引人关注的是，其中许多导演也是视觉艺术家。这类表演主要是实体表演，而不是基于文本的表演；他们推广出一种"整体戏剧"的风格，这种风格不仅追求瓦格纳"整体艺术"中的艺术统一性，而且力求突破自然主义的"第四堵墙"，打破演员与观众之间的界限。此外，在结构主要是立体而不是线性的情况下，这种效果似乎是松散的、不连贯的，正如电影结构一般。因此，从康定斯基 1912 年的戏剧《黄声》（*The Yellow Sound*，在"印象 3 号"中"一切都静止不动"，直到［与克雷类似的技术中］光带来运动[2]）一直到勒帕吉 1999 年的《浮士德的天谴》（*Damnation of Faust*）中的多重电影画面，或罗伯特·威尔逊的《梦的戏剧》（*Dream Play*，1998 年），带有电影停电或在小插曲之间消失的感觉。这种叙事般的品质将这些视觉导演与布莱希特开创的叙事剧联系起来。尽管最引人注目的导演来自当代剧院——罗伯特·威尔逊、理查德·福尔

曼（Richard Foreman）或罗伯特·勒帕吉——这种导演主控程度的缘由可追溯至20世纪初，是由戈登·克雷首次提出的。

戈登·克雷与剧场的艺术家

1905年，克雷在一场舞台导演（stage-director，克雷亲自创造的用法）和观众之间的《第一对话》中勾画了导演的一个新身份——剧场的艺术家。作为艺术家，他需要在制作的各个方面都具备专业知识。场景和服装的构造、灯光设计、表演都需要专业的艺术鉴赏力，以便他/她可以弄清楚如何利用表演的每个元素来表达自己的愿景。他们的愿景都是极具控制力的想象，导演还负责挑选和编排戏剧素材。尽管克雷的理论发展完全独立于瓦格纳的"整体艺术"，却又与之不谋而合。

剧场艺术和舞台导演

戏剧艺术既非表演，也非剧本，也不是布景或舞蹈，但包含了组成这些的全部因素：动作，它是表演的精髓；语言，它是剧本的实体；线条和色彩，它们是布景的核心；节奏，它是舞蹈的真正实质所在……

如果导演在技术上自我训练，以便及时演绎剧本，并且通过逐步完善，他将再次收复在剧院中失去的地盘，最终凭借导演本人的创作天赋将剧场艺术恢复原样……当他掌握了动作、语言、线条、色彩和节奏的运用时，他很可能成为一名艺术家。

戈登·克雷《第一对话》（1905年，1911年），第138页、146—148页

戈登·克雷通过各种设计和写作来定义新剧场艺术，其中抽象动作成为其关键要素，形式与运动的连续性成为其结构原理，精神性以及与自然的统一成为其价值。但是，动作（action）被他定义为运动（movement）。在《论剧场艺术》中，他宣称未来剧院将"在动作（ACTION）、场景（SCENE）和声音（VOICE）中创造"。克雷在书中空白处标注道：动作（ACTION）一词与伊莎多拉·邓肯（Isadora Duncan）有关，后者体现了20世纪初的新型舞蹈风格。[3] 的确，运动也被视为戏剧的起源，舞者是古典希腊戏剧之原型，他们"不论是以诗歌或是散文的形式，但总是通过动作来表达：诗的动作即舞蹈，散文动作即姿态"。若回归到理想状态，克雷认为，戏剧就可以变成"自力更生"的表达形式。结果是，剧院"必须及时表演自己的艺术作品"[4]，而不是根据书面剧本来制作戏剧作品。对他来说，剧场艺术（也就是他最有影响力的书的标题）的关键在于将整个舞台变成一个活生生的实体，并通过舞台作品的概念设计表达这种感觉，用巨大阶梯和光轴飞舞之类的形象来传达如庄严音乐和弦的视觉效果。

对克雷而言，这意味着他在1923年出版的《场景》（*The Scene*）一书中所设想的移动舞台结构，搭建这样的结构旨在使整个舞台区域积极参与到舞台表演中。尽管该结构还仅在模型阶段得以实现，但此"场景"旨在通过光影游戏来创造戏剧效果，为不断移动的几何形状赋予情感基调：舞台由多个可以升降且宽度各异的柱体组成，与从舞台上方下落的柱体相匹配。虽然照片和设计仅限于视觉维度，但克雷的视觉始终包括音乐和声响。此外，克雷（作为象征主义运动的一分子）首先明确表达了自己反对自然主义的态度，在20世纪的剧院中，这种反对推动了如此多的多产性创新。正如他所说："所谓的真实空间就是我们今天在舞台上所呈现的一

切……真实却又死气沉沉的——呆板的——无法行动……因此，创造一个简化的舞台是戏剧大师的首要任务。"[5]

众所周知，克雷呼吁废除演员。克雷为这个新的"作者"剧院设想的场景似乎纯粹是抽象的。他最引人注目的场景之一显然就是"运动"。

> 开始……出生……我们处于黑暗中……万籁俱寂……
>
> 从此，什么都不会浮现出来……一种精神……生活……一种完美而平衡的生活……被称为"美丽"……永恒不变的美丽。
>
> 一种简单而严肃的形式，随着耐心的增长而不断上升，恍如思想在睡梦中觉醒。
>
> 似乎有些东西正在展开，有些东西正在折叠。慢慢地……折叠之后，折叠自身松开并紧紧抓住，直到形成空隙为止。现在，从东方到西方，一连串的生命在我们面前像大海一样移动……
>
> 没有建筑，我们就没有神圣的地方值得赞美。没有音乐，就没有神圣的声音可以歌颂。没有运动，就没有神圣的动作可以表演。
>
> 《运动》（1907）[6]

以上虽然准确地描述了克雷所设想的戏剧如何通过他设计的"场景"得以实现，克雷在他的蚀刻版画集的序言正是对这一设想的阐释，而所有这些也都呈现了伊莎多拉·邓肯的舞蹈。它是舞蹈的配乐，聚焦于对动作的内在的、想象的反应。他几乎所有"场景"的设计都包括人物——但都只是原型，而不是个性化的人物；都只是整体中的一个组成部分，而不是他所处时代剧场的"明星"。

事实上，克雷理想的"演员"是傀儡（木偶）。值得记住的是，他极具影响力的戏剧期刊——全部由自己撰写、编辑和出版——《面具》和《牵线木偶》（*The Marionette*）是 20 世纪 20 年代席卷北美剧院的"新舞台表演艺术"的灵感来源。但即便是像罗伯特·威尔逊这样的导演也把他们的演员当作木偶，克雷的艺术也承载着宗教内涵，这些内涵被融入木偶戏的悠久传统中。追溯代表传统神圣人物的日本文乐木偶戏和印尼或印度的皮影戏，再融入观众的想象力和信仰，使其焕发出旺盛的生命力，克雷通过这种方式探索了栖息在形象但无生命的物体上的精神实质的概念。

然而事实上，克雷不仅为成为作者的现代导演（舞台的唯一作者）提供了理论基础：创建"总谱"（或剧本），设计舞台表演的形体元素和灯光，协调作品的声景和"木偶"（或角色），从而控制全体观众的反应；也为摒弃了书面戏剧而改用形体戏剧的戏剧改革运动埋下了理论根基。他是具有历史先锋派特征而反对戏剧文本的最有影响力的人物，并在当代戏剧中获得了新的力量。最著名的可能来自安托南·阿尔托（Antonin Artaud）的反对戏剧文字的观点。但是，正如克雷早前所说的那样："文字是一种糟糕的交流思想的方式——尤其是超凡的思想——飞扬的思想……"[7] 剧院依靠动作来呈现视觉效果，而动作正是生命的象征。克雷坚持形体优先于语言，从而削弱剧作家的作用；克雷再次为导演的主导地位提供了理论依据。最早获得此头衔的是德国导演兼经纪人马克斯·莱因哈特。

马克斯·莱因哈特：《导演手册》

正如前文所述（第四章，原书 116—117 页），马克斯·莱因哈

特的多元剧院帝国需要各个剧院都采取非常相近的管理范式——比如在柏林（小剧院 1900 年，新剧院 1902 年，德意志剧院 1905 年，可容纳 3000 人的大剧院 1919 年）。在布达佩斯（1905 年）和维也纳（1910 年），这两个城市成为德国人在欧洲的流散地。除此以外，还涉及整个大陆地区、英格兰以及纽约这些横跨大西洋城市的巡回演出公司，此外还有萨尔茨堡的节日剧院（Festival Theatre in Salzburg, 1920 年）。例如，莱因哈特在 1928 年制作了 28 种不同的作品（少数作品被安排在多个剧团巡回演出），他不仅扩大了剧院剧目的制作和管理，而且还导演了这些作品（同许多德国剧作家，如埃尔文·皮斯卡托和布莱希特一样），这些都只有通过非常详细的排练记录才能有效地进行。正如约翰·斯泰恩（John Styan）所记录的那样，这直接促成了《导演手册》（*Regiebuch*）的兴起发展，此书已成为制作材料的标准模板。[8]

莱因哈特的《导演手册》对作品的每一部分都进行了安排，精确到每部作品的演员挑选以及他们的动作、手势甚至面部表情和语气的变化。这些指令或被记录在文本中，或在舞台设置的地面平面图上注明，加之以对灯光变化、音乐和声音效果的说明以及每个场景的三维草图。这些注释在挑选演员或为特定作品排演之前就已详尽地准备好，并在制作过程中被修订。它们不仅有效地管理了演员，而且掌控了作品制作过程的每个要素。在 1916 年的《麦克白》中，莱因哈特用黑色和红色钢笔以及红色、蓝色、绿色和黑色铅笔进行标记，反映出他的观点发生的变化以及与设计师和舞台经理召开会议后产生的更多草图和舞台图。莱因哈特的许多演员来自他在 1905 年接手德意志剧院时开设的表演学院，该学院通过一项常规培训，对演员给予更多的关注和把控，并最终形成了莱因哈特作品的整体风格。虽然演员在排练中有机会即兴创作或提出自己的表达

方式，但他们不得不听从笔记中的指示。与此同时，莱因哈特不断进行修改、删减或增加细节，甚至在彩排时亦是如此。尽管在不断更新和重新思考的过程中，莱因哈特一直在添加或修改——这一过程可能长达数年——但同时也意味着如果莱因哈特在排演另一个剧本，舞台监督可以通过整理、学习《导演手册》来再现其作品风貌。

导演手册

> 无论是最重要的因素还是最不重要的因素，所有的一切都已考虑在内：每个场景的氛围，该场景中的每段对话甚至是那段对话中的每个句子。表情、语调、演员的每一个姿势、每一种情绪、每一次停顿的暗示、对其他演员的影响——所有这些细节都以清晰简洁的文字标出。在每个场景的开头，都有对所有装饰的简短描述，通常附有图纸，以及带有完整说明的舞台草图；对每位新演员服装的准确描述；对场景各交汇处的详细说明及草图；对灯光以及灯光变化的描述；有关音乐的意义、表达、长度和音量的说明；对各种声音的注释；对场景转换方式的标注。
>
> 海因茨·海劳尔德《排演中的莱因哈特》[9]

与斯坦尼斯拉夫斯基的《提白书》相比，莱因哈特的《导演手册》要详尽得多，可作为其他导演效仿的典范。另一个因素是他偏爱大型作品：整个萨尔茨堡老城成为莱因哈特演出霍夫曼斯塔尔（Hofmannsthal）《平常的人》（*Everyman*）的演出场地；大剧院可容纳3000人的巨大的伸展式舞台和音响效果淹没了普通人的讲话，并要求英雄般的表演。最引人注目的是在福尔莫勒（Volmoeller）

的《奇迹》中有超过 100 位表演者（在伦敦的奥林匹亚体育场上演，400 英尺乘以 250 英尺的场地，高度超过 100 英尺，全部变成了一座哥特式大教堂）。与皮斯卡托一样，面对庞杂的后勤管理，莱因哈特在人员管理与协调方面采取了军事化管理方法，例如：在《奇迹》纽约场的表演中，他在观众席中间的支架上用扩音器指挥，并由 22 名助手负责演员调度。[10]

导演方法论的集大成者：诺曼·贝尔·盖迪斯

同时受到戈登·克雷（受盖迪斯邀请为 1933 年芝加哥世界博览会提供剧目）与莱因哈特（他为纽约设计的《奇迹》，在百老汇世纪剧院中再现中世纪大教堂）影响的是美国导演兼工业设计师诺曼·贝尔·盖迪斯（Norman Bel Geddes）。与克雷一样，他也计划设计概念作品，如但丁《神曲》（Divine Comedy）的戏剧化。除了采用克雷倡导的方法——依靠服装和舞台设计来体现自己的思想外，贝尔·盖迪斯也跟随莱因哈特在《导演手册》中以多种颜色记录每个动作和声音以及精心制作详细的舞台图。虽然《神曲》和芝加哥世博会大型穹顶"神曲"圆形剧场都未付诸实践，但贝尔·盖迪斯为这场盛大的表演设计了每一个细节，在 165 英尺高、135 英尺宽的半圆形剧场里有超过 300 位演员，从舞台中央到 100 英尺高的山峰，呈阶梯状排列。

采用克雷的方法在于，贝尔·盖迪斯设计并在欧洲展出奇思妙想的服装和面具，并且就像克雷制作莫斯科版《哈姆雷特》一样，他在场景比例模型上计算了所有人物的每一步动作，通过大量照片和设计图记录效果。遵循莱因哈特的方法在于，他创建了《导演手册》（针对作品的每一部分都编写一本），在其中他记录了合唱团每

个成员在每个动作节拍中的位置,并指出了主人公的精确定位、手势和姿势、特效和灯光变化的性质和时间(注意预期的情感反应),以及 300 位表演者的所有动作和编排的方格纸草图。正如克雷所希望的一样,舞台设计也是演出成功的决定因素之一。"波峰"是空心的,并包含由铁杆相交的漏斗,用于沉重的钢球向下运行,从而产生一系列特定的音效——虽然贝尔·盖迪斯的作品像克雷一样从未付诸实践,但贝尔·盖迪斯在美国和欧洲的展览中展示了他的《神曲》和设计图(1922 年在阿姆斯特丹的展出给莱因哈特留下了深刻的印象,因此贝尔·盖迪斯被邀请共同设计纽约版《奇迹》)。

在《神曲》创作中,贝尔·盖迪斯可被称为"作者"。他创作了剧本,也为连续的抽象音乐创作了总谱。他编排了所有动作,并记录下了这一切。他设计了固定布景以及所有视觉特效及服装。他设计——并试验了(至少在模型阶段)——舞台灯光。此外,他还为剧院建筑绘制了完整的建筑平面图、立面图和工程蓝图,该建筑专门用于《神曲》的演出。

事实上,在某种程度上,贝尔·盖迪斯在后期的百老汇作品中都行使了相同的控制权,他不仅担任导演,还担任(灯光、音响)设计师以及制作人。因此,正如《神曲》预期的那样,贝尔·盖迪斯能够为观众创造一个统一的环境。最著名的是他 1935 年的《死胡同》(*Dead End*),设置发生了逆转,乐池变成了东河,男孩们跳进去游泳,而流水和船只交通的环绕声效果使得观众身临其境。同时,他还坚持写戏剧剧本,正如他在 1934 年创作的《钢铁侠》(*Iron Man*)一样:这是一部高度现代化的戏剧,着重刻画了当时纽约摩天大楼繁荣时期的工人;表演期间,演员们在舞台上搭建了两层楼高的钢架。贝尔·盖迪斯也为他的表演设计舞台机械装置,如 1928 年创作的《爱国者》(*The Patriot*)。为此,他发明了一种

新系统，场景依靠"飞行"而不是旋转舞台来切换（旋转舞台会大大限制演员的表演空间）。有时，他甚至会像排演莱因哈特的《奇迹》一样重新编排整部戏剧，并在某种程度上重排《死胡同》以及他 1937 年上演的《永恒之路》（*The Eternal Road*）。

贝尔·盖迪斯的导演核心在于鼓励突破性的戏剧干预，使观众在身体上、想象上和情感上融入他的作品中。因此，他将自己的设计和导演方法应用于戏剧之外更广阔的社会世界。在继续剧院工作的同时，他将"流线型"作为现代化建筑和工业设计的一条重要设计理念，设计了新型的现代化汽车、房屋、冰箱和炉子，这些放在今天依然可行。此外，他还引入了经典的白色厨房，并设计了第一条高速公路。他利用戏剧宣扬自己的主张，为 1939 年纽约世博会创建了一个互动展览，公众被邀请参加一次充满想象力的跨越美洲大陆的飞机旅行（在商业航空普及之前）。在这次旅程中，灯光效果使观众经历了白天与黑夜，一直到西海岸的明亮黎明；他们体验了未来世界——由极其细致的模型构成，其规模随着观众移动的航空座椅的距离的改变而变化——散布在他们目光所及之处，无不体现了贝尔·盖迪斯的现代化原则。[11]

这就是"未来世界馆"——1939 年纽约世博会最受欢迎的展馆之一。观众变成了演员，置身于高度戏剧化但纯粹机械的布景之中，这显示了导演作为"作者"的极端方式。同时，贝尔·盖迪斯将戏剧原理用于改造剧院外的社会，表现出剧院以及导演本身的广阔潜力。

彼得·布鲁克：集体创作与导演视角

彼得·布鲁克在舞台上的影响力比 20 世纪后期的任何一位导

演都更深远。如克雷和贝尔·盖迪斯一样，布鲁克在巴黎经营着一家类似于创作剧院的剧院，有时还为自己的作品进行设计，尽管他在创作方面有长期合作者（凯蒂·米切尔［Katie Mitchell］的"团队"），但布鲁克仍然是作品的决定力量。他的职业生涯可分为两个阶段：第一阶段是他在英国的戏剧创作——从20世纪40年代到70年代，布莱希特由商业剧院辗转至受皇家莎士比亚剧团和国家资助的剧团，主要通过演出莎士比亚戏剧赢得了声誉；第二阶段是他在国际戏剧创作中心（Centre International de Créations Théatrales，CICT）的戏剧创作——从1971年到2010年作为告别演出莫扎特的《魔笛》（*The Magic Flute*）——这些作品都创作于巴黎，也是他本人在世界各地的终身剧团（由一小部分长期演员组成）的来源，都拥有迥异于传统的戏剧形式。然而，在第一阶段后期，以1964年的实验性"残酷戏剧"为标志，布鲁克有一个明显的艺术转型，他在制作阿尔托的《血喷》（*The Spurt of Blood*）和让·热内的《屏风》时探索了阿尔托对于形体戏剧的概念。这也促使布鲁克在1968年创作了极具影响力的著作《空的空间》（*The Empty Space*）——这是"一个空荡荡的舞台。一个人在别人的注视下走过这个空间，这就足以构成一幕戏剧了"[12]——并促使他制作了几部重要的政治戏剧，如彼得·魏斯的《马拉/萨德》（*Marat/Sade*）和布鲁克的反越战戏剧《美国》（US，1964年，1966年）。

布鲁克在1964年的演出预示着阿尔托在美国先锋派中的广泛采用。阿尔托反对自然主义，主张破坏文本以及表演回归仪式感，并通过感官刺激对观众产生直接和革命性的心理影响（在阿尔托的比喻中，如通过皮肤针刺或瘟疫），呼吁反对由查尔斯·马洛维兹（Charles Marowitz，布鲁克的合作对象）、朱利安·贝克（Julian

Beck)、朱迪思·马利纳(Judith Malina)或约瑟夫·柴金(Joseph Chaikin)等美国导演在20世纪60年代末和20世纪70年代建立的既定的政治和社会等级制。就像布鲁克一样,在阿尔托宣布"我们现在的社会状态是不公正的,应当予以摧毁"之后,所有人都将传统或自然主义的表演认定为"致命戏剧"(照布鲁克的说法):他们反对商业化的资产阶级社会的因循守旧的表演(布鲁克将现状称为"烂"),并试图通过创造全新的表演原则从根本上来改变现状。[13]

> **"残酷戏剧"**
>
> 舞台是一个有形的、具体的场所,需要被填充,并被赋予自己的有形语言来表达。
>
> 这种作用于感官并独立于言语的具体语言必须首先满足感官,正如语言诗的存在一般,也存在一种感官诗,而我所指的具体物理语言只有在其所表达的思想超出口头语言所能达到的程度时才是戏剧性的。
>
> ……
>
> 在声与光的背后,是行动,是行动的动力:在这里,剧院不是刻录人生,而是尽可能地与纯净的力量进行交流。而且,无论你接受还是拒绝,这里都有一种语言赋予的力量,这种力量能够从表面上看起来是潜意识或无理由的犯罪中催生出的充满能量的影像。
>
> 安托南·阿尔托《戏剧及其重影》[14]

比戈登·克雷更甚的是,阿尔托的声誉完全来自他的著作——主要是通过一小段杂文(以1938年出版的《残酷戏

剧——戏剧及其重影》［The Theatre and Its Double］为题收集，并于1958年翻译成英文）。作为一名导演，阿尔托的作品只有三部，且都于1926—1927年间在象征主义剧团——阿尔弗雷德·雅里剧团（Théatre Alfred Jarry）中演出，这个剧团当时运行的时间极短。布鲁克将阿尔托的原则翻译成实用的舞台术语，这是一个从他的理论中衍生出来的导演风格的典型例子。

布鲁克"残酷戏剧"剧院演出季是针对皇家莎士比亚剧团演员的一项特别训练，旨在通过探索形体表达，从而在根源上推翻"斯坦尼斯拉夫斯基伦理"。其目的是通过哭泣、咒语、面具、冲击效果以及同时动作（所有人的意识同时泛滥）以不连续的节奏创造"超验生活体验"，这种渐进式的节奏将完全符合每个人熟悉的运动脉动，并与"大多数人经历的当代现实的支离破碎的方式"[15] 相呼应。出发点是让每个演员尝试在心理上投射出一种情绪状态，然后加入声音或动作，"以发现他在达到理解之前至少需要的东西"[16]。再就是表达情感的形体即兴表演：女人用头发鞭打男人（这一场景在布鲁克编的短剧《公共浴室》［The Public Bath］中反复出现，当男性法官谴责她的时候，一个象征性的替罪羊形象在不停地鞭打着他。同样，在《马拉/萨德》的戏剧舞台上，夏洛特·科迪就不停地鞭打萨德）。还有类似罗夏（Rorschach）的抽象动作绘画（如《血喷》的一部分，并在《屏风》中得以完整表达）。

在布鲁克的作品中，戏剧素材是作为半成品而非成品被展示的——文本是简短的独幕剧本，或是保罗·阿伯曼创作的简短且抽象的单词拼贴，阿尔托的《血喷》剧本变成了尖叫，《屏风》只有前十二幕被搬上了舞台。其重点在于集体创作，短篇作品是即兴创作的，布鲁克将全体演员间的对话记录下来，而在发表的文章中，《美国》的作者是"全体成员"。与此同时，演员需要去个性化，其

个人表达受到限制：在《血喷》中，所有演员都戴着方形的空白面具，只有眼睛的地方被抠了出来；在《美国》中，扮演身负重伤的幸存者的演员头上戴着纸袋。舞台是光秃秃的——即使是在夏乐东疗养院内的《马拉/萨德》中，建筑也各式各样（《血喷》也是如此，表演区域由巨大的台阶和坡道组成），这些设计都旨在强调肢体动作。除了《马拉/萨德》（服装显然是19世纪风格，但总体上都是基本款），演员们都穿着简单的现代服装。舞台和观众之间的观念障碍被打破：在《美国》中，受伤的士兵被纸袋遮住视线，跟跟跄跄地走向观众以寻求他们的帮助。在《马拉/萨德》结尾时，一群欢呼雀跃的精神病人气势汹汹地涌向观众席，表现出马克思主义者退一步、进两步的革命形象。

阿尔托和布鲁克的"整体戏剧"模型——相比贝尔·盖迪斯而言更彻底的是，打破了所有障碍和职能分离。传统的文本和口头语言的主导地位让位于肢体语言，重点在于演员以及观众的直接参与。在创作方面，遵循少即是多的原则——因此，尽管灯光的情感效果已加以利用（如戈登·克雷的构想），但场景、布景或服装的使用却不尽然。除了将所有艺术模式（瓦格纳的"整体艺术"）统一之外，演出还将演员和观众、舞台和社会融为一体。然而，作者的消失和表演者的特权实际上给予了导演更大的控制权。布鲁克的作品风格与众不同且易于辨别。正如他曾说过的："通过选择性练习，甚至是通过鼓励演员找到自己的表达方式，导演也无法不将自己的思想状态映射到舞台上。"[17]

布鲁克"空的空间"概念的最好例证也许就是他1970年创作的《仲夏夜之梦》。

舞台变成了一个光秃秃的白盒子，演员的动作被突显出来予以强调，这些动作源于马戏团高难度的杂技表演。没有场景的更

替变换，无处不在的精灵们带来道具或将自己塑造成树木与植物。在诗歌段落中，莎士比亚的诗句被简化为声音模式。雅典和魔幻森林这两个对立世界通过忒修斯和奥伯朗、希波吕忒和泰坦妮亚统一起来，而浦克表面上是在围绕着观众席飞行，实际表演了他在世界各地的飞行，从而使观众融入了"戏剧魔幻圈子"，其中"森林及其居民倾泻出的原始的野性，感染了所有与之接触的人"。[18]

1968 年塞涅卡的《俄狄浦斯王》（特德·休斯的现代版）中，布鲁克再一次在舞台上表现出了同样的原始主义，其中极端暴力和性混乱状态以仪式的方式呈现出来，演讲效仿毛利人的吟诵，并以非人格化的单调语气进行表达，加上微小而形式化的动作——就像俄狄浦斯的双目失明一样，被奴隶复述，而俄狄浦斯（约翰·吉尔古德［John Gielgud］饰）则一动不动地坐在舞台上。

特德·休斯，塞涅卡《俄狄浦斯王》：国家大剧院，1968 年 3 月——《导演手册》

突然他开始哭泣
曾经遭受折磨的一切突然都开始抽泣
这使他全身发抖　他开始大叫
哭泣是我所能给予的一切吗
我的眼睛传达不了更多吗
让他们随着眼泪去吧
眼球也去吧
所有东西都去吧
这可以满足你了吗

奴隶（叙事者）
1. 慢慢举起手臂

你这冷酷的婚姻之神
够了吗
我的眼睛够吗
他说这话时气得脸都抽搐了
他的脸涨得通红
他的眼球似乎在眼窝里跳来跳去
被迫离开他的头颅
他的脸不再是俄狄浦斯的脸
扭曲的
像一只疯狗
他开始尖叫起来
如一只嘶吼的动物
愤怒
痛苦在撕扯他的喉咙
他的手指深深地扎进了眼眶
他让它们抓住眼球
向外猛拉
旋转与拉扯
竭尽全力
直到它们放弃抵抗
他把它们丢在一边
他的手指插进了他的眼窝
他无法停止对自己的胡言乱语以及抱怨
光明的恐怖对于俄狄浦斯来说已经结束了
他抬起头来
可怕的洞穴

2. 将手指钩在眼前

他在黑暗中摸索
那里有血肉模糊的肉丝和神经末梢
他仍然牵拉他的脸
笨手笨脚地把它们撕成碎片
然后他发出一声近乎尖叫的咆哮
神啊
现在你能停止折磨我的国家吗
我找到凶手了
看看
我已经惩罚了他……

3. 举起双臂
4. 放下双臂，X越过博克斯到U/R位置——站立。
 提瑞西阿斯上，X朝向俄狄浦斯。
5. 当提瑞西阿斯蒙住俄狄浦斯的眼睛时，奴隶坐下。[19]

在《空的空间》中，布鲁克明确反对按照《导演手册》进行彩排，《导演手册》已将动作和舞台工作都安排妥当了；相反，他采用了另一种方法——在彩排中通过演员即兴表演来确定最后的演出舞台。但正如《俄狄浦斯王》中所示，表演中的每个动作、手势都已被规定——定义了作品所表达的内涵。为了达到"极简主义"效果，布鲁克在排练中运用了太极，将重力作为唯一的能量来源以减少肢体动作。他组织了各种训练课，让演员们学会如何通过声音，或者通过一些有关巫医在迷离恍惚间记录下来的不规则呼吸节奏来传达极端个性化。在1971年的波斯波利斯戏剧节上，布鲁克对仪式剧的追求到达了极致。例如，在《奥尔加斯特》（*Orghast*）中，他直接诠释大家都熟悉的神话，如火的恩赐、神吞噬自己的孩子以及普罗米修斯通过知识寻求解放等。《奥尔加斯特》是特德·休斯的声音实验，他用音块建构一种通用的有机语言，在不受语义干扰的情况下通过语气和节奏的表现性特征进行交流。

> 我们的作品基于这样一个事实,即人类体验的某些最深层方面可以通过人体的声音和运动表现出来,且不论何种文化和种族都能与之产生共鸣。因此,一个人无需任何上述根基都可以工作,因为身体本身就是工作的源头。
>
> 彼得·布鲁克《戏剧评论》,1973 年[20]

对通用传播方式的追求以及对表演的最基本的要求,促成了布鲁克 1972 年的非洲戏剧之旅。对那些既不会说同一种语言也没有任何共同戏剧传统的观众来说,将铺在沙滩上的地毯作为表演舞台的设想推动了这次实验,随之而来的是在《伊克人》(*The Ik*,1975 年)或《鸟类的会议》(*The Conference of the Birds*,1979 年)中体现的形体戏剧。在《伊克人》的开头,演员们在空旷的舞台上撒了泥土,然后小心翼翼地在周围摆放石头——根据一项对乌干达无家可归和贫困山区的人的人类学研究——该表演通过最简单的手势和肢体动作将人类生存边缘的部落生活展现得淋漓尽致。为了配合他们所表现的人物的极端情况,布鲁克试图探索一种"存在"而非"表演"的潜力,他让演员住在伊克寨子里,排练这部剧里的全部剧幕,而其中多数其实并未出现在布鲁克的剧本中。在表演过程中,演员没有刻意模仿部落居民的一举一动——他们穿着排练的服装且不带妆,重点在于再现了伊克人的行为动作。

《鸟类的会议》展现了布鲁克导演过程的其他元素。该剧改编自波斯的一部苏菲派宗教史诗,历经 7 年的探索与发展,从 1972 年到 1979 年该剧多次以即兴形式呈现,布鲁克邀请其长期合作的电影编剧让-克劳德·卡里埃尔(Jean-Claude Carrière)提供剧本。因此,在 1973 年布鲁克林音乐学院的首场演出中,仅一个晚上就演出了三个不同版本的《鸟类的会议》——晚上 8 点,充满活力的

160 舞蹈和音乐哑剧；午夜时分，简约抽象的仪式低调地凸显其宗教意义；黎明时分（由布鲁克亲自导演），自由形式的独舞、歌曲和爱情故事，鸟儿们由 11 个木制雕像来代表，被藏在祭坛下，直至最后才露面。在排练中，演员们着重于对史诗中的不同故事即兴创作，将声音转换成鸟儿的歌声——美国作曲家伊丽莎白·斯瓦多根据鸟的叫声为演员谱曲——或探究如何像鸟儿一样飞翔。1980 年上演《妈妈》(La Mama) 时，用到了前面所提到的脚本，演员们戴着古老的中国面具，或者（给小偷和骗子）戴上现代怪诞的巴厘人面具代表原始力量，或把木偶当作自身的外化或现实另一层面的人物。（例如，鸟儿围着一个小的巴厘人木偶，当它们降落时，木偶便被戴着隐士面具的演员所替代。）面具还用于体现角色类型（如美丽的公主、奴隶、战士之王）或角色状态的变化（奴隶与公主的爱之夜，与他的普通身份相对比）。当鸟儿穿过沙漠到达灵魂的七个山谷时，面具被摘下，死亡之谷通过皮影戏投影呈现，三只蝴蝶围绕着知识之光，其中一只蝴蝶在领悟之时被烛火吞噬。该表演是高度形体化的，将视觉享受置于首位（正如戈登·克雷或罗伯特·威尔逊一样），与布鲁克的原则一致，即"我们的基本语言是通过意象来交流感受的"[21]。

面具、木偶和皮影戏以及非人类的象征性表达，都需要一种抽象的、仪式性的表演模式，而布鲁克剧团在过去的 10 年中一直在练习这种表演模式。同样，布鲁克剧团的长期统一性很大程度上促成了他的实验剧院的兴起，他们的每一次演出都试图改变表演的本质。

他最近为 CICT 创作的作品之一是讨论关于 20 世纪剧院改革的不同运动，以及对布鲁克本人来说大有裨益的日本传统的引入。《为什么，为什么》(Why Why) 是一段独白，质疑了阿尔托、克

雷、梅耶荷德和中世纪的能剧剧场哲学家世阿弥元清（Zeami Motokiyo）的作品。一位普通的（未具名的）女演员——来自20世纪70年代中期布鲁克的一个剧团，也正是为了这部剧而回来——发现她自己一直处于布鲁克所说的空的舞台之上，并且无法找到在那里的原因，因此开始对戏剧的目的进行理性思考。作品的标题与布鲁克的评论相呼应，即"导演的工作可以用两个非常简单的词来概括：为何与如何"，但一个女人的独白则着重强调了他的原则及其血统。正如戈登·克雷的故事一样，他站在德国一家剧院的翼楼上，注意到一个标有"禁止谈话"的标语，并评论道："他们太聪明了，竟然发现了戏剧的本质。"[22]

罗伯特·威尔逊：《视觉手册》

戈登·克雷对剧场的构思是以视觉为主导的——在某种程度上，贝尔·盖迪斯首先作为设计师开始了他的职业生涯——当代导演罗伯特·威尔逊沿袭了克雷的路径，他创造了"故事牌"（在戏剧制作实践中）在排演前来梳理每部作品的重要部分。与戈登·克雷一样，威尔逊的演出风格也具有鲜明的特色。克雷曾与著名的象征主义诗人叶芝（W. B. Yeats）合作，威尔逊则专注于格特鲁德·斯坦因（Gertrude Stein）的语言实验。因此，尽管威尔逊延伸了梅特林克或克洛代尔提出的内部时间和主观视觉，吸引了部分评论员的讨论，并将其与威尔逊表演中的缓慢动作相联系，但威尔逊关于时间的陈述呼应了象征主义者："剧院里的时间很特别……我们可以将它无限延长，直至它成为思考的时间，松树缓缓移动的时间，或者云朵飘过天空慢慢变成骆驼，再变成鸟的时间……戏剧的时间就是我内心反思的时间。"[23]

在 1976 年的《海滩上的爱因斯坦》(*Einstein on the Beach*)中，威尔逊首次使用"故事牌"。很快他就把这种视觉图像的顺序表示法转化成一种方法，通过这种方法，他的草图，或者称之为《视觉手册》，使他可以把将要创作的作品视为一个连贯的整体。在他看来，这些《视觉手册》的绘画形式类似于西方传统的书面文字——戏剧文学。[24]。它们既是他的助记符，又是他的指南针，也如《提白书》一样，在很长一段时间里促进了他作品的重构。时至今日，无论是舞台表演、装置艺术、视频肖像、园林景观，还是其他任何在他能力范围内的活动，威尔逊都是它的媒介、调解人和仲裁人。威尔逊的多才多艺使得他既是设计师、画家，又是导演和表演者，同时他还擅长美术和表演艺术，包括舞蹈和歌剧。他能够把控并且引导合作者进行创造性产出，这些才能都难以用只言片语来解释清楚。

威尔逊的工作方式融合了控制与自由：他是主要负责人，但他的作曲家、服装设计师和其他合作者被要求在其专业领域内自由发挥自己的主动性和个体性。他的联合导演安-克里斯汀·罗门（Ann-Christin Rommen）是他各个团队中唯一的固定成员。此外，他还会根据每部作品的不同，从多年来建立的合作伙伴中挑选适合的成员，以实现创造力的平衡而不是融合。共时的方法和综合法有着很大不同，威尔逊受到编舞者莫斯·肯宁汉（Merce Cunningham）的启发。肯宁汉的合作主创者，尤其是作曲家约翰·凯奇（John Cage）和画家贾斯培·琼斯（Jasper Johns）、罗伯特·劳森伯格（Robert Rauschenberg），他们都是独立开发素材的。这确保了他们在肯宁汉的编舞方面保持自己独特的"声音"，反之也保证了肯宁汉的编舞可以独立进行。与此同时，肯宁汉为舞者精心编排动作，使他们遵循各自的步骤和模式，而不是在知觉层面融合成统一中心的线

形。肯宁汉采用多重视角同时编排舞蹈，这实际上是自主工作的一种转化，其中很多都来自他个人的工作或是同事的工作，这样一来就打破了原有的那种空间固定视角。

20世纪50年代，肯宁汉与黑山学院（Black Mountain College）的艺术家们共同提出这些原则，并于60年代对其进行巩固加深。这10年正是影响威尔逊思考关于艺术，尤其是戏剧，是如何被建构的10年。威尔逊对舞蹈有着深厚的感情，不仅将肯宁汉当作他的榜样，乔治·巴兰钦（George Balanchine）的纯正线条和非叙事结构——例如巴兰钦自豪地宣布，为跳舞而跳舞——也使得自身针对以角色为基础的剧院的叙事性和阐释性的反对观点变得"合法化"。[25]舞蹈，无论是技术精湛的还是暗含动作特征的，甚至是最简单的动作，如走路，都是威尔逊作品的基本组成部分。威尔逊在《海滩上的爱因斯坦》中充分宣称其重要性之后，这一切都成为可能。安迪·德·格罗特（Andy de Groat）与极简主义编舞者露辛达·查尔斯（Lucinda Childs）先后创作了两个20分钟的舞蹈片段。这两个片段，无论它们与作品的时空关系如何，其中一个的速度都与飞行中的宇宙飞船相关联，它们都像舞蹈一样保持着自己的状态。

正如戏剧的开场部分，查尔斯以她独有的蹦蹦跳跳的风格舞蹈时，该动作元素与作品主题或设计要求是如此的不协调。换句话说，舞蹈通过"分离的轨道"形成纳入威尔逊的组合体系。正如他几年后所说的那样——与克雷的想法呼应——建筑、视觉、音乐、舞蹈/动作或作品中的其他部分都是平等的，它们之间不会相互解释说明或以任何方式重复，而是并行发展。威尔逊的导演任务是安排"路线"。从他早期的作品，如1969年演出的《西班牙王》（*The King of Spain*）或《弗洛伊德的生平与时代》（*The Life and*

Times of Sigmund Freud）中可以清楚地看出来，两者都强调不同元素的并置性（juxtaposition）——这种超现实主义特征是将令人惊讶的元素用令人惊讶的方式并置起来，威尔逊的毕生作品都与之相关。

就《海滩上的爱因斯坦》而言，整个戏剧虽然具有高度灵活性，但仍需要规定作品的基本结构。威尔逊与菲利普·格拉斯（Philip Glass）在某几个观点上达成一致之后，开始创作各自的部分。威尔逊曾邀请菲利普·格拉斯写一部关于爱因斯坦的歌剧。威尔逊认为，该歌剧不会着重于人物生平介绍，而是通过象征或间接的方式表达这个主题，因为这是个家喻户晓的名字，他是20世纪的神话。该表演将持续4个小时，分为4幕，由5个插曲连接，威尔逊称之为"膝盖戏"。三个视觉主题将分解动作——一列火车、一次审判和一艘太空船，后者象征性地传达而不是通过前文提及的群舞片段传达。这三个主题在每一幕中以不同的视觉效果组合和排列，与格拉斯的"加法过程和循环结构"的声音组合和排列相结合（或平行），正如格拉斯对他音乐创作的描述一样。[26]

除了威尔逊，格拉斯和查尔斯是由《海滩上的爱因斯坦》发展起来的独立路线的主要驱动力。与肯宁汉不同的是，威尔逊对画家和设计师的需求很小，他在布鲁克林的普拉特学院专门对绘画和设计方面进行了深造。确实，《海滩上的爱因斯坦》以及他之前的作品，如《聋人一瞥》（*Deafman Glance*，1971年）和《一封致维多利亚女王的信》（*A Letter to Queen Victoria*，1973年）中出彩的视觉效果使他名声大噪，他的戏剧也因此被定义为"意象戏剧"（直至21世纪才被发现并未脱离声音戏剧）。[27] 直到今天，它的视觉效果也丝毫没有减弱，但在其发展过程中也有人提出了质疑，如德国女演员玛丽娜·霍普（Marianna Hoppe）认为威尔逊不是导演，

而是灯光设计师。[28] 当时,威尔逊正在指导这位八旬老人出演《李尔王》(1991 年)。威尔逊版《李尔王》实际上是一段独角戏,这也为成熟期的独角戏《哈姆雷特》(1995 年)做好了前期准备,在剧中他(和勒帕吉一样,也是在 1995 年)扮演了唯一的角色,这也证明了他的能力,不仅能够协调多方,还能作为表演者登台演出。

到《李尔王》时期,威尔逊已经完美地掌握了灯光技术。在技术方面,他向灯光设计师和技术人员学习;在艺术效果方面,斯特雷勒是他的榜样。威尔逊将光作为色块,首次运用在 20 世纪 80 年代的《内战》等作品中以营造视觉效果,然后作为一种通过置换情感来表达情感的工具。换言之,光将情感放置在心理剧场中的角色之外,用于"体现"情感和"表达"情感。也可以说,在威尔逊的作品中,"角色"是一个抽象的形象,而不是栩栩如生的人。《沃伊采克》(2000 年)作为范例,展示了威尔逊如何做到利用光来传达情感的转变以及在潜意识中唤起观众的情感反应。[29] 他的方法是使可识别的人抽象化,而非用富有表现力的手法诠释"人"。克雷拒绝把演员的装腔作势作为创作戏剧的合法手段。可以说,像戈登·克雷一样,威尔逊通过弱化心理演员以及所有装模作样的浮夸演员来主导整个舞台。

威尔逊与克雷之间还有其他关联性:像克雷一样,威尔逊探索了空间以及剧作的空间性,这不仅与形状和光线有关,还强烈地关系到空间中作品的建筑维度以及作品所处空间的实际建筑。此外,威尔逊还可以与比他年长 26 岁的塔迪乌什·康铎(Tadeusz Kantor)相提并论,后者在剧院服务中开启了视觉艺术生涯。尽管不如康铎那样对表现主义如此热爱,但威尔逊仍然精心安排好处于空间中的演员们的每一个动作,小到手势和彼此之间最不可见的空

间关系，从而使这些细节成为每一张"图片"或框架的组成部分。这些框架从整体上构建了作品，与其说是累计序列，不如说是典型的蒙太奇的分层和重叠手法。

而且，和康铎一样，威尔逊把自己定位为一个表演者。他对表演元素的安排不仅是为了一个作品的"外观"，而且是为了突出一个特定的组成部分——例如，在《海滩上的爱因斯坦》中，独舞部分十分出彩。此外，康铎和威尔逊在作品中加入"表演者"的方式也表明他们主张对作品的控制权。康铎经常采用疏远的讽刺或反身的方式，例如《死亡班级》（*The Dead Class*，1975 年）中设置了一个富有观察力且置身事外的向导角色。威尔逊的表演，在大多数情况下，就像一个舞者或演员，把自己融入作品中。

第二种态度属于肯宁汉模式，因为肯宁汉一直以极具个人特色的方式跳舞，并融入其中。尽管肯宁汉模式颇具吸引力，但威尔逊不断增加了对作品中固有的自由原则的限制，其中包括凯奇致力于音乐创作的偶然因素以及琼斯和劳森伯格（以及他们之后的人）各自的贡献。威尔逊 20 世纪最后 10 年和 21 世纪初期的作品——《沃伊采克》（2000 年）、《加利哥的故事》（*I La Galigo*，2004 年）、《莎士比亚十四行诗》（*Shakespeare's Sonnets*，2009 年），仅举三例重要的作品——避免任何偶然的、随意的，或纯粹是故意损害戏剧作品的审美平衡的因素。这些作品的精致优雅使它们与年轻的罗密欧·卡斯特鲁奇（Romeo Castellucci，出生于 1960 年）的作品联系在一起。卡斯特鲁奇是另一类的导演兼设计师，与威尔逊不同，他追求精神层面的崇高，在这方面，他是 21 世纪的代表人物。

威尔逊也越来越多地借鉴现有剧本，而不是像为《海滩上的爱因斯坦》所做的那样，根据当时的情况编写剧本。他在《内战》中使用了海纳·穆勒的各种戏剧片段，然后在 1986 年演出了穆勒的

《哈姆雷特机器》，随后以经典文本为基础建立了一整套完备的剧目库，其间所有剧目都经过他认为必要的删减、浓缩和重组。他的作品包括莎士比亚（如前文所述）、毕希纳（《沃伊采克》，之前是1992年的《丹东之死》）、易卜生（1991年《当我们死人醒来时》[When We Dead Awaken]，1998年的《海上夫人》[The Lady from the Sea] 以及2005年的《培尔·金特》[Peer Gynt]）、斯特林堡（《一出梦的戏剧》[A Dream Play]，1998年）和布莱希特（1998年的广播剧《海洋飞行》和2007年的《三便士歌剧》）等的作品。

与欧洲戏剧和抒情经典的接触使威尔逊与剧作家有了密切的联系，他把这些剧作家也列入了团队中，同时也确保了他的主导地位，莫妮卡·奥尔森（Monica Ohlsson）就是一个很好的例子。他制作了契诃夫的《三姊妹》（2001年）、《梦的戏剧》以及《培尔·金特》。在制作《培尔·金特》时，奥尔森和罗门一同与威尔逊并肩工作。他们两人对每个场景的叙述内容进行了总结，奥尔森提出了一些事实性的问题而非文本阐述问题（例如"现在是什么时间？"），并通过绘画使其想法形象化。随着他们的讨论，剧本中的对话被缩短或完全删除。后来，威尔逊根据表演者的动作、手势和语调的细微差别对文本进一步调整。威尔逊的《视觉手册》包含有关空间结构的暗示：一滴油漆可能掉落到哪里，一张放大的照片或一幅画会出现在哪里。在他的《视觉手册》中，《培尔·金特》中的山地景观之类的细节通过粗锯齿线或几何图案来表现（参见图9）。他偶尔还会画一些人物来显示场景设计和表演者之间的空间关系。一行一行的文字通常会放在图片下方或其旁边，就像一个图例。

所有这些都为表演者提供了清晰的表演框架，演员们会在提示下行动，但最终效果是由他们亲自演绎的。罗门记录下他们所做的

图 9 《培尔·金特》,罗伯特·威尔逊,挪威剧场,奥斯陆,2005 年

一切。一旦有需要时，罗门将会在排练中代替威尔逊，有时甚至是在演员刚刚记住他们的动作几个月之后。文本的学习被安排在最后，但由于威尔逊的方法是非自然且非现实的，因此他的指导在过去和现在都只是给出演员如何移动、"摆放"手势或加快声音的指令。这些都是实用的指导，给演员一个形状，却不告诉他们如何感觉它。威尔逊并不控制演员如何利用自己的存在来填补动作，即他们如何感知和想象自己的动作。正是这一点使他们的动作具有特殊性，并阻止他们成为单纯的威尔逊意志的执行者。

因此，法语舞台剧《奥兰多》（1993 年）中的伊莎贝尔·于佩尔（Isabelle Huppert）与她的前辈相比——德文版（1989 年）的朱特·兰佩（1993 年）、丹麦版的苏西·沃德（1993 年）、英文版的米兰达·理查森（1996 年），在表演质量与表演基调上有天壤之别。正如她所说，网格或"机械"结构在所有情况下都非常相似，但她"占有"了它，同时又获得了自由。

> 找寻自由需要时间。是［威尔逊］给了我找寻自由的可能性。他没有让我直接获得自由。但正是他使我有机会这样做……因为他设置了障碍和约束，这意味着你在里面可以发现自由。显然，如果没有所有的这些限制，我可能会感到更不自由。我会感到迷茫。自由并不意味着迷失……是的，与威尔逊一起工作有独特性，因为他完全存在，而我也完全存在。通常，当一个人与伟大的导演一起工作时，导演的工作首先会损害相关人员的利益。我不是指这个角色。我是指那个人……我发现与其他人完全不同的是，我在威尔逊的作品中，完全是我自己。
>
> 伊莎贝尔·于佩尔[30]

罗伯特·勒帕吉：电影式自我导演

在现代众多导演中，勒帕吉也许是最受认可的戏剧导演：勒帕吉身为导演却自己写剧本，自己演，自己设计舞台；他也照情节布局灯光，为戏剧表演安排伴奏及电影剪辑；他延伸了罗伯特·威尔逊的做法，重新定义戈登·克雷"剧场的艺术家"的内涵。勒帕吉的作品从十分个性化的单人室内片段、恢宏的多语言史诗演出，到时长 9 小时以上的表演，在风格上高度摈弃传统风格，将电影与舞台动作相结合，有时又加入木偶与机器人，在戏剧表演的两种极端形式上更迭，即从空无一物，可与布鲁克《空的空间》相媲美的舞台到完全由机械操纵的表演场地。除了标准的勒帕吉式剧本，勒帕吉的作品还有市场需求很高的大众化生产线，比如设计制作彼得·加百利（Peter Gabriel）的音乐演出、拉斯维加斯的精彩演出以及与太阳马戏团（Cirque du Soleil）合作演出的《图腾》（*Totem*，2011年——该剧通过纯肢体表演和镜像，并延伸布鲁克 1970 年经典剧作《仲夏夜之梦》中的马戏团理念，探究了神话故事的创作手段）。

与布鲁克一样，勒帕吉力求发展一种全新的非传统戏剧形式，因此他直接以《几何学的奇迹》（*Geometry of Miracles*，1998 年）中编排好的哑剧为基础，将其融于布鲁克视为精神大师的戈德杰夫（Gurdjieff）所设计的舞蹈动作中。其中他与威尔逊的联系更为密切，二者所呈现的哈姆雷特的个人表演特征也十分明显。与威尔逊一样，勒帕吉的多数作品也有自指特点。另一方面，威尔逊戏剧受现存超现实主义者们歌颂，认为其体现超现实主义的各种理想；而勒帕吉也明确表明自己是超现实主义的继承人——特别是让·科克托（Jean Cocteau）的继承人，且勒帕吉也在自己早期的戏剧《针

头与鸦片》(*Needles and Opium*,1991 年)中扮演过科克托。

勒帕吉式戏剧的标志是在演出中运用高度现代化的领先技术。勒帕吉把自己视作生于不断漂移、充满不确定性的后现代媒体时代中的一员,所以他的典型作品都表现出一种彻底的非线性结构。在他的戏剧中,所有动作都反映这些特点,遵循各项电影原则,体现现代思维方式。现代生活的突出特点就是迅速性,即文化和科技变化、洲际旅行和即时通讯的迅速,所以高速移动是勒帕吉戏剧表演核心中的一项特色。对勒帕吉而言,移动既是动作也是一种隐喻手法:地形体现心理;每一次空间旅行都是一种时间旅行,也时常是一种驶向自我内心深处的航行。

在勒帕吉的职业生涯中,他总是有意识地去尝试革新整体戏剧的各种做法。由于当今社会上,电影相关教育越来越普及,勒帕吉坚持戏剧必须"利用观众在快进和跳进剪辑影片中获取信息的能力……人们有一种新式语言,而且这种语言并不总是线性的"。[31] 表面上,勒帕吉的作品展现明显毫无关联的各种画面在视觉和听觉上的拼接,却以此解构现实生活的传统表现形式。

勒帕吉的许多作品具有互文性,特别是个人独自出演的戏剧,如完全与《针头与鸦片》框架一致的《安徒生计划》(*The Andersen Project*)。这两部作品都通过当下半自传体人物形象的重叠故事展现过去的艺术家形象(在作品中的体现是年轻的作家来自魁北克,长久以来受加尼叶歌剧院的委托,为儿童将安徒生的童话故事改编成音乐剧)。显而易见,这种表演形式融合现场和录制的演出形式,融合舞台演员和影片演员的多种人物形象,又或融合电影背景和舞台背景。在此,勒帕吉沿袭皮斯卡托(Erwin Piscator)对电影和舞台的实验做法,也响应皮斯卡托进一步利用舞台机器的做法(勒帕吉戏剧团的名字是机器神剧团 [Ex Machina])。

图 10 《艾尔辛诺》,罗伯特·勒帕吉,机器神剧团,卡斯恩,魁北克,1996

比如《测谎仪》(*Polygraph*)，在勒帕吉这部早期作品中，整个舞台被当成一台测谎仪，勒帕吉一直对机器和头脑的结合点以及技术和思想的结合点感兴趣。正如他在《艾尔辛诺》(*Elsinore*) 系列所说："这种技术……能够使用'X射线检测'出《哈姆雷特》的诸多准确信息，尽管这种行为明显只在主角的脑海中展开，但通常以一种脑动电流图呈现。"在此，舞台被改造成一台真正的机器。表演地的中央立着一圆形框架，中间有一正方形开口，水平旋转如巨轮，而上下旋转则如转动的硬币——铺平展开为格特鲁德（Gertrude）的床，直立时是窗户或门，而所有人物被抓时又是网，中间悬挂一王座使勒帕吉犹如克劳狄斯，又或摊开伸展白色花边蕾丝，勒帕吉以其两手臂和头部穿过其中犹如奥菲利亚。旋转的中央屏幕两侧又各置一块屏幕，填满整个舞台区域，或者移动变换成不同布局。电影可投放在三块屏幕上，勒帕吉从中操纵互动，例如在哈姆雷特站着的一块区域里，侧面播放奔跑着的人们的影像，呼应埃德沃德·迈布里奇（Eadweard Muybridge）早期动作捕捉的摄影技术，同时将前后两摄像头的影像同时投放至侧面两块屏幕上，突出哈姆雷特的自我意识以及其受忽视的表现（见图10）。甚至在决斗场景中，在哈姆雷特的剑端放上微小摄像头（以呈现两人打斗场面）。实际上，勒帕吉在千禧年终结之际，于1999/2000年制作的《祖鲁时间》，即《格林尼治时间》，正是对科技世界所展现的一切现象的解构。

《祖鲁时间》在城市博物馆中上演——大型空荡的建筑物，立面填满了多层的狭道和复杂的机器——以机器人表演为特色（机器人爪上有灯光，照亮表演者们）；演员们以疯狂，时而混乱的舞步在平行的狭道上移动着，狭道通过支架上高挂的笼子上下移动，犹如电梯或移动扶梯，以此来表现人类境况，人类的动作由机械化场

景进行引导和同步化。这种非人化的结果加剧了人们对情感联系的向往，而这种向往却正好与全球贸易相违背。匿名的性接触被封闭于酒店式房间中，其中一个孤单的旅行者沉浸于各种色情幻想，幻想以女性柔术演员来展现，在闪光灯固定结构的陌生化效果下，旅行者的双唇永远无法触及女演员。又如飞翔一般，使自己射向空中，飞行路线只用于滑稽地表现一种自由感——通过绳索悬挂演员来呈现，演员们成为真正意义上的木偶，以一种讽刺的方式成为自由的象征。

事实上，勒帕吉的多数作品可看作对科技的质疑，质疑科技对现代社会的影响，通过戏剧表演中明显无关联画面的视听拼接，有效地解构现实生活的传统景象。

勒帕吉不断探索能够反映和表达当代意识的多种意义。这种探索的核心是勒帕吉作品中故意而为且不受约束的特性，即表演非一成不变。勒帕吉的剧作只发表过两部，而且每部戏剧都处于不断完善和反复评估的进程中。譬如，《龙之三部曲》（*The Dragons' Trilogy*）从 1985 年 90 分钟的表演时长增加至 1986 年的 3 小时，最后在 1987 年增为 6 小时，之后在 2000 年至 2005 年间恢复为 2 小时的巡演（从卑尔根至伯克利，从都柏林至东京），并且有所改动，在 2008 年定稿为《蓝龙》（*The Blue Dragon*），2010 年重新上演。又比如《针头与鸦片》有三份完整且不同的剧本，而表演时长 7 小时（却依旧不完整）的《奥塔河的七大支流》（*Seven Streams of the River Ota*）直接被称为"未完本"（尽管已经发表）。这都是勒帕吉经过深思熟虑的刻意之举——都强调了瞬息状态与变化——这也许就是勒帕吉作品中最鲜明的特点。同样地，勒帕吉在剧本题材方面的挑战集中体现为将《蓝龙》改编为日本漫画（背景为上海，情节为《龙之三部曲》）中某个人物的后续故事。

勒帕吉的导演技巧深刻而复杂，他强调技术，事实上除去长期合作的演员和剧作人员外，勒帕吉剧团内来往的成员并不是演员，而是机械师、工匠、技术人员和行政管理人员：这都是实现勒帕吉剧作方法的核心制作人员。相比较于阿里亚娜·姆努什金训练演员的长时间排练（有时能持续三年直到新剧目上演），或布鲁克在"戏剧研究中心"中琢磨表演耗时数年（可能是不断修改表演项目）而彩排却由个人独立完成，勒帕吉则倾向于同时琢磨不超过 15 个的不同戏剧项目，研究各种动作顺序，探索电影和戏剧表演的关联点、肢体形象，甚至是故事线。这些因素之后成为戏剧制作的标准；尽管其中未涉及公共演出，但琢磨不同的演出材料对演员而言也是一种学习过程，目的是增强演员本身的适应能力。

勒帕吉"未完本"受认可的程度甚至超过布鲁克，勒帕吉器重并实践自身在彩排中看好的各种具有创造性的非常规行为。与威尔逊不同的是，威尔逊在彩排中预先设定好舞台上所有可视框架，勒帕吉则没有依赖任何《导演手册》上的相关理论。事实上，勒帕吉可参考的剧本也很少，甚至用作舞台背景的机械装置都是在彩排过程中形成的，这在勒帕吉的许多制作中十分明显。而对勒帕吉而言，戏剧制作最主要的因素是"画面"（演员建构的各种形象、道具和情景/电影/机械效果），因为"画面"是观众从戏剧中取走用作记忆并应用到自身生活中的东西，这些视觉/肢体片段从即兴表演中产生。在彩排中，有诸多环节：勒帕吉与演员们讨论道具，发掘道具可能在戏剧中呈现的方式（这些方式总是新颖的），讨论这些道具如何成为动作的重要部分；即席创作对话，创作不同场景下的各种书面和口头含义以及语气和表达方式。这些环节独立进行，但最终有望相互贯通。然后，在剪辑过程中，有以下依据：画面更有力，则删减相关话语；而若删减画面过多，则因为在相关情景

下，话语所传达的意义更加强烈。尽管勒帕吉的剧作依赖演员们在努力和犯错过程中（勒帕吉自身也参与其中）的投入程度，但总由勒帕吉的个人意愿决定情节的去留。有些话他总会直接说明，并从演员中挑选最接近他理论的进行即兴表演。[32] 同时，由于在勒帕吉剧作中，演员们通过即兴表演全程参与各种画面和演讲的制作，所以他们形成最终演出与自己利益攸关的印象。

勒帕吉导演技巧的基本理念源于他早期在法国导演亚莱恩·克纳普（Alain Knapp）手下锻炼的经历，克纳普是布莱希特式（Brechtian）剧作的追随者。他的职业生涯始于在1962年贝诺·贝森斯（Benno Bessons）制作的戏剧《牧场中的圣女贞德》（*St. Joan of the Stockyards*）中做助理，之后他以《例外与常规》（*The Exception and the Rule*，1963年）、《体面的婚礼》（*The Respectable Wedding*，1964年）、《母亲卡罗拉的枪》（*Guns of Mother Carrara*，1964年）和《伽利略传》（1966年）出名。尽管勒帕吉有时喜欢称自己的作品与布莱希特的陌生化效果（Verfremdungseffekt）相似，勒帕吉剧作中的演员们——特别是个人演出中的演员——也倾向于让自己成为表演者，遵从与自身演绎角色保持差异的剧作原则，但克纳普的例子却恰好证明了导演作为具有创造性的艺术家在戏剧制作中所发挥的核心作用。

勒帕吉有关亚莱恩·克纳普导演技术的评论

你一边表演一边创作，一边表演一边导演——这关乎即兴创作而不仅是话语，也关乎即兴制作舞台场景；这都要求十分有效力的导演词汇。

《导演/导演技术》，第126页

对勒帕吉而言,即兴创作产生的自由与预先设置的各种形式框架、导演掌握的各种富有表现力的理论结合起来十分融洽平衡。而在某种意义上,同样一种限制与概念间的创意平衡也是歌剧制作的特征。因此,勒帕吉和整个戏剧界的所有其他导演一样都专注于歌剧研究,这几乎毫无例外。

整体戏剧与歌剧导演:罗伯特·威尔逊、罗伯特·勒帕吉、彼得·塞勒斯

并非偶然,戈登·克雷以三次歌剧制作开始了自己的导演生涯——普赛尔的《狄朵与埃涅阿斯》与《爱情的假面具》,以及亨德尔的《阿西斯与加拉蒂亚》(1900—1903 年)。他在 20 世纪致力于复兴巴洛克歌剧,这些当时几乎鲜为人知的歌剧材料使得他能专心研究舞蹈编排、动作、新式灯光和视觉效果。像瓦格纳一样,克雷将音乐、舞蹈和戏剧动作与图片式背景相结合,这种做法本质上是"整体戏剧"的一种形式。正是从这些演出中,克雷提炼出了"剧场艺术"的理念。因此,几乎所有一流的当代东方导演都时不时转向歌剧或不同类型的音乐剧,这并不出奇。比如朱丽·泰莫(Julie Taymor)上演迪士尼的《狮子王》,凯蒂·米切尔导演巴赫的《圣马修对格林豪庭歌剧的热情》(*St. Matthew Passion for the Glyndebourne Opera*),伊丽莎白·勒孔特改编《圣安东尼的诱惑》(*The Temptation of St. Anthony*)和格特鲁德·斯坦因的《浮士德博士点灯》(*Doctor Faustus Lights the Lights in House/Lights*)。再者,从 20 世纪四五十年代的 20 世纪式实验音乐制作开始,乔尔焦·斯特雷勒跻身于欧洲一流歌剧导演的行列,之后有奥涅格、贝尔格、普罗科菲耶夫和斯特拉文斯基(《一名士兵的往事》[*The*

History of a Soldier]，这部音乐剧后来成为彼得·塞勒斯的代表作），再由此通过布莱希特/威尔的《马哈哥尼城的兴衰》（1964年）过渡至威尔第和莫扎特。（斯特雷勒死于1997年《女人心》[*Cosi fan tutte*]彩排期间——这次演出也许是对十年前彼得·塞勒斯对剧本做出惊人改编的回应。）但此次转向歌剧研究的导演，明显做法是追求完整"剧场的艺术家"或以"整体戏剧"为导演理念的戏剧作品。与克雷一样，歌剧成为这群导演实现自身表演理论的最佳形式。

布鲁克的《空的空间》基于20世纪40年代自己早期不大成功的演出，在该书中将歌剧归为"僵化戏剧"的最极端类型，然而他也在事业后期转向歌剧创作，制作了吸引眼球的《卡门》室内版（1982年）。随后，布鲁克将德彪西在1993年创作的《佩利亚斯与梅丽桑德》多处删减，改成只有钢琴伴奏的版本，紧接着是《唐璜》（1998年）和同样具有简约抽象风格的《魔笛》（2010年）。而专心研究歌剧的最重要导演还包括罗伯特·威尔逊。

作为音乐语境的视觉风格化：罗伯特·威尔逊

事实上，威尔逊早期走向舞台表演的标志是他的《海滩上的爱因斯坦》（1976年——见上文，原书162—164页），之后开始与菲利普·格拉斯合作，作品有《优雅怪物》（*Monsters of Grace*）和《奥柯尔沃布兰克》（*O Corvo Branco*，1997年，1998年）。威尔逊的研究拓展至摇滚歌剧，作品有《黑骑士》（*The Black Rider*），与汤姆·威兹（Tom Waits）合作改编的《魔弹射手》（*Der Freischütz*），以及两人1992年的《爱丽丝》和2002年改编的《沃伊采克》。随后，威尔逊作为制作人和库尔特·威尔合作，制作了布莱希特的《三便士歌剧》（柏林剧团2007年，斯波雷托音乐节2008年，BAM纽约2011年）。同时，威尔逊开始努力成为一流

古典歌剧导演，专心研究三大主题：格鲁克和蒙特威尔第（Monteverdi）的巴洛克歌剧（《阿尔切斯特》*Alceste*，2003年；《奥菲欧》*Orfeo*，2009年；《利托尔诺·底乌利斯》*Ritorno di Ulisse*，2011年）、瓦格纳歌剧（《帕西法尔》，1991年；《罗恩格林》*Lohengrin*，1998年；完整版《尼伯龙根的指环》，2000年—2002年）、浪漫歌剧（包括韦伯的原创剧《魔弹射手》，2009年）以及19世纪和20世纪早期的象征主义歌剧。威尔逊从这些歌剧中看到艺术表演的先驱，便着手编导斯特劳斯改编的王尔德的典型象征主义话剧《莎乐美》和德彪西/邓南遮（d'Annunzio）的《圣塞巴斯蒂安的殉难》（*Martyre de Saint Sébastien*，1987年，1988年），之后威尔逊用 T. S. E.（Thomas Stearns Eliot 的缩写）表达了对艾略特的崇敬（音乐为菲利普·格拉斯所作，1994年），以及上演了德彪西音乐伴奏下梅特林克的《佩利亚斯与梅丽桑德》（1998年），而且威尔逊特别专注于格特鲁德·斯坦因的歌剧——包括《浮士德博士点灯》（1992年）、《三幕剧中的四圣徒》（*Four Saints in Three Acts*，休斯敦和纽约，1996年）以及《圣徒与歌唱》（*Saints and Singing*）的修改本（柏林，1997年）。

正是从20世纪80年代后期开始，威尔逊越来越了解歌剧，他对传统戏剧十分敏感。毕竟，歌剧基于固定剧本，为此威尔逊必须处理戏剧构造、叙述、动作、情节和事件以及它们可能出现的各种后果，而威尔逊却在高度程序化和分层化的常规模式中处理这些因素。不同于普契尼的《蝴蝶夫人》（1993年）和瓦格纳的《尼伯龙根的指环》，威尔逊的《视觉手册》对指导歌剧制作十分有价值。这些指导对他来说是最重要的，因为歌剧是在大规模机构中进行的大范围表演现象，而且需要合作者们集中投入力度，坚定地将各种

艺术需求和体制需求集合到一起。在更深的层次上，正如将布鲁克视为导师并随其逐步转向歌剧的美国导演安德烈·谢尔班（Andrei Serban）所言，歌剧制作条件存在于题材本身，却比标准的戏剧制作更受限制。

> **论歌剧导演**
>
> 歌剧导演的时间总会不足，因为导演工作进行至三周后，你又带着管弦乐团开始舞台彩排；导演的工作几乎已经完成，因为在那时，一旦指挥家与所有音乐家一同到来时，指挥家的彩排便开始，所以一切流程必须绝对固定；而如果在你开始彩排，初次见到歌唱家之前，未将所有事情理清，那你将面临重重困难。而且，歌唱家与演员不同，不需要即兴创作，他们的专业领域是音乐。
>
> 歌剧制作繁杂，必须提前规划；舞台要事先搭建好以备彩排所需。这样做的有利之处是，彩排时间短暂，所有与表演者的合作都在舞台上进行。但实际上的不足之处是，你必须提前两年与舞台设计者达成一致的设想。就算两年后，即便你处于不同的职位，对两年前设计舞台的材料有着几乎完全不同的见解，你也必须坚持当初的设想。
>
> 安德烈·谢尔班[33]

舞台歌剧制作的局限在于，导演开始工作时必须事先在头脑中有一个完整的视觉概念，而且彩排过程不是以角色，而是以形体和构造为主。这一点不断得以强调，包括歌唱替换演讲的合理技巧和许多歌剧的象征意义，自觉突出表演场景。歌剧作为戏剧所有形式中最有元戏剧特点的要素，是定义新形式戏剧的最佳选择，部

分是由于歌剧形式本身具有传统特性，而对比之下又突出了创新特点。

尽管未得到普遍认可，但在威尔逊所有的导演作品中，有一半以上是歌剧；而正是在这些歌剧中，他独具特色的导演风格得到了全面展示。这一点在他最具有异域风情背景的歌剧中体现得最为明显，包括各种场景，有异国情调，也有突破传统的现实画面，比如普契尼《蝴蝶夫人》中的封建日本和费迪《阿依达》（*Aida*，2002年）中的埃及法老。而威尔逊其他歌剧制作中的肢体静止和异常缓慢的动作在这些歌剧中也成了流行音乐走向风格化的明灯——这在威尔逊本人看来，是既恰当又合理的，因为这使歌手能全面控制自己的嗓音，观众能专注于歌声。

譬如在《阿依达》中，威尔逊将尼罗河简化为一条完全左右伸展、穿过舞台后方的蓝色丝带，背部有简约抽象风格的黑色丘陵，天空占据舞台前方框架的三分之二以上，突显了灯光效果；主角们分层次的手势呼应埃及坚硬简化的墓画。在威尔逊看来，任何歌剧制作都有三大要素：音乐、灯光和建筑。尽管评论家们看好灯光精致的舞台和舞台缓慢变换成几何形状的方式，但他们却发现由于舞台上的表演者之间不存在肢体接触，所以看上去明显缺乏情感或个性。[34] 但是这种抽象性却强调了歌唱家的艺术象征，即克雷会赞同的对个性和"主角光环"的否定，这种否定通过歌舞伎式的面部妆容得到突显。《蝴蝶夫人》也是如此，简约设计和静止表演用以强调歌唱。威尔逊的舞台演出甚至更加抽象简约，暗淡的蓝灰金色光线、简单的手势和动作表示"能剧"，由此解构原先贝拉斯科/普契尼东方主义思想中的情绪化低级趣味作品，挑战后殖民主义观众对自身帝国主义过往的身份认知。对歌唱家而言，抽象的手势和缓慢的动作是对音乐的自然呼应与跟随。

歌剧的影视化与机械化解构：罗伯特·勒帕吉

与威尔逊一样，勒帕吉作为歌剧导演也相当出名，但是几乎是在他职业生涯的中途，他才逐步拥有在歌剧和摇滚音乐方面的资历，起初上台演出的作品有"加拿大歌剧公司"（1992 年）的《蓝胡子的城堡》、《期待》（*Erwartung*）和彼得·加百利的"秘密世界巡演"（1993 年）。勒帕吉依据这些歌剧，对戏剧表演和音乐厅式古典音乐的融合进行实验，设计了马勒艺术歌曲《悼亡儿之歌》（*Kindertotenlieder*，1998 年）的伴奏动作，还把柏辽兹（Berlioz）的"传奇戏剧"《浮士德的天谴》（*La damnation de Faust*）改编成了舞台剧（在 1999 年日本斋藤音乐纪念节首次亮相）——这部舞台剧成为勒帕吉 2009 年进入纽约大都会歌剧院的契机，也促成他 2010—2012 年在大都会歌剧院上演瓦格纳的《尼伯龙根的指环》。勒帕吉的歌剧制作还包括在第二次摇滚音乐节上演的彼得·加百利的"成长中"系列（2002 年）、根据《流浪艺人的歌剧》（*The Busker's Opera*，2004 年）中有关"同性恋"情节改编的反布莱希特现代剧、《1984》（源自罗仑·马扎尔［Loren Mazel］2005 年对奥威尔小说的改编），还有斯特拉文斯基的《浪子历程》（*The Rake's Progress*，2007 年）和《夜莺传说》（*The Nightingale's Tale*，2009 年）。歌剧制作的数目自 2000 年以来远超戏剧演出，而且勒帕吉的歌剧展示了他有关舞台表演实验的最终成果。

在制作巴托克（Bartók）《蓝胡子的城堡》和勋伯格（Schönberg）的《期待》（*Erwartung-Hope*）这两部剧作时，勒帕吉对心理层面的关注体现得十分明显，为此它们显得愈加程序化，通过强调与弗洛伊德的联系直接使人物的潜意识戏剧化，而弗洛伊德早期的各种心理研究成果与这些歌剧的原始表演是一致的。因此，勒帕

吉在《期待》中讲到自己的目标是"尽力以一种……超写实风格的方式去处理[剧作],努力深入了解女性的本我,犹如是展现歌唱家内心独白的一次特写"。虽然勋伯格到那时为止只将女高音歌唱家的独唱呈现为音乐会演出,但勒帕吉以动作表演填满了舞台:赤身裸体的男性从多面固体墙中爬出,精神病医生调整椅子以垂直90度的姿势坐下,而穿着紧身衣如疯狂的奥菲利亚的女性则从倾斜得十分厉害的舞台上滚下。

同样地,《浮士德的天谴》也清晰地表现了勒帕吉在话剧中探索电影式架构和电影加工的构想。比如在这部剧中,四层舞台被五根垂直柱子拆分成数个正方形,表示剪辑机器上按序排列的胶片带,其中有各个框架下动作保持一致的舞蹈团,也有离去的士兵团,他们缓慢往后离开优雅地挥动手帕的女孩。每个正方形同样包含一块屏幕,投放各种建筑或天空画面(卷曲的红云表示梅菲斯托费勒斯,天蓝色的狭长景色表示行进的军人);将精确编排好的舞蹈动作安排在排列好的各个正方形中,制造四分五裂的碎片效果。比如,在同一层,五位耶稣被同时钉在十字架上,而底下是在地狱中不断翻滚且裸露胸膛的男人。又比如另一系列(回应《艾尔辛诺》)的多个画面中,每个正方形内重复着一匹飞奔的马,有意地回应迈布里奇1897年知名的《移动的马》(*Horse in Motion*)——首部通过静止照片每隔一秒的一千分之一追踪动作的摄影作品。这不仅与勒帕吉对当代构想的定义一致,也响应了柏辽兹创作《浮士德的天谴》的时期——这首曲子完成的七年前,路易·达盖尔(Louis Daguerre)于1837年发明了银版照相法。同时,勒帕吉对画面进行反讽,每个框架现场待着一名悬挂在一根电线上的特技演员,以使他们看起来像在骑着由照片组成的马。

包含马戏团的歌剧和勒帕吉的拉斯维加斯演出的相似之处在于

都启用了特技演员，这使歌剧转变成明显符合大众口味的演出。如太阳马戏团 2004 年的 KA 秀（或 2011 年的《图腾》），其中通过音乐谱曲和马戏团特技与高度机械化的表演场地相结合。同时，勒帕吉制作的《浮士德的天谴》表明导演理论在其中的主导地位。与威尔逊一样，当中最异乎寻常的因素是视觉画面，但是这种视觉效果通过歌唱家们的距离突显（歌唱家按合唱团安排，与浮士德一起位于较低层舞台），往上四层舞台框架是地位重要但无须歌唱的人物：这种技术同样体现于彼得·塞勒斯的多部制作中。

概念政治：彼得·塞勒斯

尽管勒帕吉和威尔逊的歌剧作品所涉及的范畴不同，但两位大家都是作为天才戏剧导演而受到广泛认可。对于塞勒斯而言，他在整个职业生涯中几乎只专注于歌剧。塞勒斯从学生时代（1979 年他就演出了 4 部话剧）直至 2006 年总共制作了 60 多部歌剧，其中只有 7 部（少于总数的五分之一）与音乐无关。而与威尔逊和勒帕吉类似，塞勒斯也对非传统音乐舞台剧做过研究——如威尔、布莱希特、巴兰钦的"歌舞芭蕾"（ballet chanté）《七宗罪》（*The Seven Deadly Sins*，1993 年），也研究过对音乐有所涉及的作品——如制作俄罗斯未来主义者赫列布尼克夫（Khlebnikov）的《歌手：20 个平面的超级传说》（*Zangesi：A Supersaga in 20 Planes*，1987 年，首演于 1923 年，制作人是建构主义者塔特林，其中用话语组成了音乐模式。塞勒斯也与人联合创作多部歌剧作品，包括作曲家兼合作者约翰·亚当斯，作品有《原子博士》（*Doctor Atomic*，2005 年—2007 年）。塞勒斯在这部作品中做过研究，写过剧本。值得注目的是，塞勒斯通过与多家欧洲和美国歌剧院联合制作，也逐步锻炼出在相当长一段时期内彩排自

己歌剧的能力，所以塞勒斯雇用的所有演员有可能要参与长达 6 个月的工作坊，其间反复排练。

比起梅耶荷德和姆努什金，塞勒斯受到东方仪式化表演的影响很大——他年轻时接触过日本文乐木偶剧，作为学生也曾受过歌舞伎训练，之后在日本花了 5 年时间学习"能剧"。在中国学习昆剧的经历同样对塞勒斯产生了重大影响，他从这个学习过程中产生了对整体戏剧的设想：昆剧没有演唱、芭蕾、特技和表演等独立技能，相反，昆剧展现出一种将这些技能在高度程序化形式内融合的模式。但是塞勒斯也强调瓦格纳和（与威尔逊一样）象征主义戏剧在自己作品中的重要性，并且遵照罗伯特·威尔逊提出的传统风格，指出威尔逊"恰到好处地对时空敏感，关注步态和微小姿态，实际上都是巨大的奥妙"，即威尔逊和"能剧"呈现出各种共性特点。[35] 从许多方面来看，塞勒斯都可以视作一位后现代导演。反语和模仿是他导演工作中使用词语的核心内容，在他的作品中也时常出现怪诞内容（他对荒诞的各种表现方式都与梅耶荷德形成对立，但同时他也将梅耶荷德看作对自己有深刻影响的人）。

歌剧在西方众多戏剧形式中是仪式感最强、最形式化的，这也是其吸引对"能剧"有所涉猎的塞勒斯的原因。音乐已被设置好，动作也由此被规定，但传统惯例使得画面上任何符合逻辑的改变既吸引人又难以抗拒。塞勒斯采取的做法是以基本与政治相关的概念起手。这种做法通常的表现形式就是现代化，在亨德尔歌剧中设置火箭（《疯狂的奥兰多》*Orlando Furioso*，背景是卡纳维拉尔角，1981 年），或将莫扎特歌剧置于当代美国背景下——越南战争期间一次典型的新英格兰风格的晚宴（《女人心》，1986 年），又或将其（莫扎特歌剧）置于资本主义奢华现象的全新完整画面中——金色的曼哈顿川普大楼（《费加罗的婚礼》*The Marriage of Figaro*，

1998年）。[36] 另外，舞台歌剧更新发展的表现是出现现代科技画面：《尼克松在中国》开幕时"空军一号"与真人大小一致的飞机机身（1987年），《原子博士》中洛斯阿拉莫斯的原子弹中心舞台。这些同样体现了政治在塞勒斯作品中的重要地位——这种特点在本章节所讨论的许多导演中几乎没有出现。这种政治因素不仅使得塞勒斯接受了华盛顿"美国国家戏剧院"的董事职位（1984年—1986年），也使他丢掉了阿德莱德艺术节的董事职位（2001年），并让他能专心于美国加州大学洛杉矶分校的教学工作，教授的课程有"社会行为艺术"和"道德行为艺术"。因此《原子博士》真实地再现了原子弹的研发，以及布什在后911时代的臆想和公开谎言。如同布鲁克的 Maharabhata（印度史诗）一样，歌剧还采用《薄伽梵歌》（*Bhagavad Gita*，利用奥本海默将复印件藏在外套口袋带走的事实）的素材，发出了对废除核武器的呼吁。事实上，塞勒斯对歌剧本身的关注便含有政治含义，其中歌剧表演的场景成为表现人类进步成就的例证。

歌剧政治学

歌剧最自由的一点是没有人能独立完成一部歌剧。女高音演唱家依赖双簧管演奏家，后者依赖按灯板开关的人，而这个人又依赖拉起幕帘的人。

注意！你正经历这整个过程。任一部分都无法分离——一部歌剧能成功，原因是整个宇宙学在发挥作用。人类正着手这项惊人的工程，他们团结协作达成完全超越自我或个人能力的效果，引领每个人走向新的领域。

彼得·塞勒斯"访谈"，2004年[37]

塞勒斯也将歌剧本身的形式看作解决美国某些特定问题的方法，因为它结合了所有艺术——音乐、舞蹈、诗歌、视觉艺术——证明了人类在"和谐画面下合作的可能性。可以说，在这种隔离疏远的当下，我们能做的最大贡献就是摒弃分歧、克服差异、团结协作"[38]。

同时，整体戏剧的支持者代表一种完全不同于受斯坦尼斯拉夫斯基影响的导演的风格，塞勒斯在这点上的表现尤为明显。他将20世纪早期归为"专注于心理和自我"的时代，反对将对个人心理的关注当作还原主义论，即贬低政治贡献，忽视"个人在历史中的作用"，否定集体或否定"我们做的所有事都是为对方而为"的看法。[39] 为了呼应他的理念，塞勒斯专注于各种外部元素——舞台上的风格化和架构，以及彩排中社会/哲学情景下的风格化和架构。比如，在《威尼斯商人》（1994 年）的制作中，塞勒斯将1602 年"荷兰东印度公司"的建立看作商业剥削的起源，莎士比亚正是在这一年创作的这部戏剧；塞勒斯将与这种剥削现象如何发生在当代有关的经济学复印件发给演员，即曼宁·马拉博（Manning Marable）的《资本主义如何搞垮美国黑人》（*How Capitalism Under-developed Black America*）和爱德华多·加莱亚诺（Eduardo Galeano）的《受伤的拉丁美洲大陆》（*Open Veins in Latin America*）。同样地，《原子博士》的演员们也学习过类似资料，如《薄伽梵歌》和罗伯特·容克（Robert Jungk）的讲述科学家们个人往事的《比一千个太阳还亮》（*Brighter than a Thousand Suns*）。

基于对舞台场景材料的关注，塞勒斯鼓励演员们即兴创作自己的角色，同时进行舞蹈编排，使之逐渐形成演出框架。动作和姿态以视觉模式，而不是演员个性或情感流露的形式展现。"这种移动……在进行表演时可以表达任何一种情感。这仅仅是一种

手势，且这种手势并不限制意义，而只是使意义集中。"塞勒斯的目的是创造一种包含各种动作的框架，使演员能够根据自己对角色的逐渐了解来自由诠释，同时也创造了一系列情感联系，要求演员们进行互动："舞蹈编排的美犹如空荡器皿，等待着注入活力。"[40] 作为这种结构主义舞蹈编排的例证，《原子博士》中空无一物的舞台代表新墨西哥沙漠，场景有当地的玉米舞者围绕着科学家和士兵们跳舞。舞者组成的合唱团形成蜿蜒曲折的蛇形夹杂在人群中，打破他们有关面临核武器和政治挑战内容的二重唱和咏叹调。同时，为了在西方语境下模仿他心目中的理想昆剧，塞勒斯将舞者和歌者组成合唱团，并编排舞蹈动作，使舞蹈占主导位置时，舞者能得到突出；而当位置转化时，歌唱又成为主要存在，而非动作了。

塞勒斯指出，他的作品（在他看来就是歌剧本身）在本质上是布莱希特式的："音乐之美在于它是一种完全抽象的公式，人们唱出来的是音符。当然也毫无疑问，他们只是将这些音符组合唱出来，而你也不会将歌者与角色混淆。"[41] 尽管此处是依据"叙事戏剧"的规则进行布莱希特式的处理，但身为自己导演作品的创作者和创造新表演形式的理论家，他同样也足以称为一位艺术表现力很强的导演。然而塞勒斯的导演技术却与同时代的导演们不同，尽管塞勒斯远比罗伯特·威尔逊现实，如他导演的《唐璜》背景为纽约西班牙裔哈莱姆区的一条廉价街道，有乱扔的废弃瓶罐和空针筒，画满了涂鸦，最后的六重唱乐团上身裸露，从人行道上的下水道口探出，但是他的歌剧制作核心是如何体现本人导演理论的视觉画面。与勒帕吉利用即兴创作为演出创造素材一样，塞勒斯也让演员们在角色发展中自由创造。勒帕吉在彩排中也同时着手多种项目。同样地，塞勒斯也将创新性的相互作用移植到舞台演出，有意叠加

第五章　整体戏剧：导演成为主创者　261

图 11　《原子博士》(旧金山歌剧院——第二幕,"玉米舞者"),彼得·塞勒斯,
2005

动作和画面，使观众难以捕捉到全部信息，创造出一种多义戏剧。

声音与空间：克里斯托夫·马塔勒

与其他远见卓识的导演一样，马塔勒也逐步转向歌剧，但他所有的制作都基于音乐结构或在对话的同时包含音乐和歌曲。马塔勒在奥地利接受音乐训练，之后在巴黎师从默剧大师贾克·乐寇。马塔勒在一次"精彩的演出"中开启了他的导演职业生涯，在埃里克·萨蒂（Eric Satie）简约抽象派风格的复奏音乐基础上创作了二乐章。萨蒂是早期激进先锋派中的偶像人物：作为19世纪90年代巴黎黑猫俱乐部卡巴莱（Parisian Chat Noir cabaret）的钢琴家，萨蒂称自己为"量音师"，而不是一名作曲家。之后马塔勒的作品有"良词美诗"（Great Word Hymn）——唱诗班、管弦乐队的即席之作，人物是六个重要的男人和一位盲人乘客——他还上演达达派艺术家库尔特·史威特（Kurt Schwitters）创作的声音诗歌。此外，马塔勒最先导演的话剧之一来自贝克特的《一句独白》（*A Piece of Monologue*），还有一部来自（特别是）小品散文《纷扰依旧》（*Stirrings Still*）的改编版（1992年）。

这些早期作品标志着马塔勒制作戏剧的独特方法。马塔勒与罗伯特·威尔逊一样，都被尊为"后戏剧"导演。与威尔逊一样，马塔勒明显利用了20世纪早期前卫派的各种遗留元素；而在音乐作曲上，马塔勒舞台演出的抽象性和非线性特征也广受认可。比如，他制作的第一部歌剧《佩利亚斯与梅丽桑德》中惊人的静止演出。韵律、声音、音调和其他演讲和表演的音乐特征是马塔勒戏剧中美学构建的核心。[42] 其中，戏剧与音乐的共性不是叙事风格，而是声音的即时性、实体性和瞬态，拥有这些特性的声音源于戏剧设计

和架构的综合技术。马塔勒舞台演出遵循的原则：在空间、节奏和听觉上谨慎设计配乐，涵盖所有表演因素、手势、动作和舞蹈、演讲和歌唱、音乐播放和声音导出。马塔勒继续在音乐方面进行实验，如"格陵兰项目"（Greenland Project）、《＋－0负极基地营》（＋－0 Subpolar Base Camp，维也纳艺术节，2001年）。近些年，他也在与奥地利现代作曲家贝亚特·福瑞（Beat Furrer）合作。与其他戏剧导演一样，马塔勒不仅将古典戏剧改编成和自己设想一致的版本，也编撰剧本，而且在他导演过的所有戏剧作品中，为数一半都由他本人编写，当然通常还有他的设计师安娜·菲布罗克（Anna Viebrock）的协助，这都证明了实体环境在马塔勒作品中的重要地位。

马塔勒激进，着迷现代事物，几乎将自己所有舞台剧和古典戏剧都进行了改编和更新，甚至包括歌剧，如《特里斯坦与伊索尔德》（2005年），将其设定在超现代背景中，演员穿着超现代服饰。马塔勒拒绝意识形态，但他抨击资本主义、资产阶级文化和欧盟的物质性社会幻想时却有着很强的政治性。这直接体现在他作品的题目上，比如：伪爱国主义话剧《该死的欧洲人！他该死！他该死！他该死！搞死他！》（*Murx den Europäer! Murx ihn! Murx ihn! Murx ihn! Murx ihn ab!*，1993年），通过向德意志民主共和国唱安魂曲的方式，纪念国家再次回归的日子；在《布茨巴赫站起来，一个生态平衡的殖民地》（*Riesenbutzbach. Eine Dauerkolonie*，2009年）中，"布茨巴赫"是马塔勒作品中典型的元戏剧暗示，它是德国黑森州的一个小镇，奥地利剧作家托马斯·贝恩哈德（Thomas Bernhard）正是在这里创作了启示录喜剧《装腔作势的剧作家》（*Histrionics, Der Theatermacher*，1984年）。在一次项目笔记中，马塔勒将这部剧称为"对消费末日的音乐式戏剧冥想"，没有故事

线或连贯的环节。这部剧与马塔勒的其他作品一样，剧本建构主要是通过声音，而非感官，使得人们将他的制作与现代爵士乐表演进行比较，而且政治信息主要通过演员们的身体姿势传递。时间延长，动作移动缓慢（但与威尔逊比起来，不存在任何风格化特征，移动也不具美感），演员甚至不时在舞台上打瞌睡数分钟。马塔勒作品中的氛围通过人物性格得到体现和激化，生活窘迫的资产阶级、绝望的无产阶级、漫无目的的办公室员工：每个人在舞台上孤立，但声音通过合唱歌曲联结起来，以此证明每个人都是体制下共同的受害者。而且马塔勒也表明，他的这种方法比起人物或主题，"更加关注气氛和环境"，由此"每个人能为交流和想象创作空间"。[43]

马塔勒戏剧有两种可清晰识别的特征：一个是反乌托邦的舞台空间，另一个是缓慢的表演。安娜·菲布罗克是马塔勒多数演出中的舞台设计者，她创造了又大又空的空间，如等候室（《该死的欧洲人！他该死！他该死！他该死！搞死他！》）、体育馆、火车站，有时会填满整个飞机库（《基础》*Groundings*）或填满维也纳电影城中罗森胡格尔放映室里的整个大厅（《布茨巴赫站起来》*Riesenbutzbach*）。但是，菲布罗克总会设置某些混乱的因素，似乎是为了挑战观众，使他们琢磨其他事情发生的可能性；所以在《布茨巴赫站起来》中，有名为"发酵工业研究院"的巨大白色混凝土空间，同时在整个表演过程中，内有一间卧室、一个车库、一家银行、一个录音棚、一个家具大卖场和一个商场，彼此不协调地并列着。

在这些宽敞的空间内，每个演员都感到迷失（"布茨巴赫"成了"迷路"的同义词）。空间的空荡呼应缓慢表演步伐中的时间空荡。所以，《该死的欧洲人！他该死！他该死！他该死！搞死他！》以漫长的静止哑剧开场。人物坐下，没有表情，待在一起却感孤

独,身在宽敞的等候室,墙上有损坏的时钟,巨大的字母一个接着一个地缓慢掉落到地上,拼出"所以时间永不静止"的字样。舞台上孤独的人们开始每天的日常活动:怪诞甚至暴力,流露疏远感、绝望和郁闷。整个表演过程中,他们听到蜂鸣器的响声后几次离开座位,排队站在面向舞台后方的门前,在洗手间洗手。这些重复的声音和动作代表有表演节奏架构的"音乐式监狱",同时创造一种拼接效果,并通过舞台上人物成对出现却受孤立,眼睛往前,沉默无言瞪眼看的画面,以增强这种效果。

马塔勒几乎所有的话剧,无论是自己创作的材料还是由古典剧作改编的剧本,其实都是创造性表演。而自他开启导演生涯以来,确实与核心演员团进行合作,并形成了体现在他所有创作过程中的强烈风格。所以,在彩排中,他能够将机械师留与演员们安排。演员们将这种彩排过程看作合作性过程,而事实上他们也得到探究语言和手势的自由。但是叙述性的故事线或人物个性却不存在,比如:在《基础》(2003年)中,所有商人都携带行李箱,箱内含有仿造的人体头部和躯干,最终仿造的人体在舞台上取代了他们;《20世纪蓝调》(20th Century Blues,2000年)结尾时,舞台上满是一模一样的双胞胎。无论舞台效果最终如何,演员们在彩排时的表现会成为马塔勒实现自己设想的原材料。

由于马塔勒的目标是永不通过演员去理解特定的戏剧文本,所以他一直能够创造一种始终如一且十分特殊的风格,并将这种风格应用到他所有的制作中,特别是他本人的剧本(从《该死的欧洲人!他该死!他该死!他该死!搞死他!》到他对教皇职位的攻击,如《帕帕拉帕普》[Papperlapapp,阿维尼翁戏剧节,2010年]),也应用于公司未参与的常规化作品中(如他在拜罗伊特制作的《特里斯坦》)。依据相同原则,马塔勒手下的演员们不是斯坦尼斯拉

夫斯基式心理读本中的人物，而是被要求只扮演自己。他们不被要求去扮演"其他人"——结果呈现出的效果是，自觉传达出一种无助感和无可奈何，这也深化了马塔勒对剥削和压制性社会的描写。[44] 同样地，马塔勒只关注演讲中的声音和韵律，有效防止对文字产生的个人理解，掏空从文本获得的个人意义。

在彩排过程初期，马塔勒让演员一起参与四部和声，这要求演员要有敏锐的意识和合作精神，然而观众却认为马塔勒强加"一种异常明显的风格至演员身上"，阻碍了外向性表述行为的"实现"，反而产生"演员们受歌曲影响被动地以口技发声的效果"。[45] 而且在制作中，马塔勒剧中人物的普遍人性只有在歌曲中才会有所突破，但是他们依旧保持独立，身体毫不接触。所以即使在他们高潮的爱情戏里，特里斯坦和伊索尔德分开来站着，眼睛固定向前，两个人各自脱下衣服，犹如自慰式幻想；而在《布茨巴赫站起来》中，演员聚集于车库门后，尽情跟随迪斯科舞厅设备播放的歌曲《活下去》摇摆。其他人也已经注意到，"马塔勒戏剧中的歌唱会引起各种充满集体回忆的举动。多数歌唱十分安静，歌曲在沉默中逐渐响起，随后将个人由独处带向合唱。他们歌唱，似乎记忆模糊，非常纤弱，和谐而美好"[46]。他们向着《布茨巴赫站起来》的结局接近，所有人歌唱"犯人的合唱"，一首来自贝多芬《菲岱里奥》(*Fidelio*) 对"自由"的赞歌，他们以充满感情的词语传递着政治信息，但演员们依旧没有流露任何情感。这是一种有关导演控制力的最为生动的证明。合唱要求准确无误的协作能力，即导演身为指挥家的能力。

类似歌剧的音乐式戏剧是现代一流导演作品中的重要因素，这类导演包括沃齐米日·斯坦尼耶夫斯基（Wlodzimierz Staniewski）、格热戈日·布拉尔（Grzegorz Bral）和雅罗斯劳·弗莱特

(Jaroslaw Fret)。也正是他们证实了格洛托夫斯基经久不衰的影响力,相关内容将在第七章集中讨论。

注释:

［1］阿夫拉·西迪罗普洛斯(Avra Sidiropoulou)对"作者"(auteur)一词的来源做了更为细致的论述。详见《创作表演:当代戏剧中的导演》(*Authoring Performance: The Director in Contemporary Theatre*),纽约:帕尔格雷夫·麦克米伦出版社,2011年,第1—3页。

［2］伯特·卡杜罗(Bert Cardullo)、罗伯特·克诺普夫(Robert Knopf)主编:《先锋剧院,1890—1950:批评论集》(*Theatre of the Avant Garde, 1890-1950: A Critical Anthology*),纽黑文:耶鲁大学出版社,2001年,第176页。

［3］克雷的私人版《论剧场艺术》珍藏于得克萨斯州奥斯汀市的哈里·兰色姆人文研究中心。克雷与伊莎多拉·邓肯关系密切,并担任她的设计师和经纪人。

［4］《论剧场艺术》,第144、148页。

［5］J. 迈克尔·沃尔顿(J. Michael Walton)主编:《克雷论戏剧》(*Craig on Theatre*),伦敦:梅休因出版社,1983年,第51页。

［6］戈登·克雷,"运动:蚀刻画作品集序言",尼斯-佛罗伦萨,1907年。

［7］日记2(1910—1911年),第165页(得克萨斯州奥斯汀市哈里·兰色姆人文研究中心)。虽然克雷像叶芝一样从未真正表露过他的想法,但特伦斯·格雷(Terence Gray,剑桥节日剧院)对克雷的理论非常感兴趣。他的传记作者彼得·康威尔(Peter Cornwell)认为"格雷是一个完全不加批判的信徒,他最想要的就是在节日剧院重现克雷的想法。格雷的个人贡献是在真实的戏剧中展示了他的理论"(彼得·康威尔:《唯有失败:特伦斯·格雷不可能生活的多面向》[*Only by Failure: The Many Faces of the Impossible Life of Terence Gray*],

剑桥：索特出版社，2004年，第138页）。

［8］参阅约翰·斯泰恩：《马克斯·莱因哈特》，剑桥大学出版社，1982年，第120页之后。

［9］参阅奥利弗·M. 塞勒（Oliver M. Sayler）：《马克斯·莱因哈特和他的戏剧》（*Max Reinhardt and His Theatre*），纽约：布隆出版社，1924年，第118页。

［10］参阅诺曼·贝尔·盖迪斯的《夜晚的奇迹：一部自传》（*Miracle in the Evening: An Autobiography*），威廉·凯利（William Kelley）主编，纽约：双日出版社，1960年，第296页之后。

［11］关于盖迪斯剧院及其与工业设计关系的详细讨论，参阅克里斯托弗·因斯：《设计现代美国：从百老汇到主街》（*Designing Modern America: Broadway to Main Street*），纽黑文，康涅狄格州：耶鲁大学出版社，2005年。

［12］彼得·布鲁克：《空的空间》，哈蒙兹沃斯：企鹅图书出版社，1973年，第11页。

［13］安托南·阿尔托著，玛丽·卡罗琳·理查兹译：《戏剧及其重影》，纽约：格罗夫出版社，1958年，第42页；《空的空间》，第36页。

［14］《戏剧及其重影》，第27、37、82页。

［15］彼得·布鲁克和查尔斯·马洛维兹，《星期日泰晤士报》（*Sunday Times*），1964年1月12日；查尔斯·马洛维兹等，载于《戏剧评论》第11卷第2期，第156页。

［16］马洛维兹等人，第155页（斜体字部分）。参阅布鲁克《空的空间》，第55—57页。

［17］《空的空间》，第68—69页。

［18］约翰·凯恩（John Kane），《星期日泰晤士报》，1971年6月13日。

［19］《塞内卡的俄狄浦斯》（*Seneca's Oedipus*），《导演笔记》，第5幕（出版文本第49—52页），国家剧院档案馆。

[20] 彼得·布鲁克:《戏剧评论》第 17 卷第 3 期 (1973 年),第 50 页。

[21]《空的空间》,第 87 页。

[22] 同上,第 44 页。

[23] 威尔逊引自亚瑟·霍姆伯格 (Arthur Holmberg):《罗伯特·威尔逊剧院》(*The Theatre of Robert Wilson*),剑桥大学出版社,1996 年,第 162 页。

[24] 罗伯特·恩莱特 (Robert Enright)《一个干净明亮的地方:罗伯特·威尔逊访谈》("A Clean, Well-lighted Grace: An Interview with Robert Wilson") 中的威尔逊,载《边境口岸》(*Border Crossings*),第 13 卷,第 2 期 (1994 年),第 18 页。

[25] 巴兰钦,林肯·基尔斯坦 (Lincoln Kirstein):《Mr. B 的肖像》(*Portrait of Mr. B*),纽约:维京出版社,1984 年,第 32 页。

[26] 菲利普·格拉斯:《海滩上的歌剧》(*Opera on the Beach*),伦敦:费伯出版社,1988 年,第 58 页。关于《海滩上的爱因斯坦》的详细研究,参阅玛丽亚·谢福特索娃,《罗伯特·威尔逊》,伦敦和纽约:劳特利奇出版社,2007 年,第 83—117 页。

[27] 这是后来给邦妮·马兰卡 (Bonnie Marranca,编著) 的文章,《影像剧场》(*The Theatre of Images*),巴尔的摩,马里兰州:约翰·霍普金斯大学出版社,1996 年。

[28] 引自霍姆伯格,《罗伯特·威尔逊剧院》,第 138 页。

[29] 同上,第 67—69 页。

[30] 伊莎贝尔·于佩尔,参阅玛丽亚·谢福特索娃:《伊莎贝尔·于佩尔变成奥兰多》("Isabelle Hupper Becomes Orlando"),《戏剧论坛》(*Theatre Forum*),第 6 卷 (1995 年),第 74—75 页。

[31] 勒帕吉,参阅约翰·拉尔 (John Lahr):《纽约人》(*New Yorker*),1992 年 12 月 28 日,第 190 页。

[32] 例如,参阅《导演/导演技术:剧场对话》(*Directors/Drecting: Con-*

versations on Theatre*），剑桥大学出版社，2009 年，第 129 页。

[33] 安德烈·谢尔班，克里斯托弗·因斯访谈，纽约，2005 年（未出版）。

[34] 参见 www.guardian.co.uk/music/2003/nov/10/classicalmusicandoperal。

[35] 彼得·塞勒斯，克里斯托弗·因斯在《导演/导演技术》的访谈，第 211 页。

[36] 关于"塞勒斯对希腊悲剧以及莫扎特和瓦格纳歌剧的更新"的详细描述，参阅汤姆·米库托维奇（Tom Mikotowicz）：《导演彼得·塞勒斯：连接现代和后现代戏剧》（"Director Peter Sellars: Bridging the Modern and Postmodern Theatre"），《戏剧话题》（*Theatre Topics*），第 1 卷，第 1 期（1991 年），第 86—98 页。

[37] 访谈，www.pbs.org/wgbh/questionofgod/voices/sellars。

[38] 访谈，鲍勃·格雷厄姆（Bob Graham），《旧金山纪事报》（*San Francisco Chronicle*），1999 年 2 月 28 日：ww-w.sfgate.com/cgi-bin/article.cgi?le=/chronicle/archive/1999/02/28/PK1001。

[39] 访谈，www.pbs.org/wgbh/questionofgod/voices/sellars。

[40]《导演/导演技术》，第 228 页。

[41] 彼得·塞勒斯，参阅理查德·特鲁斯德尔（Richard Trousdell）：《彼得·塞勒斯排练费加罗》（"Peter Sellars Rehearses Figaro"），《戏剧评论》，第 35 卷，第 1 期（1991 年春），第 67 页。

[42] 大卫·罗斯纳（David Roesner）从音乐的角度分析马塔勒的作品。参阅《戏剧即音乐》（*Theater als Musik*），图宾根：冈特纳尔出版社，2003 年。

[43] 格里戈利，克劳斯·德穆茨（编著）：《克里斯托夫·马塔勒》，萨尔茨堡和维也纳：皇宫出版社，2000 年，第 152 页。

[44] 大卫·巴尼特（David Barnett）在《当代欧洲戏剧导演》（*Contemporary European Theatre Directors*）中提及，玛丽亚·M.德尔加多（Maria M. Delgado）和丹·雷贝拉托（Dan Rebellato）

合编，伦敦和纽约：劳特利奇出版社，第 191 页。

[45] 尼古拉斯·蒂尔（Nicholas Till）：《论说"我们"的困难》（"On the Difficulty of Saying 'We'"），《当代戏剧评论》（*Contemporary Theatre Review*），第 15 卷，第 2 期（2005 年），第 227 页。

[46] 本尼迪克特·安德鲁斯（Benedict Andrews），《克里斯托夫·马塔勒：此时同在》（"Christoph Marthaler: In the Meantime"），参见 www.realtimearts.net/article? id=8246。

延伸阅读

Dundjerović, Aleksandar Saša. *Robert Lepage*, London: Routledge, 2009.

Holmberg, Arthur. *The Theatre of Robert Wilson*, Cambridge University Press, 1996.

Hunt, Albert and Geoffrey Reeves. *Peter Brook*, Cambridge University Press, 1995.

Innes, Christopher. *Edward Gordon Craig*, Cambridge University Press, 1983.

Designing Modern America: Broadway to Main Street, New Haven: Yale University Press, 2005.

Melchinger, Siegfried. *Max Reinhardt: Sein Theater in Bildern*, Vienna: Friedrich Verlag, 1968.

Shevtsova, Maria. *Robert Wilson*, London: Routledge, 2007.

Sidiropoulou, Avra. *Authoring Performance: The Director in Cont-emporary Theatre*, New York: Palgrave Macmillan, 2011.

第六章 创作剧场导演

本章所讨论的导演尽管对于如何促进导演技术的发展都有自己的见解，但都志在实现由斯坦尼斯拉夫斯基首次提出的创作剧场目标，由此产生的影响遍及全世界。其中一些导演，如 20 世纪 10 年代的哈利·格兰维尔·巴克（Harley Granville Barker），虽未全面了解，却进一步深化了斯坦尼斯拉夫斯基的多项原则，尤其是剧团演出的原则。再如，琼·利特尔伍德同样在"戏剧工厂"（1945 年重新命名）中践行剧团演出的各种做法，她引用了斯坦尼斯拉夫斯基和布莱希特的多个例子，制作了不少作品，如 1963 年的创新剧《多可爱的战争》；而彼得·霍尔（Peter Hall）则受到整体戏剧创新想法的激励，于 1961 年建立了皇家莎士比亚剧团。之后，像美国的伊利亚·卡赞（Elia Kazan）一样，导演们跳出"表演方法"的局限，其中李·斯特拉斯伯格还特别借用了斯坦尼斯拉夫斯基的"体制"方法。

然而创作剧场在东欧有着极其稳固的传统，这种传统一直沿袭至今，完好无损。比如，克里斯蒂安·陆帕在波兰精心制作的作品中，提及斯坦尼斯拉夫斯基有关剧团演出的贡献源自朱利叶斯·奥斯特瓦（Juliusz Osterwa）。奥斯特瓦 20 世纪 10 年代中期在莫斯科进行导演工作时，已经与"莫斯科艺术剧院"有所接触。而波兰年轻导演中的典型例子是格日什托夫·瓦里科夫斯基（Krzysztof Warlikowski）和格热戈日·亚日那（Grzegorz Jarzyna），两人在开

始自己的事业之前都是陆帕的导演助理,凭借创作剧团作品的精彩表演来产生剧作影响。

可选择的剧团导演其实很多,但在此只挑选 20 世纪后半叶的关键性人物,因为这些导演不仅是本章剧团主题的代表人物,也是在导演技术历史上进行过探索并做出创造性贡献的重要人物。在挑选的 7 位导演中,除了一位以外,其他导演都一直工作至 21 世纪 20 年代,依旧和其他人一道致力于这类剧场形式的复兴。

乔尔焦·斯特雷勒、彼得·斯坦因、彼得·布鲁克

乔尔焦·斯特雷勒曾经接受过演员专门训练,他赞同斯坦尼斯拉夫斯基、科波和演员/导演茹威的观点,与茹威一起在法国有过短暂的学习经历。几乎在戏剧的所有因素中,斯特雷勒最看重表演,但不够彻底,因为他十分注重设计的微小细节以及灯光作为协调手段如何与整个戏剧融为一体。[1] 所以灯光对他而言非常关键,这也难怪罗伯特·威尔逊只将他视为知己。斯特雷勒关注灯光,甚至在演员彩排时也进行光线彩排,而且时常在表演中叫停演员,调整灯光。[2] 斯特雷勒与斯坦尼斯拉夫斯基相似,都将演员置于戏剧的核心位置,并认为"真正的舞台导演应该尽可能与演员们接近",使得导演在和演员们合作时(就像梅耶荷德),能经常上台承担所有角色。[3] 演员们陆续在斯特雷勒麾下工作直至他与米兰歌剧院(Piccolo Teatro di Milano)合作 50 年,也就是到 1997 年他去世为止,他们对斯特雷勒的导演特点的说法都相当一致。斯特雷勒手下的意大利演员基本将这一做法看作他作为"了不起的导师"的部分职责。[4] 相比之下,斯特雷勒在法国巴黎导演《乡居三部曲》(*Villeggiatura Trilogy*,1978 年—哥尔多尼[Goldoni]将三部话

剧合为一部）时，手下的法国演员则认为，斯特雷勒"彻底表演出来"的要求是"十分困难的"。[5] 斯特雷勒很可能"喜欢有创新性的个性演员"，但演员们却不得不面对他不断的"干预"，在自己的创造性空间内绞尽脑汁。[6] 尽管相信固定剧团的价值，但他依旧掌控着剧团创新的全过程。

斯特雷勒在1946年与副经理保罗·格拉西（Paolo Grassi）建立了米兰歌剧院用以"公共服务"，尽管他们像莫斯科艺术剧院的前任搭档一样，强调要让剧院的"艺术"空间对所有公众开放，希望达到维拉尔的艺术效果。他刻不容缓的目标是通过重新评估哥尔多尼的话剧和"即兴喜剧"的表演风格（二者已被遗忘）来更新意大利喜剧。斯特雷勒不辞辛劳地突出哥尔多尼的威尼斯土话——在他看来，这种土话对"大众"喜剧而言是至关重要的，其中他对阶级关系和行为具有一种敏感的洞察力，以及类似《艺术喜剧》中诙谐智谋、口语、手势和肢体内容中的幽默，这两者必不可少。在他1949年首演的《阿莱基诺，一仆二主》（*Arlecchino, the Servant of Two Masters*）中，斯特雷勒进行了大量的档案调查和面具话剧研究；他也开创了一种彩排方式，即让演员们在表演过程中理解好剧本，然后反复为他们灌输一种空间感、移动感以及自主性——从研究《艺术喜剧》获得的一切教会他们很多东西，他们也可以将学到的知识运用到其他的表演剧本中去。

再者，斯特雷勒始终秉持的观点是，作者在纸面上书写的文字以及语言的细微差别都可以成为表演中动作设计的灵感和来源。这对斯特雷勒的导演工作十分重要，《阿莱基诺，一仆二主》也成了他以后工作的实验之作：剧作是诗意的，却非完全照搬原文。斯特雷勒将文字语义转换为视觉、听觉和有形影像。比如，在哥尔多尼的对话中能够清楚捕捉到阿莱基诺服侍两位主人的义务，这又体现

在阿姆莱托·萨尔托里（Amleto Sartori）将不同寻常的食物转盘分别从两个方向塞给阿莱基诺，有时使得他的双手和身体几乎快要触及地面。在1977年的版本中（斯特雷勒制作的这部话剧总共有6版，此处为第5版），两名演员扮演穿着精致的仆人，其中一人扮演门，站在对方不远处，两人手上拿着点好的树状烛台；两人移动着，在第二位主人"屋里"（同样是空荡的空间，但有人扮演的"门"），原先的门又变成不同场景中的其他门。在充斥着金色灯光的舞台上，演员们拘谨的姿势、服饰和动作都反映出阿莱基诺两位主人的社会地位。

斯特雷勒富有诗意的导演技术在《乡居三部曲》体现出不同的转向，其中声音画面体现了哥尔多尼对话的含义。柔软的鞋子在地面上的浅痕（彩排数小时才发现能发出合适声音的鞋子）是整个耳语乐谱和音调与韵律变体的一部分，体现哥尔多尼恋爱情节中主角们实际发生的事。乐感总是斯特雷勒导演中最重要的因素（而他也是卓越的歌剧导演），这也是由语言传递主题并和谐地分解主题，两者形成联合的方式。在斯特雷勒去世之后，首次上演了《女人心》（1998年），其中的乐感产生于复调歌唱、莫扎特的管弦乐（为室内管弦乐团演奏）以及歌手和演员的流畅动作和手势。乐感也同时产生于其他"声音"，如爱人分离场景中，微型船只航行的静音中。寂静效果所形成的额外对位法又衬托出浮动船只的画面，二者突出了人物内心在进行思考的事实，当中的人物将思考的内容歌唱出来，犹如戏剧的旁白。

米兰歌剧院是意大利第一家剧团，也是首家固定剧目的轮演公司，却与国内的演员经理人传统大相径庭。不同于维拉尔，斯特雷勒和格拉西都是社会主义者，这使得斯特雷勒终生致力于布莱希特戏剧的研究；流畅的德语和法语也使得他能够直接研究布莱希特的

剧本。斯特雷勒首次尝试布莱希特式戏剧是在1956年制作《三便士歌剧》，这部剧中充满了音乐和肢体活力，并在表演中通过清晰表达的"社会姿势"（Gestus）来展示阶级矛盾，这两方面都让布莱希特感到非常满意（布莱希特来到米兰彩排）。为此，布莱希特去世后不久，柏林剧院就邀请斯特雷勒执掌剧院。然而斯特雷勒却拒绝了邀请，因为他首要关切的是意大利的社会变革和如何通过反对"光环式"个人主义来振兴意大利戏剧，这一关切承自演员经理人体制，正因为如此，他也被当时布莱希特的柏林剧院冠以剧团典范的称号。

到这我们应该停下来好好思考一下，前面讨论过的导演们是如何将自己的政治视角融入各自的导演身份中去的，这很有指导意义。当斯特雷勒与布莱希特相遇时，比斯特雷勒大4岁的彼得·布鲁克在当时的伦敦已是享有盛名的导演。1974年布鲁克以团队原则在巴黎建立北方布夫剧场（Bouffes du Nord）培养核心剧团，也会在制作的剧目中选拔演员。这种做法或许是斯坦尼斯拉夫斯基剧团理论的变体，但是几年下来，核心剧团变得越来越小，因为在目标剧本选好演员后，只有少数后来加入的演员回来参演所选剧目。布鲁克的美学原则是通过工作坊和即兴创作得到发展的，在此期间，当他面对戏剧制作的筹备工作时，不仅自己，包括合作方，都要做出让步，然后利用导演的特权来对各种新出现的材料进行测试、挑选和定型。他曾经的世界观是人道主义，当然也一直延续至今。人道主义的表象下是他个人推崇的神秘主义，因为他是格奥尔基·葛吉夫（Georgi Gurdjieff）的追随者，忠实于苏菲派禁欲神秘主义，这些都清晰地体现在他的《11和12》（*11 and 12*，2009年）中有关马里圣人提尔诺·波卡（Tierno Bokar）的内容。

彼得·斯坦因比斯特雷勒小16岁，生于20世纪60年代，完

全接受了左翼派思想。1970年，他在柏林的"柏林剧院"建立了一家完全以合作为目的的公司，涉及内容延伸至与所有问题都相关联的投票系统，其中包括各种艺术方面的决策，从舞台管理人员、技术人员到演员和导演，每个人的意见都是平等的。比起斯特雷勒对米兰歌剧院的规划，斯坦因建立个体公司的设想则更加激进。在进入20世纪70年代的交汇点上，斯坦因经过若干年的联合实验后，逐步意识到做出反对决定的导演犹如诞生于法国1968年学生工人运动时文化改革中的"独裁者"，这种否决也是"一个数十年前已经消失的古老故事"。[7] 斯坦因认为，当所有事情已经决定好并实现时，导演只剩下"高度的责任感"，没有它戏剧将无法进行。[8] 斯坦因要总结出相似的结论，来改变柏林剧院集体主义的做法，但是由于内部意见分歧和机构要求，他于1985年离开了剧院。

导演的职责

导演必须有耐心，有人性，必须去了解、去帮助、去说明、（以及）去进行协调，或经常在自己和演员间发现矛盾，让演员们自己发现纠纷……我不知道自己是好导演还是坏导演。但我知道我是不错的工作搭档，用布莱希特的话说，我是不错的向导。

乔尔焦·斯特雷勒，《关于有人情的戏剧》，
第139页[9]

要说明这三位导演的异同，可以在独立的剧本中分析他们的导演技术和风格技巧。斯特雷勒、布鲁克和斯坦因三人都制作过安东·契诃夫的《樱桃园》（1974年，1981年，1989年），三者的风格迥异，作品的标志性明显。虽然布鲁克制作的版本与其他两版之

间间隔七八年，但三版之间有交叉之处：三者均致敬了契诃夫戏剧首版导演——斯坦尼斯拉夫斯基的群体性编排。

《樱桃园》的三种版本

对于斯特雷勒来说，戏剧的故事是社会和历史的组成部分。正是在准备1974版的《樱桃园》时，他提出了"三级中国套盒"（大套盒内嵌入一个小套盒，小套盒中再嵌入更小一级的套盒）的理论，而这一理论也指导着他今后的导演工作。[10] 第一个盒子是与戏剧相关的"真理之盒"：在《樱桃园》中，这是一个"非常美丽的人类故事……一个家庭的故事"。第二个盒子是"历史之盒"，对契诃夫而言，它是构成家庭故事的基础，它在家庭故事中几乎看不到，但流传到家庭故事之外，具有更广阔的视野。第三个是最大的盒子，即"人类由生到死的历程"的"生命之盒"……这也是一个"政治性"的故事，但同样具有"形而上学"的维度，就好像它正在绘制"人类命运的弧度"。简而言之，斯特雷勒希望传达的思想是他的作品（以及随后的其他作品）必须立即包含所有层次，并且以这样的方式进行，即真理之盒不会抹杀那些可以从中提取出的更宽泛的具有普遍象征性的间接价值。

为了实现这种相互联系，斯特雷勒避免了逼真（尽管富于想象力）的细节，这让卢齐诺·维斯康蒂（Luchino Visconti）1965年的《樱桃园》成为意大利剧院的重要标志。相反，他与作为设计师的合作者卢西安诺·达米亚尼（Luciano Damiani）紧密合作以创造出具有联想性而非装饰性的场景。（斯特雷勒从一开始就与他们团队的设计者和作曲家们合作，以确保作品的统一性。）他受到契诃夫于1903年2月5日给斯坦尼斯拉夫斯基的信的启发，契诃夫说《樱桃园》有四幕，"首先（第一幕），透过窗户可以看到盛开的樱

花树,整个花园都是白色的。女人们将穿着白色连衣裙"[11]。

演出期间,斯特雷勒采纳了契诃夫的话,他和达米亚尼一致同意使用全白色调的舞台,或者将舞台上的全白色调在数十种不同色度间切换,从纯白到淡淡的粉白色并贯穿整个表演过程。只有杜尼雅莎(Dunyasha)和费尔斯(Firs)身着黑色表演服。这种色调的构成从第一幕的白色托儿所开始,配有白色的儿童桌、学习桌、玩具火车以及加埃夫(Gaev)谈到的大橱柜,到第二幕中的占据了整个舞台长度的倾斜的白色高菱形物体——其可以让演员坐下或躺着,但上面没有任何标记,可以布置成樱桃园、草丛、河岸或其他任何东西;其效果像是一幅画作——白底白字,从而为斯特雷勒的第三个具有"通用意义"和"形而上学"的盒子提供了契诃夫戏剧具体内容的必要抽象。

在第三幕中,就像在国内剧院中一样(夏洛塔[Charlotta]也在这里表演她的戏法),几把白色椅子以成双的方式排成一列,塑造了白色空间。罗伯兴(Lopakhin)带着无法抑制的喜悦跳上这些椅子宣布自己已经买下了樱桃园。舞台下演奏的副歌也体现着没有明显舞动的舞会场景:斯特雷勒完全专注于展现拉涅夫斯卡娅(Ranyevskaya)的痛苦,主要体现在意大利女演员瓦伦蒂娜·格特斯(Valentina Cortese)所扮演角色声调上的抑扬顿挫及声音的强弱方面,就如美声一般。在第四幕中,由一个大型白色物体(可能是三角钢琴)装点的房间好似坟墓。费尔斯作为唯一身着黑色的人伫立其中。被白色覆盖的物体见证着大家的离去。地板亦如此。在斯特雷勒逐渐黯淡的视景中,漂浮着轻柔的白色织物,从舞台前部上方卷曲成圈状,并很好地弯向观众。在第四幕中,将其降低到接近舞台的水平,体现着封闭和遮盖。在整个表演过程中,秋叶代替樱花从上面飘落下来。光线柔和,几乎没有阴影落下,除非完全变

暗（如第二幕和第四幕的尾声）。

在坚持剧本上的台词、作者所用词汇和语言的细微差别是演员表演动作的来源和行为准则的同时，斯特雷勒的场面调度也富有诗意而非缺乏想象力，因此他将剧本的语义转换为视觉、听觉和有形影像。例如，1972年斯特雷勒所导的莎士比亚戏剧作品之一《李尔王》——哥尔多尼、布莱希特和莎士比亚都是他最常执导的剧目的作者——整个舞台被分成了两半，这代表着李尔王对其国家的分割。床单随后成为贡纳莉（Goneril）和里根（Regan）共谋其父倒台的隐喻。她们把床单叠了起来，一边干着日常家务并彼此帮助，一边斥责着父亲并夺去了他的随从。对于斯特雷勒来说，剧本要与表演手法齐行。同时，他作品初始的清晰叙述与他认为剧院必须"讲故事"（布鲁克也重申了布莱希特式的主张）和"成功讲故事而不讲太多内容"的坚定信念有关。[12] 斯特雷勒省略叙述性和说明性的细节，而在很大程度上，少说的能力被认为是他的舞台作品之美。就演员寻求角色行为的内在冲动力以至于尽可能以肢体上最有力的方式将（对他们而言）至关重要的事物外在化（"讲述"）而言，省略也是演员表演时的一项准则。

因此，在《樱桃园》所构想的温柔而富有诗意的世界中，斯特雷勒协调他的演员们在剧中扮演困在记忆中无法自拔、沉溺于过时的认知中、心智尚未成熟的成年人（白色成为一种象征）。当面临个人和社会的双重危机，他们也陷入了保守中。然而，即便无法永恒，在那一刻他们也为爱彼此守护。白色唤起这种片刻的瞬间，唤起那时光飞逝的甜蜜感，恰似入冬前最后的回暖。斯特雷勒让他的演员们不断地在他们的动作和嗓音中体现这一点，他以交响乐的方式，为每种声音构造一种独特的乐器，为整体的音乐贡献独特的音调和音色。

这就是斯特雷勒最主要的导演意图，这点从一开始就很清楚。当格特斯扮演的拉涅夫斯卡娅返回俄罗斯时，其童年的家成了关键因素，其他演员根据主题来调整自身，这些主题都是斯特雷勒从潜文本（subtext）中精心挑选出来的。第二幕中的潜台词元素尤为突出，位于菱形物体之上的演员将其角色的内在焦虑隐隐约约地展现出来——罗伯兴亦是如此，尽管他很快成为赢家，但他也不是毫无忧虑。尽管是在讲述夏季炎热的故事，格特斯的遮阳伞却代表着拉涅夫斯卡娅陷入无休止的痛苦之中，从表面上看，就像从那里逃脱一样，她旋转、转动、滑动、打开、关闭遮阳伞，其中包括大量娴熟技巧在里面。斯特雷勒解释说，"外在的身体状态"是为了帮助演员"找到自己的内在运作方式"。[13] 经过数小时的排练，所有这些姿势都变得毫不费力。斯特雷勒坚持不断的重复，使最小的动作变得完美，例如遮阳伞的转动，并且使演员放松，让他/她重复舞者的动作，从而自由舞蹈。

正是这种结合，一方面可以描述为抒情现实主义（lyrical realism），另一方面可以说是抒情疏离（lyrical distancing），这体现了斯特雷勒的一贯主张，即他作为导演的"使命感"可能就在于找到……沟通传授斯坦尼斯拉夫斯基……和布莱希特之间的桥梁。[14] 就布莱希特而言，1978年的《暴风雨》是一个很好的例子，因为它内含很多间离效果手法以及"动作效果"，第一个是爱丽儿（Ariel）"吊死在清晰可见的电线上……从一开始就清楚地表明了普洛斯彼罗（Prospero）和爱丽儿之间的关系是主仆关系"。[15]

1989年的《樱桃园》是在邵宾纳剧院上演的，斯坦因曾以自由职业者的身份回归此次表演。相比之下，《樱桃园》深深植根于布景（setting）和情节（action）的现实主义，正如作为一位导演所期望的那样，剧本准确性是其准则——这也是他的导师、著名导

演弗里茨·科特讷（Fritz Kortner）留下的遗产。1960年代中期，斯坦因曾在慕尼黑协助导师工作。正如马达莱娜·克里帕（Maddalena Crippa）在2011年最近一次强调的那样，这一准则适用于斯坦因的所有作品。她自1989年以来就一直与他合作，而且她也是《万尼亚舅舅》剧团中的一员。1996年，斯坦因将意大利版《万尼亚舅舅》搬上了爱丁堡戏剧节的舞台。彼时的斯坦因定居在意大利，继续从事自由职业，并于2005年在爱丁堡戏剧节上执导了苏格兰剧作家大卫·哈罗尔（David Harrower）的英文版戏剧《黑鸟》（Blackbird）。克里帕指出，斯坦因"对剧本的尊重，对作者的尊重"使他"像考古学家一样去阅读剧本，并非常小心地理解问题所在"，他"不是一个人做，而是与演员一起做，以使他们在各自角色的发展上拥有相同的协调性"。[16] 此外，她申明"他从不厌倦于解释一场或一幕的结构"，或演员为何错误地重读了一个单词，因为他的优先项是"剧本的结构"而不是导演的出色展示。斯坦因强调他对剧本的坚持，声称他拒绝在排练中即兴创作。[17]

> 我不想在舞台上看到场面调度，或者那些使场面调度变得重要的想法。我对导演的技能不感兴趣。我所作的不是当代戏剧。我试图作出契诃夫所需要的作品，而不是对我来说很棒的作品。
>
> 斯坦因写于为参加爱丁堡音乐节执导戏剧《海鸥》时。[18]

斯坦因的考古式方法表明，他勤勉艰苦的研究不仅要直抵文本的最深处，而且还可以通过参考可获取的文献（例如契诃夫，契诃夫的故事、信件和其他著作以及斯坦尼斯拉夫斯基的上演计划）以戏剧化的方式将其完整地放置于特定语境；他还通过挖掘档案和其

他文档资料来进行有关社会历史的分析。这一切都是由这位博学多才、经验丰富的导演来进行的知识性研究。他精通外语知识，尤其熟悉俄语，这使他能够从原始资料中挖掘剧本的"真相"。他为《樱桃园》创造出一个视觉和情感上都能辨认的环境，就像他为《万尼亚舅舅》所做的一切，以及更早之前他的那部引起极大反响的由高尔基创作的戏剧《避暑客》，在剧中，他在舞台上的土地里种了一片白桦树林：这被描述为他追求"现实而非现实主义"的目标。[19] 他把全体演员带到俄罗斯去走访与契诃夫和高尔基相关的地方，以便他们能充分感受到这些生活世界是他们所表现的想象世界不可或缺的一部分。这种沉浸感与斯坦尼斯拉夫斯基关于真实表演的准则保持一致，同时对共同经历的塑造也意味着鼓励集体演出——这是斯坦因回忆斯坦尼斯拉夫斯基的关键之处。

《樱桃园》使人联想起由19世纪的俄罗斯画家创造出的大气简约的室内设计——宽敞的房间、走廊、前庭和黄褐色与赤褐色阴影下挂着柔和的窗帘的长窗或门窗以及木制地板。从第一幕到第四幕，斯坦因在不断变化的空间中很少用物体来装饰。在第一幕中，孩子们的桌椅旁边有一个棕色木制的雅致长沙发，一个与墙壁融为一体的棕色橱柜，以及19世纪交谈时常用的背靠背座椅。在第三幕里，拉涅夫斯卡娅在舞会之后得以暂时喘息，而舞会却没有以一系列全景式的舞蹈形式溢出房间。舞会可以从三扇开着的门里瞥见，门几乎是从天花板一直开到地板。在第四幕中，充斥着物品的堆叠。

斯坦因不仅遵循契诃夫的（原剧本的）对白，还遵循他的舞台指示（剧本中关于演员上下场、表演动作等的说明）精心布置了一个台球室——可从拉涅夫斯卡娅所坐位置右手边的门廊看到这个台球室，通过击球声突显出不同话语被切分的韵律感——契诃夫非常

重视的节奏。拉涅夫斯卡娅的位置距台球室和舞厅之间是等距的，这使每个人都以某种方式与她联系起来，无论他们是在后台、玩台球或跳舞，还是在与她说话时在前景中纵横交错（安尼亚［Anya］、瓦里亚［Varya］、特罗菲莫夫［Trofimov］等）。只有第二幕布景在外面，斯坦因在这里布置了一个小山坡，可以看到长凳、小教堂和稻草丛。电线杆插入地平线——如契诃夫的舞台指导所指示——在它们后面，斯坦因用大画幕展现出遥远小镇的景色。

虽然道具很少，但足以抵消其周围的空间，并且很有可能使角色之间的位置、运动和节奏形成对比。这表明了彼此之间的情感联系和脱节。第四幕在这方面特别说明了当罗伯兴最终有望向瓦里亚求婚的时候。斯坦因通常会决定性地标记那些来去某地的行动，这除了画出有助于构造其作品的空间视角外，还部分说明了他们特有的强烈目的感。瓦里亚从门外的某个地方冲了进来，直奔向与她有一段距离的手提箱前。她的目的性流露出沮丧和焦虑。她差点被一个手提箱绊倒，仔细地查看，然后翻查第三个手提箱。她用自己的忙碌来搪塞一个本就不情不愿的情人，她的情人对自己的新财产充满信心，而且他想要的是房子的女主人而不是管家。

场景表现得很干脆，没有展现出丝毫的悲怆，甚至在瓦里亚突然向罗伯兴献吻这转瞬即逝的瞬间也没有。而且，只有一瞬间，他似乎要吻她。那一刻过去了，但也没有喜剧的迹象。斯坦因用专注、分析的方式设法让演员传达他们角色之间未言明、未解决关系的情感冲动。这里斯坦因最典型的导演方式是允许观众有观察的空间，并且抓住什么是紧要关头。他认为这是必须向观众展示的一种尊重。此外，观众要从表演中了解到"什么对他们来说是正确的"——他认为观众始终是对的，即使他们在戏剧结束之前离开或不满意。[20]

斯坦因专注于表演和实体情境中的精确细节，包括灯光和音乐。第一幕里，他将白色从后往前填满了长窗，暗示着盛开的樱桃园——这在契诃夫的开幕舞台说明中提到，同时也在人物的对话中有所体现。第二幕中，灯光记录着由白昼到黄昏；而在第四幕中，灯光转暗，因别离让目光变得暗淡。第三幕里舞会的音乐能够反映真实精确的历史，就如同在第二幕中埃皮霍多夫（Epikhodov）用俄语唱的一系列民谣一样，当他从小山坡背景里走进走出时一边唱一边弹奏着吉他。不同于其他几幕，这一幕采用的是插曲式结构，戏剧里的所有角色几乎刻意地两两进入场景然后离开。整个布景装点有显眼的电线杆和定时进出的角色，渐渐地看起来不只是真实，而是过度真实，在其准确性上也有些奇怪。这种效果同样体现在斯坦因排演的戏剧《万尼亚舅舅》中。突出表现在假的鸟粪（仅由演员向上看的姿势来表示）使舞台的真实感看起来完全是假的。斯坦因有意识地以这种方式来导演第二幕，从而产生了布莱希特式的间离效果，但也有可能与斯坦尼斯拉夫斯基就现实的构想进行内在的对话。[21] 出乎意料的是，在《黑鸟》快要谢幕时，他在舞台上放置了一辆真实的汽车，从而做出了类似的超真实和反身动作的效果。

如果这种手法允许退一步思考，甚至按照布莱希特的方式进行批判审视——布莱希特给德国戏剧留下了遗产，斯坦因也很难不受其影响——它亦有戏剧性突变的致命一击，正巧出现在《樱桃园》的尾声：费尔斯从黑暗中的一个隐蔽角落里冒出来，在他做了最后一次讲话后，一棵树从窗户撞进来，发出木头和玻璃碰撞破碎的声音，此景让观众受到震撼，不得不思考——在费尔斯尽心尽力服务数十年后，他的主人是如何无意却残酷地抛弃了他。但是，斯坦因的戏剧性突变（同上）并不总是引起批判性反思。例如，

2008年斯坦因为柏林剧团导演的由德国戏剧家克莱斯特编著的《破瓮记》(*Broken Jug*)中,舞台上的冲击有着不同的效果:法官亚当(Adam)的屋顶被悬吊在舞台上方的布景区(与此同时,他从一扇窗户跳出而躲避了惩罚),从而向观众展示了他在冰天雪地里被一群受害者围着树追逐。在剧幕落下的这一刻,斯坦因将他精心制作的欺骗喜剧变成了一本儿童图画书。2009年由意大利演员出演,改编自陀思妥耶夫斯基的同名小说的戏剧《群魔》也与众不同。随着突然的一声枪响,这场戏以斯塔夫罗金(Stavrogin)的自杀这一悲剧性结尾告终。书中明确说明斯塔夫罗金的死亡,但斯坦因的作品中却没有任何内容使观众预料到这个结局。

长达12个小时的戏剧《群魔》展示了斯坦因在大型作品中吸引观众注意力的能力,而这仅仅是他认为要做到"尊重剧本"所需要的时间(引自克里帕)。他的作品时间虽长,但情节紧凑、毫不拖沓,无论是1971年他长达6小时的早期作品《培尔·金特》,1994年长达10小时的俄语戏剧《俄瑞斯忒亚》(*Oresteia*,他以自己备受赞誉的翻译能力将古希腊语译成德语),还是2000年在汉诺威世博会上表演的长达21小时的戏剧《浮士德》(*Faust*)都是如此。斯坦因对规模的关注导致了1992年由200名身着现代服装的临时演员在45米长的舞台上表演的戏剧《尤利乌斯·恺撒》里的混乱场面——这与他的作品《樱桃园》相去甚远,但这正是他的真实感,处于真实与过度真实的边界。

斯坦因的《樱桃园》可能是对1981年布鲁克执导的《樱桃园》的一种反驳,布鲁克避免了布景的真实感,而是偏向于北方布夫剧场惯用的联想风格。布夫剧场是布鲁克留下的,本身可以看作拉涅夫斯卡娅的房子。他在1970年代早期发现了处于破旧状态的剧院,尽管剧院进行了一些修葺,但在他离开时几乎与初被发现时一样破

旧。[22] 布夫剧场是布鲁克理想的"空的空间",是他所感受到的最接近莎士比亚剧院的地方,也是他能够通过表演来为观众提供通过想象构思完整人生的理想之地。表演区域的门开开合合,但没有任何深度或视角。表演在中央的开放空间中进行,演员偶尔向上走到靠后墙的楼梯上。在第四幕中,表演空间在剧院的第一个和第三个阳台,第三个阳台被安尼亚当作阁楼。在第一幕和第三幕中出现了扶手椅和几把椅子(在第一幕中出现了橱柜)。除此之外,演员们会以各种不同的姿势坐在地板上,有时也会躺下——到目前为止,这是布鲁克的导演特征。总而言之,自他于1974年执导了布夫剧场的开幕戏剧《雅典的泰门》之后,布鲁克开始有机地利用空间元素了。

几个屏风打破了第三幕里舞会布景的空间格局,旨在遮挡观众的视线。就像在斯特雷勒的作品中一样,看不到任何舞蹈,而且音乐也是周期性的,似乎来自屏风后面的后面。相比之下,斯坦因管弦乐团的演奏几乎是不间断的,它以复调音乐形式的作曲来附和人物台词。

布鲁克专注于提高各个方面的效率,尤其是在表演方面,这是自然的、非戏剧性的,且非强迫的。如果这让人想起斯坦尼斯拉夫斯基,我们必须注意到,布鲁克与斯坦尼斯拉夫斯基的不同之处在于,他没有为演员提供成长的环境。进一步说,布鲁克的节奏很快,它与斯坦尼斯拉夫斯基于1904年创作的《樱桃园》完全不同。布鲁克的《樱桃园》和斯坦因的《樱桃园》一样,演出时长都在三小时以上。

在布夫剧场的光秃秃的墙壁上,演员们和观众们必须要去想象那些台词所提及却没有表演出来的事物(樱桃园、电报杆等);而且,因为他们好像需要自发地编造除他们之外的一切事物——这就

是斯坦尼斯拉夫斯基毕生追寻的表演"本质"的一部分——他们的表演生动而新颖。然而，尽管演员有责任去做好工作——布鲁克导演的关键在于具有执行力和完成性，无论他对"熟知的"导演的保留意见如何（参见方框）——尽管如此，演员们还是在布鲁克的指导下，凭借他们精美、简单的服饰来把握剧中角色。由克洛伊·奥博伦斯基（Chloe Obolensky）设计的这些服装唤起了人们对20世纪初期的印象，但同时又不会转移观众对戏剧本身的关注。

> **导演是冒名顶替者**
>
> 导演这一角色很奇怪：他并不要求成为上帝，但他的角色却暗示着（成为上帝）。他想变得易于犯错，而演员的一种本能密约却使他成为引领者，因为他们一直都是急需一个引领者。从某种意义上说，导演始终是冒名顶替者，是一个不知道领地的夜间向导，却别无选择—他必须引领，边走边学。
>
> 《空的空间》，第43—44页

铺在地板上的波斯地毯对演员的定位也很有帮助。这块地毯——给观众带来了极大的视觉享受，使《惊奇的山谷》（*Conference of the Birds*，1975年）和《佩利亚斯与梅丽桑德》（1993年）锦上添花，后者是布鲁克对德彪西歌剧的大量删减的钢琴伴奏版本（而不是整个乐团）——表示《樱桃园》里有一所曾经风光过的房子。此后，每部作品里面任意形状或大小的地毯成为布鲁克的风格特色。例如，在2000年的戏剧《哈姆雷特》中，一块亮橙色矩形小地毯扮演了布鲁克式"地毯"的角色。在2010年重演莫扎特的《魔笛》中，和另一部布鲁克删减的戏剧中，"地毯"只是一种象征，是以一条被丢在地上坐的披巾作为形式。当这片鲜艳的色彩出

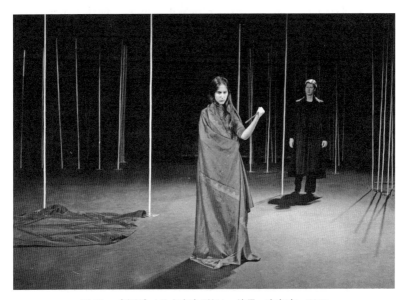

图 12 《魔笛》(北方布夫剧场),彼得·布鲁克,2010

现时,使精细的垂直金属棒形成的奇怪而神秘的"森林"不再难以让观众接受,这些金属棒以其抽象的、非代表性的品质,在整个作品的叙述中充当了不同地方的标记,事实上正如布鲁克大部分作品中的地毯。

对于布鲁克而言,一块地毯承担着故事叙述的功能,而这是剧院最重要的职责,他在1972至1973年与一群演员一起前往非洲的旅行就证实了这一点。[23] 无论走到哪里,演员们都铺上地毯作为向村民发出即将要开始讲故事的信号(表演)。这些地毯秀的经历——布鲁克认为,这证实了故事讲得好可以促进跨文化交流——仍然深深地扎根在布鲁克后来的导演风格中,尤其体现在他如何将剧本精简到只有基本故事情节并使用最经济的手段来进行表演。因此,在他的作品中地毯的出现容易引起特别的共鸣,其中还涉及布鲁克的观念,即戏剧是表演者与观众之间产生的亲密关系。出于这一目的,北方布夫剧场的表演空间被设置成与观众处于一个水平线的半圆,其中离舞台最近的观众坐在垫子上,与表演者摩肩接踵。

故事叙述、亲密关系、自然的表演和纯粹的情节——这些布鲁克导演的基本原则是戏剧《樱桃园》的核心,布夫剧场的空间组织为其提供了各种便利,他在巡回演出的剧院或特别为他建立的剧院中再现了这些原则。用他编剧助理的话来说就是,布鲁克的即兴创作技巧(请参阅第七章)帮助了演员们"以完全自由的方式对剧本采取行动并做出反应"。譬如,当罗伯兴告诉拉涅夫斯卡娅他已经购买了她的樱桃园时,这种表现就非常明显了,他不太敢看着她的眼睛。[24] 扮演罗伯兴的演员尼尔斯·阿贺斯图普(Niels Arestrup)欢快地跑过整个舞台,随即作为罗伯兴的兴奋感染了他,他于是兴高采烈地命令(无形的)管弦乐队开始演

奏。娜塔莎·帕里（Natasha Parry）饰演的拉涅夫斯卡娅则侧着头哭泣。

布鲁克的长期合作者让-克劳德·卡里埃尔把对话改编得听起来像日常对话，以此对抗现有的极具文学性的法语译本，而事实上法语翻译是有悖于契诃夫直白的俄语口语的。卡里埃尔改编过的台词像当代法语一样朗朗上口，就像《雅典的泰门》中经他改写过的莎式英语一样。然而，他和布鲁克也避免进行大刀阔斧的裁切，以免过度简化情节和《雅典的泰门》里的内容；布夫剧场的其他莎士比亚作品《暴风雨》（1990 年）和《哈姆雷特》也同样如此。[25] 布鲁克在舞台上为契诃夫寻求复兴，就像为莎士比亚一样，在他看来，这些只有通过慎重的介入才能实现。

198

> 当我听到一位导演油腔滑调地说为剧作家服务，说让戏剧代表自身时，这引起了我的怀疑，因为这是最艰巨的工作。如果只让剧本讲话，它可能不会发出声音。如果您就是为了让戏剧能被听见，那么您必须从中召唤出它的声音。这需要许多深思熟虑的操作，结果可能会非常简单。但是，开始变得"简单"可能会带来很大的负面影响，从而容易逃避对简单答案采取严格的步骤。
>
> 《空的空间》，第 43 页

列夫·多金与安纳托利·瓦西里耶夫：继承斯坦尼斯拉夫斯基原则

考虑到多金和瓦西里耶夫对斯坦尼斯拉夫斯基的狂热崇拜出现

在斯大林执政期间——斯大林政权于 1960 年代快速形成，这一时期也是他们崇拜的形成期，他俩不可避免地沉迷于斯坦尼斯拉夫斯基的传统。他们之所以沉浸其中，主要是因为他们各自的老师——多金的老师佐恩和瓦西里耶夫的老师克内贝尔（参见第二章）——与斯坦尼斯拉夫斯基一脉相承，通过口头和形体示范向他们传达了他们老师的教学原理。不仅佐恩和克内贝尔这样传给学生，多金和瓦西里耶夫也这样做，因为只有这样斯坦尼斯拉夫斯基的继承人才能避免死死抓牢他的圣典，才能找到他的作品中鲜活的东西；只有这样他们才能根据同一样材料做出不同的戏剧作品。同时代人认为克内贝尔是杰出的导演，也是杰出的教育家，她的学生瓦西里耶夫一方面吸收她的经验，另一方面吸收斯坦尼斯拉夫斯基传承给她的经验，他们拒绝了心理现实主义，却没有拒绝斯坦尼斯拉夫斯基。相比之下，多金接受了这种挖掘人们内心深处的现实主义，他认为这是戏剧本身的主题。

多金——导演-指导者

首先，多金从他年轻时的老师马特维·杜布罗文（Matvey Dubrovin）那里学到了斯坦尼斯拉夫斯基最典型的准则，即群体的必要性，这位老师从梅耶荷德。正如多金所言，"梅耶荷德本人是斯坦尼斯拉夫斯基的学生"[26]。在第五个也是最后一个导演培训年之前，在圣彼得堡参加演员和导演的训练过程中，他得出的结论是瓦赫坦戈夫化的学校-排练厅-剧场一体化的模式——是斯坦尼斯拉夫斯基关于演员发展的最佳条件的观念变体——是建立和维持乐团的最有机、最有效的方法。[27] 因此，多金在 1983 年成为圣彼得堡小剧院的艺术总监后，接受圣彼得堡戏剧艺术学院的学生们进入圣彼得堡小剧院。1990 年他们的毕业作品《尽情狂欢》（*Gau-*

deamus）和四年后由同一个小组群体创作的《密室幽闭症》（Claustrophobia）构成了剧团里所谓的"学生"合唱团，实际上多金的"排练厅"是他们集体试验的基地。[28]

然而，说"学生"是不准确的，因为圣彼得堡小剧院里的以多金为导师的"教育剧院"第三代学生中的大多数已经毕业，而且他们中的许多人都和剧团演员一起演出戏剧《群魔》（1991年，与斯坦因的《群魔》一样改编自陀思妥耶夫斯基的同名小说）。随后进入21世纪，多金简单地让学生们与圣彼得堡小剧院里经验丰富的演员一起扮演主要角色，例如2006年戏剧《李尔王》中李尔的女儿和2007年该剧团根据瓦西里·格罗斯曼（Vasily Grossman）的小说而群体创作的戏剧《生活与命运》（Life and Fate）中的男女角色都是这种情况。他的理由是实习演员应该通过要求苛刻的角色以及他们与年长演员的互动而受到挑战，两者相互激励，以取得新的发现。[29]

关于工作室的构想，多金终于能够在1999年实现自己的目标，当时经过整修的空间专门用于由已接受培训或仍在接受培训成为导演的彼得堡小话剧院演员和多金一起编排的小规模创新作品。在多金的俄罗斯通用的教学体系中，准导演在为成为导演而额外学习一年之前要上演员的课程（以前是4年，在2000年之后是5年，应多金的要求）。多金很重视教学法，他认为教学法与其说是"教学的可能性"，不如说是"学习的可能性"，并声称如果没有这种教学法，他"作为导演和人类的身份在很久之前就已不复存在了"。[30]

这意味着，导演多金不能与教育家多金分开讨论。构成他的学派的所有内容——共同的价值观、看法、思想、态度和目标，以及培训方法、技能和技巧——为玛丽话剧院提供了一种通用的"语言"，且具有一种物质性，在多金的执导下由他的演员们加以呈现。

这种"语言"使剧团结合在一起，从最强烈的意义上讲，使其成为一个群体。同样，它也将多金融入了剧团，但并未降低其领导者的地位，因为自斯坦尼斯拉夫斯基之后，"导演"一词必然隐含在俄罗斯文化中。歌唱、舞蹈和在学院里不断教导并训练以前的学生的音乐老师以及整个剧团都在他们排练和巡演时不断地维护这种"语言"。换句话说，训练永远不会停止。对于多金来说，演员必须终生都在不停训练。[31] 不仅作为艺术家，而且作为人类，这样的训练对于他们来说都是必不可少的，因为他们的艺术性的维度与作为生物的维度必然相关。学习和改变的过程是多金的口头禅里的"无尽的旅程"，对他而言，也是戏剧和导演的生命。

在排练中，多金的指导由于其长度、强度和即兴方法而具有特殊的力量。由契诃夫的《普拉东诺夫》（*Chekhov's Platonov*）改编而来，1997 年新作出的戏剧《无名戏剧》（*A Play with No Name*）历经了 5 年的习作过程，其中大部分是在巡回演出时与戏剧《尽情狂欢》里的全体演员一起进行的。[32] 1996 年，剧团开始分析戏剧，在此期间演员根据圣彼得堡小剧院目前的工作精神尝试了角色和布景。正如多金说的那样："我们永远不会在不尝试的情况下分解剧本……[并且]我们必须检查所有我们尝试时发现的内容。"[33] 多金也像往常一样参加了这一过程，检查了自己作为演员的发现，并以导演的身份再次检查了演员们。他没有告诉他们该怎么做，但是会提出可能值得尝试的建议。作为导演，他逐步切割、剔除、选择并把片段和场景放在一起，然后最终将整个片段融合。贯穿习作始终的即兴创作环节，以及共享相同"语言"的开放

想象力所产生的不断变化，在很大程度上说明了由多金维持的工作的有机性——多金称其为"编辑"导演方法，他在其中寻找正在发挥作用的韵律节奏。多金的任务是监督，以使这种有机的生活品质在最终呈现给观众的作品中永远不会消失。

《无名戏剧》在魏玛市首演，该作品在问世 6 年多的发展历程中见证了那时多金已经确立的惯例，那就是让作品不断吸收随着时间的流逝而产生的层层尝试或探索的经验。不过，多金还将目光投向斯坦尼斯拉夫斯基的"发现"概念，即"戏剧是对理想的不断追求，是对完美的不断争取"。[34] 多金对《无名戏剧》的部分内容不满意，因此在魏玛首映前夕就将其从作品中删除。他在圣彼得堡对其进行了重新加工，因为他发现这部剧的结局太突然了。在魏玛的版本中，表演以普拉东诺夫躺在水湖边缘的楼梯上而告终。在整个表演过程中，演员们潜水、游泳、对话、弹奏乐器。圣彼得堡的版本以相同的画面结尾，但在演出结束之后，舞台上呈现出和谐的场景，除普拉东诺夫之外的主角们仍坐在平台上的桌子旁清理着雨水。这种舞台场面随着灯光的全暗变换了三次，以社群和希望的视景结束了迷失方向的人们的悲剧。效果很强，就像余震一样，这不是该作品所独有的。1985 年长达 6 小时的《兄弟姐妹》(*Brothers and Sisters*) 是多金的第一部"散文戏剧"，预兆着这将成为多金导演的一个常见的特征——他有能力建立起强有力的情感，根据戏剧情节片段需要塑造跌宕起伏的情绪，在作品接近尾声时全力击中观众。[35]

并非所有多金的作品都与《无名戏剧》一样有那么长的酝酿期。多金的第一部莎士比亚作品《李尔王》只花了两年的准备时

间,并以圣彼得堡小剧院一贯的方式允许不同的演员扮演相同的角色,直到多金做出选择为止(多金很少在彩排开始前选派角色)。另外,2003年的戏剧《万尼亚舅舅》和2010年的戏剧《三姊妹》都只花了三个月。至于为何《万尼亚舅舅》的制作期较短,多金解释道,剧团已经在契诃夫的领域中沉浸多时了。随后《三姊妹》从他们积累的经验中受益。[36] 此外,这部作品深深地吸收了剧团关于内在情感的表演原则,且非常契合契诃夫的观念,即形体动作简约化,所有动作都体现在情绪本身上。

必须记住的是,多金所指的"契氏领域"不仅涉及长期轮演的《无名戏剧》(和《万尼亚舅舅》一样,一直上演至今),还有《樱桃园》和《海鸥》。可以观察到,多金的《樱桃园》是斯特雷勒的白色作品的暗色版本。像三位一体的圣像一样,屏幕的窗户上有深色的窗格,从后方附着了樱桃树的树枝,这些道具塑造了空间。在这种一直固定到结束的灰暗布景中,多金指导他的演员无缝对接表演以便每个动作要素都能开启下一个动作。例如古怪的夏洛塔射出的步枪引起的火花立即融合到舞台的笑声和音乐中。当多金在排练中将所有表演素材放置一起时,他通常会追求这样一种连锁反应。

多金的主要执导原则之一与作品的成熟度有关,这意味着他的导演工作一直处于进行中:他的所有作品都在不断被修改完善。这与梅耶荷德恰恰相反,梅耶荷德认为戏剧作品在搬上舞台的那一刻就开始消亡,而多金则认为戏剧真正的诞生从这一刻才开始。[37] 从此以后,作品随着演员既作为艺术家也作为人类的成长而不断进步。这种合作关系的典范就是25年来都一直轮演的保留剧目《兄弟姐妹》,它仍由许多首次参与其中的演员来表演。有些演员在生理上不断贴近角色的年龄了。有些演员已经超过了他们要扮演的角色年龄,但是他们在表演时仍保持着完全放松的新鲜感。然而就一

图13 《三姊妹》,列夫·多金,玛丽话剧院,圣彼得堡剧院,2010

切情况而论,他们的表演都受益于所谓的经验后瞻,即演员在演绎契诃夫和莎士比亚作品的过程中积累的经验,这给戏剧《兄弟姐妹》带来了不同的影响。[38] 多金整合了他们的细微变化,但没有改变作品的结构和整体"布局"。

在不断的成熟过程中,戏剧《兄弟姐妹》在原本令人陶醉的基础上增强了身体和情感上的活力,最终,当想象中的仙鹤掠过天空时,戏剧以一种伤感的情调结束了。以《万尼亚舅舅》为例,作品成熟度突出了作品的悲剧情感,这是多金在没有强制公开的排练期间培育出来的一种特质。其中最有趣的一幕中,万尼亚抓着一束为谢列勃里雅科夫(Serebryakov)的妻子叶琳娜(Yelena)准备的鲜花,撞见了阿斯特罗夫(Astrov)正在亲吻她。这部剧已上演了五载,这个公然效仿杂耍表演的桥段现在仍然很有趣,但也充满了深深的痛苦,刻画出万尼亚对叶琳娜的单相思,叶琳娜对阿斯特罗夫升华的爱和索尼雅(Sonya)对阿斯特罗夫无望的爱。在被发现前的几秒钟叶琳娜出乎意料地吻了阿斯特罗夫,这也体现了她不由自主地表达了自己的感情。多金在淘汰其他动作设计的同时保留了这一幕,但他花了很多时间和无数次表演才充分发挥出这一幕的潜力。对这一事实的坚持表明,多金作为导演对戏剧性转折拥有非常敏锐的意识。5年过去了,这同一个瞬间也捕捉到了万尼亚对他生命的荒废的可怕见解。多金和演员们揭开了继戏剧《李尔王》之后的契诃夫戏剧的实存维度。在《李尔王》里,谢尔盖·库雷舍夫(Sergey Kuryshev,万尼亚)和彼得·塞马克(Pyotr Semak,阿斯特罗夫)分别饰演格洛斯特(Gloucester)和李尔,并探究了莎士比亚的关于生存的谜语。

观念的一致和紧密的联系使多金和圣彼得堡小剧院的关系亲密得像一家人,在与其他俄罗斯导演一起追随着斯坦尼斯拉夫斯基的

脚步中，他论及自己的"剧团之家"。但是作为一名导演，多金也经常审视自身，他把导演的职业看成一场冒险，探险者在出发之时，谁也无法预知终点将在何处（见方框）。

> **你是怎样的一个导演？**
>
> 我喜欢去认识，去思考，去了解戏剧，将了解到的东西与剧团共享。这种带领人们去探险的行为是领导力的一种。这是相对危险的事情，因为……你在自己不知道前方的道路或到达的位置时带领着人们。但似乎每个人都必须假设你既知道道路又知道目的地。如果道路改变了，那么每个人都必须将其视为探索而不是失败……
>
> 作为导演你会发现许多潜在的方面。你成为一名教育家、一个组织者、一位朋友、一个心理学家甚至是精神病医生，因为该行业存在弊病，有时你必须真正了解某人为何觉得很难完成某项任务以及人们的生活很复杂。
>
> 列夫·多金《导演/导演技术》，第61页

瓦西里耶夫的实验剧场

安纳托利·瓦西里耶夫与多金都认为，演员必须在实际的空间里设身处地研究剧本，而不是在开始表演之前来理智地分析。这对斯坦尼斯拉夫斯基在他的最后一个工作室——歌剧-戏剧工作室（1935—1938年）中详细阐述的"身体行动方法"同样也至关重要。克内贝尔也参与了这个工作室，她与工作室其他同事的不同之处在于，她系统化阐释了斯坦尼斯拉夫斯基的"身体行动方法"，以助于指导GITIS（State Institute of Theatre Art，俄罗斯戏剧艺

术学院）的学生，这其中就包括 1968 年至 1973 年在学校上学的瓦西里耶夫。克内贝尔将这一理论调整为"表演分析"，因此在斯坦尼斯拉夫斯基的方法上烙上了她的印记。而瓦西里耶夫与俄罗斯当代导演（包括多金在内）的不同之处则在于，他将自己从克内贝尔那学到的一切也都系统化了。他还要将其他研究中学到的一切都系统化，这对于指导演员来说是必不可少的。瓦西里耶夫是一位严谨的理论思想家，他比其他任何导演都更加严格，并且在严格结合实际工作的基础上发展出理论化的工作方法。他从事这类研究的条件总是在一间实验剧场和一间修道院中，需要隐居数年，而且几乎没有展示该研究的示范和讲习班，甚至作品也很少。如果没有长期的教学和协作研究，这些作品就像他们的导演一样，都是不可想象的。

瓦西里耶夫凭借着 20 世纪 70 年代的数场演出在莫斯科一举成名。经过三年的排练，1985 年《赛尔索》（*Cerceau*）在塔甘卡剧院上演，这是他试图将心理现实主义抛在身后的重大突破。该剧由维克多·斯拉夫金（Victor Slavkin）与瓦西里耶夫合作编写，其主题与其说是对幸福的追求，不如说是被这个想法所吸引。几个人在佩图肖克（Petushok）从他祖母那里继承的房屋中碰巧相遇。他们读了她的信并想象着她那消失的世界。他们以玩套环游戏为象征，瞄准木棍的底端投掷出发光的圆环。他们还想象自己可以在一个集体中和平共处。直到他们的乌托邦梦想消失时，他们才发现这所房子实际上不属于佩图肖克，而是由他们团队中的一员购买的。但是，他们失败的追求没有落脚到怀旧之上，而是以一种优雅的，暗示个体应接受命运的理所应当感作为结尾，这是没有宿命论的"命运"。

瓦西里耶夫的空间安排与众不同——倾斜的椭圆形房屋，位于

舞台中央靠后，观众可以通过其窗户看到演员。当演员坐着、说话、阅读、大笑时，他们的表演轻柔而优雅，而且没有太多情感投入的表演反而减少了观众的潜在同情心。他们所产生的魔力增加了作品透明的美感。当《赛尔索》在伦敦开始了为期两年的国际巡演，《泰晤士报》评论家杰里米·金斯顿（Jeremy Kingston）将这种魔力定义为"点亮世界"（1987年7月17日）。瓦西里耶夫为了实现这种生命之轻，开始在排练时要求演员们跳舞。关键是要避免陷入现实剧院中的演员自动趋向于退缩的紧张局势和冲突。然而，他却使用了习作的方法，这是心理现实主义的主体，也是克内贝尔的"表演分析"方法。在瓦西里耶夫的实践中，可以将这种方法总结如下：参与者迅速同意他们将要做的事情，但这必须与积极在行动上推进剧本的排演有关；他们做到了；他们一起回来评估；他们再做一次；以此类推，直到他们遍历全文为止。瓦西里耶夫使用习作的意图是让演员掌握剧本创作的过程。他说，"习作"是在戏剧性构建方面的训练。[39]

《赛尔索》可以看作瓦西里耶夫所谓的"戏剧结构"或"滑稽结构"的实验用例，它与"心理结构"相区别，侧重于角色、模仿行为、社交情境、演员身份和/或角色共生等。[40] 他着手在1987年成立的戏剧艺术学院中探索他的新方法，并将其应用到戏剧《赛尔索》的团队训练中。该学院的5年课程不是针对初学者的（就像多金在圣彼得堡学院的课程一样），而是针对训练有素的演员的，其中许多人已经在剧院工作过。它实际上是一个大师班，贯穿了瓦西里耶夫的皮兰德娄（Pirandello period）时期（1987—1991年），同时也见证了《六个寻找作者的剧中人》（*Six Characters in Search of an Author*，该学院的首部剧作）的上演，因此，学院在保持实验室-修道院职能的同时，也会偶尔举办展示性的工作坊。

1991年，瓦西里耶夫和他在意大利进行研究的演员团队一起在蓬泰代拉（Pontedera）的格洛托夫斯基研究中心度过了一段时间。瓦西里耶夫应该说格洛托夫斯基是他的最后一位导师，这一点很重要。（在俄罗斯，除克内贝尔之外，俄罗斯戏剧艺术学院的另一位老师安德雷·波波夫［Andrey Popov］以及导演奥列格·叶甫列莫夫［Oleg Efremov］和阿纳托利·叶夫罗斯［Anatoly Efros］也是他的导师。）这不仅表明了他致力于实验室工作和实验剧场实践必然暗示的整体原则，而且表明了他对导演工作的态度，即担任导演是研究的副产品而不是其目的。[41] 换句话说，研究优先于执导。即便如此，与完全放弃当导演的格洛托夫斯基不同的是，瓦西里耶夫将继续制作戏剧，虽然作品不很多，从2011年往前追溯，他的最后一部戏剧作品是根据陀思妥耶夫斯基的小说改编的戏剧《舅舅的梦》（Uncle's Dream），于2009年在布达佩斯演出。

《六个寻找作者的剧中人》是瓦西里耶夫的"滑稽的结构"的完美诠释，也是对他的理论——实践原理的简要概述，以下概述尽管对上述的作品有所涉及，但会主要关注《舅舅的梦》及其之后的剧作。不论瓦西里耶夫1996年在莫斯科首演的《耶利米哀歌》（The Lamentations of Jeremiah）的体裁发生了何种大的变化（尽管基本原理不曾改变），这一概要都是与之相关的。需要注意五个定义"滑稽结构"的要点。

首先，《六个寻找作者的剧中人》的主题——独立于作者之外而存在的角色，这些角色要求作者来想象它们——对应瓦西里耶夫寻求那些在自身之外而不是从内在"心理-情感"构成中研究角色的演员们。换句话说，瓦西里耶夫的演员创造画面，而不是从内部"情感记忆"中重建对角色的感觉。在这一点上，瓦西里耶夫与契诃夫有着相同的观点，而契诃夫和斯坦尼斯拉夫斯基在这点上分歧

很大，瓦西里耶夫坚持让视觉影像如同"巡视"一样出现在演员身上，这一点很重要。

其次，在"滑稽的结构"中，角色和演员是两个独立的实体，因此斯坦尼斯拉夫斯基的演员的典型融合方式是不可能的。瓦西里耶夫的演员摆脱了"心理-情感"的束缚，他们可以超越本人的角色，尽管不是梅耶荷德的"陌生化"或布莱希特的间离意义上的超越，但是增进了与角色相关的游戏创造力和游戏性。因此，瓦西里耶夫将重点放在了滑稽感上，而非游戏的象征特质上。

第三，"角色"这个概念受到质疑——这对于"六个角色"至关重要——因为"心理学结构"中必不可少的心理定义、发展和冲突不再具有相关性。在"滑稽的结构"中，演员不是人物的化身，而用瓦西里耶夫的话来解释是思想的化身。[42] 他们不是这个特定的母亲、父亲或女儿——《六个寻找作者的剧中人》里皮兰德娄的六个角色——而是人物、思想等，是母亲、父亲、女儿的化身。由于这些演员不再需要被迫进入人们"真实"的内心，因此可以从他们的表演中撤退出来，就像"戏弄"一样，抛出了在现实中不会被全然履行的承诺。观众也因为这种游戏性而与戏剧作品产生距离感，从而生发更明晰的见解。

以上这些论述并不是说"滑稽的结构"没有情感。这里的情感既不是情感性的也不是表达性的。瓦西里耶夫所要追求的——这是要注意的第四点——是一个封闭的，或多或少是无形的内部过程（"实现角色的方式"），但维持了戏剧外部化的一切事物。[43] 作为导演，他通过有目的地和系统地颠倒斯坦尼斯拉夫斯基的剧本处理方法，以实现内部和外部两个方面的结合（见方框）。斯坦尼斯拉夫斯基总是从"初始的事件"开始，然后在剧本中梳理出其结尾所指向的"主要事件"。瓦西里耶夫总是从"主要事件"开始，再向

前追溯。作为结果,既然一切事物都是从终点来审视,那么就要一开始为人所了解。这样,他和他的演员就可以绕开角色的探索、角色之间的冲突、因果关系的线性发展以及"心理结构"的基本效应。然后,一切都被远置——在外面,相隔一段距离——是因为重要的不是与生活相关,而是与创作如何构思有关。换句话说,演员扮演的是他们所知道的创作的一部分,是一种艺术,而不是一种生活范式。

> **导演的技能**
>
> 对我而言,导演的技巧始于对内部活动的研究。找到戏剧的原因,探究其源头,提供规范(和)规则——所有这些都来自创造行为。内部结构分析产生了条件、形式。导演是产生成果的人。没有创造力的人不能成为导演。
>
> 创造过程分为两个阶段。首先是角色的内部生活,第二个是它的外部生活,然后将两者放在一起。
>
> 导演看到了剧本中隐藏的内容,将其揭示出来:这就像一片叶子,透过阳光的照射,所有的经络都出现了。然后,他将这些隐藏的特征传达给演员。轮到演员来扮演这些角色——这就是他的技巧,但是如果他有其他想法,那就让他自行其是好了。
>
> 安纳托利·瓦西里耶夫,
> 写于执导米哈伊尔·莱蒙托夫的《假面舞会》之时[44]

瓦西里耶夫不关心剧院的生命-社会之力,而是关注其艺术和美学领域,并且他在戏剧《六个寻找作者的剧中人》中用空间来做试验。演员和观众占据了完全相同的空间,一些演员坐在观众中间

图 14 《六个寻找作者的剧中人》,安纳托利·瓦西里耶夫,1987

表演，另一些紧密地站在他们旁边，还有一些人在他们之间对话。所有这些模棱两可的含义既暗示了"第四面墙"的倒塌，也暗示了其更彻底的重建，因为演员们的相互关注以及他们风格化的表演将观众完全拒之门外。此外，这种悖论产生了一种神秘感，指向了一种客观存在，但超越了日常现实的东西，因为终究它是遥不可及的。在这方面，瓦西里耶夫已经预见到了他的准神圣的《耶利米哀歌》剧中，貌似僧侣般的人物头戴风帽，分组平缓地重复着仪式性的动作，时而吟诵，时而安静，这一切都属于上古或中世纪之谜或某种非宗派的礼仪。瓦西里耶夫的导演在这个神秘且默默无闻的世界中几乎消失了，不仅被群体性剧场所取代，而且还被那种名副其实的，看似自行推进的团队所取代——实际上，任何教众都是一个社群——尽管他已经训练并观察了它，并用它创作了作品。

同时，在20世纪90年代初期，瓦西里耶夫开始与演员们一起研究柏拉图的对话，以便更好地探索他非特质性（人物-思想的拟人化）的概念。对话为瓦西里耶夫提供了哲学论证，并且为只对他们之间的非人格辩论感兴趣的演讲者传达了理性的思想。通过关注他们所提供的思想，他还特别强调语言的突出地位。他改变了重音和语调，在正常语音重读第二或第三重音时重读了第一个音节，并通过发音和语音节奏、抑扬顿挫和标点符号找到了无数其他手段，以改变甚至破坏正常的语音模式。这种激烈的口头工作产生了以柏拉图研究和戏剧研究为基础的研讨班，讨论的对象包括相异甚远的几部作品。比如：2000年上演的普希金的作品《莫扎特与萨列里》(*Mozart and Salieri*)，2001年上演的海纳·穆勒的作品《美狄亚材料》(*Medea Material*)，2004年上演的荷马写的《伊利亚特》(*The Iliad*，第23章)，2008年上演的欧里庇得斯的作品《美狄亚》。

除了语言占统治地位——台词的轮廓如此清晰可见，以至于看似美石雕琢而成——这些作品还与它们明亮的视觉美感（身体、空间、光线、服装的搭配）以及运动美感完美结合在一起。例如，《伊利亚特》由太极拳和舞蹈塑造而成，就像是动作中的咒语，而不是声音中的咒语。从他们高度"完成"的品质可以清楚地看出，瓦西里耶夫在制作这些作品时有着大师级导演的耐心和细心。同样清楚的是，最显著的是法国著名女演员瓦莱丽·德维尔（Valérie Dreville）有条不紊地习得了音域、敏捷、节奏和共鸣，瓦西里耶夫曾在莫斯科训练她表演《美狄亚材料》，她的每一个词都铿锵有力，这也是为什么瓦西里耶夫声称"最好的导演"试图"掌控与演出过程有关的方法"。[45]

凯蒂·米切尔与迪克兰·唐纳伦：俄国创作剧场观念的挪用

瓦西里耶夫以特定的表演方式（"与演出过程有关的方法"）来对演员进行全面培训，而这种方法在英国导演那里却没有太多机会。之所以如此，主要是因为英国的戏剧文化不利于发展可以采用这种特定培训方式的学校。斯坦尼斯拉夫斯基群体表演的这种模式也没有在固定常备剧目的剧院扎根。20世纪初，格兰维尔·巴克有了这种群体表演的设想；20世纪中叶布鲁克和彼得·霍尔也在某种程度上赞同这种设想。彼得·霍尔在创立皇家莎士比亚剧团时也对这些构想有所考量，并且在20世纪末由米切尔和迪克兰·唐纳伦（Declan Donnellan）对一些理论进行了重新调整。这些与其说是一个具体的现实，不如说是理想化的概念。

为了掌握"群体表演"的运作方式以及作为导演如何在这一系统内起作用，米切尔在1989年花了5个月的时间在俄罗斯、波兰、

立陶宛和格鲁吉亚的各大剧院巡回学习。[46] 尤其是后两个国家的戏剧是严格按照俄罗斯戏剧的形式来排演的，这是苏维埃政府政治控制中文化霸权的一部分。在俄罗斯，米切尔被允许进入瓦西里耶夫的戏剧艺术学校，并且和学校里的年轻人一起观看多金的表演。多金是她了解斯坦尼斯拉夫斯基思想的渠道，她声称这些思想是她大部分"工具"的来源。[47] 必须说，米切尔用她的真知灼见，继承并完善了斯坦尼斯拉夫斯基的导演模式，也阐释了多金在课堂上的思想，她将两者结合起来，在她的导演之路上发扬光大。在波兰，她与沃齐米日·斯坦尼耶夫斯基及其迦奇尼策小组一起工作。斯坦尼耶夫斯基于1976年成立该小组，也就是在他离开格洛托夫斯基之后。像格洛托夫斯基一样，他的整体原则也不受文本或代表性剧院的约束。另一方面，文字和表达是米切尔导演用语不可或缺的组成部分，并且一直延续到今天，无论她最近对皮娜·鲍什（Pina Bausch）的兴趣如何。皮娜·鲍什是一位优秀的群体表演的编舞导演。她主要是通过导演艾伦·鲍曼（Elen Bowman）来习得掌握斯坦尼斯拉夫斯基"工具"的方法，鲍曼是山姆·科根（Sam Kogan）的学生，曾经也在俄罗斯戏剧艺术学院求学于克内贝尔，克内贝尔曾于1991年在伦敦成立了表演科学学院（the School of the Science of Acting）。她从多金公司的演员塔蒂亚娜·奥雷尔（Tatyana Olear）那里学到了知识，后者在访问首都期间还举办了研讨会。[48] 此外，米切尔还受到另一位"斯坦尼斯拉夫斯基"式的英国导演迈克·阿尔弗雷德斯（Mike Alfreds）的影响，他致力于发展永久性群体表演公司。

米切尔利用一切可能的条件，通过尽可能多地选用相同演员来塑造俄罗斯群体表演的理想。例如，演员凯特·杜赫（Kate Duchêne）表演的作品包括欧里庇得斯的《伊菲格涅亚在奥里斯》

（*Iphigenia at Aulis*，2004 年）、由弗吉尼亚·伍尔夫（Virginia Woolf）的小说改编的戏剧《海浪》（*Waves*，2006 年）、马丁·克里姆斯（Martin Crimp）的《人生尝试》（*Attempts on her Life*，2007 年）、欧里庇得斯的《特洛伊妇女》（*Women of Troy*，第二版，2007 年；第一部问世于 1991 年）以及托马斯·海伍德（Thomas Heywood）的《被善良杀死的女人》（*A Woman Killed with Kindness*，2011 年）。然而，演员是不太可能像这样不间断地进行演出的。而且实际上，米切尔必须将"群体表演"的概念（以演员为中心）调整为舞台设计师维克·莫蒂默（Vicki Mortimer）、灯光设计师保拉·康斯特勃（Paula Constable）和声音设计师加雷斯·弗莱（Gareth Fry）形成稳定制作"团队"的理念。就演员而言，她非常清楚，有时甚至是痛苦地意识到，演员们很关注他们来自不同的表演领域，她必须尽可能有效地适应这些，同时努力实现成功作品所必需的统一。因此，她迫切需要在《导演的艺术》（*Director's Craft*）中指导年轻导演"从演习的第一天开始，向演员介绍您自己的语言，并坚持使用该语言，直到演出的最后一晚"。[49] 她认为，在艺术训练条件缺乏通用语言、言语（口头语言）的情况下，当务之急是一个导演对自己的意图必须要有清晰的认识；并且这也是她严格遵守的规则（参见方框）。

演员们会走进您的排练室，用多种不同的语言谈论其精湛的技巧。这些语言将反映出他们接受的培训以及积累的工作经验。当您向他们介绍您的语言（及其描述的过程）时，请不要用一种方式来暗示这只是谈论表演的唯一方法，因为事实并非如此。相反，要确保它们是多种语言中的一种，但是如

> 果所有人都同意在工作期间使用它们，那么这些话语将有助于所有人一起工作。
>
> 凯蒂·米切尔《导演的艺术》，第 125 页

在米切尔所有的"工具"中，最基础的一个她称之为"历史追溯"。这一工具可以让她帮助演员们为自己的角色建立传记。[50] 以《海鸥》为案例研究，她建议演员将其素材分为"事实"和"问题"。他们在编制每个清单时，目的不是将可以通过文本来进行验证的内容与无法进行清晰界定需要进一步理清的内容相混淆。米切尔认为，"事实"是"文本中无须商议的内容，是作者为您提供剧情的主要线索"[51]。相比之下，"问题"是"一种指出文本中不太清楚或您根本不确定的部分的一种方式"，并且她进一步通过询问康斯坦丁的父亲如何以及索林的财产在俄罗斯的地址来证实这一点。米切尔的举动可以说是一种务实的方法，事实上，她制作的《海鸥》显示出一位导演关注整洁有序的动作、反应、行动和后果。而且，她阐述各种动作的逻辑就像她预先设定问题，然后再提出一系列实际解决方案一样。换句话说，作品并非像预先设定的有机整体那样，而是集中在她引用契诃夫的话来说，是一种"司法鉴定"式的对细节的关注。[52]

"司法鉴定"式非常契合米切尔的导演方式，因为毕竟她最感兴趣的是行为，也就是角色在不同情况下的实际行为方式，而不是他们在情感上如何体验自己的处境或与该处境其他人的关系。结果，尽管她在彩排中借鉴了斯坦尼斯拉夫斯基的"情感记忆"概念，但她对演员执行任务时的情感却没有太大兴趣，因此对角色的内心活动也不太感兴趣，而对他们身体的可见度却更感兴趣。她从

《伊菲格涅亚在奥里斯》挑选的例子告诉我们,当要求"演员在害怕时,想一想他们自己生活中的一种情况",米切尔让他们观察"演员的肢体在令人恐惧的刺激打击中的表现如何"。[53] 在彩排期间,她的研究重点落在"人们的肢体状况",而不是她积极反对的"心理分析",这一强调体现在演员在急剧跳动和摇晃中表达恐惧,其中就包括"由杜赫饰演的克吕泰涅斯特拉"(Duchêne as Clytemnestra)。米切尔坚持要让这种行为产生引人注目的效果,她指出,当阿喀琉斯被告知他即将要结婚时,她为其设计出"肢体框架":他听到这个消息后感到非常惊讶,于是"向后跳跃了三米"。[54] 换句话说,这里重要的是对刺激的生理反应。在米切尔看来,简言之,就是指她遵循"代表某种情感的精确肢体形状"。[55]

正是在这个冷漠的"科学"领域中,她把年轻的斯坦尼斯拉夫斯基放到了优先位置——斯坦尼斯拉夫斯基了解过生理学家、心理学家西奥多勒·里博(Théodule Ribot)和威廉·詹姆斯(William James)以便更好地了解情绪的运作方式,并教他的演员如何更加准确地传达情感。但是她超越了这一点进而关注到神经科学家安东尼奥·达马西奥(Antonio Domasio)的著作,他"将情感定义为身体的变化"。[56] 阿喀琉斯"向后跳跃了三米"说明了米切尔是如何学习达马西奥的研究的。

她循着达马西奥在《被善良杀死的女人》中的笔触继续研究,当人物上下楼梯,进出屋门时,节奏在所有的旋律上配合得显而易见。在这部作品中,米切尔指挥她的演员以一种节奏移动,这种节奏与身体变化本身相对应。演员们就假定他们的角色正在回应引发这些变化的任何刺激,包括言语、事件以及威胁。在某个特定时刻,海伍德戏剧中通奸的妻子左摇右晃地下楼,而她的情人则在地面上闲逛,仆人朝后门奔跑,还有其他人——看起来像是她

丈夫复制品的时髦男人们，他们从楼上的房间破门而出，迅速来到楼梯下。这种效果反映了超现实主义，很容易让人想起斯特林堡的《一出梦的戏剧》（2005 年），由卡里尔·丘吉尔（Caryl Churchill）改编而成，里面充满了鲍什式的、舞蹈式的片段。戏剧中也能发现类似的表现手法，例如《海浪》《人生尝试》或由亨利·普赛尔的歌剧《狄朵与埃涅阿斯》改编的《狄朵之后》（*After Dido*，2009 年），米切尔是一位技术娴熟的导演。她经常同时使用胶卷相机、摄像机、录音（用于广播节目）和多屏幕，将正在拍摄的脸部和身体进行特写。可以说，这些都是在显微镜下的行为，反映出她细致而耐心的态度。

导演是长期思考者

排演应允许演员一步步地、逐步地、缓慢地构建事物。导演需要具备的思维能力是耐心和长期思考。即使您仅排练了两个星期，该过程也应该是小心翼翼地进行的。这就像建造一栋房子，从地基到屋顶一层一层地铺设不同的材料。材料必须按逻辑顺序小心地放置，否则建筑物将无法正确站立……演员需要时间来建立自己的角色并练习他们在场景中要做的事情。他们不能即刻提出解决方案或结果来响应指令。如果您等几天，您可能会看到结果的进展。如果没有，只需继续给出指示即可。同样，如果场景中有问题，也不要认为您必须立即解决。相反，要花时间，循序渐进地解决它。

凯蒂·米切尔《导演的艺术》，第 115 页

米切尔对角色和演员的行为表象的关注与唐纳伦对"外部"的关注几乎没有任何共通之处。唐纳伦的"外部"不是行为，而是关

乎演员是否真正看到了角色在他/她的搭档那里有何需求，并让观众也同样能够看到。通常在唐纳伦的导演下，这就意味着演员之间的间隔，以使他们在身体上彼此相距一定距离，并且更好地看到和被其他人所看到。注视引导他们之间的利害关系，他的"外部"与可能激励角色的心理情感"内部"相对。而且在他远离自省、远离演员的"我"和导演的"我"中迈出一步时，他就偏移了斯坦尼斯拉夫斯基和后者的专注，甚至是强迫性的专注，也就一步一步地远离了情感密度和表达情感的方式。唐纳伦的创作目标是情感上的轻松，这与肤浅或缺乏实质性无关，而是要有一种轻快的触感，能促成喜剧、情致和悲剧的产生，而又不为它们所控制。

唐纳伦并没有在《演员与目标》（*The Actor and the Target*）中提到这样的轻快感；但事实上，他所谓"目标"的背后是对目的性的强调，即角色必须在某一特定时刻到达，然后到达下一个再下一个。[57] 同时，目标随环境而变化，而不是随角色的内心感受而变化，也不能通过演员试图体现出来。唐纳伦的书不是一本演员手册，而是与他们来一场对话，激发他们的创造力。这可以说是一种训练上的柔性变化，特别是考虑到他宣称"自己更感兴趣的是训练演员，而不是强加对戏剧的具体解释"（1999 年 5 月 4 日《每日电讯报》）。他自己也承认，"这是我和俄罗斯导演的共同点"。

唐纳伦的俄罗斯之旅始于他和搭档设计师尼克·奥曼罗（Nick Ormerod）于 1981 年根据"群体表演"原则创立的"与你同行"剧团（Cheek by Jowl）。它是一家拥有国际视野的国家级剧团。1991 年，全男性演员的《皆大欢喜》（*As You Like It*）在世界各地进行巡演，还在莫斯科和圣彼得堡都取得了巨大的成功。随后，唐纳伦和奥曼罗与多金和玛丽话剧院续约。他们在各种国际戏剧节上见面相识，还曾于 1986 年在圣彼得堡观看过《兄弟姐妹》表演，

并被它群体表演的力量所震撼。[58] 多金从事一部作品的发展多年，这与唐纳伦的"与你同行"剧团的想法不谋而合；唐纳伦在巡演时一直跟进一部作品直到巡回演出为止。作为一名导演，他的成长在很大程度上取决于这种观察的连续性，这也使他意识到演员需要在一个集体中更新他们的个人创造力。同样，他更加敏锐地意识到导演的责任不仅在于理解群体表演的精神，而且还在于不间断地培养它。

2000年，"与你同行"剧团借契诃夫国际戏剧节的名义纳入了一批俄罗斯演员，将剧团演员人数翻倍，志在成为一家巡演剧团。"与你同行"也是一家保留剧目剧团，而不是当巡演结束了，戏剧作品也就过时了的那种剧团，布鲁克曾经就发生过这种情况。这家俄罗斯剧团的创始作品是普希金的《鲍里斯·戈东诺夫》（*Boris Godunov*）。唐纳伦最初也对这些来自不同团队的演员如何能走到一起心存疑虑。[59] 但事实上，他低估了"俄罗斯学派"价值观的效力，正如瓦西里耶夫所说的，这是俄罗斯训练作为一个整体的特殊性。[60] 因此，他低估了莫斯科"独立巨星"们进行团队协作的能力。团体工作在这部剧的制作过程中多次出现（占有重要的地位）。[61] 唐纳伦运用了酷炫的机智，这已经成为"与你同行"剧团作品的特色，从而把这场篡权的悲剧变成了董事会内部关于政治的争论，而这些争论的主角们都纷纷教人想起了当代俄罗斯政治家。在这场政治寓言中，出现了一个精彩的场景：觊觎王位的伪装者戈东诺夫和波兰公主玛丽娜（Marina）——对她而言，权力不亚于一剂春药——在一个贮水池里引诱彼此。就像在政治斗争中一样，唐纳伦的导演之手举重若轻，他让这些场景发展出自己的势头。

他指挥着俄罗斯演员，就如同他们是"与你同行"剧团的演员一般。他热衷于用游戏热身，坚持不在感觉和动作之间设置绝对的

边界——在《演员与目标》中总结为（意译为），"朱丽叶既爱又不爱罗密欧"——直接在戏剧中用最少的装饰和道具以及戏剧的直接性来实现场景的简洁。玛丽话剧院的彼得·塞马克回忆说，当唐纳伦为剧团执导《冬天的故事》（1997年）时，唐纳伦签约莫斯科演员前是"尝试者"，他不仅让演员玩"儿童游戏"，还不遗余力地与他们一起计算出莱昂茨军队的规模、地图上他的王国所在地，以及其他注定要将莱昂茨置于习惯暴力背景下的军事细节。[62] 唐纳伦利用习作方式建立了莱昂茨与家人、朝臣和军队的关系，让塞马克在玛丽话剧院接受的训练集中于如何理解他扮演的角色从内部爆发出来的嫉妒情绪。唐纳伦意在督促他和其他玛丽话剧院的演员多看看角色之外的东西。[63] 唐纳伦说："具体地看外在的东西能让演员更深入地了解角色，而不是仅思考角色内的东西。"[64]

　　唐纳伦指导"与你同行"剧团作品的典型方式是，他把麾下的演员布局成一种整齐，通常是几何形状的网格，并且《冬天的故事》的编导就采用了这种模式，而后来的《鲍里斯·戈东诺夫》则采用了一种更随性的编排方法。其目的是为上述视距提供空间可能性；唐纳伦似乎相信，这种距离有助于演员们发挥紧张和冲突，简言之，有助于体现扮演朱丽叶同时爱与不爱的对立，在他看来，这是任何一部戏剧的精华所在。他的布局经常用旗杆（在《皆大欢喜》和《什么都不做》［Much Ado About Nothing］中尤为突出，1998年）或椅子（一个反复出现的特征）来标记场景，并允许同时行动。无论他是将过去和现在结合起来，还是呈现不同的事件，这种同时性都会发生，而从叙事的角度来看，这些事件可能发生在某时某地。

　　在这个框架中，唐纳伦用设计固定戏剧画面的技巧来暗示真实的、讲述的、虚构的事件在同时发生。例如，在《奥赛罗》（2004

年)中,凯西奥(Cassio)和苔丝狄蒙娜(Desdemona)背对着观众,一动不动地坐着,因为伊阿古(Iago)向奥赛罗撒谎,捏造她与凯西奥(虚假的)有性接触。通常就像《奥赛罗》演出那样,所有的角色都在舞台上,不过不表演的时候都会被"冻结",但这意味着他们仍属于整部戏剧的故事。唐纳伦一直很欣赏这种简单的讲故事的方法在布鲁克戏剧里的运用;而且他声称,布鲁克对自己有很大的影响,这种方法也出现在他用法语上演的几部作品中,其中最后一部是拉辛的《安德洛玛克》(2007年)。为了使故事更加清晰,他把安德洛玛克的儿子阿斯蒂亚纳克斯(Astyanax)变成了一个角色,而阿斯蒂亚纳克斯只不过是拉辛剧本中的一个参考人物。这个孩子是由一个成年男子表演的,时不时还被另一个男子抱在膝上。这是唐纳伦关于性别的典型笑话,性别游戏是《皆大欢喜》的主要特征。在《第十二夜》(2003年)中,唐纳伦与他的俄罗斯公司合作,作品以三次婚姻而不是两次婚姻结束,第三次婚姻发生在安东尼奥(Antonio)和费斯特(Feste)之间,这再次体现出他作为导演所具备的喜剧元素。通过这种方式,他成为同性恋权利的导演支持者。1992年和1993年连续在伦敦国家剧院上演托尼·库什纳的两部《天使在美国》(*Angels in America*)时,他已经大放异彩。

《第十二夜》是契诃夫国际戏剧节四部巡回演出作品中的第2部,最近的一部是2011年的《暴风雨》,后者是唐纳伦导演的莎士比亚作品中的第19部,可以说唐纳伦是莎士比亚戏剧导演。紧随其后的是在2010年"与你同行"剧团上演的《麦克白》。这是一部关于睾丸激素的研究,是一部男子汉情史,演员们身着黑色皮衣,其中包括麦克白和麦克白夫人这两人,他们并置在一排男人中间,彼此在性方面有着非常深刻的联系。这种明显的性爱使唐纳伦的《麦克白》变得与众不同:他们是恋爱中的麦克白和麦克白夫人,

而不仅仅是谋杀的共谋者，至少在莎士比亚经典中，这种对他们的理解是不同寻常的，也是唐纳伦对莎士比亚一贯的全新诠释。除去安东尼奥和费斯特的婚姻，《第十二夜》在马伏里奥（Malvolio）的悲剧层面上最具原创性。马伏里奥在读奥利维亚（Olivia）的信时，高兴地跪下哭泣，他确信奥利维亚爱他。当他发现托比爵士欺骗了他时，他崩溃了，抽泣着说：这一刻对那充满爱意的书信场景来说更加残酷。用唐纳伦的话来说，演员在这里正在"经历"这种情况；唐纳伦对斯坦尼斯拉夫斯基的这种看法表明，一个更投入感情的层面现在已经进入了他的矛盾结构中（"朱丽叶既爱又不爱罗密欧"）。

> 30年前我刚开始工作的时候，我的控制力更强了，我有了一个最终的计划，我在想我要的东西是什么样的：它最终应该是什么样子，应该是什么感觉，应该是什么效果。但慢慢地我学会了用不同的方式工作……在我看来，越来越重要的是尽可能多地反映实际的经历，不管这些经历是多么不可预测、不舒服或出乎意料。最近，我对我们所做工作的看法有了一点转变。我一直认为有"文本"，在文本下面有"故事"，而文本和故事往往是不同的。就像在现实生活中，有人说了一件事，却做了另一件事，而这种冲突往往是非常痛苦的……一个人做什么才是真正重要的。情况就这样，故事才是真正重要的，因为文本的指代是不明晰的。在我看来，故事背后还隐藏着其他东西：还有更深的一层。故事实际上由经验片段组成。
>
> 迪克兰·唐纳伦《导演/导演技术》，第74—75页

《暴风雨》清楚地表明，作为一名导演，唐纳伦在俄罗斯剧团的经历对他而言是多么具有解放性。一位拥有俄罗斯永久剧团的英国导演，让他的双重身份不仅是独一无二的，而且让他的跨文化事业变得格外丰富。一方面，这使他无法继续将"与你同行"剧团维持下去，另一方面也为他提供了丰富的导演机会。演员们表演的技巧纯粹、十分华丽，仿佛他们是在现场即兴发挥，展现出一种永不停息的创造力，这一定是他们在排练。他们还认为，演员为唐纳伦的导演工作提供了巨大的支持，这可能只有在这种密集的群体表演实践中才能得到实现。事实上，他们的表演如此丰富，唐纳伦很可能是从他们身上，而不是演员从他身上得到了提示。

在诸多可以被引用的场景中，有一幕是第四幕中第一场的结尾，阿里尔（Ariel）和他的精灵们为特林库洛（Trinculo）和斯特凡诺（Stefano）变出华丽的衣服。这一幕巧妙地被设置在了一家免税商店中。在那里，戴着金色珠宝、运动太阳镜，拿着手机的新俄罗斯黑手党风格的特林库洛和斯特凡诺疯狂地摆弄着衣架、购物袋和信用卡，其间还插科打诨说他们是多么不习惯使用这些东西。同时，凯列班（Caliban）是个"花花公子"的同伙，这位身材魁梧的演员（亚历山大·费克利斯托夫，Aleksandr Feklistov）像仙女般蹦蹦跳跳，就像他在第一幕中所做的那样，当时特林库洛的葡萄酒让他醉醺醺的。唐纳伦在《暴风雨》中最大的发现是凯列班和米兰达之间的密切关系。当她离开小岛时，她一声尖叫，蹒跚地向他走去，因为他实际上已经成为她失去的母亲。这部作品在很多方面都很出色，同时也验证了微妙的戏剧和谐感可以通过群体表演来实现。在群体表演中，表演者都对各自的作品非常敏感，他们的努力远远超越了个人的追求。

注释：

[1] 西纳·凯斯勒（Sinah Kessler）主编，乔尔焦·斯特雷勒著：《关于有人情的戏剧》(*Per un teatro umano*)，米兰：费尔特里内利出版社，1974年，第133—134页。

[2] 吉安卡洛·斯坦帕利亚（Giancarlo Stampalia）主编，罗伯特·威尔逊著：《斯特雷勒：舞台上的一种激情和另一种激情》(*Strehler dirige: le tesi di un allestimento e l'impulso musicale nel teatro*，前言)，维西格里奥：马西奥出版商社，第11—16页。

[3] 《乔尔焦·斯特雷勒激情剧院：第三届欧洲戏剧奖》（双语卷），卡塔尼亚：欧洲戏剧奖，2007年，第44页。那些曾看过斯特雷勒排练以及当时写过台词的人，都承认他的确是一位伟大的演员。

[4] 瓦伦蒂娜·福尔图纳托（Valentina Fortunato）在《乔尔焦·斯特雷勒》(*Giorgio Strehler*) 中谈到，第311页。

[5] 纳达·斯特拉卡（Nada Strancar）在《乔尔焦·斯特雷勒》中谈到，第362页。

[6] 雷纳托·卡米（Renato Carmine）在《乔尔焦·斯特雷勒》中谈到，第288页；杰拉德·德萨德（Gérard Desarthe）在与斯特雷勒合作《幻觉》(*L' Illusion*) 时在《乔尔焦·斯特雷勒》中谈到，第299—300页。

[7] 西纳·凯斯勒主编：《关于有人情的戏剧》，米兰：费尔特里内利出版社，第143页。此处及以下所有意大利语均由玛丽亚·谢福特索娃译。

[8] 同上。

[9] 同上，第139页。

[10] 《关于有人情的戏剧》，第260—261页。

[11] 安东·契诃夫，《生活》，罗莎蒙德·巴特利特（Rosamund Bartlett）著，罗莎蒙德·巴特利特、安东尼·菲利普斯（Anthony Phillips）译，伦敦：企鹅图书出版社，2004年，第510页。

[12]《乔尔焦·斯特雷勒》，第 196 页。

[13]路德米尔·米歇尔（Ludmila Mikaêl），《乔尔焦·斯特雷勒》，第 333 页和 338 页。

[14]同上，第 236 页。

[15]大卫·L. 赫斯特（David L. Hirst）：《乔尔焦·斯特雷勒》，剑桥大学出版社，1993 年，第 84 页。

[16]玛丽亚·谢福特索娃于 2011 年 4 月 17 日自意大利语版翻译而来。克里帕是在纪念彼得·斯坦因的研讨会上说这番话的，他曾荣获第 14 届欧洲戏剧奖，该仪式在圣彼得堡举行。

[17]斯坦因于 2011 年 4 月 17 日在如上所提仪式中表示。

[18]斯坦因引自于 2003 年 8 月 11 日的《每日电讯报》（*The Telegraph*）。

[19]迈克尔·帕特森（Michael Patterson）：《彼得·斯坦因：德国首席导演》（*Peter Stein: Germany's Leading Director*），剑桥大学出版社，1981 年，第 7 页。

[20]斯坦因于圣彼得堡举行的仪式中表示。

[21]有关于斯坦因如何与斯坦尼斯拉夫斯基对话而不是模仿斯坦尼斯拉夫斯基的讨论，参阅玛丽亚·谢福特索娃：《戏剧与表演社会学》（*Sociology of Theatre and Performance*），维罗纳：基伊迪特出版社，2009 年，第 87—91 页和第 96—97 页。

[22]有关布夫的部分，参阅让-盖伊·莱卡特（Jean-Guy Lecat）和安德鲁·托德（Andrew Todd）：《开放圈：彼得·布鲁克的戏剧环境》（*The Open Circle: Peter Brook's Theatrical Environments*），伦敦：费伯出版社，2003 年。

[23]参阅约翰·海尔珀恩（John Heilpern）：《鸟类会议：彼得·布鲁克在非洲的故事》（*Conference of the Birds: The Story of Peter Brook in Africa*），哈蒙兹沃斯：企鹅图书出版社，1979 年。

[24]莫里斯·贝尼肖（Maurice Bénichou），《彼得·布鲁克：戏剧案例集》

（*Peter Brook：A Theatrical Casebook*），大卫·威廉姆斯（David Williams）编，伦敦：梅休因出版社，1992 年，第 326 页。

[25] 参阅玛丽亚·谢福特索娃对"彼得·布鲁克"的评论，约翰·罗素·布朗（John Russell Brown）主编：《劳特利奇演员莎士比亚伴读本》（*The Routledge Companion to Directors' Shakespeare*），阿宾顿：劳特利奇出版社，2008 年，第 16—36 页。

[26] 列夫·多金著，安娜·卡拉宾斯卡（Anna Karabinska）、奥克萨娜·马米林（Oksana Mamyrin）译：《旅行无止境》（*Journey without End*），伦敦：坦塔罗斯图书出版，2006 年，第 17 页。

[27] 多金同谢福特索娃和因斯表示，《导演/导演技术》，第 41 页。

[28] 细节参阅玛丽亚·谢福特索娃：《多金和玛丽戏剧剧场：表演过程》（*Dodin and the Maly Drama Theatre：Process to Performance*），伦敦：劳特利奇出版社，2004 年，第 101—124 页。

[29]《导演/导演技术》，第 55 页。

[30] *Puteshestviye Bez Kontsa*（《旅程无止境》），圣彼得堡：波罗的海季刊，2009 年，第 232 页。到目前为止，这本俄文书比上面引用的同名英文书更全面。

[31] 同上，第 178 页。

[32]《旅程无止境》，第 164—165 页。

[33]《旅程无止境》，第 88 页。

[34]《旅程无止境》，第 17 页。

[35] 关于《兄弟姐妹》和"散文戏剧"概念的详细描述，参阅《多金和玛丽》，第 63—100 页。

[36]《导演/导演技术》，第 49 页；个人交流于 2011 年 4 月 15 日。

[37]《旅程无止境》，第 93 页。

[38] 同上，第 228 页。

[39] 珍妮·皮格（Jeanne Pigeon）主编：《安纳托利·瓦西里耶夫，舞台大

师：米哈伊尔的面具》(Anatoli Vassiliev, maître de stage: àpropos de Bal masqué de Mikhail Lermontov)，勒姆蒙托夫，莫兰维尔茨（比利时）：兰斯曼出版社，1997年，第70页（工作室由瓦西里耶夫于1992年2月17日至25日在布鲁塞尔开设，译者未引用）。

[40] 详情参阅安纳托利·瓦西里耶夫著，马丁·尼欧（Martine Néron）译：《七八课戏剧》(Sept ou huit leçons de théâtre)，巴黎：波兰战争出版社，1999年，特别参阅第17—77页。

[41] 关于格洛托斯基指导和其他相关的材料参阅《安纳托利·瓦西里耶夫对话玛丽亚·谢福特索娃》，《新戏剧季刊》，2009年第25卷，第4期，第324—332页。

[42]《安纳托利·瓦西里耶夫，舞台大师》，第13页。

[43] 同上，第34页。

[44] 皮格主编：《安纳托利·瓦西里耶夫》，第34—35页（未引用俄罗斯译本，引用玛丽亚·谢福特索娃版本）。

[45] 同上，第97页。

[46]《导演/导演技术》，第181—182页。

[47]《导演的艺术：剧院手册》(The Director's Craft: A Handbook for the Theatre)，伦敦和纽约：劳特利奇出版社，2009年2月。

[48]《导演/导演技术》，第189页。

[49]《导演的艺术》，第125页。

[50] 同上，第12页。

[51] 同上，第11页，下一处引用同上。

[52]《导演/导演技术》，第198页。

[53]《导演的艺术》，第154页，下一处引用上。

[54]《导演/导演技术》，第190页。

[55]《导演的艺术》，第156页。

[56]《导演/导演技术》，第190页。

[57]《演员与目标》,伦敦:尼克·赫恩出版社,2005 年第 2 版。
[58] 玛丽亚·谢福特索娃未发表的采访,伦敦,1998 年 12 月 30 日。
[59]《导演/导演技术》,第 81 页。
[60]《新戏剧季刊》,同上,第 328—329 页。
[61] 引自《导演/导演技术》第 81 页。
[62] 玛丽亚·谢福特索娃:《彼得·斯迈克》("Pyotr Semak"),载约翰·罗素·布朗主编,《劳特利奇演员莎士比亚伴读本》,阿宾顿:劳特利奇出版社,2011 年,第 217—218 页。
[63] 同上,第 219 页。
[64]《演员与目标》,第 242 页。

延伸阅读

Brook, Peter. *The Empty Space*, Middlesex: Penguin Books, 1973.

Dodin, Lev. *Journey without End*, trans. Anna Karabinska, and Oksana Mamyrin, London: Tantalus Books, 2006.

Donnellan, Declan. *The Actor and the Target*, London: Nick Hern Books, 2nd edition 2005.

Hirst, David L. *Giorgio Strehler*, Cambridge University Press, 1993.

Mitchell, Katie. *The Director's Craft: A Handbook for the Theatre*, London and New York: Routledge, 2009.

Patterson, Michael. *Peter Stein: Germany's Leading Director*, Cambridge University Press, 1981.

Shevtsova, Maria. *Dodin and the Maly Drama Theatre: Process to Performance*, London: Routledge, 2004.

第七章　导演、合作与即兴

作为一个集体过程,即兴创作或设计对导演的性质、责任和局限性都提出了疑问。某种程度而言,剧院的演出总是一个集体活动。即使导演不是专业演员,如戈登·克雷和罗伯特·威尔逊,或者是唯一的表演者,像罗伯特·勒帕吉的单人戏剧一样,也有技术人员或工作人员为呈现最终的作品形式做出贡献。然而,在一种群体表演风格的戏剧中,表演者作为一个群体来更新材料、发展自己的表演风格和/或构建作品,导演的角色会发生变化。在这种情况下,导演在多大程度上控制或指导这一过程?导演的职能是什么?正如我们将看到的那样,即兴剧院的框架内可能存在各种各样的变化。即兴表演与实体戏剧有着密切的关系,在极端情况下,类戏剧表演项目极力否认任何导演角色。然而,即使在这里分析的示例中,也总有一位导演以某种形式出现。任何等级结构都包含政治立场,至少理论上即兴戏剧是一种民主范式,因为它投射出一种艺术平等的形象。

显然,罗伯托·齐乌利是一位具有极其显著的戏剧性和表演风格的导演(见上文,原书143—146页)。他定义了一种即兴创作理论。而且,对于反映内容的形式,不是通过宣言或书籍(如布鲁克的《空的空间》)来表达的,而是通过与他曾经的表演团成员的一系列非正式对话来实现的。

即兴的理论与政治

对于曾以该主题写过博士论文的齐乌利来说,个人与国家之间的关系决定了他对剧院的持续追求,其关键在于他洞悉到"艺术中不可预测的生命力与社会存在的可预测行为之间的对比,这种对比构成了当今剧院活动的坐标"。[1] 通过这种辩证法,戏剧成为一种工作模式,并且实质性推动政治进程。

> **戏剧作为政治工具**
>
> 剧院研究与社会建设有关。它是我们必须创造的社会形态的理想实验室,这样一个更加人性化的社会才能构建出来。我们一直在剧场中遇到的是个人自由与国家秩序之间的辩证关系,以及在国家内部(即在监狱内)寻求最大自由度的辩证关系。
>
> 罗伯托·齐乌利《论即兴创作》(*On Improvisation*),第 39 页

就剧院而言,能够行使自由的个人就是演员,而国家的压制秩序则由戏剧的结构或表演的结构来表现。因为任何文本,甚至任何商定的动作顺序,都代表着一个明显的区域,无论是由导演口述,还是仍有一个协作过程,都受故事范围或表演团体情感焦点的限制。一场戏剧表演可以看作一种监狱:一种对国家的隐喻。同时,齐乌利认为即兴创作不仅是一种戏剧技巧,而且还定义了人们的行为:"人类一直都是即兴创作。"[2]

正如齐乌利所指出的,即使是在排练中即兴创作,也会产生一个监牢。就表演本身而言,用即兴表演者的个性即兴表演来制作完

整的戏剧，与用动作来说明一部在制作过程中没有实质性改变的文本并没有本质区别。因此，要保持这种政治辩证法所固有的张力，就需要即兴表演有两种不同的应用。首先是表演的剧本的集体创作（一旦完成，它本身就形成了"监狱"）；然后在表演过程中，演员们必须在给定的约束条件下，在框架内找到"自由空间，这样个人的创造力才能展现出来"。重建即兴表演与即兴表演相反，演员们必须找到即兴表演的方法，才能使表演中的台词或动作生动起来：伍斯特剧团的例子可以阐释这一过程（见原书226页）。

因此，即兴表演被认为是"表演技巧"的真正基础，即兴表演包括"演员为自己找到自己的表达方式，为自己找到自我内心世界"。此外，齐乌利将斯坦尼斯拉夫斯基与梅耶荷德和布莱希特的截然不同的表演理论结合起来，将即兴表演作为一个重要环节。即兴创作，无论是在舞台表演还是在政治领域，都会形成"一个人有一种与形势保持距离的感觉的时刻——这就是真正的［布莱希特式］疏离"。同时即兴创作不仅仅是形体上的：它的有效性取决于过程中所涉及情感的质量和动作产生的情感表达。[3]

在这个集体创作的协同过程中，导演扮演什么角色？正如齐乌利描述自己的创作实践时，这些创作实践有赖于一个团队的长期经验，他的戏剧构作和设计师在许多作品中都形成了一以贯之的风格。当他与演员讨论想法和内容时，他从不谈论这些概念要使用何种表达方式。与罗伯特·勒帕吉或西蒙·麦克伯尼不同，两位导演个人都有稳定的表演团体来合作，但同时也担任主要表演者（因此通过自己的即兴表演来确立基调和重点），而齐乌利在他的作品中只扮演配角。他认为排练是一个相互即兴发挥的过程，导演从演员即兴发挥的动作中获取想法和动作，在概念上即兴发挥，并以"联想的方式"将出现的动作图像（同时避免对如何表达这些想法和动

作提出任何建议）传递给小组，这样演员就不会开始这样想：这是导演想要的方式，所以这是我必须要做的。他将作品放在一起的目的是在框架中创建自由空间，允许在表演过程中继续即兴创作。没有"集体工作……观众的思想不会创造任何东西"。如果按照刻板标准来指导，"制作出的戏剧毫无生命可言"。[4]

正如齐乌利所强调的，即兴创作融入了这种活力和可交流性，因为相比电影或其他形式的讲故事，戏剧作品的形式是反映社会政治局势的一面镜子。它也以演员为例，通过在表演的既定结构内行使自由做出个人决定的行为来鼓励观众。在艺术层面上的即兴创作是对个人决策能力的展示，这种能力可以被直接理解为具有政治性。对于观众和演员来说："这不仅仅是一个让自己冷漠地被生活压迫的问题，还是一个不仅意识到自己缺乏自由，而且意识到自己内心的自由的问题，这将使一个人能够改变和生存。"[5]

肢体剧场：西蒙·麦克伯尼

西蒙·麦克伯尼将自己定义为"首先是演员……因机缘巧合成为导演，而非有意为之"，并拒绝将导演视为"一种虚假的工作……没有实际功能"。[6] 所有的创作，如同他的实践一样，主要通过模仿和哑剧动作来自动完成；在受训中，他的导师贾克·乐寇的即兴表演尤其令他着迷，导师的影响力很大程度上决定了他的戏剧创作方式。即兴表演形式是肢体剧场的基础，在这类戏剧中，身体是用来表达情感的。他的表演剧团本身的名字就突显了麦克伯尼戏剧表演中集体性的中心地位。遵循贾克·乐寇阐述的原则：游戏性、团结和开放，最初的名称"团结剧团"（Théâtre de Complicité）于2006年更改为简化的团结（Complicite），侧重于观众和表演者

之间的关系，麦克伯尼称之为"合作伙伴"。麦克伯尼还受到布鲁克的群体表演概念的影响，该概念也融入了他的表演研究中心，并在巴黎演出的所有排演中都具有指导性地位。确实，团结剧团的代表性作品《露西·卡布罗尔的三生》(The Three Lives of Lucie Cabrol) 堪与布鲁克的"空荡的舞台"（empty stage）表演媲美，例如《伊客人》(The Ik, 1974)。[7]

同时，我们从他的作品，尤其是早期作品的人物刻画中，可以看出即兴喜剧的影响，这一影响同样源于乐寇。采用标志性人物形象能够为演员进行素材实验提供便利，但是这不仅使演员的姿态变得笨拙，也阻碍了任何斯坦尼斯拉夫斯基式的角色建构。麦克伯尼确信，表演者的功能不是体验一种感觉，而是将情感传递给观众，这在一定程度上阻碍了演员的表演。此外，麦克伯尼时常是团结剧团系列作品的主要表演者。他在舞台上的动作可以由团队中的成员来完成，但表演的效果总是精心安排的。

最近，他开始采用工作坊形式。通过这些工作坊，他的剧团可以利用不附加任何特定故事或戏剧内容的潜在材料，例如：常规工作坊对记忆及其生化反应的探索最终纳入了剧本《记忆》(Mnemonic, 1999年) 中。虽然他可以与剧团成员合作创作故事，但是以他的制作方法为标准，正是他的发明或概念推动了这部作品在排练过程中的演变。他的工作方法总是从一个图像或物体开始，而排练则有助于定义表演动作所围绕的单个时刻，然后将故事扩展成一个完整的片段。通常，麦克伯尼的搬上舞台的故事倾向于拒绝线性叙事，倾向于循环推进或回归，以至于重复性的动作成为他创作戏剧作品的核心，被剧团加以发挥。

团结剧团排练的目的是产生大量碎片化的动作，麦克伯尼再进行整合和重组；但在与约翰·伯格（1994年《露西·卡布罗尔的

三生》或 1999 年《垂直线》［*The Vertical Line*］等作）合作时，麦克尼伯创作了一个场景，作者以此为基础来创作可能的话语，由此产生了对话。在伯格的帮助下，这段文字变成了麦克伯尼首次排练时在提示卡上写的一行句子。在其他作品，例如《记忆》中，麦克伯尼从奥地利考古学家康拉德·斯宾德勒（Conrad Spindler）的著作《冰中人》（*Man In the Ice*）一书中获得了主要人物形象，随后他将其发展成了完整的故事。麦克伯尼在南斯拉夫内战结束后立即造访破败的萨拉热窝，这似乎与史前冰人的暴力历史相符。他将冰人与他童年时期的一本书结合起来，即丽贝卡·韦斯特（Rebecca West）1955 年的回忆录《黑羊与灰鹰：巴尔干六百年，一次苦难与希望的探索之旅》（*Black Lamb and Grey Falcon：A Journey through Yugoslavia*），记录她 1937 年二战前夕的旅行。西方对欧洲历史的反思是"广阔的科索沃，令人憎恶的血迹斑斑的平原"，这与萨拉热窝引发了第一次世界大战的屠杀紧密联系在一起，提供了持续千年的暴力史料。文本最后以一个女孩寻找失踪父亲过程中的现代亲情故事作为结尾。

在这两部作品中，一旦确定了整体故事，排练就致力于发展实体的舞台场景。根据这些幽默的只言片语或对相关著作的阅读，演员们设计了表达故事元素的各种动作。随着排练的深入，演员们单独或集体的动作或是记录在草图中，或是随意贴在墙上的简短描述中，或是记录在视频剪辑中。然后，剧团又回到故事的开端，重新在多项选择中选取特定的动作，并发展出在各个动作之间形成连贯的序列。

从排演过程演化而成的戏剧材料忠于其来源，如《记忆》排练的导演笔记就能说明这一点。

> 我们生活的时代被一个一个的故事围绕着。广播、印刷品、互联网不断地把许许多多故事四分五裂，在我们每个停留和路过的地方，在每个街道的角落，都呼唤着我们。我们不再生活在单一故事世界里。所以我们把故事的碎片放在一起，一些长一些短，在剧场里碰撞、反射、重复、发展，就像记忆本身反映出的一样。
>
> 西蒙·麦克伯尼《碰撞》[8]

在演出时，就像麦克伯尼的其他大部分作品一样（并与勒帕吉的开创性技术相呼应），《记忆》将视频与实景场景结合在一起。整合此类技术需要实现单一的视觉效果。确实，麦克伯尼视自己为将所有片段拼合在一起的人。即使这个团队改变了整个作品的元素，仍然有一个总体愿景，那就是麦克伯尼的观点。他强调音乐节奏是莎士比亚作品的塑造力；他谈到在表演时"聆听"作品的结构，并将戏剧性的形式与建筑进行比较。

他的方法是将总体愿景与协作完美结合起来。动作、手势甚至对话都是从这个团队发展而来的，其他表演者则贡献了不同的元素。与此同时，麦克伯尼无论是在《露西·卡布罗尔》还是《记忆》中通常都扮演着中心角色，尤其是在他早期的作品中。尽管自2000年开始，他的角色更多的是导演而不是演员，甚至在《时间的噪音》（*The Noise of Time*，2000年）、《消失点》（*Vanishing Points*，2005年）或《消失的数字》（*A Disappearing Number*，2008年）等关键作品中也是如此；但在所有他表演过的作品中，麦克伯尼的存在直接决定了作品的整体接受度。《记忆》的一项评论证实了这一效果。

第七章 导演、合作与即兴　331

图 15　《记忆》，西蒙·麦克伯尼，2002

他在《记忆》中对两重交叉叙事的开场独白绝对引人注目……这个角色一方面有着令人动容的人情味，另一方面狂热于上至哲学性下至世俗不堪的想法。这是一个极度渴望表达自我感受的人发出的混乱无序的怒吼。一个人之所以变得脆弱，是因为他毫无保留地对感情、文化思考以及最重要的个体记忆保持开放。一个人关心并试图在这个倾向于遗忘的世界中去寻求终极意义，而这个世界却贬低感官经验，转而支持唯物主义。[9]

由此可见，麦克伯尼在作品中也渗入了政治。他上演的故事精髓是对当代文明发展（即使部分掩饰了）的批评。这也看出了他与像伯格这样有着强烈社会主义思想的作家之间的工作关系，伯格在有关艺术史以及小说的理论著作（和电视系列片）中都表达了他的批评观点。

这种政治立场也体现在他和他的团队一起发展起来的表现主义风格上。这在1992年的《鳄鱼街》（*Street of Crocodiles*，与作家马克·惠特利［Mark Wheatley］根据布鲁诺·舒尔茨［Bruno Schulz］的故事改编而成）中最为清晰地呈现出来，同样也出现在麦克伯尼2010年制作的俄罗斯歌剧《狗心》（*A Dog's Heart*，源自米哈伊尔·布尔加科夫［Mikhail Bulgakov］1925年的小说）中。

根据1942年纳粹在波兰拍摄的20世纪30年代表现主义作家和画家的生活和故事，《鳄鱼街》的上演在物理意义上完美地反映了舒尔茨作品中的幻觉幻象。故事的中心放在舒尔茨与他与世隔绝的父亲的关系上。他的父亲是一个失败的店主，对鸟类着迷；他的阁楼上有一个完整的鸟舍；他在精神病院度过了最后的岁月。麦克

伯尼和他的演员们创造出变形的视角，在这些视角中（父亲评论道），"事物处于不断发酵的状态"，书籍变成了飞舞的鸟，而演员则变成了家具和无生命的物体——就像一卷卷布一样，伴随着行进的靴子发出不祥的声音，开始了自己的生活。麦克伯尼将这种风格描述为"神秘的戏剧：色彩的变换和行动的并置"。[10]

尽管布尔加科夫对苏联操纵的讽刺是通过不同的方式体现出来的，但在《狗心》中的效果却与《鳄鱼街》非常相似：用木偶来表演（这只狗通过器官移植手术变成了一个可怕的人，由三个舞台上的木偶演员操纵），舞台上是扭曲的苏联图像投影、该时代的电影剪辑和照片、面具以及场景的变化几何。然而，麦克伯尼成功地唤起了歌手们强烈的肢体表演，引导了几位评论家将这部作品与《鳄鱼街》进行比较。正如其中一人所描述的："在夜场的演出中，彼得·霍尔在一个怪诞表演的大师班中大声抗议，由尖叫转而咆哮。他歌唱着，做出夸张的姿态。"[11]

事实上，20世纪20、30年代麦克伯尼复兴的表现主义与当代社会的反省、歇斯底里和危机感是一致的。而团结剧团风格的肢体表演，通过几乎不设任何装置的舞台和最少的道具关注肢体的运动，对当代英国戏剧产生了重大影响。麦克伯尼重新定义了剧作家在诗歌戏剧中的角色，且行之有效。在戏剧中，手势和动作比言语更能直接地交流。他还重新定义了导演的角色，即一个即兴创作结果的意识体。尽管是通过定义（不同于伊丽莎白·勒孔特）表演的最初形象或动力，麦克伯尼可以说是一位形体戏剧的剧作家。

伍斯特剧团：媒介式即兴表演

自从1975年伊丽莎白·勒孔特创立了伍斯特剧团，并执导了

她的导演处女作《萨康尼特角》(*Sakonnet Point*)以来，各种即兴表演一直是伍斯特剧团的关注点。她是从 20 世纪 60 年代兴起的"酷"美学中走出来的，这种美学指的是作品的创作过程，而不是其声称自己是"关于"某件事，或在当今的社会和政治问题上采取强硬立场。这种审美观与煽动性的政治对立，也与朱利安·贝克和朱迪思·马利纳所采用的"热烈"表演风格对立，后者掌管着活力剧院（Living Theatre），或是与更具教诲性的奇卡诺剧院（El Teatro Campesino，并在 1970 年代影响了彼得·布鲁克）的运营者路易斯·瓦尔德斯（Luis Valdez）对立。因此，它与威尔逊、肯宁汉（Cunningham）和梅芮迪斯·蒙克（Meredith Monk）的早期作品、乔治·巴兰钦的非叙述性芭蕾舞（所有这些都是勒孔特所欣赏的）以及理查德·福尔曼在 1980 年代后期与勒孔特短暂合作的古怪作品相一致。

勒孔特的专业背景是绘画和摄影，而不是戏剧。她对世界的视觉艺术感知，一方面使她更接近威尔逊把舞台空间看作一个开放的建筑领域的理解，另一方面也使她更接近贾斯珀·约翰斯（Jasper Johns）等画家所提倡的画布的绘画品质。约翰斯一直不厌其烦地说他的绘画是关于绘画本身的艺术，而勒孔特似乎并没有对他表现出任何特殊的亲和力，但她在 1988 年弗兰克·戴尔（Frank Dell）的《圣安东尼的诱惑》一书中所说的"这件作品是关于这件作品的制作"，在她所有的创作过程中永远都保持着与重要理论指导的紧密联系。[12] 作为一名导演，她的任务是让一部作品"站稳脚跟"，同时她也准确地展示了为实现这一目标而采取的行动。[13] 在这方面，她作为一名导演的贡献是确保舞台作品不是一个诠释、掩饰或心理修饰的问题，而是真实地在做，是可见的，构成一个动作。她最近的合作者阿里·弗里亚科斯（Ari Fliakos）在《哈姆雷特》

(2006年)中扮演角色,他称之为"执行一系列动作",这意味着"积极地在表演中做某件事,而不是假装在做某件事"。[14] 总体而言,这种积极的行动是一种"制作作品"的方式。

施事的动机以及让观众观察到施事的动机,这可能是伍斯特剧团制作的即兴表演中"感觉"的一个重要特征。这种感觉不是现成的,而是随着不断发展逐渐固定下来的,字面意思来说,就是在现场被即兴地表演出来。但这并非完全属实,或者至少具有半欺骗性,因为小组的每项工作都在排练和结构化、自发和冒险之间徘徊。实际上另一个耦合是,当行动自然而然地即兴发挥时,它却发生在需要花费时间和精力进行准备和组织的结构中:这是作品中的"排练"成分。在将其融入作品中时,导演需要对其格外关注,这样它才不会在一场又一场、一夜复一夜的表演中瓦解然后消失,而把自发的即兴表演暴露在一片混乱中。

必须强调,伍斯特剧团依靠三种即兴表演,如前所述:作品在创作中以及关于作品本身的感觉;在一部作品的准备阶段被付诸实践的即兴表演过程;在公开表演中实际发生的即兴表演。对于这三者而言,最重要的是,永远不要认为作品是"完成"状态的。小组不仅愿意向观众展示正在进行的作品,在对作品的评论中吸收反馈,而且勒孔特在作品向公众"发布"之后,也继续对作品进行修改。例如,勒孔特在演出现场放置意见箱以收集观众的评论后,就对《贫困剧院》(*Poor Theater*,2004年)做出了调整。[15] 弗里亚科斯指出,勒孔特通常无法纠正问题,直到这些问题在几年后暴露出来。[16] 然后,作品就会据此调整。同样,表演者也不会满足于自己的成就。凯特·沃克(Kate Valk)在该小组工作了20多年,证实了勒孔特"希望看到我们随着时间不断成长和改变"[17]。这全都表明勒孔特在给予表演者充分的表演自由时是如何指导自己的作

品的。与她的导演有关的主要问题是,她需要"通过观看表演者来工作",而不是在脑海中事先做出决定。[18]

在准备期间收集即兴表演和集体选择表演者表演的材料;所有的材料都应该考虑在内,无论是服装、道具、唱片或早期制作随后又被回收和改造的录像带,抑或在新作品的促使下初次被发现的录像带,都一一囊括其中。如果以已经成熟的经典文本作为出发点的话,素材可以是视觉、声音、手势、动感或口头的,例如,契诃夫的《三姊妹》、《振作!》(*Brace Up!*,1991 年)或拉辛的《费德尔》(*Phèdre*)、《给你,小鸟!(费德尔)》(*To You, the Birdie! [Phèdre]*,2001 年)。这些素材被改编和拼贴,从而与在即兴表演过程中收集到的相关表演材料形成联系。由于勒孔特并不把各个部分进行等级划分,因此,用她的话来说,所有这些都是要组合的"文本"。

> 好吧,当您说"即兴表演"时,请务必小心。我们不会即兴创作文本。文本在那里,它们就像是我们的指南。当我说"文本"时,我指的是书面文本。我们的即兴表演与我们结合文本的方式有关。我们围绕实物文本与口头文本的方式进行即兴表演。我会在电视上听一段音乐,看一段文字,掌握一件实际的事情,然后说"好吧,您必须将这三件事全部在一起做"。表演者拿走所有这些文本并进行联想,然后将它们抛于脑后。他们不会凭空捏造任何东西。他们结合材料的方式就是他们自己制作东西的方式。
>
> 《导演/导演技术》,第 129 页

伍斯特剧团的即兴创作方法与麦克伯尼或勒帕吉及其继任演

员，或姆努什金的太阳剧社即兴创作的方式截然不同，后者的发展源于受激发的想象力以及历史和现代事件的启示。正如伍斯特剧团所实践的那样，即兴表演首先依赖于所有参与者的综合才能。此外，由于它与技术应用息息相关，更重要的是与媒体的互动紧密相连，因此，它的技术人员参与了作品完善的全过程，他们既在排练时即兴表演，也在演出时即兴表演。《哈姆雷特》充分证明了这一原则，即电影的"拍摄"或"播放"取决于技术人员。正是由他们来经营电影，无论他们如何结束或开始电影，无论他们是快进抑或出错，无论是出于无心的错误还是对表演者的蓄意挑衅，这些都会极大地影响制作方式。对于所有技术媒体，例如剧团始终使用的视频、监视器和计算机，情况也都是如此。

当斯科特·谢泼德（Scott Shepherd）表达了他想在《哈姆雷特》中扮演主角的愿望时，整个公司团结起来，对现有的录音版本进行了广泛的研究，包括伦敦档案馆的录音带和电影。勒孔特最终选择了理查德·伯顿（Richard Burton）的表演，约翰·吉尔古德于1964年在百老汇指导过他，该现场表演的电影已于2000年在美国各地放映。伍斯特小组模仿了《哈姆雷特》及其表演模式。马莎·格雷厄姆（Martha Graham）和肯宁汉的舞蹈在《给你，小鸟！》（*To You, The Birdie*！）中被模仿地非常熟练。沃克和谢泼德的模仿非常具有艺术气息，在《贫困剧院》，格洛托夫斯基的标志性作品——1962年的《阿克罗波利斯》（*Akropolis*）以及威廉·福赛斯（William Forsythe）的编排中，显示了一个层次上的另一个不折不扣的技巧。

《哈姆雷特》中的模仿直接是通过在各种监视器上播放的录音带完成的。根据表演者所处的位置，将它们放置在空间中的各个地方，并以最佳的方式观看。这样有助于把戏剧编排地更加引人注

目，目光从舞台往上抬升，向下看或穿过舞台。所有这些都是在随意凝视的想法下进行的。与此同时，看一下伯顿的电影，其中一些像早期电影中出现的那样，在淡化双影中出现了鬼影，这向观众表明，表演者自己正在复制和拷贝录音带。注视的轨迹实际上并非偶然的，而是结构化的。

在视觉上，所有这些都创建了一张挂毯，将运动和声音的层次分层，从而体现了勒孔特作品的质感。上面提到的自发即兴表演就发生在哈姆雷特的多层世界中。谢泼德可能会决定省略一节，就像在一场表演中，观众听到他告诉技术人员"跳到书上"，也就是哈姆雷特演讲"单词，单词，单词"时发生的那样。这不仅意味着谢泼德要迅速调整自己的作曲风格，也意味着其他表演者要相互配合：他们在当下的互动是即兴表演的组成部分，并且这种互动常常是以出乎意料的方式进行的。与其他场合一样，谢泼德在这里的称呼是"哈姆雷特精心策划作品的制作方式"。[19] 更重要的是，这也是一种展示如何进行编排的方式，从而也让技术人员作为表演者参与到这一过程中。

当技术人员突然做出有关音频或视频录制的决定，或无意中犯了错时，情况也是如此。有时，表演者会忽略这些小故障，冒险想在其他地方找到或接受提示。抑或他们也会要求重播，就像谢泼德要求技术人员重播他们丢失的那段关于奥菲利亚的表演那样，以便他可以采取一些实际行动。像这样的错误是随机事件，完全不同于彩排中发生的技术错误，但仍旧归于导演决策的其他部分，由勒孔特在排练现场中做出决定。

自从 20 世纪 80 年代该剧团以这种方式巩固其运作以来，不仅将技术应用作为支持工具，还体现了戏剧的综合特征，这已经变得越来越普遍了。除了强制娱乐剧团（Forced Entertainment）之类的

小型剧团有意无意地跟随伍斯特剧团的步伐外，还有阿姆斯特丹剧院（Toneelgroep Amsterdam）值得进行比较。在伊沃·冯·霍夫（Ivo Van Hove）的指导下，该剧院利用多种技术为其作品提供了构成元素，其中《罗马悲剧》（*Roman Tragedies*，2006 年）就是一个很好的例子。即便如此，也没有人能像伍斯特剧团那样，将技术作为一项深刻体现即兴表演的原则；在即兴表演基础的表演团体中，这是独一无二的。

即兴的悖论：耶日·格洛托夫斯基与尤金尼奥·巴尔巴

即兴创作与导演之间的悖论引起了诸多疑问。不少人问，从作品的诞生到团队将其呈现出来的整体过程中，导演到底扮演着怎样的角色。这个悖论以伍斯特剧团为例表现得尤为突出，在这里，演员们的作者身份至关重要，但勒孔特有权力在表演中进行全程干预，这在一定程度上"损害"了演员们的作者身份。以这种方式，她既保持了自己的导演角色，又不像其他合作者那样怀疑自己身份的合理性。如第三章所述，就早期以即兴表演为中心的太阳剧社而言，姆努什金的执导方式在这一点上和勒孔特形成了鲜明对比；导演的权威性在个人与集体作品中的悖论出现在另类的"神圣"/仪式性剧院：格洛托夫斯基剧院。格洛托夫斯基曾在波兰与俄罗斯接受教育，担任导演之前学习过表演。他的导演方法为一些欧洲当代导演受用，并在其基础上做出改变。这些作品将作为例子在下文呈现。

格洛托夫斯基范式

1957 年，在路德维格·弗拉森（Ludwig Flaszen）的鼓励下，格洛托夫斯基创建了奥波莱的"十三排剧院"——1965 年，剧场

搬到弗罗茨瓦夫（Wroclaw），并改名实验剧场（Laboratory Theatre）——格洛托夫斯基和他剧院的演员们建立了一个关系密切的表演小组，之后路德维格成为剧团的文艺顾问。这个剧团的表演集合了两个表演体系，一个是斯坦尼斯拉夫斯基与聂米罗维奇-丹钦科的表演体系（格洛托夫斯基曾在俄罗斯戏剧艺术学院和斯坦尼斯拉夫斯基的学生尤里·扎瓦茨基在一起学习过一年）；另一个是其在波兰重塑的表演体系，该体系由奥斯特瓦与米奇斯瓦夫·利马诺夫斯基（Mieczyslaw Limanowski）创建，两人也是1919年雷杜塔实验剧场的创始人。格洛托夫斯基与团队开展工作，其中包括如今的传奇人物瑞娜·米瑞卡（Rena Mirecka）、雷沙德·奇斯拉克（Ryszard Cieslak）、齐格蒙特·莫里克（Zygmunt Molik）。格洛托夫斯基发现"研究如何助人达到目标，要比自己达成目标更有成就感"。基于此，他总是亲自参与排练："我本人要在那里指导排练，我会对演员说'我明白'或是'我不明白'或者'我明白了但我不相信'。"[20] 这种导演-助手-引导者的角色要求导演必须和演员一样，内心充实地投入到角色中（这就是所说的格洛托夫斯基的"充实论"）。

导演与相互引导

只有全身心投入到创作活动中的人才能启发、引导演员。制作人（也就是导演）在激励与引导演员的同时，也要接受演员的启发引导。这个问题关乎表演自由与合作关系，并非纪律的缺失，而是对他人自主权的尊重。这种尊重不代表缺乏约束和规矩，也不代表导演和演员要进行无休止的讨论而毫无实际行动。恰恰相反，尊重自主权意味着更多要求、最大程

> 度的创作力与最个性化的启示。如此一来，演员们获得的自主权必然来自导演的积极参与，若有欠缺则无法达到同样的效果。若有此欠缺，则显示导演的强加性、一人独大、光有表面功夫。
>
> 耶日·格洛托夫斯基《迈向质朴戏剧》，第 258 页

格洛托夫斯基对导演的意义思考不多，众所周知，他将精力都投入一种新式概念的演员——"神圣"演员中。这一概念是在仪式戏剧的框架下建立的，与一些幻想戏剧的思想相悖，更不符合斯坦尼斯拉夫斯基的心理现实主义。格洛托夫斯基强调的是演员"整体行动"[21] 的重要性。这个"整体行动"，格洛托夫斯基指的是演员将他/她"内心最深处的情感"毫无保留地展示出来，这是演员"自我突破""自我奉献"的表现，同时也是演员以自身经历为背景全身心投入到表演中的意愿性。这种投入不是表演的"面具"，而是——转述格洛托夫斯基的话——使人变得透明、达到一种狂喜的状态，使身体与灵魂得到彻底的解放。[22]

格洛托夫斯基作为导演，在这场私人的、极度亲密的戏剧旅程中扮演着怎样的角色呢？这个旅程是一种公开侵犯隐私的行为，在当时这种侵犯是让演员与导演和其他演员交流，而之后又公开呈现在观众面前，这又是如何做到的呢？答案也许只能在格洛托夫斯基的"帮助他人来达到目标"的言语中寻找，因为演员用不断增加的"得分"来"达到他们的目标境界"。尽管"得分"这个术语要归功于斯坦尼斯拉夫斯基和梅耶荷德，格洛托夫斯基自己却将这个词背后的实践意义激进化了。因为"得分"是一个符号词，完全激发了演员们的冲动。实际上，这些冲动是灵魂的运转，它们以前所未有

的（个人化和无法计划的）声化与物化形式迅速完成。演员们是无法在自由发挥的情况下达到这种境界的。对于格洛托夫斯基来说，这种表演有"歇斯底里"和"自我陶醉"的倾向。[23] 得分型表演必然取决于演员在"自发性和自控性"之间的紧张关系，格洛托夫斯基认为这种关系"相互强化"，并且对激发演员的创造力至关重要。[24]

或许这听起来更像是一场个人心灵进程的探索，并非即兴表演（事实上的确如此）。但当即兴表演被视作研究成果时（同多金和瓦西里耶夫的演员理念，见上文，原书 199—200 页、204—205 页），它可以在商定的框架下成为表演的重要组成部分。所谓商定，是指由演员和导演商定。从 1960 年在奥波莱上演的梅耶荷德式建构主义作品《宗教滑稽剧》（*Mystery-Bouffe*）到 1969 年在弗罗茨瓦夫上演的《启示录变相》（*Apocalypsis cum figuris*），从产品到接近格洛托夫斯基所说的剧场成品阶段，这一研究似乎为格洛托夫斯基提供了即兴表演的法则，这种法则根植于"自发性和自控性"一说，同时与他所说的导演和演员间的"伙伴关系"密不可分。从弗拉森对格洛托夫斯基"演员指导"的引语中可以看出，若不受限制，格洛托夫斯基将完全引导其演员的"得分"。[25] 亚当·密茨凯维奇（Adam Mickiewicz）写的《先人祭》（*Forefathers Eve*，1961 年）与斯沃瓦茨基创作的《柯尔迪安》（*Kordian*，1962 年）——两剧目都是波兰正统教规剧目，格洛托夫斯基先后对这两个剧目进行"指导"，为 1962 年的《卫城》（*Akropolis*）的编排工作创造了经验，该剧目"通过排练中的即兴表演"建立起了"演员行为的得分"。[26]

《卫城》也是一部教规剧目，由斯坦尼斯瓦夫·维斯皮安斯基（Stanislaw Wyspianski）创作。这部作品与上两部作品类似，采用了一系列拼接式的场景与对白，其独特之处就在于主题聚焦奥斯维

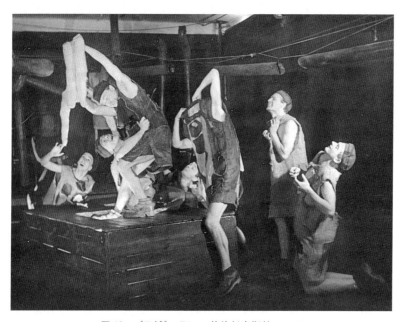

图 16 《卫城》,耶日·格洛托夫斯基,1962

辛集中营。这种主题被转化成了惊心动魄的神话故事，摒弃同情，但暗示营中所有人的共谋关系，不管是活着的人还是被唤醒的死者。演员们使用了最小数量的道具——一个独轮手推车、火炉烟囱、一些金属废弃物、笨重的大号鞋子，还有粗布衣。这些道具都具有影射意义，例如火炉烟囱代表新娘。格洛托夫斯基表示，由于表演空间紧凑且狭小，"我们无法搭建火葬场的布景，但我们给予了观众火焰的联想空间"。[27] 这种联想，连同联想实现的表演动作、咒文和其他发声形式，都是从即兴表演中演化而来的。尽管在《卫城》中，即兴表演的势头得以完整、具体化体现，但对于接下来的一部作品《评论哈姆雷特》（*The Hamlet Study*，1964年）——剧本结合了莎士比亚的原著和维斯皮安斯基的改编，而表演引向了一种被称为悬停式即兴表演的形式。其实，鉴于剧名中的"评论"（study）二字，它称不上是"作品"，倒更像是一部实验型剧目。在弗拉森看来，这部剧不仅是对"完整场景"的探索与创作，还是"一个关乎表演方式和集体执导的研究"。[28] 这里的"集体执导"的意思就是以集体、整体的身份参与到作品的创作和构建中。

《评论哈姆雷特》可能对另一部作品起到了助推作用，那就是更有声誉且有更多书面记载故事的《忠贞王子》（*The Constant Prince*，1965年），这部剧的主角名叫奇斯拉克。尽管两部作品的主题都聚焦主角的烈士精神，尤其是《忠贞王子》中极致的角色牺牲精神，但并无证据显示两部作品有相似的集体创作方式。本章中涉及的导演-团体悖论在《启示录变相》中发生了重大转变。与之前作品不同的是，此剧目没有使用已有的文本作为出发点，而是先处理并"确定"情节，然后再加上演员们选择的各种书面文本材料（这些文本出自《圣经》，作家陀思妥耶夫斯基、T. S. 艾略特、西

蒙娜·薇依［Simone Weil］的作品）。此番安排的变化完全是因为格洛托夫斯基想转变方法。据弗拉森所说，格洛托夫斯基"曾经是个十足的独裁者"，"找到了一种新的工作方式和自己新的定位"。[29]他不再指手画脚，而是"安静地坐在那里，一连几个小时"。而《卫城》是"我们在排练时，通过快速的灵感闪现和即兴表演完成的"。

演员斯坦尼斯瓦夫·希切尔斯基（Stanislaw Scierski）回忆道："在作品三年的创作过程中，某一个阶段通过习作进行的'集体研究''完全掌握在格洛托夫斯基的手中'。他投入到'研究'中，尊重我们敢于冒险的权利，因为是他选择了这条道路。他常常启发着演员表演的整体性，简单来说——他掌握着集体表演渐显雏形的全部情况。"[30] 也许这句话中的关键之处是"集体表演渐显雏形的全部情况"，因为这个说法和集体意义中的"我们"、弗拉森所说的"完成表演"相呼应，这说明导演和集体即兴表演可以共存。但接下来弗拉森的话戳中了重点，他说"那段时间的表演"（格洛托夫斯基安静地坐着不出声时），"并不是剧场表演，因为戏剧表演在某种程度上需要指导和操控"。[31] 1970 年，《卫城》首演一年后，格洛托夫斯基以出了名的先知般的口吻宣布，"我们生活在后戏剧时代"。[32] 其实他早已开始超戏剧的研究了。

超戏剧（1969—1978 年）是格洛托夫斯基为创新剧场形式提出的概念（可能在"神圣的演员"的概念中就有隐喻）。此番创新的形式是将导演的角色转变为剧场操纵者，为了"相聚"而摒弃所有艺术和美学的观念。只有当人们摘下社会角色的面具，人与人才能以一种纯粹的状态面对面。对他来说，这些"相聚"仿佛是一种优雅的状态，甚至是一种原始的纯真状态，让各种各样、不同文化、不同国家的人们聚集在一起，不管人们在此中停留多久，必将

组成一个乌托邦式群体。这些乌托邦式的人物覆盖的地理范围十分广泛——超戏剧活动地点位于波兰、美国、澳大利亚——还体现在每个场景的田园式环境中：森林、田地、农场，还有山顶的城堡废墟，来充实犹如田园式的场景。这一概念吸引了世界各地的人们纷纷聚集到弗罗茨瓦夫，1974年人数已经达到4000多人。[33]

格洛托夫斯基的戏剧实验剧场成员，包括创建团队的莫里克和奇斯拉克，还有新加入团队的沃齐米日·斯坦尼耶夫斯基（他在1976年离开戏剧实验所随后建立迦奇尼策戏剧中心），他们负责维持小组会议的正常进行，以避免小组活力瓦解消散。他们被称作"领导者"，这个领导的概念已经和格洛托夫斯基时期的导演概念很接近了，尽管现在不这么理解；[34] 要不然他们被称为"项目"或"工作坊"的"小组长"。前者的用词是为了避免与"剧院"和"导演"挂钩。例如，实验剧场的另两位创始人米瑞卡和泽比格涅夫·辛库蒂丝（Zbigniew Cynkutis）负责一个叫"事件"的项目；而莫里克则在开展"表演疗法"，帮助参与者克服各种各样的障碍。其目的也是建立包容性，以积极的参与者取代"观众"，而这些参与者正是演员。可以看出，在超戏剧的维度里，格洛托夫斯基在团队成员的帮助下，利用《柯尔迪安》的空间表现以延伸实验过程。例如观众坐在舞台上的床上，这些床象征着剧中的避难所，而观众就在演员的身边，共享一个位置。这样做的目的还包括密切人人交互的联系。在剧院中，这是"相聚"的另一种形式。

格洛托夫斯基的超戏剧世界中，非剧场非导演这个概念包含了很多跨文化元素（多国的融合），这些元素构成了1976—1982年溯源戏剧的时期特征，并与之重叠了数年。一个参与者罗伯特·芬德利（Robert Findlay）发现，1977至1980年间，格洛托夫斯基"与一个36人的多国籍小组合作，他们代表着形形色色的文化（原文

如此），如印度、哥伦比亚、孟加拉国、海地、非洲、日本、波兰、法国、德国和美国"。[35] 构成如此文化多样性的原因是要探索格洛托夫斯基所说的"不同起源的技巧"，也就是说，苏非派技巧、萨满教、瑜伽练习，包括那些"来自印度、孟加拉的瑜伽吟师"和海地的伏都教，这些都要囊括其中。[36] 简而言之，格洛托夫斯基寻求的是与传统相结合的实践，为了完成研究，他或是组建小组，或是作为他的个人研究只身前往印度、海地等地。他的重点不在于霸占剧场并创作戏剧作品（更别提跨文化类型的作品了），而"在于见证一些概念性的尝试，也在于深入感知众多源远流长的古老文明（原文如此）的可能性"。[37] 格洛托夫斯基本人对溯源戏剧的解释十分模糊，但也可以推断出他转变了导演的角色，变成学生的身份从"古老文化"中汲取知识（文化的概念他有做重点解释），以此为成为一个朝圣者-老师-导师-非导演的多重角色做准备，而他的使命也不在于行为的方式，而是自己的身份。[38] 这很可能是一条精神之路，最终走向以艺为驱，引向格洛托夫斯基研究的最后阶段（1986—1999年），引向意大利蓬泰代拉的耶日·格洛托夫斯基工作中心。在这里，他指导两位继承者托马斯·理查德（Thomas Richards，理查德1996年被列入机构头衔）和马里奥·比亚吉尼（Mario Biagini）在内心深处寻找自我，分别探索他们所处文化的音乐历史——理查德代表的加勒比黑人文化和比亚吉尼代表的意大利文化，以及其他传统文化中可为"超戏剧时代"表演方式提供参考的文化。这里并不是说他远方的加勒比黑人血统给理查德提供了现成的文化。事实上，他的个人经历导致他对本族文化并不熟悉，而民族记忆则是一种纯粹凭借种族划分和民族背景而预先赋予的能力，由于文化习俗（艺术习俗）需要学习和吸收，因此理查德并不具备类似的能力。理查德不得不以对待外国文化的方式对待自己的

祖先起源——"起源"一词在格洛托夫斯基的词汇中也指个人种族起源。

昂盖平（Ang Gey Pin）在工作中心研究自己的中国祖籍文化时也遇到了和理查德相似的情况，她在1998年到2002年间将自己这次"起源"心灵旅程汇集成6个版本的作品，即《最后一息》（One breath left）。她的探寻历程获得了好评，她的合作者们也以各自的作品取得了类似的成绩。即便如此，工作中心精心探索、细致确立的即兴表演形式似乎并没有否认"导演"在其中仍有一定的作用，但可能用另一种表演方式改变了这个说法，这意味着表演的产物，而不是生产的产物。如此，理查德被称为《最后一息-震怒之日》（One breath left-Dies Irae，2003年，后期还有发展）的"联合导演"也没什么稀奇的。或是比亚吉尼作为开放项目的负责人（"项目"一词来自格洛托夫斯基的术语）应该以导演的身份来宣传，这也没什么稀奇的。有4场表演出自他负责的项目，其表演在弗罗茨瓦夫的格洛托夫斯基研究所的赞助下，成功在2009年的零预算戏剧节上演。

尤金尼奥·巴尔巴：即兴表演与"戏剧创作法"

工作中心的独特非主流的行事方式并非巴尔巴的风格。巴尔巴于1962年至1964年在奥波莱给格洛托夫斯基做学徒期间，要是没有他的奉献精神和卓越的宣传能力，实验剧场可能不会这么快传播到波兰以外。[39] 当时波兰是一个社会主义国家，但并不像其他国家那样封闭，这一点从格洛托夫斯基在共产主义统治时期去独自旅行就可以看出来。巴尔巴结束了他在印度喀拉拉邦的行程，却无法入境回到波兰（他的签证过期了），于是他去了奥斯陆。1964年，他在奥斯陆和一些他称作"被拒的人"建立了欧丁剧团（Odin

Teatret)。他在著作中解释,那些"被拒的人"是不接受也无法适应现有剧院机构的人。巴尔巴的工作生涯一直都在塑造局外人的形象,这种探索也推动了很多活动的进行,包括出版业和国际研讨会。随着 1966 年欧丁剧团搬到丹麦霍尔斯特布罗(Holstebro)的郊外地区,这些活动与剧团共同发展起来。巴尔巴塑造的形象最大程度上保持了实验性的风格,在欧丁剧团建立之初的 10 年,封闭严格的动作与声乐训练占据了演员们的生活(大部分都是自学成才的"局外人")。作为小型独立的"第三剧院",欧丁剧团给其他类似剧团树立了榜样,他们的故事享誉世界各地,其影响力在 1970 年代到 1980 年代初最甚,一直持续到 21 世纪。[40]

受第三剧院影响最大的地区应该是南美洲——秘鲁、委内瑞拉、阿根廷、巴西等国家,主要因为这里的社会条件已经成熟,可以发挥剧团经常起到的游击式的社会政治干预作用,这个作用不仅是非制度性的,更重要的是,它在任何意义上来说都是反制度性的,这也包括它与政党的不结盟性。巴西剧作家奥古斯都·波瓦(Augusto Boal)在 20 世纪 60 年代就已经明确将政治融入剧场,在巴西建立了被迫害者剧场(相比之下,第三剧院起到的更多是障眼法的作用,并非明面上对政治开炮)。巴尔巴补充了"漂浮岛屿"这个群岛的概念。巴尔巴与格洛托夫斯基有类似的神话色彩倾向,他断定那些有统一价值观、观点和行为模式的剧团能组成真正的团体。在他看来,定义这些岛屿的并不是它们的本土文化,而是它们对"剧场文化"的吸引力。巴尔巴认为这是一种文化,但并非由国家认知决定的,而是由致力于创造剧场本身的人们决定的,给予他们自主的团体形式——或是(修饰巴尔巴"岛屿"的比喻)岛屿王国的形式就能实现这种文化了。[41]

导演在那种岛屿上处于什么位置，这是一个中肯的问题，格洛托夫斯基的超戏剧也面临着同样的问题。这些岛屿和超戏剧有很多相似之处，如与他人交流沟通的动力、多国籍与多文化的特征等。然而超戏剧的文化多样性来自文化各异的活动参与者。群岛的确需要多元文化的岛屿组成，但当群岛的表演团体聚到一起时，其特征就演变成了（巴尔巴语）一场歌颂"剧场文化"本身的庆典。这些团体形形色色的文化特征正符合其用意，也显而易见——这个团队来自智利，那个团队来自意大利，等等。但这种文化特征与其主旨，也就是与创作戏剧相比，还是次要的。换句话说，第三世界剧场归根到底还是剧院。时至今日，巴尔巴仍铭记这个术语表达。（当然，巴尔巴强调的是一个有争议的观点，即戏剧比文化的影响更甚。）

那么，在这个与庞大的（或没那么庞大的）传统文本基础的剧院大相径庭的漂浮岛屿上，导演的身份是什么，其地位又如何呢？要想回答这个问题，必须牢记一个事实，这种剧场的争论很大程度上是建立在一个集体主义概念上的，因此即兴表演的形式可以说是始终与其共享了一个概念。从巴尔巴与欧丁剧团的合作方式便可推断，他重新塑造了导演的角色。在集体主义的背景下，这种重塑必然会涉及导演操控方式的问题。

1980年，在一场由巴尔巴主持的导演研讨会上，一位匿名参与者记录了巴尔巴的这样一段话：

> 如果人们渴望最大程度地发挥自己的才能，并已经选择了那个引导自己的人，那么人们就会接受他人的操纵。在这种情况下，允许操纵就是一种认同，是对建立独立的亲密关系的认同感。[42]

巴尔巴不仅接受了弗拉森批判的做法——在格洛托夫斯基的实验剧场也是如此,还利用重塑的方法,加深"认同"和"亲密关系"的概念(尽管实验剧场就是靠这些概念运作的),使之产生了细微却重要的差别。他也十分尊重导演的能力和权威,他称之为"能力或权威力"(见方框)。巴尔巴说的"或"字起到了决定性作用,因为这个词将重点从以能力操纵的概念转移到了能否产生积极影响的感染力上。后者,积极性的感染力是"权威性"不可缺少的部分,鉴于巴尔巴对"操纵"的概念是以同意为前提,"权威性"必须在双方同意的情况下运作。此外,他注意到,"你领导着小团队"(这里呼应了超戏剧的词语)是因为"你不具备'寻常'剧场的导演们拥有的保障:经济能力、文化威望、合同保障"。[43] 在巴尔巴的框架中,一个领导者是小团队的导演,与"寻常"剧场导演们相比,领导者只缺少制度优势,而制度优势是那些小型的、所谓非主流或独立的剧团所不具备的,通常这些群体在经济上也处于困境。

> **导演的激励能力**
>
> 　　导演的力量就是榜样的力量,我不信任一个被团队选出的导演。有人说:"我想当演员,但是我的队伍需要导演,所以我牺牲自己成为导演。"这怎么可能呢?如果你觉得自己要成为演员,你不会仅仅因为队伍需要剧本就去当作家。导演的独特品质是什么呢?一个使他选择权力角色的个人需要:决策的能力、执行和承担责任的能力。这个角色需要付出与投入。
>
> 　　我知道自己有一种强大的能力,我做的所有事都会留下痕迹:我说话的方式、和我交谈的人;我是否一声不吭,或是

> 笑了，或是很严肃。仅凭一个词或是一个表情，我能让一个人抑郁一个月。如果我任由自己的私人问题占上风，它会像传染病一样传播开来。
>
> 　　能力或权威力，是导演必备的激励能力，而不是征服演员。这样做的目的是创造双向激励。一个演员必须要吸引我，这不是由他的天赋或美貌的外形决定的，而是韧性和纯真的性情、对工作的志向、肯牺牲。在他自己渴望做出改变的同时，他也改变了我。这就是双向激励。
>
> 　　　　　　尤金尼奥·巴尔巴《导演和戏剧创作法》，第152页

　　巴尔巴将自己定义为小型团队/第三世界剧场导演，这一点显而易见，接下来就要看他的做法。一开始，巴尔巴进行所谓的"演员的戏剧表演法"，也就是声音和形体"得分"（从格洛托夫斯基、斯坦尼斯拉夫斯基-梅耶荷德借用的术语），由一个演员进行反复的即兴表演，详细研究表演的动作。据他的长期合作伙伴茱莉亚·瓦利（Julia Varley）说，这样的戏剧表演法包括三个层次：叙事层（据瓦利解释，这个是指演员编的故事，并将这个故事视作详尽阐释得分时内心的真实反映）；组织层（指演员的身体或动作）；通感层（据瓦利解释，是指演员融合了图像、联想和典故，并根据观众的感知反应引导自己的情绪）。[44]

　　总的来说，在与巴尔巴开展工作之前，演员们会独自完成即兴创作，揣摩语言文本，不管是自己设计的还是预先有的。演员通常会单独完成这部分的工作，并非以整体完成（例如布鲁克或多金的做法就与之相反，他们的即兴创作是在相互的思想不断碰撞下完成的）。巴尔巴之所以采用个人即兴创作而非交互式的形式，是因为

超过两个演员在"现实的同一时间"进行即兴表演时,他们的"本能是适应同伴的行为,为了尽快进入状态,他们会向外界求助,并与同伴的行为趋向一致。"[45] 相反,他的目的是让演员经历一次个人的,也是私人的旅程。尽管如此,巴尔巴的作品是由影射那场旅程而具体化的行为组成的(从观众的角度看,大多都很神秘),并非直接展示出来;在这一点上,巴尔巴的作品和格洛托夫斯基内心主导型的作品形成了较鲜明的对比。

巴尔巴明确提出,演员必须拥有反复揣摩、不断修正个人即兴表演的能力。[46] 当然,这实际上就把即兴表演转变成了得分。音乐也是如此,反复揣摩之后才能演奏。他表示:"一旦演员们完成了即兴表演并完美地吸收后,'那时我作为导演的即兴表演就开始了'。"[47] 巴尔巴将他的工作称作"即兴表演",以此将人们的注意力转移到他不可预测的、自发的、本性的行为上,这些行为都是由演员们"丰富的信号"来实现的。这些"信号"指的是演员们赋予自己联想和唤醒的能力,而巴尔巴或许没有机会感受到。因此,巴尔巴以自己的形式参与其中,以此唤起他的联想和想象。他使用了叙事层表演法,将自己的"故事"融入他"自己的即兴表演中"。尽管这个过程听起来很模糊,但跟其他相比根本不算什么。巴尔巴将自己比作外科医生,"切割、缝合皮肤和人肉",尽管演员们知道他是一个"精通技巧和手术方法的外科医生",他们也明白巴尔巴的"专业能力"无法"保证完美的结果"。[48]

瓦利谈到巴尔巴是如何"剪切、混合、剪辑她的即兴创作和素材"的,并指出,看到这个过程的评论家都会提出质疑,认为"导演就像雕刻家雕刻石头一样模仿她的动作"。然而他们并没有"意识到拒绝平庸的表演给她提供了一次绝佳的机会,她得以深挖潜能面对挑战,不断发挥最大的潜力"。[49] 欧丁剧团的另一位老成员易

本·娜格尔·拉斯姆森（Iben Nagel Rasmussen）回忆了欧丁剧团的演员们是如何随着时间推移懂得"创作、即兴表演、确定场景"的，从而更加独立于导演，能够在"做自己的事"和被他"引导"的角色之间灵活转换。[50]

当将即兴表演投入作品时，巴尔巴将外科医生的比喻改了一下，说自己是"演员们戏剧表演的协调人"。[51] 由此产生的"蒙太奇"就是他的"戏剧创作法"，"蒙太奇"是他经常使用的术语，用来描述创作过程和以此种方式完成的作品。[52] 这种导演的"戏剧表演法"可以视作一种融合性的行为，在保持个性的前提下将不同的实体交织在一起，而不是简单的合成。融合的确是蒙太奇的一个特征。

独立的戏剧创作也会成就个人作品，通常是独角戏、单人的表演示范，或直接示范并附评注。其中有罗伯塔·卡莱拉（Roberta Carrera）的《雪痕》（*Traces in the Snow*，1988年），娜格尔·拉斯姆森的《白如茉莉》（*White as Jasmine*，1993年），还有瓦利的《往生的兄弟》（*The Dead Brother*，1994年）。在瓦利的作品中，她细致地展示了如何通过联想来引导她的动作，然后将动作赋予意义。之后，巴尔巴会将这些动作重塑，改变动作的方向，缩短或延长动作的时间，或是加强动作间的对立等。瓦利的注释性演示阐明了巴尔巴的"戏剧创作法"是如何运作的，尽管其发展经历数年，其间也确定了名称，但从欧丁剧团早期标志作品《我父亲的房子》（*My Father's House*，1972—1974年）到剧团最近的作品《慢性人生》（*The Chronic Life*，2011年），"戏剧创作法"是基本固定不变的。

《慢性人生》是对巴尔巴"戏剧创作法"的一个生动阐释。这部作品有7个角色，演员们精心打造了各自的剧本，故事设定在

2031年的一场虚构内战之后。据称故事同时发生在欧洲包括丹麦在内的不同国家，在叙事层面上的主线（是片段而不是连续的故事线）是战争、战争的余波和死亡。由此，一个车臣难民和一个巴斯克战士的遗孀在风景如画的场景里进进出出，路径交错；一个年轻的哥伦比亚男孩，来到欧洲寻找他的父亲。一位（软弱的）丹麦律师，手中挥舞着空白页的笔记本；还有一位摇滚歌手，和律师出身的吉他手合唱着尖锐的小调；律师唱的内容是穷人更穷，而"富人变得更富"。一个戴着金色假发、身着华丽戏服、搭着茶巾的罗马尼亚家庭主妇，她不停地擦拭着看不见的玻璃窗，突然唱起路易斯·阿姆斯特朗（Louis Armstrong）的《多么美好的世界》（*What a Wonderful World*）——这是卡莱拉的个人表演，她选择的歌曲尽管带有乐观情绪，但在特定场景是有讽刺意味的。巴尔巴的戏剧表演突出了它的讽刺性，在每个出入口都安排了两个身着迷彩服、头戴巴拉克拉法帽的沉默士兵。

强烈的视觉形象比比皆是。狭窄的舞台空间上，巨大的肉钩悬挂在"围墙"后面，两侧坐着观众（这也和1944年密谋杀害希特勒的军官的下场相呼应）。他们旁边挂着一个小男孩大小的木偶，前面是一大块为尸体作枕头的冰块。一些角色也将自己置身于肉钩间，好像他们真的是挂在上面，而不是简单地靠在上面。中间的道具是一个坟墓，一个接着一个的木偶和小男孩时不时地填充进去。最后，另一个躺在坟墓底部的布偶映入眼帘——这暗示了无数的死者。多半情况下，这个坟墓被一块布或是一个像门一样的东西盖着，观众看到时，会意外地发现门上雕刻着正方形的形状，里面装满了硬币。当这个门"穿在"某个角色的背上时，这个门就代表十字架。与此同时，大量的硬币在舞台两侧倾斜而下，这也许暗示被挥霍的财富或是"变富有"的富人。

演出快结束时，一个小提琴家拉着琴走了进来，他是那个哥伦比亚男孩的替身。他们两个象征着年轻一代，他们笑着，男孩终于找到了门的钥匙（父亲的象征?），打开门离开了。观众可以将所有这些片段和细节拼凑在一起，他们也乐在其中。但巴尔巴十分谨慎地将所有故事线交织在一起，以防影响他们的自主性。演员之间也没有联系（很明显他们之间比较冷酷），但他们彼此被描述为世界末日的观点交织在一起，在这种情况下，打开的门对年轻人来说或许是一丝希望、一种未知的未来，又或许它仅仅象征着那扇门通往无尽的黑暗。

沃齐米日·斯坦尼耶夫斯基（迦奇尼策剧团）、安娜·史伯斯基与格热戈日·布拉尔（山羊之歌剧团）

上述篇章追溯了格洛托夫斯基的合作-即兴-设计作品的路线，从中可以看出巴尔巴是他事业谱系的第一条分支。然而斯坦尼耶夫斯基也属于这个路线，尽管他和他的核心演员（米瑞卡还有其他演员都已证实）与格洛托夫斯基合作的时间比巴尔巴晚了十多年，但他们仍然是第一批这样的开拓者，他们反思格洛托夫斯基的同时也在不断拓展自己的事业，和巴尔巴一样，时常创作出极具个性的作品。从艺术的角度来说，格洛托夫斯基那一代的艺术家中，也许最出众的是米瑞卡，她对其他的戏剧艺术家产生了启发和助推作用，如（20世纪70年代末80年代初）美国双边剧场（1982年）的创始人史黛西·克莱茵（Stacy Klein），她至今仍与米瑞卡保持联系，米瑞卡还在双边剧场开设工作坊。克莱茵还与斯坦尼耶夫斯基密切合作，可能就是受他的影响，克莱茵才决定将公司的大本营开设在马萨诸塞州阿什菲尔德农场。

然而，斯坦尼耶夫斯基影响最深远的国家还是波兰，他吸引了

众多国际合作者。1977 年，他创建了迦奇尼策剧团，不久后，来自澳大利亚的波兰后裔安娜·史伯斯基（Anna Zubrzycki）也加入了这个行列。安娜随着剧团在波兰东部的偏远农村地区生活了 16 年，剧团的名字就是借鉴了村庄的名称。格热戈日·布拉尔在 20 世纪 80 年代末加入了迦奇尼策剧团，后来史伯斯基和他一起离开了剧团，于 1996 年在弗罗茨瓦夫建立了山羊之歌剧团，如此就建设起了谱系第二代分支的剧团。他们如今开始远离格洛托夫斯基的理念，更热衷于巩固新的戏剧法则，对挖掘旧法则没什么兴趣，对斯坦尼耶夫斯基的法则也是如此。即便这样，史伯斯基也认同上文谱系的概念，她表示"这种谱系是我们的优势"，因为：

> 我们知道自己的事业来自哪里，要引向何方。我们属于一个大家庭。我们有一个参照点……我认为这点很重要，因为我们不是封闭工作的。我们所做的工作背后是有慎重的思考过程的，沃齐米日（斯坦尼耶夫斯基）和格热戈日也是如此。给人们提供一个实际的参照点会有一种稳定的安全感。你知道你的事业有所依靠，这样是对的，然后你就可以继续埋头工作。[53]

斯坦尼耶夫斯基不太愿意承认谱系这个概念，如果可以的话，他宁愿切断自己与格洛托夫斯基伟业的联系。但在他带领团队开始他们的研究旅程时，他使用了"远征"这个超戏剧产物的术语，这就说明他的确是继承了格洛托夫斯基的戏剧理念。远征的目的是接近今波兰东部边境地区的人们——波兰人、乌克兰人、白俄罗斯人、立陶宛人，还有喀尔巴阡山脉的兰科人。这并非出于人类学角度（尽管迦奇尼策剧团肯定有一位人类学研究者观察这些不同民族

的人),而是出于修复、了解甚至是保护"这类人"的文化角度。"这些人"或"乡下人"正是19世纪波兰浪漫主义崇敬的人,带头人是密茨凯维奇,他在这些人中看到了波兰成功摆脱外国侵略者而获得自由的希望。然而,当斯坦尼耶夫斯基把研究目标转向这些农村人时,农村的人口已经大大减少:一方面原因是农场的衰退和人口老龄化;另一方面是人口向城市迁移,靠工业劳动谋生。

尽管斯坦尼耶夫斯基在文化探索的旅程上留下了一些政治残余,人们却很难将他的立场归结为政治层面的原因。更为可能的是,斯坦尼耶夫斯基对这些民族的音乐、宗教仪式和民间故事很感兴趣,并从中汲取了艺术灵感。用他的话说,远征是一种"先表演过程",不仅是因为它为集体创作提供了素材,还因为它"欣然接受参与者的生活和创意性的戏剧过程"[54](见方框)。它是一个"游历的过程,是'朝圣'的过程"——可能不仅对于人们所说的源泉或"来源"来说是如此,对于朝圣者的某种净化亦是如此。朝圣之旅的领队同时也是"远征队的导演"(斯坦尼耶夫斯基的术语),他不仅要负责早餐,还要负责将早餐变成一种"仪式、艺术场景",或是一次排练、一场表演。[55] 简言之,表演和生活之间的界限消失了,导演无处不在。尽管其初衷是为了让团队和个人从这件事的整体艺术体验中获得灵感,提升创造力,但其实这种无处不在的操控可能会很压抑。

总导演

这种旅行,我管它叫远征,它必须有规矩制约。它必须被规则框住,否则每个人都会把它引向不同方向。只能有一个领

> 队。这无关独裁主义,这个领队要对队员心怀强烈的责任感。这不只是像管理型剧院那样,导演每天排演五六个小时的戏剧,而是需要一天 24 小时导演别人的生活。戏剧艺术和文化活动也是提升生存质量的一部分。在同质社会中,只要领导者能够证明自己有能力满足人们的热情所在,满足其想象力和创造力,他就可以一直处于领导者的地位。他需要成为一个能够塑造、钻研、协调这些情绪的人。成为领导人意味着化学意义上的升华:从一种状态转化成另一种状态。打个比方,就是"诗意化"。
>
> 沃齐米日·斯坦尼耶夫斯基与艾莉森·霍奇对话,《隐藏的疆域》,第 40—41 页

乐感是创造力的关键,并非关乎音乐专业知识、如何演唱歌曲或演奏乐器,而是要参透音乐的深层情感。在斯坦尼耶夫斯基谈到《阿瓦库姆》(*Avvakum*,1983 年)的副调音乐时,他说让演员们"在隐藏的情绪中寻找天籁"。[56] 这个搜寻工作往往很艰苦,紧张的声音训练也是必不可少的(和单纯的声乐技巧不同)。这个过程被斯坦尼耶夫斯基叫作"音测",这个过程因一种即兴表演得到了巩固,这个即兴表演是史伯斯基比作爵士乐的小组完成的。[57] 换句话说,他们会在自认为适当的时候加入音乐,他们每天一起没完没了地演奏乐器、唱歌、表演动作,如此反复的练习使他们能够敏锐地把握时机。夜跑也是激发音乐感知的一个因素,这是迦奇尼策剧团的一个关键练习。斯坦尼耶夫斯基要求成员们夜跑以唤醒黑夜中对彼此的熟悉程度,更好地提高他们的集体反应能力,以便于利用到表演中。

所有这些都阐明了斯坦尼耶夫斯基对"乐感"的观点，他强调乐感不能任其释放，而是"必须要加以克制"。[58] 为避免情感探索过于深入，甚至可能对演员造成伤害，必须和演员达成一致，设定情感探索的界限。他举了一个和患有癌症的演员合作的例子，这个有潜在危害的合作引起了他的注意，当时他"作为导演"必须将工作保持在一个可控的、双方同意的"参考点分布图"之内。[59]

迦奇尼策剧团的做法引起了一个疑问，现实生活和表演的界限该如何划分？在这样的情况下，像斯坦尼耶夫斯基这样"对他人怀有极端责任感"（见方框）的导演又是怎样冒着风险操控他人的生活呢？与之相似，巴尔巴在欧丁剧团初期就认为自己有义务保障演员们的生计——保证经济基础。然而，即使演员们生活在欧丁剧团无数经济活动的保护伞下，他们自己也会开展剧团外的工作来保证生计。安娜·史伯斯基认为演员们不应该在集体训练、即兴表演和作品构思的严格要求下筋疲力尽、灵感透支，尽管这些要求正是迦奇尼策剧团作品的支柱。正因如此，安娜认为演员们的自由性尤为重要，他们可以为团队艺术创作提供灵感，也可以自主选择在团队外拓展个人能力的方式。[60]

旋律

由于剧团扩张需要外界的专业介入，这就引出一个问题，像山羊之歌这样组织紧密的剧团是如何保持独立性和忠实性共存的，怎样在不割裂团队的情况下解决"忠实性"的问题。"忠实性"的冲突也许并不激烈，但会导致团队组织的变化。戏剧表演也会出现前剧团成员回归表演的情况，而剧目恰好也是他们参与制作的。《编年史：一首哀歌》（*Chronicles-A Lamentation*）的重映就是这种情

况。这部作品斩获多项荣誉,奠定了山羊之歌剧团的地位。这部作品体现了剧团坚持的原则,那就是继承(和迦奇尼策剧团的演员们一样,山羊之歌剧团的演员们也进行了远征,但他们并没有去边境地区,而是前往希腊和阿尔巴尼亚探索)并积累经验。和迦奇尼策剧团不同的是,山羊之歌剧团认为即兴自由是中心环节并从中收集经验。史伯斯基作为公司的联合创始人、联合艺术总监和经理,把"领导者"的头衔给了自己,把"导演"的头衔留给了布拉尔,因为他负责编排演出。布拉尔承认,作为一个导演,他是一个"指挥家"[61](见方框)。史伯斯基补充说,演员的任务是即兴表演(她就是其中之一),而布拉尔的角色是"做我们的参谋、一面镜子,引导我们更深入了解素材"。[62]

> **一个不是导演的导演**
>
> 　　我认为自己的重要性在于我会提出一些想法,启发演员们,纠正演员们。我为作品提供一些意见,但实际上,整个作品——你在表演中看到的一切都是由演员呈现的,而不是我……我从来不会跟演员说:"你要这样演。"在表演过程中,我可能偶尔需要给演员们一些纠正:"如果你们三个的动作统一一下,效果会更好。"我只是给演员们提供支持,但严格意义上我并不是导演,从来都不是。
>
> <div align="right">格热戈日·布拉尔[63]</div>

布拉尔强调演员对作品的创造性。这令人回想起布鲁克在执导《暴风雨》(1990年)时,他也给予演员足够的空间满足他们"无尽的"即兴表演,表演形式丰富到"演员们已经迷失方向,导演要时刻记录演员们即兴探索的方向和目的"。[64] 如果布鲁克观察到即

兴创作的"能量"可以"为作品提供大量素材，使作品最终成型"，那么布拉尔关注的则是协调好这些素材，并在整个过程中，他们的身体与灵魂也很好地协调在一起。演员之间的这种高度协调，如同演奏家在"音乐会"或"交响乐团"（布拉尔经常提到的音乐类比）协调乐队整体那样，由此便可解释他为什么将自己比作指挥家。

然而，要保证协调统一还有很多工作要做。山羊之歌是音乐剧场，其事业之路始于多声部演唱，尤其在《耶利米哀歌》中，这可能是欧洲音乐界最基本、最有力的歌唱形式。（剧团的名字来自唱诗班赞美诗的酒神颂。古希腊时期，人们以歌舞的形式纪念酒神狄奥尼索斯，他是喜悦、美酒和丰饶之神。）《麦克白》（2008年）以混合多声部歌曲为基调，其中一些出自科西嘉男声音乐团体的保留曲目。然而，这部作品和科西嘉乐团的传统相反，山羊之歌剧团的女性演员也唱了这些歌。布拉尔认为，歌曲能够"展现内在的情感"，从而释放了"探索其声音的世界"所必需的能量与想象力。[65] 由此，歌手能够探索到歌曲更深层次的内涵（这就是史伯斯基定义的找到"你自己内心的感应"或是"心灵-情感的感应"）。[66] 与此同时，这个歌手要仔细聆听下一位歌手，不仅要保证声音之间的协调，还要注意声音的呈现方式：一个歌手可能会靠近另一位歌手，或是在另一位歌手身后弯下腰来，或是根据声音需要停留在某个演员身边。声音的组合随着歌曲的情感不断变化，在声音与动作中不断流淌。

因此，歌曲是这个剧场的动力。在《麦克白》中，不管是不是哀歌，多声部演唱所需要的详尽聆听与肢体动作都对表演者们的语言工作产生了深刻影响。莎士比亚的作品如果没有吟诵或吟唱，其表现效果就不理想（麦克白夫人和麦克白的对话尤其如此）。在这种处理方式下，歌曲的旋律、音准和节奏不断浮现出来，与整体的

声音模式融合。对于布拉尔来说，莎士比亚的戏剧是一部简洁的音乐作品，他把莎剧比作巴赫的音乐：歌词如音符一般提供情感基调，创造谐音、不协调和弦和回声，比如麦克白中的"witch"（女巫）和"which"（哪一个）。[67] 正如作品的开场场景所呈现的，演员从歌词中建立对位，和歌曲或咒文形成对比。这里他们紧紧地凑在一起，以渐强的声音歌唱着莎士比亚笔下女巫们的演讲，为作品奠定了节奏，最后以史伯斯基——麦克白夫人结尾，她为自己的丈夫、为所有逝去的人唱出了强有力的挽歌。她用满怀悲痛和同情的声音告诉观众，这些死者是她的一部分，而她于他们也是如此。

《麦克白》展现出的惊人的统一性与一致性来自其音乐性的高度协调。当然，其他元素的和谐也起到了同样的作用：伽倻琴（kayagum），一种韩国弦乐器，演员们在一个个音符间编织自己的声音和动作（许多动作来自日本武术的套路）；灯光（包括烛光）；服装（让人联想起日本武士的袴，用来配合武士完成跳跃等其他剧烈动作）；还有道具（木剑，刺过去的时候会有声响）。所有这些元素和其他工作紧密协调，也反映出演员们表演中散发着强烈的合作意识。据史伯斯基的说法，"格热戈日作为导演就是要为演员们开拓领域和机遇"，这个做法必定会促进团队的集体研究。[68]

雅罗斯劳·弗莱特（ZAR 剧团）：协作合唱团

乐曲不仅是 ZAR 剧团的核心，乐曲就是 ZAR 剧团。乐曲是格洛托夫斯基第三代剧团中诞生出的最深沉的声音。合唱这个卓越的重唱形式完全定义了 ZAR 剧团。对于艺术合作本身的过程来说，合唱使得整个剧团彻底成为一个具有代表性、象征性的剧团。

20 世纪 90 年代初，弗莱特与斯坦尼耶夫斯基共事了一年半的

时间，尽管那时弗莱特还只是个在弗罗茨瓦夫上学的大学生，但他曾是迦奇尼策剧团朋友圈里不亲不疏的一员，所以熟悉剧团的各项事务。他也和格洛托夫斯基后人们处在同一个社会环境，熟悉他的工作坊（特别是由米瑞卡和莫里克管理的工作坊）。在他离开迦奇尼策剧团回到弗罗茨瓦夫后，他仍然没有和这些工作断开联系，他在当初实验剧场的所在地工作（这个地方之后以格洛托夫斯基中心著称，也就是如今的格洛托夫斯基研究所，弗莱特就是在这里担任导演）。1991年格洛托夫斯基从蓬泰代拉回访弗罗茨瓦夫，弗莱特就在一次正式场合接触到了他，之后的20世纪90年代中期，两人又在一些非正式场合见过几次面。[69] 弗莱特和ZAR剧团的联合创始人卡米拉·克拉姆特（Kamila Klamut）修复并重新开放了布热金卡（Brzezinka），这个坐落在森林里的剧场将超戏剧的影响拓展到了更广阔的世界。1996年至1999年，弗莱特和克拉姆特与山羊之歌剧团的史伯斯基和布拉尔开展了合作。

这个简略的历史梗概展示了格洛托夫斯基关系网络的情况，其中大部分都是间接联系；但对于那些寻求肢体-声音协同艺术的年轻从业者而言，他们是无法在主流学派中找到出路的，而这就显得格洛托夫斯基的关系网络弥足珍贵。弗莱特带着他的研究走向了更远的地方。1999年，他和克拉姆特走遍了格鲁吉亚、亚美尼亚和伊朗，追随的是"直觉"，并非创作的意愿。[70] 弗莱特回忆道，这是2002年之前4次远征的第1次（术语和其背后的含义绝对来自斯坦尼耶夫斯基）。2003年，ZAR剧团的9位成员一同去远征。弗莱特的初衷是想采集到基督教最早的歌曲——这个愿望根植于他的家庭背景和天主教的成长经历。

斯瓦人生活在格鲁吉亚西北部山区的斯瓦涅季。弗莱特发现，斯瓦人的东正教部落以三个声部进行合唱，其歌曲已有2000年的

历史，可能是世界上最古老的合唱歌曲。其中有一首曲子是用一种早已失传的语言演唱的，这首歌叫 Zar，它是一首葬礼歌曲，由死者的家人唱好几个小时，确保死者的魂魄平安踏上来生之旅。弗莱特和同伴们一致认为，这首歌有着简单但不可简化且难测的洪亮程度，更是超乎想象的古老之声，以其作为剧团的开篇之作再合适不过了。他们将 2003 年的首部剧作命名为《童年福音书：童年回忆中不朽启示的碎片》(Gospels of Childhood: Fragments on Intimations of Immortality from Recollections of Early Childhood)，2007 年推出作品《剖宫产：论自杀》(Caesarian Section: Essays on Suicide)，接着是 2009 年的《阿赫力：天命》(Anhelli: The Calling)。这三部剧经历了精密制作，从创作间隔时间可以看出来。它们组成了一部三联剧（这里指的是有意为之的圣像），可以逐个表演，也可以作为整体进行演出。

《福音书》中满是斯瓦涅季式的合唱，还有从格鲁吉亚首都第比利斯的锡安主教座堂采集到的礼拜式圣歌。现存的三联剧在最大程度上利用了这些重要的素材——在《剖宫产》（还有埃里克·萨蒂的《玄秘曲》）中采用的重唱歌曲来自保加利亚和科西嘉岛，还有在《阿赫力》中出现的复活节圣歌来自撒丁岛卡斯特尔萨多兄弟会（Castelsardo brotherhood）和东正教的颂词，这些都是在远征途中搜集到的。弗莱特可能并没有打算创作表演曲目，但他的确成功完成了创作，并拓展了合作对象，和不同宗教背景的艺术家们合作。2005 年之后，随着他的团队逐渐国际化，多元化合作成为常态。他继续担任普通的"基督徒"，取代了一切宗教忏悔和教派。此外，这部三联剧以其独特的唱腔为观众开辟了一个可被誉为"精神层面"的空间，而不必遵循任何形式的制度化信仰准则。弗莱特坚信，在 ZAR 剧团建立之初，这个团队并未以"精神层面"作为

出发点，其成员们也不讨论"思想"问题。[71]

ZAR 剧团将其创作计划拓展为工作坊、讲座展示和相关宣传活动，这正是一个继承格洛托夫斯基的小型集体表演团队的特点。在这种背景下，ZAR 剧团的拓展形式为"项目负责人"正名，弗莱特用这个词来彰显他在 ZAR 剧团中实现的多方面的"职能"（弗莱特使用的术语）。"项目负责人"这个名称（如上文所述）源于超戏剧和后现代超戏剧理念，即导演和作品都必须属于"剧院"——的确，这些本质上都属于文学剧院，然而"项目"则超越"剧场"，属于格洛托夫斯基口中的"后戏剧性"。而弗莱特的确参与了导演工作，但他并非以强制的形式进行导演，而是提出"直觉""暗示"和"观点"（全都是术语），其灵感来自 ZAR 剧团远征途中积累的一连串印象和记忆，同时还"剪辑"（弗莱特的术语）了他的同伴集体创作的素材。[72] 可以这么说，对于三联剧而言，创作过程成为表演的一部分，这也是集体即兴创作团队的普遍特征。

三联剧中音乐的音调和情绪会适时调整，这取决于作品的三部分是否会同台表演。比如《阿赫力》在三联剧中就像是一个信徒轻声的祷告，而单独表演时却充满激情与活力。尽管这部剧的创作本着音乐与仪式的精神——格洛托夫斯基的"神圣"剧院在此得以显现，但并非要取代任何圣歌或礼制，而是要化身为神圣的剧场（得益于 ZAR 剧团的唱作，的确达到了神圣的效果），而作品的易变性就要看这三部作品是如何与世俗情节共同演绎的。例如：与《福音书》中暗示的婚礼强暴情节，或是《剖宫产》中自杀倾向的情节。其中一个略带诙谐效果，场景可见一丛矮小的柑橘树、一条长长的绳子，克拉姆特站在椅子上，一手拿着一个绳套；另一个场景是在剧目结尾的一个片段，克拉姆特没有拿住塑料袋（厨房里司空见惯的东西），一个个鲜橙从袋子里掉落出来。橙子一个个扑腾扑腾掉

在地上向四处滚落，闪着心惊的亮光，与其相呼应的是陷入昏迷的克拉姆特，这种对立随着剧终化成了无声的尖叫。歌曲、各种声响、沉默、意象与动作的对位，这些元素在三联剧中反复出现。

　　ZAR剧团表演的剧场维度是不变的，融合听觉和视觉图像、动作（不管怎样，动作都是通过气息与歌声体现的），还有非线性散乱式的叙事碎片，富有隐喻，出人意料，经常让观众感到迷惑，不知该如何理解这些舞台效果。《福音书》中拉撒路、玛利亚和马大的情节就是一个很好的例子。一堆沙土、桌面被用力敲响（可能是映射敲开拉撒路的坟墓，让他死而复生的情节）、分娩的动作、净足等圣经的典故，这些引用展示了拉撒路的复活和基督的生死，随着歌声遍布整个作品。这个包围感的过程触发了作品的声感氛围，这说明剧中的歌曲是决定表演动作的基线，引导表演的节奏和速度，同时也是作品质量或是"感觉"的关键标准，或者用弗莱特的话说，就是作品"温度"的基准线。[73]

　　表演通过剥夺观众听觉——听不到歌声、乐声、器物声（酒溢出杯子的声音、玻璃打碎的声音、沙土落地的声音，还有流水的声音）、肢体的声音（拍在地板上的巴掌声、跺脚声，还有身体砸向地面的重击声）等等方法，利用这种昏暗的感觉与光亮的出现形成对立——主要是烛火的光亮，同时也强调这种对立关系。在《福音书》的结尾，全剧组在黑暗中唱起了 *Zar*，唤活拉撒路的基督之灵。如弗莱特所说，这里的声音"就是画面。"[74] 的确，如果再增加一层视觉或动作意象会显得很多余，也不可否认在《圣经》术语中，这是一个谜；而在戏剧术语中，注定是神秘的。此外，这里演唱 *Zar* 既是表达离别，也是对灵魂复生的呼唤。对斯瓦人来说，演唱这首歌需要近乎绝对的敬意，用戏剧的术语说，这首歌让演员们在黑暗中与最伟大的艺术悟性交流。剧团的演员们得到了 *Zar* 原唱

家庭的真传，这种口头的传授可见剧场的意义得到了原唱家庭的认可，剧场也以此处黑暗的环境表示对原唱家庭的尊重。

ZAR 剧团将动作视觉"得分"（这个词现在也是弗莱特的术语了）与歌唱分开进行，并驾齐驱，而不是作为歌曲的解释说明或是意象延伸；而团体即兴表演依靠的是触发灵感的元素，包括少量的文本材料——非纪实、非小说或诗歌，同时利用少量对话，不至于禁锢创造性或阻塞其开放性。随着剧情的不断推进，弗莱特的职责就是把各类元素紧密整合在一起。然而，歌曲的能量转化是这样的，它囊括表演中发生的一切，就像一根隐形的线，将演员和观众串在一起。在这个合一的串联中，观众仍可以感受到"精神层面"的空间，也可能在戏剧表演中得到精神层面的体验。

与《剖宫产》和《阿赫力》相比，弗莱特为《福音书》的表演提了更多的指导意见，因为《福音书》这部作品对他来说有重要的意义。尽管如此，他仍然在作品的一开始就给每一个情节确定"主题"。例如为了配合《阿赫力》中摔倒这个情节的"主题"，弗莱特要求演员以多种不同的方式倒下。[75] 从作品中可以看出，他这么做的目的并非力求更好的视觉效果，而是要利用听觉感官，重点关注人们倒下时不同的声音。因为在弗莱特看来，ZAR 剧团的表演最重要的元素就是听觉，他对每一个动作的视听时间计算得都非常精确：他要求第一个动作（譬如摔倒的动作）持续 1 分 40 秒，下一个就要持续 1 分 45 秒，以此类推。随着素材的出现，他将所有的动作有序地安排好，俯耳倾听，留神所有情节的时序。在剧场表演中，要确保歌曲和音乐的时间与时机万无一失，只有这一种方法了。

可以说，弗莱特的导演方式集作曲家和唱诗班指挥于

一身，加之他也是这 11 人的震撼的合唱团的成员之一，他偶尔会以内部身份进行指导，有时挥动着最不易察觉的手势，要求其他成员（尤其是在《福音书》中）将手势做得夸张强烈。他通常用气息来标记时间、衡量时长。全组一起急促地吸一口气、呼气或是喘一口气，这使得呼吸成为作品的一部分。观众照理说也应当注意到演员们的呼吸，仿佛他们也要注意自己的呼吸节奏。通过这种方式发声，加上泛音的多声合唱，在已有多层声音的基础上通过泛音继续增加层次感，声音变得充实紧凑。弗莱特将其称为"气息列"，这里也指通过歌唱的方式形成的"垂直面"（这也是 Zar 歌曲的初衷），由此便通往神圣之路。[76] ZAR 剧团的歌唱方式也拓展了格洛托夫斯基在"艺乘"活动中歌曲实践的概念，"如此切实的震动特质在某种程度上成为歌曲的意义"。[77]

ZAR 剧团的主题很简单，且通过其歌曲传达：降生、生命、死亡和重生。在主题是生命之痛的《剖宫产》中，重生的主题并未出现。相比之下，在《阿赫力》中，随着作品接近尾声，伴随着拜占庭宗教仪制的一首名叫《颂诗》（*irmos*）的东正教圣歌，复活的希望之感也得到了充分展现。演唱这首歌的歌手们祈求上帝"接受我灵魂的忏悔"。这首圣歌出现在一次航海旅程的结尾，最开始时，白色船篷轻轻地上下浮动，这就暗示了航海的情节：歌手们歌声的气息和摇动长杆的动作，很容易让人联想到船桨。在圣歌开始之前，有 5 个男人重重地摔下，然后他们爬起来，把地板上的板子扯开，接着还是一遍又一遍地倒下。通过这一系列的联想，地板上的缝隙很容易让人想到《福音书》中堆起来的沙土所暗示的坟墓。

图 17 《阿赫力:天命》,ZAR 剧团,2009

《阿赫力》的构思意图即是如此，让人们下意识地回想起之前的作品。

《阿赫力》用另一种方式来回忆过去，因为它的灵感来源于斯沃瓦茨基的同名诗歌，其中的一些台词完全是需要演唱的表演。ZAR 剧团深知，斯沃瓦茨基是格洛托夫斯基体系的核心，《柯尔迪安》是由斯沃瓦茨基创作的，格洛托夫斯基还使用了西班牙剧作家卡尔德隆·德·拉·巴尔卡（Calderon de la Barca）创作的斯沃瓦茨基版本的《忠贞王子》。ZAR 剧团的《阿赫力》中的神秘元素是对格洛托夫斯基的致敬，但绝对没有削减这部作品对旅程转喻的影响力。斯沃瓦茨基笔下的阿赫力前往圣地奔赴使命，但他失败了；ZAR 剧团的《阿赫力》是一场集体冥想，承载着人们对生命旅程驶向尽头的思考。在《阿赫力》中，曾用在《福音书》中用来渲染音质的钟声被换掉了，取而代之的是在暗处的弗莱特演奏的大波斯鼓，在他的敲击下发出气势磅礴的共鸣声。在暗处参与表演，并给表演提供节奏——这句话描述的正是弗莱特在合作协唱中的角色，而他的自由就处在那歌声之中。

注释：

［1］齐乌利，引自马尔戈尔扎塔·巴尔图拉（Malgorzata Bartula）、斯特凡·施罗尔（Stefan Schroer）著，《论即兴创作：与罗伯托·齐乌利的九次对话》（*On Improvisation: Nine Conversations with Roberto Ciulli*），布鲁塞尔：彼得·朗出版社，2003 年，第 112 页。

［2］同上，第 11 页。

［3］同上，第 38 页，第 25 页，第 48 页。

［4］同上，第 78—79 页。

［5］同上，第 29 页（又见 52 页）。

［6］西蒙·麦克伯尼，采访谢福特索娃和因斯；《导演/导演技术》，第165页。
［7］参阅克里斯托弗·因斯：《现代英国戏剧：二十世纪》(Modern British Drama：The Twentieth Century)，剑桥大学出版社，2002年，第538页。
［8］《记忆》节目：约翰杰伊学院剧院，纽约，2001年。
［9］杰基·弗莱彻（Jackie Fletcher）：《英国戏剧指南》(The British Theatre Guide)，2002年：http：//www.britishtheatreguide.info/reviews/mnemonic-rev.htm。
［10］1992年4月21日，《论坛报》(The Tribune)采访麦克伯尼。
［11］马克·瓦伦西亚（Mark Valencia）：《舞台上的故事》(What's On Stage)，2010年11月21日。
［12］勒孔特引用了苏珊·莱茨勒·科尔（Susan Letzler Cole）的《伊丽莎白·勒孔特指导弗兰克·戴尔的〈圣安东尼的诱惑〉》（"Elizabeth LeCompte Driects Frank Dell's The Temptation of Saint Antony"），出自《排演中的导演：一个隐藏的世界》(Directors in Rehearsal：A Hidden World)，伦敦和纽约：劳特利奇出版社，1992年，第96页。
［13］引自谢福特索娃和因斯与勒孔特的采访；《导演/导演技术》，第113页。
［14］引自玛丽亚·谢福特索娃于2009年8月5日对伊丽莎白·勒孔特、斯科特·谢泼德、阿里·弗里亚科斯的采访，该采访做于格但斯克的莎士比亚节上，尚未发表。
［15］《导演/导演技术》，第108页。
［16］引自未发表的采访，同上。
［17］同上。
［18］勒孔特引用大卫·萨弗兰（David Savran）所著《打破规则：伍斯特集团》(Breaking the Rules：The Wooster Group)，纽约：戏剧传播集

团，1988 年，第 195 页。

[19] 弗里亚科斯在前面未发表的采访中表示。

[20]《迈向质朴戏剧》(*Towards a Poor Theatre*)，纽约：西蒙与舒斯特出版社，1968 年，第 213 页。

[21] 同上，第 35—36 页，第 41 页"神圣的演员"；第 123 页、125 页和 131 页"全部行为"。

[22] 同上，第 37—38 页。

[23] 同上，第 246 页。

[24] 同上，第 125—126 页，第 121 页。

[25] 路德维格·弗拉森：《与路德维格·弗拉森的对话》（"Conversation with Ludwig Flaszen"，由埃里克·弗赛斯 [Eric Forsythe] 报道），《教育戏剧杂志》(*Educational Theatre Journal*)，1978 年第 30 卷，第 3 期，第 324 页。

[26] 詹妮弗·库米加（Jennifer Kumiega）：《格洛托夫斯基的剧场》(*The Theatre of Grotowski*)，伦敦：梅休因出版社，1987 年，第 60 页，库米加的评论。

[27] 格洛托夫斯基，引用同上，第 61 页。

[28] 弗拉森，引用同上，第 74 页。

[29] 弗拉森此处及以下引自《与路德维格·弗拉森对话》，第 325 页。

[30] 引自库米加《格洛托夫斯基的剧场》，第 89 页。

[31] 弗拉森：《与路德维格·弗拉森对话》，第 324 页。

[32] 引自兹比格纽·奥辛斯基（Zbigniew Osinski）：《格洛托夫斯基和他的实验室》(*Grotowski and His Laboratory*)，纽约：PAJ 出版，1986 年，第 120 页。

[33] 理查德·谢克纳（Richard Schechner），引自理查德·谢克纳与丽萨·沃尔福德（Lisa Wolford）所编《格洛托夫斯基资料》(*The Grotowski Sourcebook*)，伦敦和纽约：劳特利奇出版社，1997 年，第 212 页。

格洛托夫斯基的不同工作时期的日期一般是一致的，并在本书中加以标记和介绍。

[34] 格洛托夫斯基，引自《格洛托夫斯基资料》，第 229 页。

[35] 谢克纳在《格洛托夫斯基资料》中引用了罗伯特·芬德利的话，第 213 页。

[36] 格洛托夫斯基，引自《格洛托夫斯基资料》，第 259 页和 267 页。

[37] 同上，第 269 页。

[38] 参阅《格洛托夫斯基资料》中格洛托夫斯基的"假日"部分，第 215—225 页。

[39] 很多人都注意到《格洛托夫斯基和他的实验室》，尤其是其中的奥辛斯基，第 76 页和第 80 页。也可参见尤金尼奥·巴尔巴《灰烬与钻石之地：我在波兰的学徒》(Land of Ashes and Diamonds: My Apprenticeship in Poland)，阿伯里斯特威斯：黑山出版社，1999 年，尤其是第 68—74 页。

[40] 伊恩·沃森 (Ian Watson) 指出，巴尔巴在 1976 年提出了第三剧院的概念。参阅伊恩·沃森和他的同事所著《谈判文化：尤金尼奥·巴尔巴和跨文化辩论》(Negotiating Culture: Eugenio Barba and the Intercultural Debate)，曼彻斯特大学出版社，2002 年，第 197 页。

[41] 参阅《漂浮岛屿》(The Floating Islands)，波拉格多金剧院：霍尔斯特布罗出版社，1979 年；《漂浮岛屿之外》(Beyond the Floating Islands)，纽约：表演艺术杂志，1986 年，特别是它 1979 年的文章《剧场文化》("Theatre-Culture")，第 195—212 页。

[42] 尤金尼奥·巴尔巴：《导演和戏剧创作法：燃烧的房子》(On Directing and Dramaturgy: Burning the House)，伦敦和纽约：劳特利奇出版社，2010 年，第 165 页。

[43] 同上，第 153 页。

[44] 茱莉亚·瓦利：《欧丁剧团女演员笔记：水之石》(Notes from an

Odin Actress: Stones of Water），伦敦和纽约：劳特利奇出版社，2011年，第139页。

[45]《导演和戏剧创作法》，第162页。

[46]同上，第26页和第29页。

[47]此处及下一处引用同上，第53页。

[48]同上，第54页。

[49]同上，第77页。

[50]同上，第76页和第77页。

[51]同上，第57页。

[52]同上，第204页。

[53]个人交流，2011年6月3日。

[54]沃齐米日·斯坦尼耶夫斯基，与艾莉森·霍奇对话，《隐藏的疆域：加德尼奇斯剧院》（Hidden Territories: The Theatre of Gardzienice），伦敦和纽约：劳特利奇出版社，2004年，第39页，下一处引用第40页。

[55]同上，第41页。

[56]同上，第66页。

[57]个人交流，2011年6月3日。

[58]《隐藏的疆域》，第65页。

[59]同上，第69页。

[60]个人交流，2011年6月3日。

[61]《寻找文本的乐感：协调的艺术与工艺——安娜·史伯斯基和格热戈日·布拉尔与玛丽亚·谢福特索娃的对话》（"Finding the Musicality of the Text: The Art and Craft of Coordination: Anna Zubrzycki and Grzegorz Bral in Conversation with Maria Shevtsova"），《新戏剧季刊》2010年第26卷，第1期，第256页。

[62]同上。

[63] 同上。
[64]《没有秘密：关于表演和戏剧的思考》(*There are No Secrets: Thoughts on Acting and Theatre*)，伦敦：梅休因出版社，1993年，第109页，以及下一处引用。
[65]《寻找文本的音乐性》，第257页。
[66] 同上，第254页。
[67] 同上，第251—252页。
[68] 同上，第260页。
[69] 玛丽亚·谢福特索娃采访雅罗斯劳·弗莱特（未出版），2010年12月10日。
[70] 玛丽亚·谢福特索娃采访雅罗斯劳·弗莱特（未出版），2010年7月3日。
[71] 2010年12月10日。
[72] 同上。
[73] 2010年7月3日。
[74] 同上。
[75] 2010年12月10日。
[76]《呼吸专栏》，2010年7月3日。
[77]《从戏剧公司到艺术作为媒介》("From the Theatre Company to Art as Vehicle")，摘自托马斯·理查兹（Thomas Richards），《与格洛托夫斯基在身体动作上的合作》(*At Work with Grotowski on Physical Actions*)，伦敦：劳特利奇出版社，1995年，第126页。

延伸阅读

Barba, Eugenio. *On Directing and Dramaturgy: Burning the House*, London and New York: Routledge, 2010.

Bartula, Malgorzata and Stefan Schroer. *On Improvisation:*

Nine Conversations with Roberto Ciulli, Brussels: P. I. E. -Peter Lang, 2003.

Grotowski, Jerzy. *Towards a Poor Theatre*, New York: Simon and Schuster, 1968.

Savran, David. *Breaking the Rules: The Wooster Group*, New York: Theatre Communications Group, 1988.

Schechner, Richard and Lisa Wolford (eds.). *The Grotowski Sourcebook*, London and New York: Routledge, 1997.

Staniewski, Wlodzimierz with Alison Hodge, *Hidden Territories: The Theatre of Gardzienice*, London and New York: Routledge, 2004.

参考文献

Anon. *The Case of the Stage in Ireland-Wherein the Qualifications, Duty and Importance of a Manager are Carefully Considered*, Dublin, n. d.

Artaud, Antonin. *The Theatre and its Double*, New York: Grove Press, 1958

Balukhaty, S. D. Chaika v Postanovke Moskovskovo Khudozh-estvennovo Teatra, Rezhisserskaya Partitura KS Stanislavskovo, Leningrad: Isskustvo, 1938.

The Seagull Produced by Stanislavsky, ed. and trans. David Magarshak, London: Denis Dobson, 1952.

Banham, Martin. *The Cambridge Guide to World Theatre*, Cambridge University Press, 1988.

Banu, Georges et al. *Giorgio Strehler ou la passion théatrale/Giorgio Strehler or a Passion for Theatre: Proceedings of the Third Europe Theatre Prize* [bilingual volume], Catania: Prix Europe pour le Théatre, 2007.

Barba, Eugenio, *The Floating Islands*, Holstebro: Odin Teatret Vorlag, 1979.

Beyond the Floating Islands, New York: Performing Arts Journal, 1986.

Land of Ashes and Diamonds: My Apprenticeship in Poland, Aberystwyth: Black Mountain Press, 1999.

On Directing and Dramaturgy: Burning the House, London and New York: Routledge, 2010.

Barba, Eugenio and Nicola Savarese. *A Dictionary of Theatre Anthropology: The Secret Art of the Performer*, London and New York: Routledge, 1991.

Barth, Herbert. *Der Festspielhügel*, Munich: List Verlag, 1973.

Bartula, Malgorzata and Stefan Schroer. *On Improvisation: Nine Conversations with Roberto Ciulli*, Brussels: Peter Lang, 2003.
Batcheleder, John Davis. *Henry Irving-A Short Account of his Public Life*, New York: William S. Gottsberger, 1883.
Beacham, Richard. *Adolphe Appia: Theatre Artist*, Cambridge University Press, 1987.
Beare, William. *The Roman Stage*, London: Methuen, 1968.
Beer, Josh. *Sophocles and the Tragedy of Athenian Democracy*, Westport, CT: Praeger, 2004.
Bel Geddes, Norman. *Miracle in the Evening: An Autobiography*, ed. William Kelley, New York: Doubleday, 1960.
Benedetti, Jean (selected, ed. and trans.). *The Moscow Art Theatre Letters*, London: Methuen, 1991.
 Stanislavsky: His Life and Art, A Biography, London: Methuen, 1999.
Braun, Edward (trans. and ed. with critical commentary). *Meyerhold on Theatre*, London: Methuen, 1969.
 Meyerhold: A Revolution in Theatre, London: Methuen, 1995.
Brecht, Bertolt, *Parables for the Theatre*, trans. Eric Bentley and Maja Applebaum, New York: Grove Press, 1961.
 Brecht on Theatre, trans. and ed. John Willett, London: Eyre Methuen, 1964.
 Schriften zum Theater, Frankfurt-am-Main: Suhrkamp, 1967.
 Plays, Poetry, Prose, trans. John Willett, London: Methuen, 1985.
Brecht, Bertolt et al. *Theaterarbeit*, Berlin: Henschelverlag, 1967.
Brockett, Oscar. *History of the Theatre*, Boston: Allyn and Bacon, 1968.
Brook, Peter. *The Empty Space*, Harmondsworth: Penguin Books, 1973.
 The Shifting Point, New York: Harper and Row, 1987.
 There Are No Secrets: Thoughts on Acting and Theatre, London: Methuen, 1993.
Brown, John Russell (ed.). *The Routledge Companion to Directors' Shakespeare*, Abingdon: Routledge, 2008.
 The Routledge Companion to Actors' Shakespeare, Abingdon: Rout-

ledge, 2011.

Burnim, Kalman A. *David Garrick: Director*, University of Pittsburgh Press, 1961.

Cardullo, Bert and Robert Knopf (eds.). *Theatre of the Avant Garde, 1890 – 1950: A Critical Anthology*, New Haven: Yale University Press, 2001.

Carlson, Marvin. *Theatre Is More Beautiful than War: German Stage Directing in the Late Twentieth Century*, Iowa City: University of Iowa Press, 2009.

Carnegy, Patrick. *Wagner and the Art of the Theatre*, New Haven, CT: Yale University Press, 2006.

Carnicke, Sharon Marie. *Stanislavsky in Focus: An Acting Master for the Twenty-First Century*, London and New York: Routledge, 2009.

Chekhov, Anton. *A Life in Letters*, ed. Rosamund Bartlett, trans. Rosamund Bartlett and Anthony Phillips, London: Penguin Books, 2004.

Chothia, Jean. *André Antoine*, Cambridge University Press, 1991.

Christoffersen, Erik Axe. *The Actor's Way*, London and New York: Routledge 1993.

Copeau, Jacques. 'L'art et l'œuvre d'Aldolphe Appia', *Comoedia*, 12 March 1928.

Craig, Edward Gordon. Henry Irving, New York: Longmans, Green, 1930.

Index to the Story of My Days, New York: Hulton Press, 1957.

On the Art of the Theatre, New York: Theater Arts Books, [1911] 1960.

Craig on Theatre, ed. J. Michael Walton, London: Methuen, 1983.

Delgado, Maria M. and Dan Rebellato (eds.). *Contemporary European Theatre Directors*, London and New York: Routledge, 2010.

Devrient, Eduard. *Geschichte der deutschen Schauspielkunst*, Munich and Vienna: Langen Müller, 1967.

Diderot, Denis. The Paradox of the Actor (1770 – 84), in Selected Writings on *Art and Literature*, trans. Geoffrey Bremner, Harmondsworth: Penguin, 1994.

Dodin, Lev. *Journey without End*, trans. Anna Karabinska, and Oksana

Mamyrin, London: Tantalus Books, 2006.

Puteshestviye Bez Kontsa (Journey without End), St Petersburg: Baltic Seasons, 2009.

Donnellan, Declan. *The Actor and the Target*, London: Nick Hern Books, 2nd edition, 2005.

Dundjerovicc, Aleksandar Saša. *Robert Lepage*, London: Routledge, 2009.

Enright, Robert. 'A Clean, Well-lighted Grace: An Interview with Robert Wilson', *Border Crossings*, 13, no. 2 (1994), 14 – 22.

Filipowicz, Halina. 'Gardzienice: A Polish Expedition to Baltimore', *Drama Review*, 31, no. 1 (T113, 1987), 131 – 6.

Flaszen, Ludwig. 'Conversation with Ludwig Flaszen (reported by Eric Forsythe)', *Educational Theatre Journal*, 30, no. 3 (1978), 301 – 28.

Foulkes, F. J. *Lessing and the Drama*, Oxford: Clarendon Press, 1981.

Fuchs, Georg. *Revolution in the Theatre*, trans. Constance Connor Kuhn, Ithaca, NY: Cornell University Press, 1959.

Gladkov, Aleksandr. *Meyerhold Speaks, Meyerhold Rehearses*, trans. and ed. with introduction by Alma Law, Amsterdam: Harwood Academic Publishers, 1997.

Glass, Philip. *Opera on the Beach*, London: Faber, 1988.

Grotowski, Jerzy. *Towards a Poor Theatre*, New York: Simon and Schuster, 1968.

'From the Theatre Company to Art as Vehicle' in Thomas Richards, *At Work with Grotowski on Physical Actions*, London: Routledge, 1995, 113 – 35.

Opere e sentieri. Jerzy Grotowski, testi 1968 – 1998, vol. II, trans. and ed. Antonio Attisani and Mario Biagini, Rome: Bulzoni Editore, 2007.

Heilpern, John. *Conference of the Birds: The Story of Peter Brook in Africa*, Harmondsworth: Penguin Books, 1979.

Hill, John. *The Actor, London: Printed for R. Griffith, 1750*, New York: Blom, 1971.

Hirst, David. *Giorgio Strehler*, Cambridge University Press, 1993.

Holmberg, Arthur. *The Theatre of Robert Wilson*, Cambridge University Press, 1996.

Hopkins, D. J. *City/Stage/Globe: Performance and Space in Shakespeare's London*, New York: Routledge, 2008.

Hunt, Albert and Geoffrey Reeves. *Peter Brook*, Cambridge University Press, 1995.

Innes, Christopher. *Erwin Piscator's Political Theatre*, Cambridge University Press, 1972.

'The Piscator Section', *Drama Review*, 22, no. 4 (December 1978), 83 - 98.

Modern German Drama, Cambridge University Press, 1979.

Edward Gordon Craig, Cambridge University Press, 1983.

Avant Garde Theatre: 1892 - 1992, London and New York: Routledge, 1993.

A Sourcebook on Naturalist Theatre, London and New York: Routledge 2000.

Modern British Drama: The Twentieth Century, Cambridge University Press, 2002.

Designing Modern America: Broadway to Main Street, Newhaven, CT: Yale University Press, 2005.

Irving, Henry. *The Drama: Addresses*, New York: Tait [1892].

Jones, David Richard. *Great Directors at Work*, Berkeley and Los Angeles: University of California Press, 1986.

Kalb, Johnathan. *The Theatre of Heiner Müller*, Cambridge University Press, 1998.

Kiernander, Adrian. *Ariane Mnouchkine and the Théatre du Soleil*, Cambridge University Press, 1993.

Kirstein, Lincoln (ed.). *Portrait of Mr B*, New York: The Viking Press, 1984.

Knapp, Bettina. *The Reign of the Theatrical Director: French Theatre, 1887 - 1924*, Troy, NY: Whitston, 1988.

'The Reign of the Theatrical Director: Antoine and Lugné-Poë', *The French Review*, 61, no. 6 (May 1988), 866 - 77.

Knight, Charles. *London*, London: Henry G. Bohn, 1851.

Koller, Anne Marie. *The Theater Duke: Georg II of Saxe-Meiningen and*

the German Stage, Stanford University Press, 1984.
Kosinski, Darius. 'Songs from Beyond the Dark', *Performance Research*, 13, no 2 (2008), 60 – 75.
Kumiega, Jennifer. *The Theatre of Grotowski*, London: Methuen, 1987.
Leach, Robert. *Vsevolod Meyerhold*, Cambridge University Press, 1989.
Lecat, Jean-Guy and Andrew Todd. *The Open Circle: Peter Brook's Theatrical Environments*, London: Faber, 2003.
Letzler Cole, Susan. 'Elizabeth LeCompte Directs Frank Dell's The Temptation of Saint Antony' in *Directors in Rehearsal: A Hidden World*, London and New York: Routledge, 1992, 91 – 123.
Marowitz, Charles, Robert Bolt and Kelly Morris. 'Some Conventional Words: An Interview with Robert Bolt', Drama Review, 11, no. 2, (winter 1966), 138 – 40.
Marranca, Bonnie (ed.). *The Theatre of Images*, Baltimore, MD: Johns Hopkins University Press, 1996.
Meierkhold, Vsevolod. *Stati, Pisma, Rechi, Besedy, Chast Pervaya, 1891 – 1917*, Moscow: Isskustvo, 1968.
Stati, Pisma, Rechi, Besedy, Chast Vtoraya, 1917 – 1939, Moscow: Isskustvo, 1968.
Melchinger, Siegfried. *Max Reinhardt: Sein Theater in Bildern*, Vienna: Friedrich Verlag, 1968.
Merlin, Bella. *Stanislavsky*, London and New York: Routledge, 2003.
Mikhaïlova, Alla et al. *Meierkhold i Khudozhniki/Meyerhold and Set Designers [a bilingual publication]*, Moscow: Galart, 1995.
Mikotowicz, Tom. 'Director Peter Sellars: Bridging the Modern and Postmodern Theatre', *Theatre Topics*, 1, no.1 (March 1991), 87 – 98.
Milne, Lesley (ed.). *Russian and Soviet Theatre: Tradition and the Avant-Garde*, trans. Roxane Permar, London: Thames and Huds-on, 1988.
Mitchell, Katie. *The Director's Craft: A Handbook for the Theatre*, London and New York: Routledge, 2009.
Mnouchkine, Ariane. *Entretiens avec Fabienne Pascaud: l'art du présent*, Paris: Plon, 2005.
Müller, Heiner. *Interview with Horst Laube, Theater Heute, Sonderheft*,

1975, 119 – 23.

Theatremachine, ed. and trans. Marc von Henning, London and Boston: Faber, 1995.

Nascimento, Claudia Tatinge. 'Of Tent Shows and Liturgies: One breath left: Dies Irae', Drama Review, 54, no. 3 (T207, 2010), 136 – 49.

Nemirovich-Danchenko, Vladimir. My Life in the Russian Theatre, trans. John Cournos, London: Geoffrey Bles, 1968.

Obenhaus, Mark. Einstein on the Beach: The Changing Image of Opera, Obenhaus Films/Brooklyn Academy of Music, 1985 (video).

Orme, Michael. J. T. Grein: The Story of a Pioneer, 1862 – 1935, London: Murray, 1936.

Osinski, Zbigniew. Grotowski and His Laboratory, New York: PAJ Publications, 1986.

Patterson, Michael. Peter Stein: Germany's Leading Director, Cambridge University Press, 1981.

Pigeon, Jeanne (ed.). Anatoli Vassiliev, maître de stage: à propos de Bal masqué de Mikhaïl Lermontov, Carnières-Morlanwelz (Belgium): Lansman Editeur, 1997.

Piscator, Erwin. Political Theatre, trans. Hugh Rorisson, London: Methuen, 1980.

Porubcansky, Anna. 'Song of the Goat Theatre: Artistic Practice as Life Practice', New Theatre Quarterly, 26, no. 3 (2010), 261 – 72.

Raddatz, Frank M. 'Botschafter der Sphinx: Zum Verhältnis von Ästhetik und Politik am Theater an der Ruhr', Theater der Zeit, Sonderaufgabe, 2006.

Radishcheva, O. A. Stanislavsky i Nemirovich-Danchenko: Istoria Teatralnykh Otnoshenyi, 1909 – 1917, Moscow: Artist Rezhisser. Teatr, 1999.

Raikh, Zinaida. Letter of 16 December 1928, Teatr, 2(1974), 34.

Richards, Thomas. At Work with Grotowski on Physical Actions, London: Routledge, 1995. Richter, Julius. 'Rasputin/Nach der Aufführung der Piscatorbühne', Die Scene, 2(1928).

Roesner, David. Theater als Musik, Tubingen: Gunther Narr Verlag, 2003.

Rohmer, Rolf von. 'Autoren-Positionen: Heiner Müller', *Theater der Zeit*, 30, no. 8(1975), 55 – 9.

Rudnitsky, Konstantin. *Meyerhold the Director*, ed. Sydney Schultze and trans. George Petrov, with introduction by Ellendea Proffer, Ann Arbor, MI: Ardis, 1981.

Russian and Soviet Theatre: Tradition and the Avant-Garde, ed. Lesley Milne and trans. Roxane Permar, London: Thames and Hudson, 1988.

Rühle, Günther (ed.). *Theater für die Republik*, Frankfurt-am-Main: Fischer Verlag, 1967.

Salter, Chris. *Entangled: Technology and the Transformation of Performance*, Cambridge, MA: Massachusetts Institute of Technology Press, 2010.

Savran, David. *Breaking the Rules: The Wooster Group*, New York: Theatre Communications Group, 1988.

Sayler, Oliver M. *Max Reinhardt and His Theatre*, New York: B. Blom, 1924.

Schechner, Richard and Lisa Wolford (eds.). *The Grotowski Sourcebook*, London and New York: Routledge, 1997.

Senelick, Laurence. *Gordon Craig's Moscow Hamlet*, Westport, CT: Greenwood Press, 1982.

The Chekhov Theatre, Cambridge University Press, 1997.

Shevtsova, Maria. 'Isabelle Huppert Becomes Orlando', *TheatreForum*, 6 (1995), 69 – 75.

'A Theatre that Speaks to Citizens: Interview with Ariane Mnouchkine', *Western European Stages*, 7, no. 3(1995 – 96), 5 – 12.

Dodin and the Maly Drama Theatre: Process to Performance, London: Routledge, 2004.

'Eugenio Barba in Conversation with Maria Shevtsova: Reinventing Theatre', *New Theatre Quarterly*, 23, no. 2(2007), 99 – 114.

Robert Wilson, London and New York: Routledge, 2007.

'Anatoli Vassiliev in Conversation with Maria Shevtsova: Studio Theatre, Laboratory Theatre', *New Theatre Quarterly*, 25, no. 4 (2009), 324 – 32.

Sociology of Theatre and Performance, Verona: QuiEdit, 2009.

Shevtsova, Maria and Christopher Innes. *Directors/Directing: Conversations on Theatre*, Cambridge University Press, 2009.

Sidiropoulou, Avra. *Authoring Performance: The Director in Contemporary Theatre*, New York: Palgrave Macmillan, 2011.

Staniewski, Wlodzimierz with Alison Hodge. *Hidden Territories: The Theatre of Gardzienice*, London and New York: Routledge, 2004.

Stanislavky, Konstantin. *My Life in the Russian Theatre*, trans. John Cournos, London: Geoffrey Bles, 1968.

Zapisnye Knizhki, Moscow: Vagrius, 2001.

An Actor's Work, trans. Jean Benedetti, London and New York: Routledge, 2008.

My Life in Art, trans. Jean Benedetti, London and New York: Routledge, 2008.

Stoker, Bram. *Personal Reminiscences of Henry Irvin*, London: Macmillan, 1906.

Stone, George and George Kahel. *David Garrick: A Critical Biography*, Carbondale: Southern Illinois University Press, 1979.

Strehler, Giorgio. *Per un teatro umano*, ed. Sinah Kesler, Milan: Feltrinelli Editore, 1974.

Styan, John. *Max Reinhardt*, Cambridge University Press, 1982.

Symons, James M. *Meyerhold's Theatre of the Grotesque*, Cambridge: L. Rivers Press, 1973.

Tairov, Aleksandr. *Notes of a Director*, trans. and with introduction by William Kuhlke, Coral Gables, FL: University of Miami Press, 1969.

Zapisi Rezhissera, Stati, Besedy, Rechi, Pisma, Moscow: Vserossiiskoye Tetaralnoye Obshchestvo, 1970.

Trousdell, Richard. 'Peter Sellars Rehearses Figaro', *Drama Review*, 35, no. 1 (spring 1991), 66–89.

Varley, Julia. *Notes from an Odin Actress: Stones of Water*, London and New York: Routledge, 2011.

Vassiliev, Anatoli. *Sept ou huit leçons de théatre*, trans. Martine Néron, Paris: POL, 1999.

Vendrovskaya, Lyubov and Galina Kaptereva (comp.). *Evgeny Vakhtangov* [Notes by Vakhtangov, and Articles and Reminiscences], trans. Doris Bradbury, Moscow: Progress Publishers, 1982.

Wagner, Richard. *Opera and Drama (Oper und Drama)*, trans. Edwin Evans, London: W. Reeves, 1913.

Gesammelte Schriften und Briefe, ed. Julius Kapp, Leipzig: Hesse and Becker, 1914.

Watson, Ian. *Towards a Third Theatre: Eugenio Barba and Odin Teatret*, London and New York: Routledge, 1996.

Watson, Ian and colleagues. *Negotiating Culture: Eugenio Barba and the Intercultural Debate*, Manchester University Press, 2002.

Whyman, Rose. *The Stanislavsky System of Acting: Legacy and Influence in Modern Performance*, Cambridge University Press, 2008.

Willett, John. (ed. and trans.). *Brecht on Theatre*, London: Eyre Methuen, 1964.

The Theatre of Bertolt Brecht, London: Methuen, 1977.

The Theatre of Erwin Piscator: Half a Century of Politics in the Theatre, London: Eyre Methuen, 1978.

Williams, David. (comp.). *Peter Brook: A Theatrical Casebook*, London: Methuen, 1992.

Williams, David. (comp. and ed.). *Collaborative Theatre: The Théatre du Soleil Sourcebook*, London and New York: Routledge, 1999.

Williams, Simon. *Richard Wagner and Festival Theatre*, Westport, CT: Greenwood Press, 1994.

Wilson, Robert. Preface to *Strehler dirige: le tesi di un allestimento e l'impulso musicale nel teatro*, ed. Giancarlo Stampalia, Versiglio: Marsilio Editori, 11 - 16.

Woods, Leigh. *Garrick Claims the Stage*, Westport, CT: Greenwood Press, 1984.

Worral, Nick. *Modernism to Realism on the Soviet Stage: Tairov-Vakhtangov-Okhlopkov*, Cambridge University Press, 1989.

The Moscow Art Theatre, London and New York: Routledge, 1996.

Zavadsky, Yury. *Uchitelya i uchineky (Teachers and Pupils)*, Moscow:

Iskusstvo, 1975.

Zola, Emile. 'Naturalism in the Theatre', trans. Albert Bermel, in Eric Bentley (ed.), *The Theory of the Modern Stage*, Harmondsworth: Penguin Books, 1976, 351 – 72.

Zubrzycki, Anna and Grzegorz Bral in Conversation with Maria Shevtsova. 'Finding the Musicality of the Text: The Art and Craft of Coordination', *New Theatre Quarterly*, 26, no. 3(2010), 248 – 60.

索 引

Abbey Theatre, Dublin（阿比剧院，都柏林） 49, 51
Abelman, Paul（保罗·阿伯曼） 156
Acropolis, Athens（雅典卫城） 7-8
Action Analysis（表演分析） 75, 204, 205
actor-manager（演员兼经理人） 1, 11, 14, 16, 18, 19, 25, 26-30, 33, 37, 38, 39, 40, 48, 60, 62
Adams, John（约翰·亚当斯） 141, 177
Aeschylus（埃斯库罗斯） 34, 58, 102
agitprop（煽动性） 84, 96, 118, 139
Aleksandrinsky Theatre（亚历山大剧院） 94
Alfreds, Mike（迈克·阿尔弗雷德斯） 210
Anderson, Lindsay（林赛·安德森） 139
Ang, Gey Pin（昂盖平） 235
Anhelli（阿赫力） 247-249, 250, 251
Ansky, S.（S. 安斯基） 91
Antoine, André（安德烈·安托万） 31, 34, 36, 41, 44-49, 50, 65, 68, 118
Appia, Adolphe（阿道夫·阿皮亚） 34, 36, 41, 46, 50, 51, 56-59, 60-62, 89
Arden, John（约翰·阿登） 139
Arestrup, Niels（尼尔斯·阿贺斯图普） 197
Aristophanes（阿里斯托芬） 8
Aristotle（亚里士多德） 32, 33, 60
Armstrong, Louis（路易斯·阿姆斯特朗） 240
Artaud, Antonin（安托南·阿尔托） 100, 150, 155-157, 160
Asche, Oscar（奥斯卡·阿斯奇） 29, 40
Avignon Festival（阿维尼翁音乐节） 98

Bach, Johann Sebastian（约翰·塞巴斯蒂安·巴赫） 246
Bainville, Théodore de（西奥多·

庞维勒）50
Balanchine, George（乔治·巴兰钦）162, 177, 225
Balázs, Béla（贝拉·巴拉兹）126
Bale, John（约翰·贝尔）13
Ballets Russes（俄罗斯芭蕾舞团）51, 80, 89
Baracke（Berlin）（巴拉克剧院）（柏林）106
Barba, Eugenio（尤金尼奥·巴尔巴）2, 62, 235-241, 244
Bartók, Béla（贝拉·巴托克）126, 176
Bateman, H. L.（H. L. 贝特曼）25
Bausch, Pina（皮娜·鲍什）210, 212
Bayreuth Festival Theatre（拜罗伊特节日剧院）41, 50, 51, 55, 57, 59, 183
Beaumarchais, Pierre（皮埃尔·博马舍）30
Beck, Julian（朱利安·贝克）155, 225
Bel Geddes, Norman（诺曼·贝尔·盖迪斯）3, 152-154, 157, 161
Belasco, David（大卫·贝拉斯科）39, 40, 49, 175
Bell, Alexander（亚历山大·贝尔）42, 48
Berg, Alban（阿尔班·贝尔格）172

Berger, John（约翰·伯格）2, 222, 224
Berlin Royal Theatre（柏林皇家剧院）31
Berliner Ensemble（柏林剧团）131, 132, 134, 135, 136, 139, 140, 143, 173, 187, 194
Berlioz, Hector（柏辽兹）176
Biagini, Mario（马里奥·比亚吉尼）234, 235
Blok, Alexander（亚历山大·勃洛克）1, 79
Boal, Augusto（奥古斯都·波瓦）236
Booth, Edwin（埃德温·布斯）25, 28
Borovsky, Aleskandr（亚历山大·博洛夫斯基）96
Borovsky, David（大卫·博洛夫斯基）96
Boucicault, Dion（迪翁·布希高勒）25
bourgeois tragedy（资产阶级悲剧）31
Bowman, Elen（艾伦·鲍曼）210
Brahm, Otto（奥托·布拉姆）31, 47, 116, 118
Bral, Grzegorz（格热戈日·布拉尔）241, 244-246, 247
Brando, Marlon（马龙·白兰度）127
Brayton, Lily（莉莉·布莱顿）29
Brecht, Bertolt（贝托尔特·布莱

希特） 1，2，3，4，6，54，62，82，107，117，118，119，125，126，127，128-133，135，140，147，150，165，172，173，176，177，180，185，187，188，190，191，194，206，219

Brenton, Howard（霍华德·布伦顿） 139

Brook, Peter（彼得·布鲁克） 3，62，154，155，156-161，167，171，173，174，178，188-189，190，195，209，214，215，218，221，225，238，245

Brunelleschi, Filippo（菲利波·布鲁内列斯基） 13

Büchner, Georg（格奥尔格·毕希纳） 116，119，140，165

Bulgakov, Mikhaïl（米哈伊尔·布尔加科夫） 224

Bunraku（文乐木偶戏） 100，150，177

Burgtheater, Vienna（维也纳城堡剧院） 31

Burke, Edmund（埃德蒙·伯克） 20

burlesque（滑稽剧） 107，111，276

Burton, Richard（理查德·伯顿） 228

Busch, Ernst（恩斯特·布施） 127，134

cabaret（卡巴莱表演） 107，108，130-131，132，139，144，146，181

Cage, John（约翰·凯奇） 162，165

Calderon de la Barca, Pedro（佩德罗·卡尔德隆·德·拉·巴尔卡） 251

Campion, Thomas（托马斯·坎皮恩） 17

Carrera, Roberta（罗伯塔·卡莱拉）

Carrière, Jean Claude（让·克劳德·卡里埃尔） 159，198

Castellucci, Romeo（罗密欧·卡斯特鲁奇） 165

Castorf, Frank（弗兰克·卡斯托夫） 1，105-109，110

Chaikin, Joseph（约瑟夫·柴金） 155

Cheek by Jowl（并肩） 132，214，215，216

Chekhov, Anton（安东·契诃夫） 1，41，48，49，64，65-67，69-75，93，165，189-190，192，198，200，201，203，211，227

Chekhov, Mikhaïl（米哈伊尔·契诃夫） 4，62，80，91，93，206

Childs, Lucinda（露辛达·查尔斯） 162，163

Choeden, Dolma（多尔玛·乔登） 99

Chronegk, Ludwig（路德维希·克罗奈克） 1，38，65，74

Churchill, Caryl（卡里尔·丘吉尔） 212
Cibber, Colley（科利·西伯） 22, 24, 25
Cieslak, Ryszard（雷沙德·奇斯拉克） 230, 232, 233
Cirque du Soleil（太阳马戏团） 177
Ciulli, Roberto（罗伯托·齐乌利） 6, 140, 141, 143-146, 218-220
Cixous, Hélène（爱莲·西苏） 99, 102, 141
Classical Greek theatre（古典希腊剧院） 7, 18
Claudel, Paul（保罗·克洛代尔） 34, 161
clowning（小丑表演） 107, 221
Clurman, Harold（哈罗德·克拉曼） 41
collage（拼贴画） 140, 142, 143, 168, 170, 183
commedia dell'arte（喜剧艺术） 6, 11, 19, 78, 79, 80, 92, 97, 186, 221
Complicite（团结剧团） 2, 220-222, 225
Constable, Paula（保拉·康斯特勃） 210
Copeau, Jacques（雅克·科波） 11, 59, 60, 64, 65, 89, 97, 100, 186
Corneille, Pierre（皮埃尔·科内尔） 19, 32

Cortese, Valentina（瓦伦蒂娜·格特斯） 190, 191
court masque（宫廷假面剧） 13, 17, 22, 33
court theatres（宫廷剧院） 19, 116
Craig, Edward Gordon（爱德华·戈登·克雷） 1, 3, 23, 26, 27, 28, 29, 31, 34, 36, 41, 46, 50, 51, 56, 57, 60-62, 74, 78, 79, 147-150, 152-153, 154, 156, 157, 160, 161, 162, 164, 167, 172, 173, 175, 218
Crimp, Martin（马丁·克里姆斯） 210
Crippa, Maddalena（马达莱娜·克里帕） 192, 195
Cunningham, Merce（莫斯·肯宁汉） 162, 163, 165, 225, 228
Cynkutis, Zbigniew（泽比格涅夫·辛库蒂丝） 234
Cysat, Renward（伦瓦德·齐扎特） 13, 14

D'Oyly Carte, Richard（理查德·多伊利·卡特） 39
Daguerre, Louis（路易·达盖尔） 176
Dalcroze, Emile Jaques（埃米尔·雅克·达尔克罗兹） 34, 57, 58
Daly, Augustine（奥古斯丁·戴利） 39, 40

Damiani, Luciano（卢西安诺·达米亚尼）189
Dante, Alighieri（阿利吉耶里·但丁）152
Darwin, Charles（查尔斯·达尔文）42, 48
Davenant, William（威廉·达文南特）18-19
de l'Isle Adam, Villiers（维利耶·德·利尔·阿当）50
De Mille, Henry（亨利·德·米勒）40
Debussy, Claude（克劳德·德彪西）51, 173
Deutsches Theater (Berlin),（柏林德国剧院）106, 116, 117, 150, 151
Devine, George（乔治·迪瓦恩）139
devising（设计，发明）2, 74, 102-103, 175, 181, 218, 221, 241, 244, 248, 251
Diderot, Denis（德尼·狄德罗）20, 60
Dodin, Lev（列夫·多金）2, 64, 198-204, 205, 210, 213, 214, 231, 238
Domasio, Antonio（安东尼奥·达马西奥）212
Donnellan, Declan（迪克兰·唐纳伦）209, 213-217
Dostoevsky, Fyodor（费奥多尔·陀思妥耶夫斯基）95, 106, 107, 195, 199, 206, 233
dramaturge（剧本编辑）23, 24, 32, 38, 60, 110, 117, 143, 144, 165, 220, 229
Dreville, Valérie（瓦莱丽·德维尔）209
Drottningholm Theatre, Sweden（瑞典皇后岛剧院）19
Drury Lane（德鲁里巷）22, 23
Dryden, John（约翰·德莱顿）19, 23
Dubrovin, Matvey（马特维·杜布罗文）199
Duchêne, Kate（凯特·杜赫）210, 211
Duke of Saxe-Meiningen（萨克斯·梅宁根公爵）36, 37, 38, see also Meiningen Court Theatre（也可参阅梅宁根宫廷剧院）
Dullin, Charles（查尔·杜兰）97, 100
Duncan, Isadora（伊莎多拉·邓肯）148, 149
Dürrenmatt, Friedrich（弗里德里希·迪伦马特）129

Ecole Jacques Lecoq（贾克·乐寇）221
Edgar, David（大卫·埃德加）139
Edinburgh Festival（爱丁堡戏剧节）192
Edison, Thomas（托马斯·爱迪

生）42，48，51
Efremov, Oleg（奥列格·叶甫列莫夫）68，206
Efros, Anatoly（阿纳托利·叶夫罗斯）206
Eidinger, Lars（拉斯·艾丁格）110
Eidophusikon（艾迪奥武辛）23，24
Einstein, Albert（阿尔伯特·爱因斯坦）42，51，163
Eisenstein, Sergei（塞奇·爱因斯坦）82，128
Elizabethan theatre（伊丽莎白时期的戏剧）8，11，14 – 18
Engel, Eric（埃里克·恩格尔）131，132，135
ensemble theatre（群体性剧场）3，154，185
epic theatre（叙事剧）2，22，103，117，118，124，126，127，128 – 135，139，140，141，142 – 144，159，167，172，180
études（研究）74，75，85，90，92，95，200，205，214，231，233
Euripides（欧里庇得斯）11，102，209，210
Ex Machina（勒帕吉戏剧团的名字）168，170
Exter, Aleksandra（亚历山大·埃斯特尔）89

Fechter, Charles（查尔斯·费希特）25，29
Feklistov, Aleksandr（亚历山大·费克利斯托夫）217
Findlay, Robert（罗伯特·芬德利）234
Flaszen, Ludwig（路德维格·弗拉森）229，231，233，237
Fliakos, Ari（阿里·弗里亚科斯）226
Fo, Dario（达里奥·福）11
Fokin, Valery（瓦列里·福金）94 – 96
Forced Entertainment（强制娱乐剧团）229
Foreman, Richard（理查德·福尔曼）147，225
Forsythe, William（威廉·福赛斯）228
Freie Bühne, Berlin（柏林自由剧场）31，47
Fret, Jaroslaw（雅罗斯劳·弗莱特）246 – 251
Freud, Sigmund（西格蒙德·弗洛伊德）42，49，51，176
Fritsch, Herbert（赫伯特·弗里茨）105
Frohman, Charles（查尔斯·弗罗曼）39，116
Fry, Gareth（加雷斯·弗莱）210
Fuller, Loie（洛伊·富勒）53
Furrer, Beat（贝亚特·福瑞）182

Gabriel, Peter(彼得·加百利) 167, 175, 176

Gardzienice(迦奇尼策) 3, 210, 233, 241-242, 243, 244, 246

Garrick, David(大卫·加里克) 19-23, 31, 34, 60

Gaskill, William(威廉·加斯基尔) 139

Genet, Jean(让·热内) 140, 144, 155

Gielgud, John(约翰·吉尔古德) 228, 158

Glass, Philip(菲利普·格拉斯) 163, 173

Globe Theatre(环球剧场) 15, 16, 18

Gluck, Christophe Wilibald(克里斯托夫·威尔伊巴尔·格鲁克) 57, 173

Goethe, Wolfgang von(沃尔夫冈·冯·歌德) 30-31, 33

Gogol, Nikolai(尼古莱·果戈理) 86, 94-96

Goldoni, Carlo(卡罗·哥尔多尼) 145, 186, 190

Golovin, Aleksandr(亚历山大·戈洛文) 80

Goncharova, Natalya(纳塔莉亚·冈察洛娃) 89

Gorky, Maxim(马克西姆·高尔基) 45, 65, 117, 192

Gozzi, Carlo(卡洛·戈齐) 92

Graham, Martha(马莎·格雷厄姆) 228

Granville Barker, Harley(哈利·格兰维尔·巴克) 185, 209

Grassi, Paolo(保罗·格拉西) 186, 187

Grébain, Arnoul(阿诺尔·格雷班) 12

Gregory Lady Augusta(奥古斯塔·格雷戈里夫人) 51

Grein, J. T.(杰克·格兰) 47

Groat, Andy de(安迪·德·格罗特) 162

Grossman, Vasily(瓦西里·格罗斯曼) 199

Grosz, George(乔治·格罗兹) 126, 132

Grotowski, Jerzy(耶日·格洛托夫斯基) 2, 3, 62, 75, 184, 205, 206, 210, 228, 229-237, 238, 241, 242, 246, 247, 248, 250, 251

Grotowski Centre(格洛托夫斯基中心) 247

Grotowski Institute(格洛托夫斯基研究所) 235, 247

Gurdjieff, Georgi(格奥尔基·葛吉夫) 167, 188

Habben, Gralf-Edzard(格拉夫-艾扎德·哈本) 143, 146

Hall, Peter(彼得·霍尔) 139, 185, 209

Hamburgische Dramaturgie(汉堡

剧评）25，31，32，60
Han, Jae Sok（韩在硕）99
Handel, George Frideric（乔治·弗里德里克·亨德尔）34，50，61，172，178
Handke, Peter（彼得·汉德克）146
Hare, David（大卫·黑尔）139
Harrower, David（大卫·哈罗尔）106，192
Hâsek, Jaroslav（雅罗斯拉夫·哈谢克）119
Hauptmann, Gerhardt（盖哈特·霍普特曼）41，46，49，65
Heldburg, Helene von（海琳·冯·赫德伯格）38
Herm, Paul（保罗·赫姆）124
Heywood, Thomas（托马斯·海伍德）210
His Majesty's Theatre（皇家剧院）29
Hoare, Peter（彼得·霍尔）224
Hochhuth, Rolf（罗尔夫·霍胡思）127
Hoffmansthal, Hugo von（雨果·冯·霍夫曼斯塔尔）152
Homer（荷马）209
Homolka, Oskar（奥斯卡·霍莫尔卡）131
Honnegger, Arthur（亚瑟·奥涅格）172
Hoppe, Marianna（玛丽娜·霍普）163

Horvath, Ödon von（奥登·冯·霍瓦斯）144，145
Hove, Ivo Van（伊沃·冯·霍夫）229
Hughes, Ted（特德·休斯）157，158，159
Huppert, Isabelle（伊莎贝尔·于佩尔）167

Ibsen, Henrik（亨利克·易卜生）4，15，29，30，34，38，39，40，41，43，46，48 – 50，60，61，65，109，110，118，165
Iffland, August（奥古斯特·伊夫兰）31
improvisation（即兴创作）11，218 – 220，225，227
Independent Theatre（独立剧院）47
Intendant（艺术总监）24，30 – 32，36，39，43，54，55，105，116
Ionesco, Eugene（尤金·尤内斯库）112
Irving, Henry（亨利·欧文）25 – 29，60

Jacobean theatre（詹姆斯时代剧院）11，22
James, William（威廉·詹姆斯）212
Jarry, Alfred（阿尔弗雷德·雅里）51，111，112，156

Jarzyna, Grzegorz（格热戈日·亚日那） 185
Jessner, Leopold（奥波德·耶斯纳） 59
Johns, Jasper（贾斯培·琼斯） 162，165，225
Johnson, Samuel（塞缪尔·约翰逊） 20
Jones, Inigo（伊尼哥·琼斯） 13，17
Jonson, Ben（本·琼生） 11，13，17，18
Jouvet, Louis（路易·茹威） 97，100，186

Kabuki（歌舞伎） 99，100，175，177
Kamerny Theatre（卡梅尼剧院） 86，87，88，89
Kandinsky, Vasily（瓦西里·康定斯基） 141，147
Kane, Sarah（萨拉·凯恩） 106，110
Kantor, Tadeusz（塔迪乌什·康铎） 164
Kathakali（卡塔卡利舞） 98，100
Kazan, Elia（伊利亚·卡赞） 185
Kean, Charles（查尔斯·基恩） 37，38
Kean, Edmund（埃德蒙·基恩） 27
Kedrov, Mikhail（米哈伊尔·克德罗夫） 75

Kim, Duk-Soo（金德洙） 99
Kirst, H. H.（汉斯·格利穆特·基尔斯特） 127
Klamut, Kamila（卡米拉·克拉姆特） 247，248，249
Klein, Stacy（史黛西·克莱茵） 241
Kleist, Heinrich von（海因里希·冯·克莱斯特） 38，194
Knebel, Maria（玛丽亚·克内贝尔） 64，75，198，204，205，206，210
Kogan, Sam（山姆·科根） 210
Komissarzhevskaya, Vera（薇拉·科米萨尔日芙斯卡娅） 77，79
Korsunovas, Oskaras（奥斯卡·科索诺瓦斯） 4，112，113-115
Kortner, Fritz（弗里茨·科特讷） 191
Kunshu opera（昆剧） 177-178
Kuryshev, Sergey（谢尔盖·库雷舍夫） 203
Kushner, Tony（托尼·库什纳） 139，215

Laboratory Theatre（实验剧场） 229，235，237，247
Lampe, Jutte（朱特·兰佩） 167
Lania, Leo（利奥·拉尼亚） 120，124，126
Laube, Heinrich（海因里希·劳贝） 31，254
Lawes, Henry（亨利·劳斯） 15

LeCompte, Elizabeth（伊丽莎白·勒孔特）2, 172, 225-229
Lecoq, Jacques（贾克·乐寇）97, 181, 221
Lemêtre, Jacques（雅克·勒梅特）102
Lenya, Lotte（罗蒂·兰雅）131
Lepage, Robert（罗伯特·勒帕吉）2, 19, 107, 147, 167-172, 175, 181, 218, 220, 223, 227
Lermontov, Mikhaïl（米哈伊尔·莱蒙托夫）80
Lessing, Gotthold（戈特霍尔德·莱辛）24, 25, 31-34, 60, 61, 142
Limanowski, Mieczyslaw（米奇斯瓦夫·利马诺夫斯基）230
Lindsay, David（大卫·林赛）13
Lindtberg, Leopold（利奥波德·林特贝格）135
literary manager（文学经理）32
Littlewood, Joan（琼·利特尔伍德）139, 185
Living Theatre, The（活力剧院）225
Lord Chamberlain's Men（宫内大臣剧团）16
Lorre, Peter（彼得·洛尔）134
Loutherbourg, Philip Jacques de（菲利普·雅克·德·卢瑟堡）23-24
Ludwig, Otto（奥托·路德维希）38

Lugné-Poë, Aurélien（吕涅-波）51, 52, 53
Lupa, Krystian（克里斯蒂安·陆帕）4, 185
Lyceum Theatre（兰心大戏院）25, 26, 27, 28
Lycurgan Theatre（莱克格斯剧院）8
Lyubimov, Yuri（尤里·柳比莫夫）96

Mackay, Steele（斯蒂尔·麦凯）39
Macklin, Charles（查尔斯·麦克林）20
Maeterlinck, Maurice（莫里斯·梅特林克）50-53, 66, 161, 173
Malina, Judith（朱迪思·马利纳）155, 225
Maly Drama Theatre（玛丽话剧院）2, 199, 213
Mariinsky Opera（马林斯基剧院）77
Marlowe, Christopher（克里斯托夫·马洛）11, 16, 131
Marowitz, Charles（查尔斯·马洛维兹）155
Marthaler, Christoph（克里斯托夫·马塔勒）62, 105, 141, 181-184
Martin Harvey, John（约翰·马丁·哈维）28
masking（化装）6, 11

masque（假面舞会）15，17–18，34，172，see also court masque（也可参见：宫廷假面剧）

Massenet，Jules（朱丽斯·马斯内）53

MAT，see Moscow Art Theatre（参见：莫斯科艺术剧院）

Mayakovsky，Vladimir（弗拉基米尔·马雅可夫斯基）1，78，79，81

Mayenburg，Marius von（马里乌斯·冯·梅焰堡）106

McBurney，Simon（西蒙·麦克伯尼）1，2，220–225，227

medieval theatre（中世纪宗教戏剧）6，11–14，15

Mehring，Walter（沃尔特·梅林）120，127

Mei Lang-fan（梅兰芳）6，82，128

Meiningen Company（梅宁根剧团）36，40，41，44，48，50，57，65，81，see also Duke of Saxe-Meiningen（也可参见：萨克斯·梅宁根公爵）

Meiningen Court Theatre（梅宁根宫廷剧院）1，36–39

melodrama（情节剧）25，26–27，28，29，39，40，120

Menander（米南德）10

Meyerhold，Vsevolod（弗谢沃洛德·梅耶荷德）1，2，6，11，62，64，77–89，90–92，94–97，105，111，112，128，160，177，178，186，199，203，206，219，231，238

Mickiewicz，Adam（亚当·密茨凯维奇）231，242

Middleton，Thomas（托马斯·米德尔顿）18

Mill，John Stuart（约翰·斯图尔特·穆勒）42，48

Milton，John（约翰·弥尔顿）15，24

mime（哑剧）79，85，92，160，167，220

Mirecka，Rena（瑞娜·米瑞卡）230，234，241，246

Mitchell，Katie（凯蒂·米切尔）154，172，209–213

Mitra，Sombhu（桑布·米特拉）4

Mnouchkine，Ariane（阿里亚娜·姆努什金）2，3，62，64，96–105，111，12，141，170，177，227，229

Moholy-Nagy，Lazlo（拉兹洛·莫霍利-纳吉）127

Molière（莫里哀）11，18，19，82，102

Molik，Zygmunt（齐格蒙特·莫里克）230，233，234，246

Monk，Meredith（梅芮迪思·蒙克）225

montage（蒙太奇）80，83，103，118，128，129，143，164，231，239

Monteverdi, Claudio（克劳迪奥·蒙特威尔第） 173
Morality play（道德戏剧） 11
Mortimer, Vicki（维克·莫蒂默） 210
Moscow Art Theatre（莫斯科艺术剧院） 1, 41, 49, 51, 61, 62, 64, 66, 68, 69, 74, 90–91, 185, 186
Motokiyo, Zeami（世阿弥元清） 159
Mozart, Wolfgang Amadeus（沃尔夫冈·阿玛多伊斯·莫扎特） 173, 178, 196
Müller, Heiner（海纳·穆勒） 140–144, 165, 209
Muybridge, Eadweard（埃德沃德·迈布里奇） 169, 176
Mystery cycle（神秘剧） 11
Mystery play（神秘剧） 6

National Theatre of Craiova（克拉约瓦国家剧院） 111, 112
Nationaltheater, Hamburg（汉堡国家剧院） 31, 32, 33
Nazimova, Alla（艾拉·娜兹莫娃） 53
Neher, Caspar（卡斯帕·奈尔） 131, 136, 141
Nekrosius, Eimuntas（埃曼塔·涅克罗修斯） 4, 112–113
Nemirovich-Danchenko, Vladimir（弗拉基米尔·聂米罗维奇-丹钦科） 41, 62–64, 65, 66, 67, 71, 90, 230
Neumann, Bert（伯特·诺伊曼） 107
Nietzsche, Friedrich（弗里德里希·尼采） 42, 51
Nijinsky, Vaslav（瓦斯拉夫·尼金斯基） 51, 52
Ninagawa, Yukio（蜷川幸雄） 5
Noh theatre（能剧） 175, 177

O'Neill, Eugene（尤金·奥尼尔） 28, 40
O'Neill, James（詹姆斯·奥尼尔） 28
Oberammergau Festival（复活节） 11
Odin Teatret（欧丁剧团） 235, 236, 237, 239, 240, 244
Oh, Tae-Suk（吴泰锡） 5
Ohlsson, Monica（莫妮卡·奥尔森） 165
Okhlopkov, Nicolai（尼克拉·奥赫洛普科夫） 59
Olear, Tatyana（塔蒂亚娜·奥雷尔） 210
opera（戏剧） 3, 23, 34, 40, 50, 51, 53, 59, 61, 74, 80, 86, 88, 126, 129, 142, 161, 163, 172–182, 187, 196, 212, 224
Ormerod, Nick（尼克·奥曼罗） 213
Osborne, John（约翰·奥斯本）

139

Ostermeier, Thomas（托马斯·欧斯特密耶） 1, 105–107, 109–111

Osterwa, Juliusz（朱利叶斯·奥斯特瓦） 185, 230

Otto, Teo（泰奥·奥托） 135

Otway, Thomas（托马斯·奥特威） 21

Palitzsche, Peter（彼得·帕里兹） 140

Palladio, Andrea（安德烈亚·帕拉第奥） 16

pantomime（哑剧） 10, 23, 53, 82, 86

Paratheatre（超戏剧） 233–234, 236, 237, 242, 247, 248

Parry, Natasha（娜塔莎·帕里） 197

Picasso, Pablo（巴勃罗·毕加索） 81

Piccolo Teatro（皮科罗剧院） 11, 186, 187, 188

Piscator, Erwin（埃尔文·皮斯卡托） 3, 117–128, 131, 132, 139, 143, 150, 152, 168

Piscatorbühne（皮斯卡托剧院） 119, 124–125, 132

Plato（柏拉图） 209

Plautus（普劳图斯） 10, 11

Pollesch, René（勒内·波列许） 105

Pompey the Great（庞培大帝） 10

Pope, Alexander（亚历山大·蒲柏） 22

Popov, Andrey（安德雷·波波夫） 206

Popova, Lyubov（柳波夫·波波娃） 83, 84

Prokofiev, Sergei（谢尔盖·普罗科菲耶夫） 172

Proletkult（无产阶级文化） 89

Provincetown Players（普罗温斯顿剧团） 40

psychological realism（心理现实主义理念） 2, 27, 64, 72, 90, 198, 204, 205, 230

Puccini, Giacomo（贾科莫·普契尼） 40, 175

Purcarete, Silviu（希尔维乌·普卡雷特） 111, 112

Purcell, Henry（亨利·普赛尔） 23, 34, 50, 61, 172, 212

Pushkin, Aleksandr（普希金） 209, 214

Racine, Jean（让·拉辛） 19, 32, 60, 88, 215, 227

Rasmussen, Nagel Iben（易本·娜格尔·拉斯姆森） 235, 239

Rauschenberg, Robert（罗伯特·劳森伯格） 162, 165

Ravenhill, Mark（马克·雷文希尔） 106

Reduta Laboratory Theatre（雷杜塔

实验剧院）230
Reinhardt，Max（马克斯·莱因哈特）1，56，116‑117，131，150‑153
religious drama（宗教剧）11‑13
Renaissance theatre（文艺复兴戏剧）6，8，11，13‑18，33
Ribot，Théodule（西奥多勒·里博）212
Rich，John（约翰·里奇）22
Richards，Thomas（托马斯·理查德）234，235
Richardson，Miranda（米兰达·理查森）167
Rodchenko，Aleksandr（亚历山大·罗德琴科）78
Roman theatre at Orange, France（法国奥兰治罗马剧场）10
Rommen，Ann-Christin（安-克里斯汀·罗门）162，165，166
Roscius（罗斯奇乌斯）10，33，60
Rothko，Mark（马克·罗斯科）141
Royal Court Theatre（皇家剧团）106，139
Royal Shakespeare Company（RSC）（皇家莎士比亚剧团）154，156，185，209

Salvini，Tommaso（托马索·萨尔维尼）67
Salzburg Festival（萨尔茨堡音乐节）116，150，151

Satie，Erik（萨蒂）181，247
Satori，Amleto（阿姆莱托·萨尔托里）187
Schäfer，Helmut（海尔默·谢弗）143，144
Schaubühne（邵宾纳剧院）106，109，188，191
Schiller，Friedrich（席勒）31，38，41
Schönberg，Arnold（勋伯格·阿诺德）176
Schulz，Bruno（布鲁诺·舒尔茨）224
Schüttler，Katharina（卡塔琳娜·舒特勒）109
Schwitters，Kurt（库尔特·史威特）181
Scierski，Stanislaw（斯坦尼斯瓦夫·希切尔斯基）233
Scribe，Eugène（尤金·斯克里布）55，60
Sellars，Peter（彼得·塞勒斯）3，105，141，173，177‑181
Semak，Pyotr（塞马克）203，214，215
Seneca（塞内卡）11，157
Serban，Andrei（安德烈·谢尔班）174
Shakespeare，William（威廉·莎士比亚）10，13‑17，18，21，22，23，25，27，29，34，37，41，98，100，102，109，110，111，112，113，119，127，154，

157，165，179，185，187，190，195，198，201，203，215，223，232，245

Shaw, George Bernard（萧伯纳） 28，29，41，49

Shchepkin, Mikhail（米哈伊尔·舒普金） 67

Shepard, Sam（山姆·夏普德） 139

Shepherd, Scott（斯科特·谢泼德） 228

Shklovsky, Viktor（维克多·什克洛夫斯基） 81

Shostakovich, Dmitry（迪米特里·肖斯塔科维奇） 78

Skelton, John（约翰·斯盖尔顿） 13

Slavkin, Victor（维克多·斯拉夫金） 204

Slowacki, Juliusz（斯沃瓦茨基） 213，251

Song of the Goat Theatre（山羊之歌剧团） 3，241，244，245，247，273

Sorge, Richard（理查德·佐尔格） 116

Sothern, E. A.（E. A. 萨森） 20，25

Sovremennik Theatre（索威曼妮可剧院） 94

Stafford-Clarke, Max（马克思·斯塔福德-克拉克） 139

stage-manager（舞台经理） 8，22，30，40，124

Staniewski, Wlodzimierz（沃齐米日·斯坦尼耶夫斯基） 210，233，241-244，246，247

Stanislavsky, Konstantin（康斯坦丁·斯坦尼斯拉夫斯基） 1，2，4，34，36，41，49，50，51，62-75，77，79，80，85，86，87，88，90，91，94，97，100，133，156，179，185，186，188，189，191，192，194，195，196，198，199，200，203，204，206，207，209，210，211，212，213，219，221，230，231，238

Stanislavsky Drama Theatre（斯坦尼斯拉夫斯基剧院） 75

Stein, Gertrude（格特鲁德·斯坦因） 161，172，173

Stein, Peter（彼得·斯坦因） 106，188，189，191-195，199

Stenberg brothers（Vladimir and Georgii）（斯特恩伯格兄弟） 89

Sternheim, Carl（卡尔·施特恩海姆） 116

Strasberg, Lee（李·斯特拉斯伯格） 41，185

Strauss, Richard（理查·施特劳斯） 51，53，116，173

Stravinsky, Igor（伊戈尔·斯特拉文斯基） 172

Strehler, Gorgio（乔尔焦·斯特雷勒） 11，78，97，164，172，186-192，195，201

Strindberg, Gustav（古斯塔夫·斯特林堡） 41, 47, 48, 49, 51, 117, 165, 212
Sturua, Robert（罗伯特·斯图鲁瓦） 111
Swan Theatre（天鹅剧场） 16
Synge, John Millington（约翰·米林顿·辛格） 51

Ta'zieh（哀悼剧） 6
Taganka Theatre（塔甘卡剧院） 96, 204
Tairov, Aleksandr（亚历山大·塔伊罗夫） 86–90, 92, 94, 101
Tatlin, Vladimir（塔特林） 177
Taylor, Frederick Winslow（弗雷德里克·温斯洛·泰勒） 84–85
Taymor, Julie（朱丽·泰莫） 172
Teatr ZAR（ZAR 剧团） 3, 246–251
Teatralnost（戏剧性） 81, 96
Teatro Campesino, El（奇卡诺剧院） 225
Teatro Olimpico, Vicenza（维琴察的奥林匹克剧场） 16
Terry, Ellen（艾伦·泰丽） 27
Theater an der Ruhr（鲁尔剧院） 143, 144
Théâtre de l'Œuvre, Paris（巴黎作品剧场） 51
Théâtre du Soleil（太阳剧社） 2, 97, 98–101, 102, 227, 229
Théâtre Libre（自由剧场） 31, 41, 44, 47, 48, 49, 50
Theatre of Cruelty（残酷戏剧） 154–156
Theatre of Dionysus（狄俄尼索斯剧场） 7, 8
Theatre of Epidaurus（埃皮达鲁斯剧场） 7, 8
Theatre of the, 5,000（五千人剧院） 117
Theatre of Thirteen Rows（十三排剧院） 229
Theatre Royal, Drury Lane（德鲁里巷皇家剧院） 19
theatricality（戏剧性） 2, 3, 4, 77, 81–82, 91, 94, 95–97, 100, 102, 103, 105, 106, 108, 109, 111–112, 139, 144
Tibetan Institute of Performing Arts（西藏表演艺术学院） 99
Toller, Ernst（恩斯特·托勒尔） 117, 119
Tolstoy, Alexey（阿列克谢·托尔斯泰） 119, 120, 121
Tolstoy, Leo（列夫·托尔斯泰） 47, 65, 95, 119, 120, 121
Toneelgroep Amsterdam（阿姆斯特丹剧院） 229
total theatre（整体戏剧） 54–55, 147, 157, 172
Tourneur, Cyril（西里尔·图尔纳） 18
Tree, Herbert Beerbohm（赫伯特·比尔博姆·特里） 29

Vakhtangov, Yevgeny（叶夫根尼·瓦赫坦戈夫） 80, 86, 90‑93
Valdez, Luis（路易斯·瓦尔德斯） 225
Valentin, Karl（卡尔·瓦伦汀） 130‑131
Valk, Kate（凯特·沃克） 226, 228
Van Hove, Ivo（伊沃·冯·霍夫） 229
Varley, Julia（莉亚·瓦利） 238, 239
Vasari, Giorgio（乔尔乔·瓦萨里） 13
Vassiliev, Anatoli（安纳托利·瓦西里耶夫） 2, 64, 198, 204, 209, 210, 214, 231
vaudeville（滑稽剧） 82, 107, 108, 203
Verdi, Guiseppe（威尔第） 173
Viebrock, Anna（安娜·菲布罗克） 182
Vienna Opera（维也纳歌剧院） 31
Vilar, Jean（让·维拉尔） 98, 186, 187
Visconti, Luchino（卢齐诺·维斯康蒂） 189
Vishnevsky, Vsevolod（弗谢沃洛德·维什涅夫斯基） 88
Volksbühne（人民剧院） 105, 106, 109, 118, 119, 127, 141, 143
Volmoeller, Karl（卡尔·福尔莫勒） 152
Voltaire（伏尔泰） 32

Wagner, Richard（理查德·瓦格纳） 33, 34, 36, 40, 41, 43, 50‑51, 54‑58, 59, 74, 142, 147, 148, 172, 173, 174, 176, 178
Wagner, Wieland（维兰德·瓦格纳） 59
Waits, Tom（汤姆·威兹） 173
Wälterlin, Oscar（奥斯卡·魏特林） 57
Warlikowski, Krzysztof（格日什托夫·瓦里科夫斯基） 185
Wedekind, Frank（弗兰克·韦德金德） 51, 116, 131, 143
Weigel, Helene（海伦娜·魏格尔） 131, 134, 137, 138, 140
Weill, Kurt（库尔特·威尔） 131, 173, 177
Weimar Court Theatre（魏玛宫廷剧院） 30, 31
Weiss, Peter（彼得·魏斯） 127, 155
Welk, Ehm（埃姆·韦尔克） 118‑119
Wheatley, Mark（马克·惠特利） 224
Wilde, Oscar（奥斯卡·王尔德） 51, 53, 88, 173
Wilson, Benjamin（本杰明·威尔逊） 22, 254

Wilson, Robert（罗伯特·威尔逊） 2, 3, 67, 141, 142, 147, 150, 160, 161–168, 171, 173–175, 177–178, 181, 182, 186, 218, 225
Wold, Susse（苏西·沃德） 167
Wolf, Lucie（露西·沃尔夫） 43–44
Wonder, Erich（埃里希·旺德） 141
Woolf, Virginia（弗吉尼亚·伍尔夫） 210
Wooster Group, The（伍斯特小组） 2, 140, 225–229
Workcenter of Jerzy Grotowski（耶日·格洛托夫斯基工作中心） 234, 235
Wuttke, Martin（马丁·乌特克） 108
Wyspianski, Stanislaw（斯坦尼斯瓦夫·维斯皮安斯基） 231

Yeats, W. B.（威廉·巴特勒·叶芝） 51, 161
Yermolova Theatre（叶尔莫洛娃剧院） 94
Zadek, Peter（彼得·扎德克） 140
Zavadsky, Yury（尤里·扎瓦茨基） 230
Zeami, Motokiyo（世阿弥元清） 160
Zoffany, Johann（乔安娜·左法尼） 22
Zola, Emile（埃米尔·左拉） 33, 34, 36, 41–44, 45, 48, 50, 60, 65, 118
Zon, Boris（鲍里斯·佐恩） 64, 198
Zubrzycki, Anna（安娜·史伯斯基） 241, 243, 244, 245–247
Zuolin, Huang（黄佐临） 4

译后记

三年一晃而过,因工作繁杂,几经反复,书稿即将问世,略述原委,以志纪念。

着手本书的翻译缘起于对南京大学何成洲教授治学的崇敬与为人的钦佩,他的学问始终彰显出一种国际性、跨学科和前沿性。自第一次在何老师的讲座中初识操演理论对文学的阐释力,到文学的事件性研究,再到表演性与戏剧研究相结合,再到跨媒介表演性研究,何老师的思想好似一盏明灯,始终能照亮后学的学术之路,又给人以温暖的力量。我也非常有幸加入到何老师的国家社科基金重大项目课题组,承担本书的翻译。译著的出版为国家社科基金艺术学重大项目"当代欧美戏剧理论前沿问题研究"(项目编号18ZD06)的阶段性成果。

《剑桥戏剧导演导论》是克里斯托弗·因斯(Christopher Innes)和玛丽亚·谢福特索娃(Maria Shevtsova)合作撰写的一部经典戏剧导论著作。该书纵向钩沉出自古希腊以降西方戏剧导演的总体发展脉络,横向则详实地分析了每个阶段的代表性导演及其创作戏剧的不同形式与风格。因斯教授执教于加拿大约克大学,曾任加拿大演艺与文化研究会会长,加拿大艺术人文科学院院士,英国皇家艺术学会会员,*Directions in Perspective*、*Lives of the Theatre*、*Modern Drama* 等戏剧期刊主编。因斯教授对于欧美戏剧研究有着很深的造诣,成果丰硕,代表性著作有《英国二十世纪戏剧》

（2002）、《二十世纪英美戏剧指南》（1999）、《先锋派戏剧 1892—1992》（1993）等。谢福特索娃教授现为伦敦大学戏剧讲席教授，任欧洲科学院院士、国际知名期刊《新戏剧季刊》（*New Theatre Quarterly*）终身主编。谢福特索娃教授是学界公认的格洛托夫斯基研究专家，著有《导演与指导表演：戏剧对话》（2009）、《罗伯特·威尔逊：方法与作品》（2007）、《多金和俄罗斯国家模范小剧院：从过程到表演》（2004）等，在国际知名期刊上发表高被引论文 150 余篇。谢福特索娃教授受何成洲教授之邀，多次到南京大学讲学，我也有幸聆听了她的讲座，印象十分深刻。无论是她的讲座还是学术著作，都能将深奥晦涩的戏剧理论融入生动有趣的表演实例中娓娓道来，具有很强的解释力与可读性，令人在享受文字魅力的同时，常可得到有益的启发。

本书以欧洲和美国社会文化、政治环境为背景，聚焦导演研究，从表演、舞台和导演三个维度来分析当代导演的前世与今生，全面梳理了剧场发展史上尤其是 20 世纪以来欧美的重要戏剧导演及流派，具有视野宏大、例证翔实、分析细致、深入浅出四个典型特征。第一章对西方戏剧传统进行溯源，同时对导演范式演变进行历时综述。第二章着重讨论 20 世纪以来戏剧导演的作用和地位的演变。第三章分析了戏剧性以及导演如何对演员进行身体训练。从第四章到第七章则分门别类地探讨了叙事剧导演、整体戏剧导演、群体性剧场导演、即兴表演与导演。每一章都列举最具现代性的例子来展示本章所阐述的主要趋势与方法，主要涉及 45 位重要导演的成就与影响，经典导演有斯坦尼斯拉夫斯基、梅耶荷德、布莱希特等，当代先锋导演有格洛托夫斯基、彼得·塞勒斯、罗伯特·威尔逊等。与此同时，本书还对各种戏剧研究路径进行了分类，并从实践、审美、理论、历史等各方面对其形成的原因和继承脉络进行

了深入探讨，挖掘导演身份蕴含的艺术性、社会性和政治性因素，剖析不同导演之间的影响关系。

作者以丰富的剧场经验为基础，博采众家的分析与批评，按照西方现代戏剧的古典传统与当代创新进行了抽丝剥茧般的阐释和论述。其历史叙事的真实性建立在翔实的文学史实、丰富的剧场经验和客观的唯物辩证分析基础上，因而体现出鲜明的史论结合的特点，具有很高的学术价值。此外，本书也提供了大量有关各类剧场的国外一手资料，无论是对研究戏剧表演的学者抑或是普通戏剧爱好者而言，这部学术专著都具有重要的参考价值。

总体而言，欧美 20 世纪戏剧研究是一个持续的研究热点，国外学术界研究成果迭出。但是国内无论是实验剧场表演还是戏剧研究都相对滞后，急需引进当代欧美学者的最新研究成果，追踪热点前沿。同时，这也是中国学者与当代欧美学者进行学术对话的重要方式之一。

当然，以上诸方面只是译者的个人观点，是否正确，希望识者予以教正。

另外，在翻译过程中，本书出现的人名参照了新华通讯社译名室编写的《世界人名翻译大辞典》，同时结合学术界普遍接受的译名进行统一。所有人名、地名和剧名等专用名词首次出现时都将英文原名标识于译名之后，以便读者查找。由于译者首次翻译戏剧研究专著，尽管得到何成洲教授的大力帮助和谢福特索娃教授的鼓励，但依旧遇到不少问题。好在武汉大学汪余礼教授、山东大学冯伟教授、山东大学人文社会科学青岛研究院陈琳教授、海南大学邓菡彬教授等同伴好友随时答疑解惑，以及我的研究生卢媛帮助整理，译稿最终得以完成。谨向诸位师友致以衷心的感谢和敬意。翻

译中存在的错漏之处，尚祈方家给予批评指正。

是为记。

曾景婷

2022 年 4 月 29 日于长山